故宮的隱秘角落

修訂版

U0134737

故宮的隱秘角落

修訂版

祝勇

OXFORD
UNIVERSITY PRESS

牛津大學出版社隸屬牛津大學，以環球出版為志業，
弘揚大學卓於研究、博於學術、篤於教育的優良傳統
Oxford 為牛津大學出版社於英國及特定國家的註冊商標

牛津大學出版社（中國）有限公司出版
香港九龍灣宏遠街 1 號一號九龍 39 樓

ISBN: 978-0-19-941677-6

10 9 8 7 6 5 4 3 2 1

牛津大學出版社在本出版物中善意提供的第三方網站連結僅供參考，
敝社不就網站內容承擔任何責任。

Published & Printed in Hong Kong

書　名　故宮的隱秘角落
作　者　祝勇
版　次　2015 年第一版（精裝）
　　　　2023 年修訂版（平裝）

目　錄

自序

生長「隱秘」的地方

一

所謂「隱秘角落」其實是一個相對的概念。對於皇帝來說，紫禁城不存在隱秘角落，因為這座皇宮，就是因他而存在的。「溥天之下，莫非王土」，他是全天下的主，對天下的一切都有知情權，何況一座宮殿？從這個意義上說，皇帝猶如「上帝」，對天下萬物 —— 當然包括宮廷的每一個細節 —— 擁有「全知視角」。除了皇帝，其他任何人的視角都是「限制性視角」，非禮勿視，非禮勿聽，假若看到了自己不應該看見的事或者物，必然大禍臨頭。

所謂的「隱秘角落」，是對大多數人而言的。自這座宮殿在公元1420年竣工，到1925年故宮博物院成立，對於天下百姓來說，五個世紀裏，整個紫禁城都是隱秘角落，閒人免進。所以，故宮今天的英文譯名，仍然是「The Forbidden City」。

1924年，遜帝溥儀年滿18周歲。光緒皇帝，就是

在這個年齡親政的[1]，而溥儀卻在這個年紀上被趕出宮殿。最後一位皇帝的離開之後，清室善後委員會進行了將近一年的文物清點，1925年10月10日成立了故宮博物院——「故宮」的意思是「從前的宮殿」，而「博物院」則標明了它的公共文化性質，宮殿的主語，從此發生了逆轉。2011年，我把宮殿第一次開放的場面，寫進了長篇小說《血朝廷》的結尾，但那只是小說，作為故宮博物院開放的見證者，沈從文先生在一篇文章中所描述的，才是更真切的事實：

> 故宮開放，我大約可說是較早一批觀眾。且可能是對於故宮一切最感興趣的觀眾之一。猶記得那時的御花園裏，小圍牆裏那個小廟靠西圍牆邊，還有一枝高高的桅杆，上端有個方桌大覆斗形木框架，上邊一點，還拉斜掛了一面可以升降的黃布帶游大旗，在微風中翻飛。御花園西邊假山後，那所風尺形小樓房，還注明是宣統皇帝學英文的地方。英文教師莊士敦，原本就住在那個樓上。假山前一株老松樹上，還懸有一副為皇后娘娘備用的鞦韆索，坐板還朱漆燦然。西路宣統的寢殿，廊下也同樣有副鞦韆索。隔窗向裏張望，臥房中一切陳設可看得清清楚楚。靠北一端有個民初形式的普通鋼絲床，床上衣被零亂。正中紅木方

1　清朝對於年幼皇帝親政年齡沒有明確規定，順治和康熙都是14歲親政，同治17歲親政，光緒18歲親政。

桌上果盤裏，還有個未吃完的北京蘋果……可知當時是在十分匆促情形下離開的。[2]

那時的故宮博物院，開放區域僅限於乾清門以北，也就是紫禁城的「後寢」部分，博物院的正門，則是紫禁城的北門——神武門。而乾清門以南，則早在1914年就成立了古物陳列所，是一個主要保管、陳列清廷在遼寧、熱河兩行宮文物的機構，前面提到的武英殿，也就成了古物陳列所的一部分。這個機構一直存在到1948年3月，與故宮博物院合併，故宮博物院才真正擁有了一個完整的紫禁城。

但是，幾十年中，出於文物保護和辦公的需要，故宮博物院的開放面積，始終沒有超過一半。那些「未開放區」，就顯得越發神秘。每次有朋友來故宮，都希望我陪他們到「未開放區」走走，我也萌生了寫「未開放區」的念頭。然而，「未開放區」是在不斷變化的，它不是一個固定的概念，而是一個動態的概念。在本書完稿的時候，到2015年，故宮博物院將迎來九十周年的生日，這一年，故宮博物院的開放面積將從52%增加到65%，未來的日子裏，會有更多的「未開放區」成為開放區。或許有一天，對於這座古老的宮殿，每個人都將擁

2　沈從文：〈回憶徐志摩先生〉，見《沈從文全集》，第二十七卷，太原：北嶽文藝出版社，2002年，第433頁。

有一個「全知視角」。這使我最終放棄了寫「故宮的未開放區」的想法，而把目光投向「故宮的隱秘角落」。

<p style="text-align:center">二</p>

　　相比之下，「故宮的隱秘角落」是不可能完全消失的，因為它不只是空間的，也是時間的，不只是物質的，也是精神的、情感的。它可能在「未開放區」，如慈寧花園、壽安宮，也可能在「開放區」，如昭仁殿，就在乾清宮的東邊，中軸線的一側，雖曾決定帝國的命運，卻極少為人關注。

　　「故宮的隱秘角落」，是故宮魅力的一部分，或者說，沒有了「隱秘」，就沒有真正的故宮。在我心裏，故宮就是生長「隱秘」的地方，一個「隱秘」消失了，就會有更多的「隱秘」浮現出來，就像日升月落，草長鶯飛，生生不息，永不停歇。

　　所以，即使故宮在空間裏的「隱秘」消失了，它在時間裏的「隱秘」卻仍然健在，完好無損。冬日的黃昏，天黑得早，我離開研究院時，鎖上古舊木門，然後沿着紅牆，從英華殿、壽安宮、壽康宮、慈寧花園的西牆外，一路北走，還沒走到武英殿和西華門，在慈寧花園和武英殿之間、原來屬於內務府的那片空場上，向東望去，會看見夕陽的餘輝正從三大殿金色的餞脊上退

去，然後，莊嚴的三大殿就如一個縱向排列的艦隊，依次沉入暮色的底部。接下來，整座宮殿，就成了夜的一部分。望着黑寂中的宮殿，我就像是看見了它的「隱秘」，莊重、浩大、迷離。那時我知道，在這座宮殿裏，永遠會有一些讓我們無法看透的事物。那是一些在時間中消失的事物，是已然破損的時間。它就像維納斯的斷臂，只存在於古代的時間裏，今人永遠無法修補。但正是這樣的破損，成就了它不可一世的美。

建築、文物都可以修復，讓它們歷盡滄桑之後恢復原初的美，但時間不能。我試圖用史料去填補那些破損的時間，將宮殿深處的「隱秘」一一破解，這本書就是這樣誕生的。但我知道這純屬徒勞，因為真實的「隱秘」是不可解的，就像剛剛說過的，「隱秘」不會因破解而消失，而只能隨着「破解」而越發顯現和擴大。歷史就像一個無底洞，無論遇上多麼高明的偵探，也永遠不可能結案。

這是歷史吸引我們的一種神秘力量，此刻，它就貯存在故宮的內部，如神龍首尾縹緲，似七巧玲瓏不定，卻又那麼地，讓我們魂不守舍。

三

有一次，陪台灣INK印刻文學出版社總編輯初安

民、深圳《晶報》總編輯胡洪俠、《晶報‧深港書評》劉憶斯等友人參觀故宮，就是從西華門進，先看武英殿，然後沿着還沒有開放的外西路，參觀了慈寧宮、慈寧花園、壽安宮、雨花閣（那時皆屬「未開放區」），然後順着三大殿外的紅牆，走到太和門前，目睹太和殿的雄渾壯麗，再穿過協和門到達東路，拜謁文華殿裏的文淵閣，然後沿紅牆走到箭亭，穿過箭亭廣場，向東進入寧壽宮區，抵達東北角的乾隆花園和景陽宮……漸漸，我發現，在我心裏，這居然成了一條約定俗成的線路。它或許不是一條正確的路線，但絕對是一條有效的路線，足以向遠來的友人們展現故宮的神秘魅力。我相信它穿越了一個朝代最「隱秘」的部位，直指它秘而不宣的核心。

當我寫完這部書稿，檢視目錄時，心裏不覺一凜，因為書中的線索居然與上述路線完全相合。我保證這並不是刻意而為的，但下意識裏，那條路或許早就潛伏在我的心裏，等待着我去辨識、認領。宮殿內部道路無數，那條幽深婉轉的路卻像一條彎曲的扁擔，挑起一個王朝的得意與失意、生離與死別，所以，我從一開始就迷上了它，它引誘了我，完成了這本書。我用這本書引誘更多的人，讓他們即使在千里萬里之外，也能感覺到這條道路的存在。

四

本書談故宮建築，卻不止於建築，因為建築也不過是歷史的容器，在它的裏面，有過多少命定、多少無常、多少國運起伏、多少人事滄桑。在寫法上，依舊算不上歷史學術著作，充其量是談人論世的歷史散文而已。只不過這種歷史散文，是建立在歷史研究的基礎上，也借鑒了諸多他人的成果，否則，這樣的歷史散文就成了沙上建塔，再美也是靠不住的。

文學與學術，各有分工，各有所長。我從不輕視學術，但寫了這麼多年，如今我越來越偏愛散文，歸根結底，是那文字裏透着生命的溫度。夜讀董橋，有一段話深合我意。董先生說：「今日學術多病，病在溫情不足。溫情藏在兩處：一在胸中，一在筆底；胸中溫情涵攝於良知之教養裏面，筆底溫情則孕育在文章的神韻之中。短了這兩道血脈，學問再博大，終究跳不出浠浠蕩蕩的虛境，合了王陽明所說：『只做得個沉空守寂，學成一個癡騃漢。』」[3]

我沉浸在散文的世界裏，千載歷史釀作一壺濁酒，萬里江山畫作一尺丹青，在歷史與現實、理智與情感之間，迴旋往返，穿來梭去，不失為一種大自由，與古人

3　董橋：〈「語絲」的語絲〉，見胡洪俠選編：《董橋七十》，香港：牛津大學出版社，2012年，第38頁。

對話，又實在是一種大榮幸。這文字裏，不只有袖手觀棋、低眉閱世的輕鬆，往昔的繁華與幻滅裏，無不包含着對現世的幾番警醒與憂患。

大約2009年，我與攝影家李少白先生合作，在紫禁城出版社出版《雙城記》前後，就萌生了寫作本書的寫作念頭，與紫禁城出版社王冠良等朋友探討過寫作的思路，並開始嘗試着動筆。雖然步履艱難，但畢竟有了開始。沒有想到，兩年後，我調入故宮，成為博物院的一名工作人員，對故宮的建築，尤其是「隱秘角落」，更多了幾分認識，寫作終於變得順暢起來。2012年初，我完成本書初稿，中文繁體字版交給牛津大學出版社，簡體字版則交給老朋友王勇，由博集天卷出版公司、湖南文藝出版社出版。但當時對書稿並不滿意，後來，由於研究工作的便利，資料越查越多，就不肯輕易付梓了，而是對校樣一遍遍地修改，加入了一些內容，直至今日，才得以付印。剛好趕上故宮博物院成立九十周年，也算是一種機緣。對於牛津大學出版社林道群先生，發表上述作品的寧肯、海帆、賈永莉諸位編輯，以及長期給予我支持與鼓勵的故宮博物院領導與同事，在此一併表示感謝。

<div align="right">

2012年4月2日於故宮西北角樓下
2015年2月10至22日改定於成都

</div>

武英殿：李自成在北京

紅燈牌收音機

那台紅燈牌老式收音機不知去哪兒了，紅燈牌是那時的名牌，上海產，純木外殼，正面緊繃着一大紅色尼龍絨，上面是紅火喜慶的圖案，印象中不是花卉，就是綻放的禮花，左下角有美術體的「紅燈」二字，再下面是調頻的面板，像是玻璃的，轉動旋鈕時，會透出強強弱弱的亮光。作為家中的高檔電器，隆重地擺在壓着玻璃板的高低櫃上，高端大氣上檔次。我整天在外面瘋跑，能把我拽回來的，只有那台收音機。每當夜幕降臨，我都會守在它的旁邊，等候播報員用低柔的嗓音説出：「聽眾朋友們，現在是小説連播節目時間，歡迎收聽長篇歷史小説《李自成》，作者姚雪垠，由曹燦播講。」

曹燦那略微低沉、帶有鼻音的朗讀聲，就這樣把我散亂的少年時光連成一片。舌尖上的歷史，義旗飄盪，馬嘶雷鳴，十面埋伏，絕處逢生，李自成自荒涼的黃土高原，一路殺進宮闕萬千的紫禁城。那副英雄氣，尋遍歷史，恐怕只有項羽可比了。

説到功敗垂成，一路領先的運動員在最後十米倒

下，沒有比項羽更令人唏噓的了。項羽「力拔山兮氣蓋世」，卻最終落得個自刎烏江，霸王別姬，原因是他不如劉邦更流氓。不流氓，就不是做皇帝的料。看劉邦後來如何清洗開國功臣，就知道項羽英雄氣短、兒女情長，絕不是劉邦的對手。鴻門宴的電光火石，項羽沒有對劉邦下毒手，兩人結局就已鐵板釘釘，任誰都不能改寫。

李自成緣何而敗？搜尋記憶，想不出那部小說給了怎樣的解釋，因為那部小說，講述的全都是李自成從勝利走向勝利的歷史，即使在革命的低潮時期，依然意志堅定，毫不動搖。後來讀中學，小說節選入了語文課本。那課文不用學，我幾乎可以背出來。節選加了一個題目：〈虎吼雷鳴馬蕭蕭〉，選自《李自成》第二卷第二十八章中的最後一節，講述李自成準備從陝西武關突圍與張獻忠會師，差點中了張獻忠的圈套，最終一個人騎着騾子僥倖逃脫的經過。近日尋出父親當年購買的中國青年出版社1976年版《李自成》，找回這段重讀，覺得姚老先生的文筆還是好的，他寫：

> 雖然已經是五月初一，但高山中的夜晚仍然有點輕寒侵人，所以這一堆火也使周圍的人們感到溫暖和舒服。烏龍駒將頭向火堆邊探一探，然後抬起來，望望它的主人，頭上的銅飾映照着火光閃閃發亮。大小將領們都把眼光移向闖王，等候他說話。他的沉着和冷靜的臉孔，炯炯雙目，

以及他的花馬劍柄，用舊了的牛皮箭筒，綿甲上的黃銅護心鏡，都在暗沉沉的夜影中閃着亮光。他突然從嘴角流露出一絲微笑，然後用平靜的聲調說：……[1]

1996年，身為編輯的我曾拜訪過姚雪垠先生，那一年他86歲，鶴髮童顏，耳聰目明，說：「你們若小聲罵我，我也聽得見。」目睹他家中琳琅的藏書，知道他的確有一身真工夫，吳晗說他：研究明史，你比我懂。周而復說他是崇禎的秘書長、李自成的參謀長，因為小說中崇禎的聖旨詔書、李自成的軍事部署，基本都出自姚雪垠的手筆。可惜，這份才華全部貢獻給了階級鬥爭[2]，對作品造成了莫大的傷害，但那是時代的印跡，後人不必苛求。每個人都有着無法超越的限定性，從這一點看，姚老先生與李自成本人堪有一比。

總之，在紅燈牌收音機旁度過的時光裏，金庸、柏楊還鞭長莫及，二月河、閻崇年也還沒有現身，我心目中最大的英雄，除了李自成，就是姚雪垠。後來讀的書多了，才發現事有蹊蹺。一方面，偉大領袖諄諄教誨「不當李自成」，郭沫若寫《甲申三百年祭》，都把李自成當反面典

1　姚雪垠：《李自成》，第二卷，中冊，北京：中國青年出版社，1976年，第674頁。

2　姚雪垠在《李自成》的〈前言〉中強調：「在階級社會中，歷史學從來都是階級鬥爭和政治鬥爭的重要武器，為一定的階級和政治集團服務。」見姚雪垠：《李自成》，第一卷，上冊，第3頁。

武英殿：李自成在北京　·3·

型；另一方面，主流意識形態卻對李自成所犯「錯誤」諱莫如深，最多只知道李自成的部隊被糖衣炮彈打中了，劉宗敏霸佔了山海關總兵吳三桂的小妾陳圓圓，造成吳三桂「衝冠一怒」，引清兵入關，李自成一着不慎，滿盤皆輸。美女陳圓圓，不僅傾了城（山海關城），也傾了大明帝國。領袖不是說決定歷史的真正動力是人民群眾嗎，怎可能乾坤倒轉，全由一個弱女子決定？

教育在邏輯上的混亂，使我們的知識系統充滿了斷點，但我們自小早已經習慣，不再當真。儘管姚雪垠先生費心費力，以洋洋二百萬言，把李自成塑造成「高大全」的完人，他的面孔卻依舊模糊。很多年後，我到故宮博物院工作，每天從西華門進入宮殿，首先看到的，就是武英殿。當年李自成在紫禁城登基做皇帝，不是在太和殿，而是在武英殿。於是突然想起，人們常說紫禁城是明清兩代皇宮，卻忽略了在明清之間，還楔着李自成的王朝——大順王朝。只是這個順朝實在不順，皇帝在紫禁城裏登基只一天就灰飛煙滅了，着實不入歷史學家法眼，於是被四捨五入，忽略不計。

那一天，我獨立寒秋，在武英殿外站了很久，看萬類霜天、烏鴉低旋，聽長風從黃琉璃瓦歇山頂滑下來，穿過樹叢，發出絲絲拉拉的聲響，與當年轉動紅燈牌收音機旋扭的聲音相彷彿。我突然發現，李自成就站在我的身邊，從來未曾走遠。

承天之門

從1644年到2014年，整整三百七十年了，李自成進入紫禁城的威風，依舊被人津津樂道。就在前不久，我還在網上看到這樣一個帖子，説：李自成進入紫禁城時射在承天門（即天安門）上的那一箭，至今讓人血脈賁張。

那一天是公元1644年、農曆甲申年三月十八，穀雨剛過，北京突然下起了雨夾雪，開始只是稀薄的雨霧，後來越來越濃，變成寒凝的雪粒。清冷的雨絲雪粒被寒風裹挾着，抽打着人們的臉龐，睜不開眼。唯有李自成的軍師宋獻策站在雪中，望得出了神，臉上露出喜色——老天爺給力，剛好驗證了他此前的占卜：「十八大雨，十九辰時城破。」[3]

自清晨開始，城外響了一夜的炮聲就零落下來，取而代之的，是戰靴在鬆軟的雪泥中踏過的聲響。蒼茫的天地之間，這座孤懸的城池果然被攻破了。根據《國榷》的記載，東直門城門破時，城牆上的大明守軍如秋風落葉一般紛紛墜落。負責把守東直門的河南道御史王章戰死了，把守安定門的兵部尚書王家彥跳城自殺，摔斷了雙腿，卻還剩了一口氣，被手下救下，藏匿在市民家裏。他沒死心，或者説他早已死了心，又趁人不備，

3　[清]計六奇：《明季北略》，北京：中華書局，1984年，第456頁。

悄悄解下腰帶，自盡而亡。[4]

第二天辰時，李自成頭戴氈笠，身穿縹衣，騎着烏駁馬，一副英雄氣概，在人群中格外顯眼。他自德勝門入城，穿過大明門，一路殺到紫禁城前。仰頭，「承天之門」四字赫然在目。李自成躊躇滿志，扭頭對丞相牛金星、軍師宋獻策、尚書宋企郊等人說：我射它一箭，如能射中四字中間，必為天下一主。他從牛皮箭筒中拔出一箭，砰地一聲射出。細雨橫斜中，那支蓄滿勢能的箭矢在克服了風的阻力之後，疾速奔向那塊門匾，雖射中門匾，卻不夠精準，射在「天」字的下半部，最多八點五環。李自成眉頭微蹙，牛金星寬慰道：「中其中，當中分天下。」[5]李自成淡然一笑，沒有在意，縱馬率先衝入紫禁城。

馬蹄在紫禁城內留下空曠的回聲。偌大的紫禁城，死的死，逃的逃。崇禎皇帝在前一天下了第六道罪己詔，就回到乾清宮，在這座地動山搖的城池裏，呆呆地坐定。殘酷的戰事，已不在遙遠的陝北高原，不在黃河邊的洛陽，而是就在他的身邊。喊殺聲在這座城市裏此起彼伏，斷肢充塞着街巷，無數的傷口在同時流着血。空氣中晃動着死亡的氣息，像一條絞索，勒得他透不氣來。他讓周皇后、袁貴妃侍奉着，斟了一杯酒。酒液滑

4　參見[明]談遷：《國榷》，北京：中華書局，1958年，第6047頁。
5　[清]計六奇：《明季北略》，第456頁。

過一道晶瑩的弧線，珠圓玉潤，準確地落在他的酒杯裏。伴隨着李自成軍隊的馬蹄聲，他看到案上的酒杯都在輕微地顫抖。他舉起酒杯，一飲而盡。沒有了昔日的歌舞酒筵，這酒，格外的苦澀。他一邊飲，一邊喃嚷：「苦我滿城百姓。」話音落時，兩行淚水，已掛在他的臉頰上。

周皇后的胸中一定貯滿了數不盡的傷感，她默然回到坤寧宮，崇禎跟隨進來的時候，她已懸樑自盡了。崇禎沒有絲毫惋惜的意思，只說了句：「死得好！」他猛然想起了已經到了出嫁年齡的長平公主，立即把她召到身前，說聲：「爾何生我家」，然後左袖掩面，右手抽劍，向長平公主砍去。長平公主用胳膊一擋，一聲脆響之後，半截玉臂飛向宮殿的一角。崇禎沒有罷手，又提着那隻劍，面色猙獰地跑到昭仁殿，一劍捅死了6歲的女兒昭仁公主，又舞着那隻劍，砍死無數嬪妃宮娥，然後，像完成了一件重大的心願，別無所憾，一個人拋下宮殿，披髮跣足，拖着一路的血光，逃到煤山上，投繯自盡。那一刻，才是真正的解脫。

出身草根的李自成或許很想跟出身龍種的天子照個面，這樣的英雄事，連項羽都未曾做到。當年張獻忠兵敗降明，李自成在潼關被洪承疇、孫傳庭打得落花流水，只剩下十八騎逃向商洛山中，苟延殘喘之際，支撐他的，或許就是這樣的癡心妄想。他沒有想到崇禎不給他機

會。他命令部下滿紫禁城尋找，也沒有找到他的屍體。他的龍體，此刻正在煤山頂上的瑟瑟寒風中飄來盪去。

當年我寫小說《血朝廷》，開頭就寫到崇禎的死。很多年中，我都陷入對這場悲劇的深度迷戀中，以至於這部描寫清亡的小說，也要以明亡作為開篇。做皇帝，是天下豪傑夢寐以求的事，然而皇帝卻是天下第一高危職業，尤其偏逢末世，皇室成員沒有一個有好下場，從秦二世胡亥、隋煬帝楊廣、北宋徽欽二帝，明亡時的崇禎、弘光，到法王路易十六、安托瓦內特皇后，概莫能外。新的王朝需要以舊王朝的血來奠基，王朝鼎革之際，不同人的命運糾結其中，猶如相反的拋物線，雖有交集，卻最終南轅北轍。這樣的大開大合，最能窺見幽暗的人性。

長平公主醒來的時候，宮殿外依舊響着瀟瀟的風雪聲。就在她昏迷的這段時間裏，她父親的王朝已經落幕，新時代的帷幕即將拉開，儘管新時代的樣貌，此時還被裹挾在這場淒迷的風雪中，面目不清。恍惚中，她看見了闖王，走到她面前，說，這崇禎太殘忍了，連自己的女兒都不放過。又說，快把她扶到宮中，好生照料。

太子朱慈烺本來已經逃出宮殿，當他逃到自己的外公、崇禎皇帝的老岳父周奎的家門口時，周奎還在睡夢中，他被一陣急促的叩門聲驚醒，披衣而起，當他確定門口是自己的外孫、崇禎皇帝的兒子朱慈烺時，決定多

一事不如少一事，沒有給他打開房門。太子拍了一陣，就失望地消失了街巷中，不巧被宦官們認出，作為一份厚禮，呈送給了李自成。

李自成看着眼前的這個年輕人，問，明朝為何丟了天下？太子答，因為誤用了奸臣周延儒。太子問李自成，為何不殺他，李自成答，你沒有罪，我為什麼要妄殺？太子說：「如是，當聽我一言：一不可驚我祖宗陵寢，二速以皇禮葬我父皇、母后，三不可殺戮我百姓。」[6]

這段簡短的問答之後，李自成下令，把太子交給劉宗敏看管，根據張岱的記載，李自成敗走京城後，太子跑掉了，在民間隱匿幾個月後，又去投奔周奎，被周奎再一次檢舉揭發，捆綁起來，交給了大清王朝攝政王多爾袞，多爾袞叫多人來認，都說不是太子朱慈烺，後來發到刑部，活活整死了。但朱慈烺的故事到這裏還沒有講完，他的身影始終如明惠帝朱允炆那樣撲朔迷離，在順治、康熙時代，還有一個號稱太子朱慈烺的人掀起一段反清的風浪，卻也都是傳聞，為那段歲月平添了些許不平靜的片斷。

幾天後，李自成又下令購買一具柳木棺材，將崇禎的遺體抬到東華門外入殮，百姓經過，無不掩面而泣。李自成下令，以皇家的規格，把崇禎安葬在昌平天壽山腳下的明朝諸陵中，因為來不及再建新陵，於是把田

6　[清]計六奇：《明季北略》，第458頁。

貴妃的陵寢扒開一個洞，把崇禎棺材塞進去。史書記載，「是時，天地昏慘，大風揚沙如震號，日色黯淡無光。」[7] 因為是明思宗的陵墓，因此命名思陵，成為十三陵中的最後一座，至今猶在。

那天，在會見行將結束的時候，朱慈烺對李自成說：「文武百官最無義，明日必至朝賀。」[8] 最後，他又補充了一句話，像遺言，又像忠告。

他從牙縫裏擠出的最後一句話是：

「替我殺了他們。」

變臉

李自成下令清場，對於佔領者來說，這是必不可不少的一道程序，然而，它卻成為紫禁城歷史上至為慘烈的一刻，在這座不設防的皇宮裏，那些貌美如花的嬪妃宮女必將成為對勝利者的犒賞。那些不願被辱的宮女，紛紛墜入御河。御河上飄浮着一二百具屍體，色彩濃麗，燦若荷花。

有一位姓費的宮女，匆忙投井，不想多年乾旱，使水位下降，淹不死人。大兵們跑到井邊，看見井下竟有美人，立即派人下井打撈。撈上來，那張臉，竟讓在場所

7　[清]計六奇：《明季北略》，第465頁。

8　[清]計六奇：《明季北略》，第458頁。

有人失了分寸，想必浴水之後，濕漉漉的裙裳緊貼在身體上，勾勒出身體的線條，更讓人情不自禁，無數種骯髒的念頭在肚子裏打轉。接下來，眾士兵爭先恐後，開始爭搶，相互間大打出手，現場亂作一團。沒有人想到，此時的她還身懷利刃，誰先近身誰倒楣。突然，宮女喊道：「我乃長公主，眾人不得無禮，我要見你們的首領！」眾人被她的厲聲吶喊嚇了一跳，一時無措，把她送到李自成跟前。李自成叫那些被俘的宮女辯認她的身份，瑟瑟發抖中，宮女們說，她不是長公主。李自成似乎突然沒了興趣，把她賞賜給手下一名校尉。史書中沒有記載那位倒楣的校尉的名字，只說他姓羅。羅校尉把她帶出宮門，帶回自己的營帳，心急火燎地正要上手，又聽到那宮女的立喝：「婚姻大事，不可造次，須擇吉行之。」羅校尉聽罷，並沒有生氣，反而心頭暗喜——反正是嘴邊的肉，吃下它只是早晚的事，不差這一會兒。於是擇吉日準備迎娶，沒想到酒席之上，那宮女趁着羅校尉爛醉，抽出利刃，在羅校尉的脖頸上割出一道深深長長的刀口。鮮血混合着濃烈的酒精，從他的喉嚨裏滋滋地噴濺而出，在大紅燈籠的照耀下顯得無比壯觀。宮女眼見事成，一刀刺向自己的喉嚨，當場咽氣。

　　許多史料都記錄了費氏女的死亡。杭州大學圖書館收藏的清初抄本《明季北略》上，有無名氏的眉批。在這段文字後面的批語是：李自成聽到這個消息後大吃一

驚，驚在他當時有意佔有這名女子，賜給身邊的校尉，不過是一閃念而已，正是這一閃念，讓羅校尉作了自己的替死鬼。[9]

但是面對着如雲的美女，李自成還是沒有客氣。李自成、劉宗敏、李過等人，瓜分了抓起來的嬪妃美女，各得三十人。牛金星、宋獻策等也各得數人，可謂見者有份，誰都不吃虧。其中李自成最愛竇氏，封她為竇妃。

閻崇年《大故宮》說：「李自成進駐紫禁城，以武英殿為處理軍政要務之所。」[10] 這座宮殿始建於明初，位於外朝熙和門以西，與東邊的文華殿相對稱，一文一武，相得益彰。據說明成祖朱棣早年曾在這裏召見大臣，他甚至把全國官員的名錄貼在大殿的牆上，時時觀看，以思考王朝的人事佈局問題。崇禎八年（公元1635年），崇禎皇帝突然做出一項決定，從乾清宮搬入武英殿居住，從此減少膳食，撤去音樂，除非典禮，平時只穿青衣，直到太平之日為止。他沒有想到，他沒能看到太平之日的到來，自己死後，最大的對頭李自成成為紫禁城新的主人，偏偏選定了武英殿。

清代于敏中等編纂的《日下舊聞考》描述：「武英殿五楹，殿前丹墀東西陛九級。乾隆四十年御題門額為

9　[清]計六奇：《明季北略》，第459頁。
10　閻崇年：《大故宮》，武漢：長江文藝出版社，2012年，第167頁。

武英。」[11] 東配殿叫凝道殿，西配殿叫煥章殿，後殿為敬思殿，東北角有一座恆壽齋，就是繕校《四庫全書》諸臣的值房——這部曠世大書的傳奇，將在後面提到。西北為浴德堂，其名源自《禮記》中「浴德澡身」之語，有人說是清代詞臣校書的值房，也有人說，由於清代武英殿成為皇家內府修書、印書的場所，也就是皇家出版社，浴德堂是為其蒸薰紙張的地方。

武英殿現在是故宮博物院書畫館，但除了舉辦書畫展覽，平時並不開放，只能透過武英門，窺見它武英的一角。武英門前有御河環繞，河上有一石橋，橋上雕刻極精。周圍是一片樹木，有古槐十八棵，在宮牆的映襯下，顯得格外蒼古。那一份清幽，在極少樹木的紫禁城裏顯得格外珍貴。每逢上班，從擁擠的地鐵、嘈雜的人群中掙脫出來，從西華門一進故宮，我都會向那片樹林行注目禮，或者乾脆走進去，聽一聽樹枝上嘰喳的鳥鳴。樹枝上的鳥鵲，有時會轟然而起，飛向天空，像一把種籽灑向田野。它們繞着宮殿的鴟吻、觚棱盤旋，又成群結隊地落下來。也有時，下班前，我會在那裏駐足片刻，看暮色一點點地披掛下來，籠罩整個宮殿。那時，武英殿漆黑的剪影就像一隻倒懸的船，漂浮在深海似的夜空下。很多年前，也是薄暮降臨的時分，就在我站立

11　[清]于敏中等：《日下舊聞考》，第一冊，北京：北京古籍出版社，1983年，第173頁。

的地方，站着大清王朝軍機大臣曾國藩，忙中偷閒，留下
一首〈臘八日夜直〉詩，其中有這樣兩句：

日暮武英門外望，
並闈冰合柳枯垂。[12]

然而，此時在李自成的心裏，沒有一項軍政要務比
玩弄女性更加急迫。剛剛住進武英殿，李自成就召「娼
婦小唱梨園數十人入宮」[13]。三月二十一日，李自成進
入紫禁城的第三天，正像太子朱慈烺預言的那樣，多達
一千三百多名明朝官員向李自成朝賀，承天門不開，他
們站在門外，被廣場上的風吹了一天，雙腿站得僵直，
一整天沒吃東西，居然連李自成的影子都沒有見到。李
自成正在武英殿飲酒作樂，在朝歌夜弦中飄飄欲仙。

武英殿內，玉碎香消，花殘月缺。一個名叫曹靜照
的宮女，在離亂中逃出宮闕，流落到金陵，出家為尼，
孤館枯燈之下，寫下宮詞百首，充滿對昔日的緬懷。其
中一首是這樣的：

12 ［清］曾國藩：〈臘八日夜直〉，見《曾國藩全集》，第一四冊，
長沙：嶽麓書社，2012年，第51頁。

13 參見［明］趙士錦等：《甲申紀事（外三種）》，北京：中華書局，1959
年，第9頁。

掩面東風只自知，燕花牌子手中持。

椒房領得金龍紙，勑寫先皇御製詩。[14]

　　姚雪垠小説《李自成》，寫武英殿裏的李自成被宮女侍奉着飲茶、洗腳，在燭光與水霧的掩映中，看宮女十指如葱、面如桃花，又加上博山爐裏飄散出來的「夢仙香」（一種專門用來催生情慾的薰香）的威力，將這位來自黃土高原的低層漢子薰得七葷八素，半醉半醒的分寸，作家拿捏得頗為妥當。這段文字，我是喜歡的，可惜接下來的描寫，李自成又成了那個大無畏的無產階級革命家，保持着堅定的意志和純潔的品性，在妖嬈宮女的糖衣炮彈面前歸然不動，而李自成在宮殿裏的荒淫舉動，也就這樣蜻蜓點水般地敷衍過去了。

　　李自成確曾是個正經人，儘管張岱説他「性狡黠」[15]，儘管《明史》説他「性猜忍，日殺人剟足剖心為戲」[16]，但是，性情狡黠與足智多謀、殺人如麻與勇冠三軍都是同義詞，就看誰在説，或者在説誰。但有一點似乎是肯定的：「自成不好酒色，脱粟粗糲，與其下共甘苦。」[17] 至少在生活作風問題上，他始終保持着純潔的革命本色，證明姚雪垠所言不虛。

14　[清]計六奇：《明季北略》，第463頁。

15　[明]張岱：《石匱書後集》，北京：中華書局，1959年，第381頁。

16　[清]張廷玉等：《明史》，北京：中華書局，2000年，第5327頁。

17　[清]張廷玉等：《明史》，第5330頁。

然而，自從李自成進入紫禁城那一刻開始，他就變成了另一個人，一個只能用慾望、自私和野蠻來形容的人。紫禁城是一個充滿規矩的地方，什麼人走什麼路，什麼人住什麼屋，都有嚴格規定，僭越者殺頭。而這所有的規矩，都是為了保證皇帝可以不守任何規矩——所有的禁忌，只為凸顯皇帝的特權。宮殿就是這樣一個矛盾體，它一方面代表着禮儀秩序的最高典範，另一方面卻又是野蠻的氏族公社，無論多麼純潔的女人，都注定是權力祭壇上的祭品。除了皇帝本人，宮殿裏的任何男人都不能踏入那些妖嬈的後宮。皇帝的性特權，與無數人的性禁忌形成了奇特的對偶關係。或者說，只有以眾人的性禁忌為代價，皇帝的性特權才能長驅直入，一往無前。

　　與曾經征戰的荒山大漠不同，當李自成策馬揚鞭，姿態豪邁地進入紫禁城，他的革命生涯就劃上了一個圓滿的句號。這個連橫槊賦詩的曹孟德、鞠躬盡瘁的諸葛亮都望塵莫及的天下，就這樣像一個熟透了的果子，落在他李自成的掌心裏了。厲兵秣馬的歲月結束了，船靠碼頭車到站，除了征服女人，天下再沒有什麼需要他來征服了。只有女人，可以驗證力比多（libido）的數量和品質；也只有紫禁城，可以成為他慾望的庇護所，因為在這裏，所有的慾望都是正當的、名副其實的。李自成並不需要「夢仙香」來煽動情慾，因為整個紫禁城，就

是一塊巨大的「夢仙香」，處處錦幄初溫，時時獸煙[18]不斷。勝利者是不受譴責的，勝利者有資格耍流氓。而人性一旦墮落，立刻就深不見底。同甘共苦與酒池肉林，其實只隔着一張紙。

還有一種可能，就是李自成突然的變化裏，包含着一種強烈的報復心理。這也是一種復仇——憑什麼「和尚摸得，我摸不得？」秀才娘子的寧式床，他當然要睡；娘娘宮娥的玉體，他當然要摸。但這並不僅僅是在向崇禎示威、向崇禎尋仇，因為自打那具曾經風流俊雅的龍體變成一堆潰爛的死肉，李自成就無須再惦記他了。

他是在向不平等復仇。對於這個在荒涼貧脊、餓殍遍野的土地上揭竿而起的農民領袖來說，沒有什麼比紫禁城更能凸顯這種不平等。它們猶如正負兩極，彼此對稱，卻遙似天壤——同樣是喘氣動物，為什麼人生的差距這麼大呢？紫禁城是金銀的窖、玉石的窩，是人間仙境、神仙洞窟。當百姓易子而食、流離失所，皇帝卻溫香軟玉、醉臥花陰。武英殿裏，李自成左擁右抱，粗礪的手在女人的肌膚上反復摩擦，彷彿在探尋着他內心的真理。他愛眼前的一切，又對它恨之入骨。紫禁城，就是這樣一個既讓人愛，又讓人恨的地方。

看陸川《王的盛宴》，有一點我是喜歡的，就是他對火燒阿房宮的解讀。項羽這一破壞文化遺產的行徑，

18　指獸形香爐，一般為獅形。

歷來為人詬病，但陸川借項羽之口表達了這樣的邏輯：正是因為阿房宮無限的壯美，「五步一樓，十步一閣；廊腰縵迴，簷牙高啄」[19]，才勾起了這些草莽英雄對於權力的渴望。所以，在影片裏，項羽總是對先期抵達的劉邦是否進過阿房宮、見識過它耀眼的繁華耿耿於懷。他知道，無論什麼人，只要見識過它，就過目不忘了。他認為——或者說，陸川認為，燒了它，就等於燒掉了人們心頭的慾望和野心。陸川給了項羽一句台詞：「燒了它，大家都不用惦記了。」

李自成後來也燒了紫禁城，但那時他已經留不住本已屬於自己的江山，他不願意它落到別人手裏，這是後話。李自成在進京四十二天的時間裏，以大躍進的步伐走完了一個王朝由興起到敗亡的全部路程，他的成功，亦是他的失敗。

迎闖王，盼闖王

人民群眾曾經傳誦：

迎闖王，盼闖王，
闖王來了不納糧。

19　[唐]杜牧：〈阿房宮賦〉，見《杜牧詩文選評》，上海：上海古籍出版社，2002年，第4頁。

據說李自成進城時是下令秋毫不犯的軍令的，軍令說：「敢有傷人及掠人財物婦女者殺無赦！」[20] 還貼了告示，說：「大師臨城，秋毫無犯，敢有擄掠民財者，凌遲處死。」[21]

也真有兩名搶劫綢緞舖的士兵被拉到承天門前的棋盤街，千刀萬剮。

但是，當大順軍進入北京的時候，首都並沒有出現簞食壺漿以迎王師的局面，像馮夢龍《東周列國志》裏形容的：「入國之日，一路百姓，扶老攜幼，爭睹威儀。簞食壺漿，共迎師旅。」[22]

原因很簡單，李自成自己，就成了帶頭「掠人婦女」的人。那時的他，已經掙脫了道德的捆綁，迷失在這座華美壯麗的囚籠裏，以實際行動廢除了自己制定的軍令。當無數美女雪白的肌膚遮蔽了他曾經深邃的目光，他的下屬，也必然成為和他同樣的貨色。劉宗敏、李過、田見秀……大順的官員們不僅霸佔大明高官們的豪華居所，而且殺了它們的主人，強佔了他們的妻女。大明官員的豪宅巨府，成了他們縱慾的樂園。他們叫來

20　[明]劉尚友：〈定思小紀〉，見《甲申核真略（外二種）》，杭州：浙江古籍出版社，1985年，第69頁。

21　[清]彭孫貽：《流寇志》，杭州：浙江人民出版社，1983年，第161頁。

22　[明]馮夢龍、[清]蔡元放編：《東周列國志》，上冊，北京：人民文學出版社，1955年，第363頁。

蓮子胡同優伶孌童為他們搞「三陪」，自己「高踞几上，環而歌舞」[23]，誰聽話，他們就犒賞誰；誰不聽話，他們就一刀把她劈成兩段。

起義領袖言傳身教，基層士兵自然心領神會，大範圍的姦淫行動，終於在這座城市裏不可遏止，倘非如此，他們的心理如何平衡？《燼火錄》記載，士兵們學習劉宗敏，開始從娼妓下手，後來擴展到倡優，看無人禁止，膽子就越來越大，遍尋百姓女子，一個也不放過。計六奇《明季北略》則説，士兵初入人家，先是要借鍋灶吃飯，後來要借床鋪睡覺，再後來就乾脆借老婆借女兒睡覺，如有不從，一刀劈死。僅安福胡同，一夜就砍死三百七十多名婦女。

北京城中有一個叫吳奎的，妻子張氏，貌奇美，一名大順兵衝進來的時候，丈夫吳奎剛好不在家。大兵強迫張氏陪睡，深夜時分，突然響起敲門聲，丈夫吳奎回來了。張氏起身開門，趁着大兵鼾聲四起、睡意正濃，手持菜刀，夫妻倆聯手將他殺死，搶了他身上的銀兩，開門就跑。跑到一口井邊，張氏對丈夫説：「妾已失身，不能事君矣。」於是投井而死。

齊化門[24]東有一綢緞莊，莊主姓吳，其妻姓王。大

23　[清]彭孫貽：《流寇志》，第163頁。

24　即朝陽門，元稱齊化門，門內九倉之糧皆從此門運至，故甕城門洞內刻有穀穗一束。

順士兵衝進來的時候，王氏懸樑自盡了，卻還未等咽氣，就被大兵解救下來，欲行強姦。王氏拼命掙扎，卻無法掙脫。等大兵把熱烘烘的嘴巴壓在她的唇上，又把舌頭伸進她的嘴裏，她立刻用牙齒將對方的舌頭咬斷，大兵大叫一聲，那張嘴立刻變成血盆大口。他舉刀刺向她的胸膛，刀刃摜胸，王氏立時斷了氣，而大兵也失血過多，無法進食，幾天後就活活餓死了。[25]

很多年後，明朝遺民張岱——從前那個好精舍、好美婢、好變童、好鮮衣、好美食、好駿馬、好華燈、好煙火、好梨園、好鼓吹、好古董、好花鳥的紈絝子弟，在經歷這場家國之變後，避入剡溪流域的山村，在「布衣蔬食，常至斷炊」的窘境中寫下上述兩段故事的時候，內心深處定然有一種肝腸寸斷的疼痛。他後來五易其稿，九正其訛，終於完成一部明史巨著《石匱藏書》，以表達對舊王朝的沉痛悼念。

大順軍陷入集體瘋狂，整座城市都在顫抖和慟哭。

他們並不知道，所有這一切，日後都將得到報應。

在我的成長記憶裏，這些史實或被歷史學家們藏匿起來，或輕描淡寫，以免有損農民領袖的「英雄形象」。所以，縱然面對成堆的史料、如山的鐵證，也讓我感到很不習慣，怎麼看怎麼像封建地主階級的誣衊。然而，所有這一切，都是真實的，無數人留下了當時的

25　[明]張岱：《石匱書後集》，第333頁。

現場記錄，完全可以相互比對。對此，歷史學家避重就輕，但對於他們來說，隱瞞事實和做偽證沒有區別，況且，這樣的「形象」越是維護，就越是弱不禁風，像廟裏的泥胎、風中的蠟燭、林黛玉的身板兒。

還是林肯說得好：「你可以在全部的時間內欺騙部分的人，也可以在部分的時間內欺騙全部的人，但你不能在全部的時間內欺騙全部的人。」

李自成在為誰而戰？李自成自己似乎從來沒有回答過這個問題。姚雪垠卻替他回答了：

> 咱們一開始就立下一個起義的大宗旨，非推倒明朝的江山決不甘休……咱們立志滅亡無道明朝，救民水火，就是按照這個宗旨做事。[26]

但是推翻大明之後呢？這個問題李自成必然想過，所以在小說裏，姚雪垠先生又替他回答，哪怕是張獻忠坐了天下，他也願意解甲歸田，做一個堯舜之民，決不會有非份之想。

這個回答可以得一百分，但卻只是姚雪垠先生的一廂情願。李自成奪天下，如果沒有想過做皇帝的事，那無異於面對裸體美人時滿腦子的四書五經，不是神經有病，就是生理有病。打下江山，拱手送人，這樣的

26　姚雪垠：《李自成》，第一卷，下冊，第560頁。

二百五，中國五千年歷史中沒有出現過一個，讓我想起當年《編輯部的故事》中余得利的一句台詞：「這年頭要找一個傻瓜真比登天還難啊！」李自成的豪言壯語除了證明姚雪垠先生作為小說家的想像力之外，什麼也證明不了。

如果說科舉為士人們提供了一條上行的路線，使那些出身貧寒的人有可能通過科舉考試成為「統治階級」，那麼農民只能克勤克儉苦熬苦作，他們的命運被土地牢牢地鎖定了。造反是一種鋌而走險，然而在這個固化的社會中，卻是農民階級唯一的上行之路。

帝國中那些貧弱的百姓實在可憐，土地貧瘠，災異頻仍，朝廷稅賦不減反增，因此，不要金，不要銀，只要造反者開出不納糧稅這一項條件，就可挑動百姓揭竿而起，可見大明王朝賦稅之沉重。西北荒涼的高原上，那些飢餓的農民們如蝗蟲般裹挾進起義的隊伍，令朝廷頻於應付，出師剿匪，卻越剿越多。終有一天，他們會遮天蔽日，覆蓋整個帝國，把它吃得一渣不剩。

然而，他們終究是一群沒有信仰的人，當年提出「均田免糧」的口號，對他們來說只是手段，是策略，而不是信仰。對於大多數人來說，造反只是求生之計（李自成本人也是如此），而不構成信仰。求生與信仰在區別在哪裏？在於求生是為己，而信仰是為人。簡單地說，農民造反，只是從現實處境出發，非關人類正

義，即使以宗教為號召的農民起義也不例外。就連對李自成大加讚賞的革命作家郭沫若也承認：「『流寇』都是鋌而走險的飢民，這些沒有受過訓練的烏合之眾，在初，當然抵不過官兵，就在姦淫擄掠、焚燒殘殺的一點上比起當時的官兵來更是大有愧色的。」[27] 李自成和他的部下們登堂入室、鳩佔鵲巢，大順軍人從被人凌虐到凌虐他人，「奴坐於上，主歌於下」，這只是身份的倒置，而不是他們所宣稱的平等。但這種權利關係的倒置所帶來的心理滿足，對他們來說已是最大的收益，遠比摳屁股種地更物超所值。

因此，當李自成率領他的軍隊衝進繁華的北京城，他們不再去想「均田免糧」、天下大同，而是燒殺擄掠、搶錢搶女人，就是再「正常」不過的事了。與那些虛無縹緲的政治理想相比，它無疑更加現實。白花花的銀子、豐肌雪骨的美女，都是實實在在的紅利，是他們出生入死打江山所必需得到的回報。

如李自成所說，起義是集體的事業，所有的義旗上，都書寫着「替天行道」四個字，他們流血犧牲，以天下為己任，然而，無論是招安當投降派，還是奪天下當皇帝，卻最終只能成就少數人的意志。據說李自成入宮後，為自稱為「孤」還是自稱為「寡」頗費思量，但無論是「孤」，還是「寡」，都表明他是單數，而不再

27　郭沫若：《甲申三百年祭》，北京：人民出版社，2004年，第7頁。

是群體中的一員。起義的初衷是為窮人打天下，結果卻造就了少數人的特權，「替天行道」的正義性也壽終正寢，假若窮人們早知如此，他們還會衝鋒陷陣、白白送死嗎？

至於「均田免糧」，在這個帝國裏一天也沒有實現過，也不可能實現。道理很簡單，任何政府都必須通過賦稅來組織和運轉，否則，連官員、軍隊的餉銀都發不出來。他們自己否定了自己，農民起義本身就是一個巨大的悖論。

假若李自成能在紫禁城建立起一個王朝，那個王朝一定不會比明朝更好。這塊土地上產生不了華盛頓，他們的基因，也決定了他們很難締造一個能夠代表民權的、可以監督政府的政治體制，以降低大規模動盪所帶來的改革成本。盧梭在《社會契約論》早就明言：「政治學的大問題，是找到一種將法律置於人之上的政府形式，這個問題之難，可以與幾何學中將圓變方的問題相媲美。」

《禮記·中庸》說，「誠者自成」[28]，因為「誠者，天之道也。」[29] 自成自成，沒有了「誠」，自己的就不可能「成」了。

皇帝的金鑾殿，理所當然地成了造反者的終點。他

28　《禮記》，見王文錦：《禮記譯解》，下冊，北京：中華書局，2001年，第791頁。

29　《禮記》，見王文錦：《禮記譯解》，下冊，第789頁。

們打倒皇帝，目的卻是把自己變成新的皇帝。每一次翻天覆地的動亂，塵埃落定之後，世界都與從前一模一樣，新的朝代與舊的朝代榫卯相接，嚴絲合縫。人們各就各位——坐龍椅的坐龍椅，上斷頭台的上斷頭台，解甲歸田的又回到當初舉樹起義旗的土地上，重新撅起屁股種地，等待着朝廷來徵糧。宮殿分開了戰友們的行列，最大限度地凸顯着一個人的權力，同時，又把其餘的人最大限度地矮化。宮殿的空間設計，處處體現着「君君臣臣，父父子子」的政治哲學。軍事共產主義帶來的平等只是一種假象，或者說，一種迷幻劑，只有「理想」實現的那一天，人們才會發現，自己離「理想」不是更近，而是更遠。

九重宮殿，以不變應萬變，默然注視着英雄們的匆匆過場，注視着世道的無常。說到底，只有宮殿才是最後的贏家。它是權力和野心的最大容器，無論多麼桀驁不馴的身體，最終都要到這裏報到，所有的反抗、廝殺、吶喊，最終都將被收束於宮殿的臂膀中，在後宮的脂粉軍團的楊柳細腰中消隱於無形。

寫到這裏，我忽地想到一個細節——李自成是在甲申年正月在西安建立大順政權之後，馬踏黃沙，一路征塵，攻進北京的。征戰中，不可能攜帶太多的日常生活用品，即使攜帶，恐怕也是簡陋、粗鄙、不敷使用的。那麼，當他在武英殿的後殿下榻時，他用的，一定

就是崇禎皇帝的御用品了。前一個夜晚，崇禎皇帝還在武英殿居住，他的身影消失未久，一柄摺扇、一襲春衫、一床錦褥、一隻龍泉窰的御碗，都殘留着崇禎的體溫。李自成在崇禎的浴盆裏洗澡，端起崇禎的茶盞飲茶，崇禎的御廚為他做飯（不知會不會做羊肉泡饃），崇禎的妃嬪宮女陪他睡覺。連他的呼吸裏，都是崇禎皇帝的博山爐裏漫漶出來的薰香。在這裏，他粗啞的吶喊變成細語，沉重的喘息變得柔和，他就像一個初來乍到的客人，所有的動作，都盡可能地模仿着主人的形態，唯有如此，他看上去才像一個帝王，才能夠合乎宮殿的要求。睡在崇禎的暖床上，睡意朦朧間，被摟在懷的宮女，又怎能分清自己依偎的，到底是哪一位君王？

血色的夾棍

大順政權不僅要女人，更要錢。在他們眼裏，大明王朝的每一個官員都是貪官，他們要像榨汁機一樣，把他們的財產榨乾，去充盈大順王朝的國庫。這項追索銀錢的艱巨工作由劉宗敏負責落實。劉宗敏身經百戰，對於這項工作充滿自信。為了不辜負闖王的信任，二十三日至二十五日，劉宗敏命人特別趕製了五千副夾棍，用來逼迫明朝官員們交錢。夾棍上有棱，有鐵釘相連，凡不從者，必將夾碎他們的手足，變成一堆骨肉混合的纖

維。他還覺得力度不夠，於是命人在門口樹立了兩根柱子，作為凌遲專用。

二十四日，他隨便找了兩名隨行人員，在承天門前的棋盤街試了試夾棍，算是對新產品進行驗收。結果是產品品質過關，那兩人被夾得血肉迸裂，第二天就死了。這兩個無辜的人死後，五千副夾棍正式投入使用。那些前來向李自成朝賀，做着洗心革面、重入政府的美夢的明朝官員們被關押起來，二十五日，門開了，他們無論如何不會想到，等待他們的，是一場更大的噩夢。有八百人被綁成了粽子，被士兵踢打着，像趕牛趕羊一樣趕出來，一路押送到劉宗敏的住處（從前的明朝都督田弘遇宅邸），那些製造精良的夾棍張開着嘴，對他們拭目以待。

據說劉宗敏每天的工作是這樣進行的：他黎明起身，坐在院子當中，挨個點名。他為明朝原各級官員制定了嚴格的繳納標準：內閣十萬，部院、京堂、錦衣衛將帥七萬，科道、吏部郎五萬、三萬、翰林一萬，部曹則以千為單位[30]，各有定額，不得打折。願意出錢者，劉宗敏即令手下把他們押解到前門的當舖，把家產當掉，得一收條，上寫：「某官同妻某氏，借救命銀若干。」然後就拿着這救命銀，回來救命。[31]

30　具體説法略有差異，參見[明]趙士錦等：《甲申紀事（外三種）》，第12頁；[清]計六奇：《明季北略》，第477頁。

31　[清]計六奇：《明季北略》，第477頁。

但並不是所有人都拿得出這麼多錢財，或者說，絕大多數官員都完不成「定額」，劉宗敏的手下於是開始日以繼夜地勞作，把他們血肉的五指、雙腿放進堅硬的夾棍，天空中迴盪着淒厲的哭嚎聲。還有些文官，從沒見過血，一見黏着血跡的夾棍，就暈死了過去。後來李自成前往劉宗敏居所，看到院子裏三百多名被夾棍夾成殘廢的明朝官員，都實在看不下去，他可能不會想到，此前被夾死者，已經超過了一千人。

那兩根用來凌遲的柱子也沒閒着，史書寫：「磔人無數」[32]。

四月初一那一天，劉宗敏親自審問明朝最後一任內閣首輔魏藻德。魏藻德被夾棍夾斷了十指，交出白銀數萬兩，然而劉宗敏絕不相信一個內閣首輔僅有幾萬兩白銀，繼續用刑，魏藻德大聲呼喊，當初沒有為主盡忠報效，有今日，悔之晚矣！五天五夜的酷刑後，魏藻德腦裂而死，他的兒子也因為交不出銀子，隨即被處死。

追索銀錢的行動很快超出了明朝官吏的範圍，向普通人家蔓延。「青衿白戶，稍立門牆，無幸脫者。」[33]李自成政權喪心病狂地搜刮民財，已經遠遠超出了自己的需要。崇禎皇帝加派三餉達到2,000萬兩，百姓不堪重負，明朝就滅亡了；而大順政權僅在北京一座城市強徵

32　參見[明]談遷：《國榷》，第6060頁。
33　[清]計六奇：《明季北略》，第478頁。

的財產總數，竟然高達7,000萬兩，足夠大明王朝滅亡三次了。

對於這種明目張膽搜刮民脂民膏的野蠻做法，牛金星是不同意的，劉宗敏的理由是：「如今最擔心的是兵變，而不是民變。如果士兵們不滿意，那才是災難。相比之下，百姓不滿意則容易對付，到時候挨加挨戶地殺，用不着費一文錢。部隊不能沒錢，不去強搶，錢從哪來？」說得牛金星啞口無言。[34]

但劉宗敏把問題看得太簡單了，兵變尚可剿滅，唯有百姓不可剿。一個王朝，即使殺心再盛，也不可能把百姓作為剿殺對象。那不是自不量力，就是喪心病狂。得人心者得天下，這道理至為簡單，每個統治者都心知肚明，但一時的強勢總容易讓他們忘掉這一點，所以才有反反復復的歷史，像安意如所說：「那亡國之人發出『雕欄玉砌應猶在，只是朱顏改』的感慨，那『無限江山，別時容易見時難』的喟歎，並不只會造訪失敗者。滄桑的惆悵和倦怠，偶爾也會不經意地掠過勝利者的心頭，在華麗的間隙，這憂傷太清淺，來不及思量，就已經消散，被眼前的良辰美景掩蓋……除卻亡國之君、末代皇帝之外，誰真心信了『夫盛者必衰，和會者別離』的道理？誰又曾親身經歷了『國破山河在』的悲愴？都以為，這人世間最奢侈的一個『家』，是金石永固、牢

34　參見[明]談遷：《國榷》，第6071頁。

不可破的。」他們「看到的是別人的無常，卻看不見自身的幻滅。」[35]

人算不如天算，被拷打者中，有一個老頭，他的兒子是大明王朝山海關總兵吳三桂。劉宗敏拷問他的目的，有人說是向他索要錢財，也有人說是向他要人──吳三桂的愛妾、絕代美女陳圓圓。

千里之外的山海關，吳三桂密切注視着北京城形勢的變化。他的父親、愛妾以及全部家產都已落在大順的手中，加之崇禎自殺，明朝已經滅亡，天下大勢已定，吳三桂的心理天平，已經傾向李自成。

對於吳三桂在這個關鍵時刻做出的政治抉擇，許多史料都予以記載。《甲申傳信錄》說：「闖旋以銀四萬兩犒三桂軍，三桂大喜，忻然受命，入山海關而納款矣。」「納款」，是說他要進關接受這筆鉅款，不過是把投降說得好聽一點而已。明末著名東林黨人文震孟之子文秉在《烈皇小識》中說得更直白：「三桂聞京師失守，先帝殉難，統眾入關投降。」

他把山海關的部隊交給了李自成派來的親信唐通，就飛馬奔向北京，準備拜見他的新主子李自成。就在他行至灤州，距離北京咫尺之遙的時候，情況突然間發生轉折──一個從北京城裏逃出的人告訴他，他的父親被

35　安意如：《再見故宮》，北京：光明日報出版社，2012年，第4頁。

殺、愛妾被搶。吳三桂突然愣在原地，等他反應過來的時候，一個最惡毒的咒語已經脫口而出：

「不滅李賊，不殺權將軍[36]，此仇不可忘，此恨亦不可釋！」

這百萬分之一的概率，決定了李自成的失敗。實際上，從大順王朝開始搜繳民財那一天起，它的敗亡就已經注定了，所沒想到的只是，這個指望傳承萬年的大順王朝，在紫禁城裏只存活了四十二天。

命運，總會在最要緊的地方對一個人做出懲罰。

這一次，李自成劫數難逃。

為了告別的聚會

白光一閃，吳三桂手起刀落，斬落了李自成特使的頭顱。

也斬斷了自己與李自成政權的聯繫。

李自成終於清醒過來，發現肘腋之患，卻悔之晚矣。

武英殿裏，他召見京城父老，詢問疾苦，收拾人心。這一天，是四月初六。

但他的狂妄胡為，已經使他與世界裂開了一道巨大的口子。那道深長的口子，最先是從吳三桂把守的山海關裂開的。那種發自北方春天的巨大的冰裂聲，讓他感

36　指劉宗敏。

到驚惶和恐懼。終於，他坐不住了，帶着部隊，匆匆啟程，向東進發。他要把它補上。

他本來是要派劉宗敏出征的，甚至向劉宗敏鞠躬請求，但劉宗敏過慣了舒服日子，不願意再打仗了。

他只好親征。

出發那一天，是四月十二日。

部隊是從正陽門出城的，李自成白帽青布箭衣，打着黃蓋，他的太子一身綠衣，跟在身後。當時在前門投宿的年輕官員趙士錦遠遠地目睹了他出城的一幕。李自成目光淒迷，了無從前的從容堅定。

他走之後，留守的士兵在北京城發現出現了一些私貼的告示，撕下來，報告給劉宗敏。劉宗敏展開一看，突然間大驚失色。

告示告知北京市民，明朝並沒有亡，崇禎皇帝的堂兄弟朱由崧已經在南京被擁立為皇帝，建立弘光政權。上面說：「明朝天數未盡，人思效忠，於本月二十日立東宮為帝，改元義興。」[37]

小廣告像牛皮癬一樣在街市裏孳生，讓劉宗敏焦頭爛額。為了制止「政治謠言」的流傳，劉宗敏索性把出現告示的附近居民統統抓起來，滿門抄斬。但告示猶如幽靈，照樣出現。

北京的市民並不知道，儘管朱由崧的父親、老福王

37　[清]計六奇：《明季北略》，第487頁。

朱常洵在李自成兵陷洛陽時被殺，李自成下令將他的肉與鹿肉一起，加上各種佐料煮了，起個好聽的名字——「福祿肉」，犒賞了全軍，但他的兒子、這位弘光帝，卻依舊是個沒心沒肺、縱情聲色的傢伙，流連宮幃床第，男女通吃，不思報仇雪恨，連《桃花扇》中都留下「你們男風興頭，要我們女客何用」[38] 的暗諷，但當時的北京市民，對自己的未來茫然不知，這些秘密的告示的出現，依然點燃了人們的希望。人心，已在不知覺間，發生了漂移。

論風流糜爛，南京的朱由崧，與北京的李自成，形成了驚人的對稱，勢均力敵。

這天下，只好由清人收拾了。

二十一日，長城腳下，九門口「一片石」之戰，是決定歷史的一戰。吳三桂與清軍聯合作戰，將李自成打得屁滾尿流。多年前，我曾前往這片古戰場造訪、考察，並在六百頁的《遼寧大歷史》裏詳述了戰事的過程。

落花流水春去也。再度回到北京，已是二十六日，春天已經過去，京城裏的樹木都已綠色飽滿，肥碩的枝條在微風中溫柔地輕扭。遼闊的蒼穹下，紫禁城堅硬的線條孤獨地挺立。馬蹄落在凸凹不平的石板路上，十分的沉悶滯重，早已不似一個多月前的輕盈歡暢。他知道輝煌的紫禁城不再屬於自己，他心裏想的只有一件

38　[清]孔尚任：《桃花扇》，北京：人民文學出版社，1982年，第160頁。

事 —— 趕快登基。

　　二十九日，登基大典在紫禁城武英殿舉行。歷史上沒有一個皇帝，像李自成這樣心情複雜地坐在龍椅上，也沒有一次登基大典如此潦潦草草。三拜九叩的威儀背後，是一盤不堪面對的殘局。這是一場為了告別的聚會，沒有人知道，自己還有沒有明天。

　　這一次，李自成真是要打下江山，拱手送人了。

　　但李自成還不甘心做這樣的好人。夜色深濃時分，李自成下令放火、放炮，不是登基的禮炮，而是失敗的喪鐘。烈焰衝天而起，把紫禁城的瓊樓玉宇、雕樑畫棟化作一片片紛飛的黑霧，彷彿一個黑色的怪獸，盤旋在宮殿的上空，紫禁城裏到處迴盪着宮殿倒塌的巨大聲響。此時，京城九門也被點燃了，只有大明門（已被改名為大順門）、正陽門、東西江米巷一帶沒有火勢，這座輝煌的都城，變成一座浴火的城市。「哭號之聲，聞數十里。」[39] 瀰漫京城的大火，為李自成的登基大典提供了一個無比壯麗的背景。

　　天亮時分，李自成在一片耀眼的火光中，騎着他的烏駁馬，從齊化門黯然出城，走向自己的末路窮途。二十六日，李自成殺了吳三桂一家大小三十四口，仇恨已經把吳三桂的內心徹底吞沒，把他變成一個復仇機器。他心硬如鐵，一路追殺，追過黃河，追向湖北，像

39　[清]計六奇：《明季北略》，第490頁。

一條發瘋的狼狗，緊緊咬住李自成。那不是戰爭，是屠殺。他同李自成一樣，全憑殺人來瀉火，但是即使是最血腥的殺戮，都不能平復他眼睛裏兇狠的目光。

清軍一旦入關，就沒人擋得住了。順治二年正月，圖賴等在潼關大破李自成，《清史稿》說：「賊倚山為陣，圖賴率騎兵百人掩擊，多所斬獲。至是，自成親率馬步兵迎戰，又數敗之，賊眾奔潰。」[40]

潼關大敗之後，李自成率殘部遁走西安，多鐸追至西安，李自成又逃向商州。大順軍就這樣一路逃，大清軍一路追。李自成號稱擁兵二十萬，要南下取南京，阿濟格一路追過長江，追至九江，殺進李自成的老營，倉皇流離中，李自成帶着二十騎匆忙逃遁，丞相牛金星投降清軍，劉宗敏、宋獻策被活捉[41]，吳三桂要活剮了劉宗敏，以解心頭之恨，被阿濟格[42] 強行阻止 —— 那時多鐸已經受命去收服江南，阿濟格繼續追擊李自成部。終於，李自成率領他最後的十餘騎逃向湖北通山縣，戰至最後一人，孤獨無助地向九宮山逃亡。

40　趙爾巽等撰：《清史稿》，第二冊，北京：中華書局，1976年，第93頁。

41　參見《清史列傳》，第一冊，北京：中華書局，1987年，第15–16頁。

42　在努爾哈赤諸皇子中，豪格為長子，皇太極為第八子，阿濟格為第十二子，多爾袞為第十四子，多鐸為第十五子。後三人皆為努爾哈赤和阿巴亥所生，為同父同母兄弟。皇太極去世後，長子豪格與十四子多爾袞為爭奪皇位展開鬥爭。

那時又是五月，南方迎來雨季，突如其來的大雨將李自成的渾身澆透。李自成穿越黏稠的雨幕，想再度化險為夷，覓得一絲生機，卻偏偏連人帶馬，跌入一片泥潭。一個名叫程九百的鄉勇頭目衝上來，要手刃這個顛覆了大明的罪魁禍首。但他不是李自成的對手，爛泥之中，被李自成坐在身上。李自成抽刀要砍，血水與泥水卻把他的刀緊緊地黏在刀鞘裏，拔不出來，千鈞一髮之際，一個身影衝上來，舉起一把鏟子，把李自成的頭顱當作他收穫的果實，猛鏟過來。李自成用力緊繃着肌肉猶如一隻被驟然戳破的牛皮水袋一樣，滋出一片血霧，只把半截叫聲留在空氣中，就重重地摔下去，濺起一片污泥濁水。[43]

　　那一天，是清順治二年（公元1645年）五月初二。一年前的五月初二，也就是李自成的身影從北京城消失僅僅兩天後，多爾袞、皇太極的遺孀孝莊皇太后帶着7歲的順治抵達北京城，倖存的明朝大臣們比歡迎李自成更加隆重，出城五里迎接。他們跪在道路兩旁，把身體攢成一團，額頭緊緊地貼在地面上，車輦通過的時候，頭也不敢抬，一任車馬盪起的塵土落在他們的頭上、身

43　關於李自成的死因，一直存在爭議，此處不一一詳述。但李自成遇難湖北通城縣九宮山，被清初的諸多公私著述認可，這些著述包括《明史》、《乾隆御批通鑒》、《綏寇紀略》、《見聞隨筆》、《罪惟錄》、《懷陵流寇始終錄‧甲申剩事》、《所知錄》、《甲申傳信錄》、《明末紀事補遺》、《明亡述略》、《永曆實錄》等。

上，把他們一層一層地包裹起來，使他們看上去有點像出土的石俑，彷彿唯有如此，才令他們感到安全。紫禁城的新主人乘輦，第一次進入這座傳說中的宮殿，但昔日輝煌的宮殿已經變成一片焦糊的廢墟。

李自成在北京城放出的最後一句狠話是：「皇居壯麗，焉肯棄擲他人！不如付之一炬，以作咸陽故事。」他模仿項羽，但他終不是項羽。他與項羽的區別是 —— 項羽毀滅了他得到的，而李自成毀滅了他失去的。

三個多世紀後，這座浴火重生的城市第一次舉辦奧運會，《北京晚報》要我在開幕那天（2008年8月8日）以三千字篇幅書寫城市歷史，我首先想到的，就是那場大火。我在電腦鍵盤上敲下這樣的文字：「從來沒有如此明亮的火焰照亮過這座帝都，它在行將毀滅的時刻被歷史的追光照亮，每一個巧奪天工的細節都清晰畢現，而闖王的面孔，則隱在黑暗裏。所有人都看清了北京，但沒有人看見闖王的臉 —— 那張疲憊、悲傷、憤怒、絕望、幾近頹廢的面孔，從此在歷史的視野中消失。」[44]

不到兩個月，已有兩個王朝在這裏滅亡。望着從廢墟中蒸發的兩個王朝，沒有人知道，多爾袞想了些什麼。

他下令安撫百姓，將士夜宿城頭，禁止進入民宅。違者，斬。

44　祝勇：〈北京，永恆之城〉，原載《北京晚報》，2008年8月8日。

多爾袞開始了長達七年的攝政王生涯。他要辦的第一件事，就是為剛剛定鼎北京的新王朝，確定一個用於理政的宮殿。

他選擇了武英殿。

<div align="right">2014年1月5日至12日</div>

慈寧花園：豔與寂

滿庭芳

　　第一次踏進荒蕪已久的慈寧花園時，身邊一位工作人員對我說：這座園子已經三百年沒有男人進來了。

　　我知是玩笑，心卻依舊一驚。本能地四下看看，整個院落空落落的，沒有其他人影，只有大片的荒草，幾乎沒過膝蓋，蓬勃茂盛，從身邊一直瀰漫到宮殿前面的台階上，荒草上面浮動着一層粉白色的無名花，在風中均勻地搖擺。那時已近黃昏，那些搖曳生姿的花朵，很像夕陽的流光，在昏黑中閃閃滅滅。一隻銅水缸歪在花草間，鍍金早已退去，缸身變成醬黑色，像一隻喑啞的古樂器，還有幾件石雕，頂部從荒草的縫隙中艱難地探出來，露出背部的花紋。花園周圍的一些房屋已經殘破，只有花園正中的臨溪亭還算完好，在一片荒草的海洋裏，像一條不沉的彩舟。

　　明清兩代，每逢皇帝大薨，新皇帝不能與前朝妃嬪同居在東西六宮，先帝帶不走的后妃們，就升級成太后、太妃，光榮「退休」，在紫禁城的一隅過起近乎隱居的生活。那時的紫禁城，西北部比較空曠，這裏就成

了她們的安頓之所，直到死去。附近的壽安宮，曾經是明穆宗陳皇后的冷宮。陳皇后失寵後，就從坤寧宮遷出，住進了咸安宮，就是後來的壽安宮，在此後三年的寂寞歲月中，她唯一的安慰，就是9歲的太子朱翊鈞每天前來問安。陳皇后一生未育，朱翊鈞並不是陳皇后所生，但朱翊鈞對她心生憐憫，說：「娘娘寂寞，禮不可曠。」於是每天主動前去朝見陳皇后。陳皇后見到他，就會從病榻上爬起來，拿過一本孔孟之書，等着他進來。朱翊鈞登基後，將她奉為皇太后，安置在慈慶宮居住。後來，這座宮殿又住過萬曆的寵妃鄭太妃、光宗寵妃李選侍、天啟的懿安皇后等。現在，壽安宮是故宮博物院的圖書館，我常去那裏選書讀書，尤其在春天，庭院裏的海棠開得很盛，抱幾卷書匆匆走過庭院，滿庭的芬芳，有時會讓我驀然駐足，想一下從前的明月素影、翠冷紅衰，心裏會隱隱地痛一下，彷彿她們依舊活在落花與香風裏，嫋娜生姿。

慈寧花園，就位於紫禁城內廷外西路，壽安宮的南面，與乾清門處於一個橫坐標上。從乾清門廣場向西出隆宗門，正對着一個永康左門，皇帝每日問安時，輿轎就停在這座門外。康熙皇帝曾寫詩：「九天旭日照銅龍，朝罷從容侍上宮。花萼聯翩方晝永，晨昏常與問安同。」

進入永康左門，眼前是一個東西向的橫街，北面是慈寧宮，皇太極的孝莊皇后、順治帝的孝惠章皇后，都

在慈寧宮住過。

橫街南面就是慈寧花園，但花園的正門不是北開，而是東開，慈寧宮的主人門要先穿過慈寧門對面的長信門（沿用西漢太后所居的長信宮名），沿着花園的東牆，才能抵達花園的正門——攬勝門。

有人戲稱這裏為「寡婦院」，我說它是「老幹部活動中心」，只不過這些「老幹部」，一律為女性，而且並不「老」。孝莊守寡時只有30歲，孝惠章皇后守寡時只有20歲，那時的她們，風華正茂，正是偎在帝王的懷裏撒嬌的年代，卻只能匆匆結束自己的婚姻生活，居住在宮殿偏僻的一角，修身、禮佛，遠遠地打量着朝廷的變遷，等待剩餘的歲月像紅燭一樣越燃越短，直至最後熄滅。

於是，站在荒蕪冷落、雜草叢生的慈寧花園裏，我想像着它從前的光華璀璨。那是一種倒推，由現在推向從前，由看得見的事物推導出在時間中消失的事物。荒草與鮮花深處的臨溪亭，建在矩形水池當中之單孔磚石券橋上，現在那水池已成一片淤泥，當初卻是東西兩面臨水，南北出階，與花園南入口、假山以及北部的咸若館、慈蔭樓同處於院落南北中軸線上。

假若倒退三百多年，假若也是在春天，旭日暖陽照在花園裏，我們可以看見咸若館、慈蔭樓的門窗開着，臨溪亭四面的門也全部敞開，風從一座宮殿吹向另一座

宮殿，裏攜着花香和女人們的脂粉香。臨溪亭下的水面碧藍，映着天光雲影，連室內為花卉圖案的海墁天花，還有當心繪製的蟠龍藻井，都晃動着散漫的水光。煙水朦朧之間，最美的還是在倚在窗邊的佳人。縱然人生有着太多的缺憾，但比起明朝嘉靖時代每逢皇帝死後將妃嬪直接勒死陪葬的舊例，命運卻是好了許多，更何況在遠離了後宮政治的爭奪與傾軋之後，女人的溫柔本性也在眼前的良辰美景中復蘇，在她們心裏注入了一脈幽隱濃摯的深情。

因此說，花園裏最豔麗也最脆弱的植物，是女人。那些退休的太后、太妃以及宮女們，在飛舞的落花間撲蝶、蹴鞠、放風箏，香汗淋漓，嬌喘細細，都在這空氣中留下了痕跡。掬水月在手，弄花香滿衣，我相信所有美麗的瞬間，都可以在這座庭園裏一點一點地重播。我想，她們的美豔，比起巴黎T台上的時尚美女也絕不遜色。只不過這些東方美女已不再有「悅己者」。她們寂寞地開，寂寞地謝，豔美浮生，終於抵不過白頭韶華。花朵映照着她們的美麗，也見證着歲月的無常。

醉花陰

對於那個名叫布木布泰的小姑娘來說，13歲，成為她生命中至關重要的分界線。因為這一年，她嫁給了後

金大汗努爾哈赤的兒子皇太極，變成了莊妃。

13歲以前，布木布泰的花園很大，那是一片廣袤的草原——蒙古科爾沁草原。她是一隻五色蝴蝶，在草原上自由地飛。科爾沁草原雖然被稱為「徼外」絕漠之地，但科爾沁卻是荒漠中的綠洲，到處是湛藍的海子（湖泊）、逶迤的沼澤，蓬勃的綠草間，埋伏着黑色和白色的牛羊。時間，河流，鳥，她活得寂靜而充實[1]。那時的布木布泰雖然年少，她時常騎着馬，髮辮在風中散開，像旋風一樣從草原上馳過，有白色的鷺鷥從她身邊突然掠過，在風中劃過一條悠長的弧線。她就這樣被草原塑造着，面龐被草原上的陽光塗上彤紅的色彩，眉眼越發美麗，身材修長而結實，彷彿一隻健康的小獸。那是一種滲透着草原靈性的美，無須裝飾。很多年後，著名詞人納蘭性德在詞裏這樣寫她：

> 或玄如閶風之鶴，
>
> 或赤若炎洲之雀，
>
> 或黃如金衣公子，
>
> 或縞如雪衣慧女，
>
> 或彪炳如長離之羽，
>
> 或錯落如孔爵之尾，
>
> ……

1　參見寧肯：《我的20世紀》，北京：東方出版社，2013年，第49頁。

或青如木難之珍，

或紅如守宮之殷，

或綠若雄頭之毳，

或晃如鸚鵡之背，

……

或炯炯如銀睛，

或輝輝若金星，

或紫似河庭之貝，

或藍同瓊島之瑛。

　　納蘭性德輕吟淺唱的時候，他的目光似乎正追隨着在草原的花海中奔跑的孝莊。那清亮的笑聲，一直蕩漾到他的書房裏。納蘭性德比孝莊晚生四十餘年，身為康熙時期武英殿大學士納蘭明珠之子、長年追隨康熙左右的一等侍衛，納蘭性德必然是見過孝莊的，也必會從孝莊的風姿儀容裏推想她從前的風華絕代。

　　但她後來征服生命中最重要的男人皇太極，憑藉的並不只是美貌，還有她的高貴和智慧。她所在的博爾濟吉特氏家族，是一代天驕成吉思汗所屬的字兒只斤家族的後裔，布木布泰的血管裏流淌着成吉思汗的血。鐵木真成為大汗以後，只有鐵木真兄弟五人及其後裔使用字兒只斤一姓，這個家族，也因此被稱為蒙古的「黃金家族」。

　　所以，當33歲的皇太極前往科爾沁草原參加那達慕

盛會，第一次看見縱馬飛奔的布木布泰時，他的目光立刻被她翩若驚鴻的身影吸引住，心也被緊緊地揪住，再也放不下。

所以，當布木布泰的姑媽、十多年前就嫁給皇太極的哲哲（即後來的孝端文皇后），因為自己沒能為丈夫生下一兒半女，而把自己年僅13歲的侄女布木布泰推薦給皇太極作妃子（莊妃）時，皇太極的臉上立刻就露出了驚喜的神色。

那一年，是後金天命十年（明天啟五年，公元1625年）。

大婚那一天，皇太極出城十里迎接。這份禮遇，不僅是獻給莊妃的，也是獻給她的家族、獻給科爾沁草原的。

黑夜裏，風自遼河邊颳進宮院裏，幽幽地作響，莊妃會想到草原上的風，那麼悠長綿厚，像一床被子，讓她感到安適。此時的身邊，皇太極，一個陌生的滿族漢子，將成她此生最親近的人。這個月烏朦朧、青霜滿地的夜裏，皇太極巨大的身體覆蓋過來，讓她既感到迷惑、無助，又彷彿黑暗中的島嶼，讓她感到安全和溫暖。

莊妃第一次在盛京[2]皇宮的長福宮醒來的時候，窗外的風停了，天空像一張廣闊的銅鏡，而她，則像一隻小小的羔羊，躺在那個壯碩男子的懷抱裏。

莊妃卻沒有想到，自己的命運，因一個人的到來而

2　　今遼寧瀋陽。

改變了。

那個人竟然是自己的親姐姐，美麗的海蘭珠。

海蘭珠是在後金天聰八年（明崇禎七年，公元1634年）入宮的，比莊妃晚了九年，她的到來，本來給莊妃平添了幾分驚喜。博爾濟吉特氏一家兩代，三位美女，都成為皇太極的福晉（那時皇太極還沒有登基稱帝），在中國歷史上也並不多見。三位皇妃，無論誰為皇太極生下皇子，都將是博爾濟吉特氏家族的榮耀。

但誰也沒有想到，慢慢地，美豔無雙的海蘭珠（宸妃），竟然成了皇太極專寵的對象。

曾經打到北京城下、幾乎讓崇禎皇帝嚇破了膽子的皇太極，在宸妃面前突然變得纏綿悱惻，俠骨柔腸。崇德元年（公元1636年）的冊封，宸妃被封為東宮大福晉，後來居上，成為四宮之首。

對一個人過於鍾情就勢必會對另外一些人殘忍。[3] 皇太極與宸妃如膠似漆、極盡歡愉的時刻，一定讓年輕的莊妃感受到後宮歲月的殘酷。昔日的榮寵，居然轉眼之間就成了水月鏡花，像一首唐代宮怨詩裏所寫的：

淚盡羅巾夢不成，夜深前殿按歌聲。

紅顏未老恩先斷，斜倚薰籠坐到明。

3　安意如：《再見故宮》，第138頁。

無盡的長夜裏，不知莊妃是否會想起自己在科爾沁縱馬飛奔的自由自在，想起草原深處蕩漾的馬頭琴聲，還有那泛着奶膻酒香的帳篷……草原上的那隻五色蝴蝶，已淪為這華麗宮室裏的囚徒。她的寂寞彷彿一滴水珠，在宮殿的簷下，慢慢地拉長着透明的身體。

　　清崇德二年（公元1637年），宸妃在關雎宮為皇太極生下一名皇子，雖然皇太極已經有了七個兒子，分別是：豪格、洛格、洛博會、葉布舒、碩塞、高塞、常舒，但只有這第八名皇子是由五宮后妃所生，因此一出生就被皇太極定為皇太子。宸妃的地位更令人望塵莫及。

　　可惜好景不長，皇太子不到半歲就夭折了，連名字都沒留下來。高傲的宸妃幾乎被喪子之痛擊垮，縱然有皇太極的體貼寬慰，依舊無法治癒她內心的創傷。

　　第二年，後宮的情況就發生了逆轉，莊妃終於生了一個兒子（此前她已經為皇太極生下三個公主）。皇子出生時，紅光映紅了宮殿，一股奇香瀰漫在宮殿裏，多日不散。[4]

　　兩個孩子，一死一生，決定了大清王朝後世的皇帝將延續皇太極和莊妃的血脈。

　　皇太極和哲哲皇后為新皇子起了一個吉祥的名字：福臨。

[4]　《清實錄》中記載：「是夕，紅光照耀宮闈，經久不散，香氣瀰漫數日。」《清史稿》說：「紅光燭宮中，香氣經日不散。」見趙爾巽等撰：《清史稿》，第二冊，第83頁。

福臨3歲那一年（公元1641年），宸妃終於帶着無盡的傷痛和遺憾香消玉殞。正在錦州松山與明軍進行關鍵性戰役的皇太極聞訊後縱馬奔回盛京，入宮後伏屍慟哭。

宸妃的離去，讓皇太極陷入無以復加的痛苦。他深知，對大明的戰爭已到了關鍵時刻，他不能這樣兒女情長，有一天，他目光迷離，從中午一直呆坐到太陽西下，充滿悔恨地説：「天生朕為撫世安民，豈為一婦人哉？朕不能自持，天地祖宗特示譴也。」[5]他知道大明王朝的銅牆鐵壁在經過女真鐵騎的反復衝擊之後已經搖搖欲墜了，自己正從事着經天緯地的事業，他把愛子的離去當作天譴，但他也有着無比凡俗的慾念，難於從失去愛妃和愛子這種徹骨的悲痛中解脱。大臣們請他外出巡獵，散散心，他就馳馬奔向蒲河，經過宸妃墓，再一次忍不住，失聲痛哭。

皇太極在理智與情感的糾結中艱難地度過了兩年時光。崇德八年（公元1643年）八月初九那天，皇太極辦完政務返回哲哲皇后的寢宮 —— 清寧宮，坐在南炕上，就再也沒能站起來。

《清史稿》對他死亡的描述簡潔而恐怖：「是夕，亥時，無疾崩」[6]。

他就這樣，在52歲潦草地離開人世，沒有留下一句

5　　趙爾巽等撰：《清史稿》，第三十冊，第8904頁。

6　　趙爾巽等撰：《清史稿》，第二冊，第80頁。

遺囑，慘烈的皇位爭奪戰也就此拉開序幕。皇太極的弟弟多爾袞、兄長代善、皇長子豪格等，都在為謀取帝位而奔走，在皇太極去世的悲哀氣氛裏，潛伏着一股緊張的氣息。整個世界都悄無聲息，但是又幾乎所有的人都在諦聽。只要摒住呼吸，就能感覺到諦聽者的存在，雖然無法看見他們——他們以不在的形式存在着。

此時，在沒有人注意的後宮裏，有一盞燈孤獨地亮着，那就是莊妃的永福宮。從丈夫去世那一刻她就知道，自己生命中最關鍵的時候到了。她不願空守一個「太妃」的名號，在冷宮裏度過清寂的餘生。儘管那時的她還不知道，那座讓她終生相守的宮殿，並不是盛京的永福宮，而是遠在千里之外的慈寧宮。

儘管在五宮之中排在末位，但皇太極畢竟是她生命中的一道屏障，如今他死了，皇位這張天大的餡餅暫時不會落到她年僅6歲的兒子福臨身上。在虎視眈眈的爭奪者面前，她們母子的命運是那麼的微弱和無助。望着窗外無邊的黑暗，她或許會流淚。一片虛空中，她想抓住什麼。她把手伸出去，卻什麼也抓不到。她有一種溺水般的窒息感。一片心慌意亂中，她強迫自己冷靜下來。她想到了多爾袞，或許，只有多爾袞才能挽救她的命運，因為多爾袞的嫡福晉，正是科爾沁博爾濟吉特氏家族的格格，而多爾袞此時，並沒有奪取皇位的十足把握，在這個時刻，哪怕只加上一枚小小的砝碼，那個相

持不下的天平就會失去平衡……

　　五天過去了，皇們繼承人還是沒有塵埃落定。大清皇權也出現了長達五天的中斷。十四日黎明，兩黃旗大臣在大清門盟誓，擁立豪格繼位，兩黃旗巴牙喇張弓持劍，包圍了崇政殿，支持豪格的遏必隆等人也早已武裝到牙齒，部署在大清門。但是，在崇政殿廡殿舉行的貴族會議，卻依舊在三股勢力之間僵持着，沒有人後退半步。那一瞬間，空氣幾乎凝固了，一片沉寂中，人們彷彿聽見了兵器相碰的聲音。終於，多爾袞打破沉默，提出了一條折衷意見，那就是三方各退一步，擁福臨繼位。[7]

　　愛新覺羅家族自相殘殺的悲劇，就這樣化解了。八月二十六，快到寒露了，黎明時分，地上還結了一層白霜。福臨就在這樣一個清寒的早上成為了順治皇帝，他的母親莊妃也和哲哲皇后一起被尊為「聖母皇太后」（即孝莊太后）。

　　第二年（公元1644年）五月初二，兩宮皇太后帶着7歲的順治，被先期抵達的多爾袞迎入紫禁城。太和殿上，火光明亮，映紅孝莊太后年輕的臉龐，那是李自成撤退前留給他們的見面禮。先後有兩個王朝（大明和大順）在那個春天的花香裏埋葬了。那一天，孝莊想了些什麼，我們不得而知。

　　又過了十年（公元1653年），17歲的順治皇帝為了

7　　也有清史學者認為是鄭親王濟爾哈朗提出的這個方案。

孝敬自己的母親，下令將明代仁壽宮的故址進行改建，作為母親的居所。孝莊在這裏度過了三十多年的漫長歲月，直到康熙二十七年（公元1688年）在慈寧宮去世。

孝莊太后在慈寧宮在窗前花影間流連漫步的時候，鐵血親王多爾袞已經在三年前病死在邊外喀喇城；那個對兵敗如山倒的李自成窮追猛打、殺死劉宗敏、活捉宋獻策的和碩英親王阿濟格，因其率兵入京，企圖逼宮奪權，也遭到鎮壓，被削爵幽禁賜死；多鐸統兵南下，在水月煙花的揚州城屠城十日，又一路南下，陷鎮江、入南京，摧毀了南明政權，杏花煙雨江南，無數忠實於前明的士子也被一步步地降服。王朝鼎革的血雨腥風一點點地沉落下來，留給孝莊太后的，是悠長而閒散的人生。

望不到邊際的茫茫草原，終於萎縮成紅牆內的一片花園。這裏，幾乎成了少婦孝莊的全部世界。這個世界花紅柳綠，卻再也書寫不出生命的浪漫。在這寂靜的宮院裏，鏤空的花窗內灑過幾抹陽光，只有撩動古琴的時候，內心才有所顫動。那時，手指與蠶絲的勾繞，梧桐木散發的馨香，若有若無，絲絲縷縷地進入她的肺腑。有時也在午後做一場舊夢，在夢裏會見她生命裏那個最重要的男人，因為他的死，她的年華在30歲時就結束了。醒來時，屋外天光如沐，屋內牆上映着縷縷的水光，照得見前塵，卻看不到今世。

廣寒秋

在權力的刀刃上行走多年之後，孝莊太后決計在這座宮殿裏安心地老去。然而就在這時，她與順治的關係急轉直下。

她對朝廷依舊具有影響力，這種影響力的表現之一，就是她為兒子安排的婚姻。他親自為兒子挑選的皇后，是自己的親侄女、順治的親表姐。她試圖以此來捍衛滿蒙兩大強勢家族（愛新覺羅家族與博爾濟吉特氏家族）的政治聯姻。孝莊所做的一切，不過是在重複自己的姑姑孝端（哲哲）曾經做過的。於是，又一名貌美如花的博爾濟吉特氏家族後裔自科爾沁草原走向紫禁城，她的容貌、姿態，幾乎都與孝莊太后當年一模一樣。

紫禁城卻如一片海，暗潮洶湧，有各種風險和不測等待着她。這位年輕的皇后不會想到，自己的青春和美貌，換來的卻是順治的冷臉薄情。

順治不接受這樁婚姻，理由很簡單，這門親事不是他自己選定的。作為一個青春勃發的年輕人，他對愛情有着正常的渴望，而對一個人愛不愛，一定是不能由別人決定的，更何況他是皇帝，天下至尊，但皇帝的寶座賦予他權力的同時也剝奪了他的權力，剝奪了他作為一個正常人的權力，當然，也剝奪了他的夢想。

很多年來，我都在想一個同樣的問題 —— 皇帝會有夢想嗎？

假如有，那夢想又會是什麼樣呢？

像順治這樣的皇帝，6歲就被送到權力之巔，君臨天下，說一不二，連扶他上帝位的多爾袞，死後都被他毀墓揚屍，用鞭子痛打之後，用一把銳利的刀把頭顱割下來，讓他身首異處。

無邊的權力下，他的夢想，卻可能無比微薄。

微薄到了每個平常人都能做到。

在這個輕薄少年眼裏，紫禁城無論怎樣絢爛和莊嚴，也只是一個華麗的孤島。在深夜裏赤腳踩在紫禁城漫無邊際的青磚地上，自北方草原吹來的清風把他包裹起來，他的心裏一定想起母親的故鄉 —— 那是自己生命的來路，想着大地深處的山脈與河流，想着午門外的燈火與街巷。他的血液裏升起一種悲哀，宮殿的冰冷自腳底向他的全身蔓延。他想逃，想變成一隻鳥，飛出四周聳起的宮牆……

順治，這位叛逆期的少年，從此冷落母親為他選定的皇后，而故意和其他女人親熱。對於皇后的失落，孝莊看在眼裏，記在心上。年輕時獨守後宮的那份淒涼，又自記憶的深處湧上來。對於一個女人來說，那是一種令人感到絕望的孤獨，甚至是一種恥辱，何況她還是一

個地位至尊的女人。出於對親侄女的憐愛，或許還加上一點歉意，孝莊讓皇后與自己一同住在慈寧宮裏。

這段時間，慈寧宮成為兩代皇后的居所。庭院深深，花紅柳綠，遮不住皇后的寂寞，卻激發了她的忿懑。《清史稿》說：「上好簡樸，後則嗜奢侈，又妒」[8]。畢竟，她是博爾濟吉特氏家族的金枝玉葉，自幼被當作掌上明珠捧大的，骨子裏天生帶着幾分傲氣。這使她成為一個無比自我的女人，見到稍有姿色的宮妃宮女，就惡言相向，甚至擅自裁撤了宮裏那群幾乎由美女組成的彈唱班子，一律改用太監吹管彈弦。她不願忍，就要為此付出代價，哪怕她是皇后。

終於，在順治十年（公元1653年），在與生母孝莊太后進行了長達三年的冷戰之後，順治不顧太后的反對和大臣們的冒死進諫，終於降旨廢掉了皇后，貶為靜妃，罪名有二：一是奢侈，二是善妒。

台灣著名歷史小說家高陽先生後來為皇后打抱不平，認為這兩項指控都是順治皇帝的欲加之罪。他說：「天子富有四海，一為皇后，極人間所無的富貴，是故皇后節儉為至德，以其本來就應該奢侈的，此又何足為罪？其次，善妒為婦女的天性，皇后自亦不會例外；但皇后善妒，疏遠即可，絕不成為廢立的理由。民間的

8　趙爾巽等：《清史稿》，第三十冊，第8905頁。

『七出』之條，第六雖為『妒忌』，但亦從未聞因妒忌而被休大歸者。」[9]

無論怎樣，可憐的靜妃，從此在冷宮裏度過一生。

冷宮並不是固定的宮殿，所以在紫禁城裏找不出一座宮殿，匾額上書寫着「冷宮」二字。所謂「冷宮」，不過是一些荒寂冷僻的後宮，那些年久失修、陰冷潮濕的宮殿，就成了失寵的后妃們最後的歸處。它幾乎是作為花園的對立物存在的，因為在它的內部，沒有花香，沒有鳥鳴，只有小太監的輕慢和折磨，還有飢渴和思念的煎熬。「花影重重疊綺窗，篆煙飛上枕屏香」的歲月只能在記憶裏殘留，剩下的只有「無情鶯舌驚春夢，喚起愁人對夕陽」的淒苦。來自花園的光，讓冷宮裏的黑顯得更黑。它是帝王的心裏永遠無法照亮的死角。

當慈寧宮裏的孝莊太后聽到兒子廢后的決定時，內心感到無比憤怒和痛惜，但當她看到兒子為此鬱鬱不樂、憤懑成疾，她的心又軟了。她不能力挽狂瀾，只好亡羊補牢。她於是又匆忙地開始了自己的婚介生涯，這一次，她依舊從科爾沁草原——自己的故鄉為兒子領來了博爾濟吉特氏家族的另外兩位格格——自己的哥哥察罕的兩位小孫女、順治的侄女。雖然輩份有點亂，年紀卻很相當，而且是雙保險。順治十一年（公元1654

9 高陽：《清朝的皇帝》，上冊，桂林：廣西師範大學出版社，2008年，第105頁。

年），順治帝舉行第二次大婚，兩姊妹中的姐姐被封為皇后，即孝惠章皇后，妹妹被封為淑惠妃。那時距離慈寧宮修繕完成，只過了一年。

更重要的是，她汲取了上一次的教訓，這位14歲的小皇后，性格比前一位皇后乖巧得多，對孝莊太后也十分孝順。科爾沁草原上的博爾濟吉特氏家族，至此已經為大清王朝培養和輸送了四位皇后，分別是孝端（哲哲）、孝莊（布木布泰）、順治的廢后和孝惠章皇后。完成順治的第二次大婚，讓孝莊長舒了一口氣。

在她看來，自己已經完成了歷史使命，她可以在花園裏安心地踱步，賞花，「開瓊筵以坐花，飛羽觴而醉月」[10]，任風花雪月、衣香鬢影，掩過她心底的歎息，但她沒有想到，故事並沒有結束，而是剛剛開始。孝惠的命運比起她的表姑——從前的皇后、如今的靜妃，還是好不了多少。

原因很簡單，她的來路，與第一位皇后如出一轍。

蝶戀花

過盡千帆皆不是。順治執意尋找自己心愛的那個人。

那個人出現了，就是歷史上著名的董鄂妃。

10　[唐]李白：〈春夜宴桃李園序〉，見《古文觀止》，下冊，北京：中華書局，2011年，第516頁。

一種廣泛流傳的說法是，這位董鄂妃，就是風情萬種的江南名妓董小宛。

董小宛的故事，在經過了民間的演繹之後，已經變得跌宕起伏，絲絲入扣，一路發展為「滿清開國第一豔史」[11]。她先是被明末江南四大公子之一冒辟疆納為小妾，清朝收服江南，派明朝投降的將領洪承疇為兩江總督，洪承疇對董小宛垂涎已久，就趁着戰亂遠把董小宛搶了過來。但無論洪承疇如何討好董小宛，董美女都沒有給他一個好臉，洪承疇於是使了一個狠招，把董小宛進獻給了順治皇帝，既可拍皇帝馬屁，又可以看看在清朝皇帝面前，這位江南名妓的風骨還能保持多久。

洪承疇不會想到，面對董小宛，順治沒有動她一個手指，而是讓宮女好好服侍。他比洪承疇更有耐心，因為順治很快愛上了董小宛，在她的面前山盟海誓，要與董小宛白頭到老。終於，順治的柔情終於讓顛沛已久的董小宛感到，那是一個可以投靠的懷抱。

然而，歷史中的董小宛比順治大了14歲，「當小宛豔幟高張之日，正世祖呱呱墜地之年」[12]，即使被掠入京，送入後宮，也不大可能與當時只有八九歲的順治發生「姐弟戀」，何況歷史學家們早已證明，董小宛與順

11　相因：〈董小宛別傳〉，見《清代野史》，第四輯，成都：巴蜀書社，1987年，第51頁。

12　孟森：〈董小宛考〉，轉引自高陽：《清朝的皇帝》，上冊，第115頁。

治並不相識。

查清代的官方記載，發現所有的記載對董鄂妃的身世都諱莫如深，這至少說明了一點，那就是董鄂妃的來歷可疑。順治在題為〈端敬皇后行狀〉的輓詞中說：董鄂妃「年十八，以德選入掖庭」。這一說法根本不可信，因為依照清朝的選秀制度，一旦超過17歲，入選內庭的幾率就基本為零了。

但這些障礙都絲毫不會抵消我們對這位神秘妃子的身世的興趣。很少有人想到，一個外國傳教士的傳記資料裏，居然暗藏着董鄂妃的身影。他叫湯若望，出生在德國，是耶穌會傳教士，順治十五年（公元1658年）被順治皇帝封為「光祿大夫」，賜一品頂戴。《湯若望傳》中有這樣的記載：「順治皇帝對一位滿籍軍人之夫人，起了一種火熱愛戀，當這一位軍人因此申斥他的夫人時，他竟被對於他這申斥有所聞知的天子……親手打了一個極怪異的耳摑。這位軍人於是乃因怨憤致死，或許竟是自殺而死。皇帝遂即將這位軍人的未亡人收入宮中，封為貴妃。」[13]

《湯若望傳》是根據湯若望遺留的材料整理成書的，上面這段記載正是出自他的日記或函牘，所以被認為「可靠性相當高」。文中所說的那位滿籍軍人，是皇太極第十一子、順治的弟弟、和碩襄親王博穆博果爾。

順治十年（公元1853年）的深秋，董鄂氏參加選秀，

13　轉引自高陽：《清朝的皇帝》，上冊，第139頁。

她的美貌讓順治的第一位皇后深感嫉妒，將她除名了。但孝莊太后對她十分喜愛，將她婚配給了博穆博果爾。

清代曾有三品以上大員命婦入宮侍候皇室成員的成例，《清史稿》說：「國初故事，后妃、王、貝勒福晉、貝子、公夫人，皆令命婦更番入侍」[14]。董鄂氏或許就是這樣，穿越了密不透風的護衛和層層疊疊的宮牆進入後宮的。她一出現，就讓順治皇帝一見鍾情，命她留侍宮中。實際上，順治曾經不止一次地召寵過入宮的命婦。比如順治十一年（公元1854年）的春天，孝莊太后萬壽，一位京官的妻子奉命入宮侍奉孝莊皇太后。這位國色天香的女人於是盛飾而往，但誰也沒有想到，當她完成「任務」回到家中，丈夫吃驚地發現，站在眼前的「妻子」，雖然衣服首飾一概如常，相貌卻完全是另一個人的模樣。他立時出了一身冷汗，因為他意識到，自己的妻子被「掉包」了，而那個如此膽大妄為的人，只有當今的風流天子順治。[15]

但這一次，順治認真了。與兩位來自蒙古科爾沁草原、對漢文化知之甚少的皇后不同，董鄂氏是內大臣鄂碩的女兒，比順治小一歲，從小隨父親居住在蘇州、杭州、湖州一帶，深受江南漢族文化的浸染，靈秀、嫵媚、溫柔、文雅，她的儀容風度，讓順治朝思暮想、夜

14　趙爾巽等：《清史稿》，第三十冊，第8902頁。

15　[清]徐珂：《清稗類鈔》，第一冊，北京：中華書局，1984年，第357頁。

不能寐。終於，順治下了狠心，要不顧一切地抓住愛河中的一葉孤舟，只有董鄂氏能夠拯救自己。

湯若望見證了順治的瘋狂，他形容順治「內心會忽然閃起一種狂妄的計劃，而以一種青年人的固執心腸，堅決施行。一件小小的事情，也會激起他的暴怒來，竟使他的舉動如同一位發瘋發狂的人一般……一個有這樣權威、這樣性格的青年，自然會做出極令人可怕的禍害。」

順治十三年（公元1656年）七月初三，無路可走的博穆博果爾自殺身亡。

而董鄂妃，則在皇帝的身邊步步「高升」。《清史稿》記載，「十二月己卯，冊內大臣鄂碩女董鄂氏為皇貴妃，頒恩赦。」[16]

查《清世祖實錄》，我們會發現，就在順治擬立董鄂氏為賢妃的當天，還有立她為皇貴妃的前四天，朝廷都指派專人前往和碩襄親王府，向那位年輕的逝者表示哀悼。這似乎暗示了這兩件紅白喜事之間的神秘聯繫。

順治在〈端敬皇后行狀〉中說董鄂妃「年十八，以德選入掖庭」[17]，迴避了其中最不堪的環節：董鄂氏是先許配給博穆博果爾，然後才被順治這個第三者插足。

慈寧宮裏，孝莊太后終於慌了神，下令終止命婦入

16　趙爾巽等：《清史稿》，第二冊，第147頁。
17　參見[清]徐珂：《清稗類鈔》，第一冊，第363–364頁。

侍后妃的制度，更不准漢族女子入宮，降旨「有以纏足女子入宮者，斬」[18]。無奈，為時已晚。

已深居冷宮的靜妃更不會想到，她的偏狹，並沒有阻止董鄂氏投向順治的懷抱，卻讓無辜的皇子博穆博果爾白白丟了性命。

董鄂氏就這樣變成了董鄂妃，開始了與順治紅袖添香的甜蜜歲月。二人自此如膠似漆，時時相伴，即使順治批閱奏摺到夜半時分，董鄂妃都陪在君側，捻燈添香。有時奏本過多，順治看得不耐煩，她就輕聲細語地提醒皇帝，不可疏忽朝政。有一次她見順治面對朝廷的奏本，朱筆在空中舉了良久，不能落下，她心想皇上一定是有了難處，悄然詢問，才知道那是一份關於秋決的奏疏，奏疏中的十個名字，一旦皇帝批決，就要押赴刑場了。董鄂妃聽後，落下幾滴清淚，說：「民命至重，死不可復生，陛下幸留意參稽之。」還說，寧肯留錯了，也不能殺錯了。順治有時索性拉她一起批閱奏摺，她慌忙起身敬謝：「妾聞婦無外事，豈敢以女子干國政。惟陛下裁察！」[19] 所以《清史稿》說，「上眷之特厚，寵冠三宮。」

18　[清]徐珂：《清稗類鈔》，第一冊，第357頁。
19　[清]徐珂：《清稗類鈔》，第一冊，第358頁。

恨春宵

一切彷彿都是當年皇太極專寵宸妃的重演，只是此時的失意者，由當年的莊妃換成了順治的第二位皇后 ── 孝惠章皇后。孝惠也是一個充滿夢想的小女子，雖貴為皇后，卻獨守着坤寧宮的名位，在前廢后的怨怒、順治帝的漫不經心和董鄂妃的絕代風華之下形同虛設。作家安意如說，他和她的愛情震古鑠今，恨不能曠古絕今。她到來時，連配角都算不上，配角應是她的姑姑，順治帝的原配……後來被廢居在永壽宮的靜妃，彼時尚有一爭的底氣和餘力，畢竟順治帝與董鄂妃相識相戀，是在明媒正娶了她之後，而她呢？擺明了是個填房，是清朝貴族為了借助蒙古鐵騎鞏固大清，是孝莊太后延續為娘家蒙古科爾沁部博爾濟吉特氏家族的榮耀，所擇定的人選和籌碼。[20]

一邊是夜短情長，另一邊是長夜漫漫 ── 對於董鄂妃和孝惠皇后這兩個女人來說，夜晚展現出兩種全然不同的屬性。這樣一種折磨，無聲無息，卻持久而銳利，像一場噩夢，又像這深不可測的夜晚，永遠糾纏着她，把她深深地包裹、覆蓋。「時間在向前無窮盡地伸展開去，而白天令人心痛地漫長。」[21] 定然有許多個夜晚，

20　安意如：《再見故宮》，第137–138頁。

21　南子：《西域的美人時代》，桂林：廣西師範大學出版社，2010年，第99頁。

同樣年少的孝惠是在孤單的失眠中醒着,聽窗外的風聲簌簌作響,父母的面容、綿密的馬蹄聲、悠咽的馬頭琴都在回憶中一一閃現,似有一隻手在撫摸她,需要她作出回答。

宮殿本來就是一個泯滅自我的地方,在這裏,一切風景都非天造,而是人造的,它的每一座建築、每一件器皿、每一組儀式都出自精心的設計,都是人為的結果。宮殿裏有生死沉浮,卻沒有春夏秋冬。在莊嚴的核心區域(前朝三大殿)找不出一株活物,即使有,也只是一些人造的花卉藤蔓,在廊柱、欄杆、天花、琉璃牆面滋長蔓延,對於季節的變幻,它們無動於衷。那千古不易的佈景前,是一個對生命沒有感覺的區域,一個被抽象的人世。人都被抽空了,沒有了血液,連呼吸都變得謹慎,人變成了符號、棋子、殭屍,被納入最莊嚴的秩序中,生殺榮辱,只是一瞬間的事。宮殿裏甚至沒有表情,而只有臉譜,所有的表情、語言和動作,都是經過了深思熟慮的醞釀和策劃的。只有經過了這樣的格式化,人們的表情、語言和動作才能和經過嚴格設計的宮殿、器皿和儀式相匹配。宮殿是人間的天堂,卻不是人間本身,宮殿裏上演的所有戲劇,都不過是一場精心安排的假面舞會。

只有玉帶橋下的河水,向人們提醒着外部世界的變化——霜冷長河,或秋泓一剪,它幾乎是能夠感知外部

變化的唯一一根神經。三百多年後，我站在太和殿前坑窪不平的廣場上仰頭看天，天空被四周的宮殿勾勒出起起伏伏的天際線，它的輪廓永遠不曾變過。歷朝歷代，不知有多少人像我這樣，在宮殿裏驀然駐足，走到這裏，忽然想仰頭看天。那一刻，許多人都會產生一種錯覺——這座宮殿因為喪失了生命的流動，所以它會不朽。

後宮的花園就不同了，那裏綠草茵茵，花開如海，簡直就是一個植物的帝國，有玉蘭、丁香，有牡丹、芍藥，有丁香、海棠，彷彿大地上最準確的時鐘，會在固定的時刻裏睡去，在另一個固定的時刻裏醒來。它們從春天一直開放到秋季裏，像空中的焰火一樣此起彼伏，永不停歇。即使在冬天，一股股寒流從西伯利亞縱貫下來，紫禁城湛藍的天宇下，依舊挺立着古柏老槐，為萬物凝固的寒冷景色注入一絲生命力。

這遠離朝政的偏僻庭園，卻是紫禁城裏最有生命感的地方。每一個生命來的成長都遵守着正常的節律，每一種細微的慾望都是真實和具體的。因此，在莊嚴的紫禁城內部，花園絕不是一種補充，而是一種反動。幽深曲折的花園，消解了權力中軸線的堅硬屬性，把生硬的幾何理性拉回到自然、人倫和世俗情感中。假如我們把前朝的三大殿當作紫禁城的權力中心，那麼後宮的花園就是它的情感中心，所有被莊嚴和神聖遮擋的外表都會在這裏裸露出最真實的肌理。

皇帝也是人，順治皇帝的桀驁氣質，其實也是因循宮殿的地貌生長出的天然形態。縱然貴為皇帝，權力可以幫助他佔盡天下美女，但他獲得愛情的概率也未必多於常人。帝王的性特權，並不等於愛的緣份，因為愛的本質是平等，就像簡愛對羅切斯特說過的那句經典對白：「我們的精神是同等的 —— 就如同你跟我經過墳墓，將同樣地站在上帝面前。」然而以男權為中心的權力秩序恰恰消解的就是這種平等，一個皇帝什麼都能得到，但他的世界裏唯獨沒有平等。愛情與皇權相纏鬥，得到的只有水中月、鏡中花。因此皇帝的愛情才更讓人愁腸百結，像〈長恨歌〉裏的李隆基楊玉環，一千年後依舊淒婉動人。

　　順治為了心中的愛情，即使拼掉與母親孝莊的親情和「奪人之妻」的惡名也在所不惜，那是因為他根本沒有機會遇到可以令自己心儀的女人，因為妾乘油壁車、郎騎青驄馬的青春浪漫根本與他無緣。他被宮牆、禮儀、政治利益，以及一切道貌岸然的法則隔離、綁架，變成了一個概念人。他不是植物，而是植物人。他不甘如此，只有以這種離經叛道的方式負隅頑抗。所以順治，這皇宮裏的賈寶玉，即使他面對着萬千粉黛，心裏牽掛的也只有一個人。宮殿的冷漠賦予他這種變本加厲的瘋狂，讓他不顧一切地尋找他想要的愛情。終於，連他自己也在這種愛情裏粉身碎骨了。

這齣戲到這裏還沒有謝幕，順治十四年（公元1657年）十月初七，董鄂妃為順治生下一個兒子，排行皇四子，欣喜若狂的順治卻稱他為「朕第一子」，並舉行了隆重的慶典。故事的結局看似大團圓，卻又向着悲劇的方向急轉直下。第二年正月二十四，這位剛過百日、同樣沒來得及起名的皇子，就在襁褓中離開了人世。董鄂妃肝腸寸斷，自此纏綿病榻、形銷骨立，後宮花園裏的百花又開謝了三載之後，在順治十七年（公元1660年）八月十九這一天，在順治的淚眼模糊中咽下了最後一口氣。

今年花落顏色改，明年花開復誰在？

命運，彷彿一隻衝不出去的網。

一看見董鄂妃斷氣，順治立時就昏倒了。醒來時，風聲拍打着窗紙，他彷彿受到某種催促，抓起一把刀，插向自己的脖頸。所幸孝莊太后早就想到了這一幕，讓宮女們事先防備，宮女們一擁而上，把皇帝緊緊抱住，那柄尖刀才沒能沿着那條溫暖而脆弱的路線插進去。失去了刀的順治，也失去了面對世界的能力，這讓我想起一句名言：「誰愛得最多，誰就注定了是個弱者。」他呆坐在磚地上，面無人色。孝莊命令宮女們晝夜看護，才沒讓順治死成。

《湯若望傳》說：「如果沒有他的理性深厚的母后和若望加以阻止，他一定會去當僧徒的。」

一年後的正月初七，萬念俱灰的順治皇帝崩逝於養心殿。那一年，他只有24歲。

一定會有人發現，順治和董鄂妃的命運，居然與上代人的命運有了極強的一致性，甚至可以說，他們的命運，幾乎就是上一代命運的翻版。在這個故事裏，順治扮演了皇太極，董鄂妃扮演了宸妃，孝惠則無異於另一個孝莊。

孝莊太后一定會發出「有其父必有其子」的感歎。

然而那父、那子，都已離她遠去了，只留下她，獨自面對空茫的未來。

博爾濟吉特氏，一個草原家族的百年孤獨，不知是否還會延續下去。

三天後，在孝莊的力主之下，順治不到8歲的兒子玄燁即位，康熙大帝長達61年的執政生涯自此開始，孝惠也成了「太后」，從坤寧宮搬到慈寧宮這座「太后」的收容所。我從清代史料中查到這樣的記載：「（孝惠）章皇太后，順治帝后也。先居慈寧宮，後居寧壽宮」[22]。從20歲起，開始了她漫長的「太后」生涯，直到77歲過世。

她沒有生子育女，是順治不給她機會。她既做不成賢妻，又做不成良母。所幸，在長達半個多世紀的枯守中，康熙把她當作親生母親看待。根據《國朝宮史》的

22　章乃煒等編：《清宮述聞》，下冊，北京：紫禁城出版社，2009年，第721頁。

記載，每逢皇帝萬壽（生日）、元旦、冬至三大節，皇帝都親率王公、文武群臣詣慈寧宮行禮，皇后也率六宮、公主、福晉、命婦詣慈寧宮行禮如儀。[23] 每逢外出巡幸狩獵，康熙收穫獵物水果土產，都想着給太后帶回一份，還教誨自己的兒子胤礽（當時是皇太子），每年都要親自向皇太后進獻禮物。最值得一記的，是康熙五十六年十二月，孝惠太后病重，而康熙大帝，也已是64歲的老人了，同樣纏綿病榻，頭暈腳腫，但他一聽到太后病重，就掙扎着爬起來，用手巾纏着腳，顫顫微微地坐到輭輿上，行至太后床前，緩緩跪下，握着太后蒼白的手，說：「母后，臣在此。」[24] 太后努力地把眼睛睜開一條縫，突然的光亮讓她感到一陣眩暈，她用手遮住光線，朦朦朧朧地看見了面色蒼白的康熙，已經無力說話，只能用她瘦削的手把康熙的手攥住。為了盡孝，病重的康熙還是堅持在寧壽宮西邊的蒼震門內搭設幃幄，自己住在裏面，以便日夜照料孝惠太后。三天後，太后就在這座宮殿裏咽了氣，結束了她淒清的人生。

　　或許，這份母子親情，是對她人生缺憾的一種補償，是除了花園裏的那一縷春色之外，她在這寂寞深宮裏能夠得到的有限的溫暖。

23　[清]鄂爾泰、張廷玉編纂：《國朝宮史》，上冊，北京：北京古籍出版社，1987年，第81頁。

24　趙爾巽等：《清史稿》，第三十冊，第8907頁。

畫樓空

在我寫下上述文字的日子裏，慈寧宮及其花園的修復工程正在進行中，再過一年（2016年），這座塵封已久的宮殿花園就會對遊人開放。這個花香瀰漫的春天裏，慈寧門前搭着高高的腳手架，每當黃昏降臨，整座宮殿都沉寂下來，空曠的庭園會產生一種擴音器的效果，使工具發出的脆弱聲響和工人們偶爾的對話聲都會變得異常清晰。從慈寧門前的狹長廣場匆匆經過，眼前的一幕，有時會讓我突然回到三百多年前，年輕的順治下旨為自己寡居的生母修建慈寧宮的時光。假如眼前的工人們不是穿着統一的工程制服，而是身穿清代服裝，那麼，正在發生的事和已經發生的事，是否真的可以重疊呢？

很多年前，第一次踏進慈寧花園時，我還不是故宮博物院的工作人員，而只是一名癡迷於歷史的寫作者，在寫一部名叫《舊宮殿》的書，受到故宮方面的邀請，造訪了這座荒蕪已久的花園。在本文開篇那一句玩笑裏，我揣測着它在我到來之前它已經荒蕪了多少年。據說自孝莊、孝惠以後，除了雍正皇帝的貴妃、乾隆皇帝的生母孝聖憲皇后，以後的太后、太妃們都對這座地位尊貴的太后宮心懷敬畏，不敢再在裏面居住。乾隆二十五年（公元1760年），為皇太后七十聖壽慶典，在

院中添建一座三層大戲台。嘉慶四年（公元1799年）又將戲台拆除，扮戲樓改建為春禧殿後卷殿。此時國力已衰，嘉慶皇帝不斷縮減宮中開支，慈寧宮往日的輝煌一點點地在歲月裏流失，變成眼前的一片荒寂空無。

站在廢園裏，站在隨風起伏的花海裏，我感受到了時間的深遠遼闊、浩淼無邊，感受到歲月是怎樣從那些命運多舛的博爾濟吉特氏家族女人的面前一步步走到我們跟前的。所有從前的歲月都沒有丟失，而是保持着從前的質地和體積，完好地貯存在時間深處，在我們的緬懷中如約而返。

其實，與它修葺後的金漆紅柱比起來，我更留戀它荒涼的樣子，因為荒涼並不是真正的空無，而是另一種豐富和盛大──在花、草、樹、風、雲、雨、鳥、蟲的下面，埋伏着所有往事的影子。樑柱一點點地朽蝕、剝落，往事卻一層層地塗上去，越積越厚。這構成了兩種相反的運動。巫鴻說：「在典型的歐洲浪漫主義視野中，廢墟同時象徵着轉瞬即逝和對時間之流的執着──正是這兩個互補的維度一起定義了廢墟的物質性（materiality）。」[25]

站在個人立場上講，我不願意看到所有的殿宇都修舊如新，因為一座修繕一新的建築無疑會破壞時間的縱

25　[美]巫鴻：《時空中的美術──巫鴻中國美術史文編二集》，北京：生活‧讀書‧新知三聯書店，2009年，第33頁。

深感，使它變成了一個平面，僵硬，沒有彈性。在我看來，只要保證那些破舊的宮殿不再繼續毀壞，就不妨以廢墟的形態向公眾開放。故宮不是一個堆放古代建築的倉庫，而應該像潮水沖刷過的海岸、風吹過的大地，保持着最自然的流痕——哪怕只是一小部分。

我突然想，整座紫禁城同樣可以被當作大地上的植物看待，因為它同樣有着生與死、枯與榮。它是一種更加巨大的植物。中國式建築本身就以木構為主，它是樹的化身，讓樹變成房間，去安頓每一個朝代和每個人的命運。每個人、乃至每個朝代的命運，也因此像自然界的輪迴，有着不可抗拒的規律。高爾泰將其稱作「以寶座為核心自然運轉的精神秩序」[26]，這樣的秩序，又將一個個鮮活的生命裹挾其中，成為它們的人質。在這樣的秩序中，一代人的命運必然與另一代人的命運重合，就像花園中的花朵，在開放與凋謝中永無止境地循環。

很多年後，曹雪芹在曠世傑作《紅樓夢》裏描述了一座夢中的宮殿——「太虛幻境」。這裏不僅「朱欄玉砌」，更有重重的宮門，將所有的宮殿連成一座巨大的迷宮。但是最前面的宮門上，他用這樣一副對聯規定了這座宮殿的屬性：

26　高爾泰：〈陳跡飄零讀故宮〉，見《草色連雲》，北京：中信出版社，2014年，第129頁。

厚地高天，堪歎古今情不盡

癡男怨女，可憐風月債難償[27]

　　紫禁城不僅在物理上與這座「想像之建築」
（architecture of imagination）相吻合，因為只有紫禁城才
有沿中軸線排開的重門，「太虛幻境」的「朱欄玉砌」
則暗合了宮殿建築的特徵，更重要的是，紫禁城無疑是
「太虛幻境」的現實版本，因為紫禁城的內部，同樣存
在着「十二釵冊籍」——「普天下所有女子」的命運都
在這裏被判定並存檔，尤其紫禁城的後宮（包括慈寧宮
在內），與「太虛幻境」內苑的結構幾乎完全一致，這
個「清靜女兒之境」裏出現的，有「仙花馥鬱，異草芬
芳」[28] 的自然景色，也有瑤琴寶鼎、畫欄曲屏這些女性
生活的象徵。宮殿裏的愛恨情仇，就在這樣的空間裏，伴
隨着這株巨大植物的生命週期，反反復復地生長和凋零。

　　揚之水說：「情慾是一種活生生的美。當它與大自
然打並作一片，難分彼我之時，更煥發作一種生命的感
發。」[29] 幾個世紀以後，男人和女人的悲劇仍然在紫禁
城這株巨大的植物內部存在着，宮殿早已為每個人準備

27　[清]曹雪芹、無名氏：《紅樓夢》，北京：人民文學出版社，2009年，
　　第74頁。

28　[清]曹雪芹、無名氏：《紅樓夢》，第79頁。

29　揚之水：〈「小道」世界〉，見《無計花間住》，上海：上海人民出版
　　社，2011年，第5頁。

了現成的命運模版，就像一出永不停歇的大戲，為每個人安排好了角色，無論誰投身進去，結局都早已被寫定了，區別只在於一個是A角，另一個則可能是B角——再看後面的歷史，難道珍妃不像董鄂妃，光緒不像順治，而光緒死後「榮升」太后、深居禁宮的隆裕，不就是那個在畫堂秋思中度過餘生的孝惠章皇后嗎？

少年游

皇太極第一次見到孝莊的那次那達慕大會，年輕的布木布泰縱馬飛奔的時刻，突然有一匹馬從後面追上來，一位年輕的騎馬人一把將她攬到懷裏。

後來她才知道，這位追風少年，叫多爾袞。

布木布泰羞紅了臉，從靴裏拔出一把匕首，扭身向多爾袞刺去。就在這個剎那，一支箭嗖地飛過來，準確地擊落了她手中的匕首。她驀然回頭，看見另一位少年正騎着高頭白馬站在山岡上，遠遠地望着她。

他就是皇太極。

有人說，就在皇太極從山岡上走向布木布泰的一刻，多爾袞也喜歡上這位美麗的蒙古格格。

那時，皇太極還沒有成為皇位繼承人，多爾袞與他的哥哥皇太極有着同樣的身份，都是努爾哈赤大汗的兒子，跟在父汗的身後，馳馬奔騰，縱橫千里。他們在日

光草短、月色霜白的戰場上拼殺，在經歷了一次次與死亡的較量之後，才變成真正的男人。

大地上密佈着各種分叉的曲線，像一盤難以看清的棋局。假如布木布泰（孝莊）當初嫁的不是皇太極，而是多爾袞，那麼，我所講述的故事將全部作廢，所有人的命運都將發生多米諾骨牌似的改變。

沒人能夠料定，那又會是怎樣一種命運、一番風雨。

2014年3月7日至4月16日寫於北京
4月22至23日改於成都

昭仁殿：吳三桂的命運過山車

苦難不是我們的淚點，幸福才是。

——一位友人

傾國之災

康熙十二年（公元1673年）十二月二十一日，有兩匹快馬衝入北京城，穿過一條條街道和漫天飛舞的冰霰，衝向正陽門內。街上有人循聲望去，臉上露出驚愕的表情，嘴巴張成圓形。因為在城裏，從來沒有人把馬騎得如此飛快，到了大清門的下馬石前也不見減速。他們根本看不清這騎馬人的面孔，只看到疾馳如飛的速度已將他們腦後的長辮拉成一條直線。但見多識廣的北京人一定猜得出，千里之外又出大事了。這兩匹快馬在堅硬如鐵的石板地上敲下一連串堅實的馬蹄聲，有一種催促人心的力量，但沒有人猜得出他們帶來了怎樣的消息，更不會有人知道，建立不到三十年的大清國，傾國之災已近在眼前。

兩匹快馬一路奔到兵部衙門前才停下，那兩人飛身下馬，腳步零亂地衝進去，雙手抱着柱子，身體一起一

伏，呼吸越來越渾濁和急促，身體深處甚至發出嗶嗶剝剝的爆裂聲，終於，眼睛一翻，昏了過去。

沒有人知道，他們已經馬不停蹄，疾馳了十一個晝夜。

堂吏認出了他們，一位是兵務郎中黨務禮，另一位是戶都員外薩穆哈。他們是被朝廷派至貴州，備辦吳三桂撤藩搬遷所需糧草船隻的。他不知他們為何如此急匆匆地趕回北京，只看到他們嘴唇哆嗦着，已經說不出一句話。堂吏急忙送水過去，看他們喉頭一聲一聲地把水吞下去，才慢慢地睜開眼，幾乎同時說出一句驚天的消息：

「吳三桂……反了！」[1]

我無法想像康熙大帝在宮殿裏得知這一消息時的表情，是震驚，是意外，還是憤怒？那一年，康熙才19歲，有一張年輕俊美的面龐，自小的宮殿裏長大，使他看上去文弱而俊朗。但後來的歷史證明，他是一個經得起大事的人。他8歲登基，14歲親政，第二年就把權臣鰲拜拿下了。但是此時，他面對的是一個更加兇悍的對手，那就是身經百戰的平西王吳三桂。

那或許是年輕的康熙第一次嘗到被背叛的滋味，而且，居然有這麼多人背叛他。且不說吳三桂——多爾袞、順治、康熙三代都未曾虧待他，順治元年（公元

1　《聖祖仁皇帝實錄》，見《清實錄》，第四冊，北京：中華書局，1985年，第585頁。

1644年）的四月二十二日已卯時分，吳三桂在山海關剃髮的那一時刻，多爾袞就以順治皇帝的名義，授予他平西王的稱號，康熙元年（公元1662年），康熙又親自提名，晉封他為親王，使吳三桂成為得到清朝親王爵位的第一位漢人，朝廷對他也達到了賞賜的極限，那位陝西提督王輔臣，也幾乎是康熙最愛惜的將軍。三年前，王輔臣準備離開京城前往甘肅平涼上任，康熙捨不得他走，對他說：「朕真想把你留在朝中，朝夕接見。但平涼邊庭重地，非你去不可。」後來，康熙又說：「行期已近，朕捨不得你走。上元節就到了，你陪朕看過燈後再走。」臨出發那天，康熙突然看見御座邊上的一對蟠龍豹尾槍，就對王輔臣說：「此槍是先帝留給朕的。朕每次外出，必把此槍列於馬前，為的是不忘先帝。你是先帝之臣，朕是先帝之子。他物不足珍貴，唯把此槍賜給你。你持此槍往鎮平涼，見此槍就如見到朕，朕想到留給你的這支槍就如見到你一樣。」

康熙話音未落，王輔臣早已跪倒在地，淚如雨下，久久不能起身。他抽泣着說：「聖恩深重，臣即肝腦塗地，不能稍報萬一，敢不竭股肱之烽，以效涓埃！」[2]

但王輔臣還是反了，躋身在叛亂的隊伍中，與朝廷刀兵相向。康熙想必是被這一連串的「不可思議」打懵

2　[清]劉獻廷：《廣陽雜記》，第四卷，北京：中華書局，2007年，第185–186頁。

了。他一心治國，卻眾叛親離。那段日子裏，他一定在苦苦思忖，到底是自己出了問題，還是這個世界出了問題。

午門以深

當年李自成敗亡前，以火燒阿房宮的項羽為榜樣，一把火燒了紫禁城。兩天後，多爾袞、皇太極的遺孀孝莊皇太后帶着7歲的順治抵達北京，進入紫禁城，看到的只是廢墟內部閃爍不定的火焰，和盤旋在上空的幾縷青煙。

這個攜帶着關外的寒氣與殺氣的王朝，進宮伊始，就充當了消防隊員的角色——不只要滅掉紫禁城裏的火，還要滅掉全天下的火。順治在裝飾一新的太和門前頒詔天下，太和門的後面卻是一片荒涼、一個破敗不堪的巨大廢墟，像一個被掏去內臟的遺骸，透着陰森和冰涼。

這就是大清王朝最初的舞台。

那時的天下，至少還有三個皇帝。大順皇帝李自成，正從北京向他黃土高原上的老巢退卻，打着東山再起的算盤；在西南的四川，張獻忠建立了大西政權；而在江南，大明王朝還有一片殘山賸水，供那些養尊處優的明朝官員們苟延殘喘，崇禎吊死後第二十四天，消息才傳到陪都南京，於是在一片吵吵鬧鬧中把朱由崧推上帝位，要化悲痛為力量，去繼承崇禎的遺志。

這是一片盛產皇帝的土地。土地越是貧脊，當皇帝

的衝動就越是不可遏阻。他們眼中閃動着亢奮和兇險的光焰，自告奮勇地充當救世主的角色，不幸的是皇帝的名額只有一個，四海之內，只能有一個真龍天子。為爭奪這個法定名額，他們彼此間要打出狗血，把流血和死亡，當作自己的選票。

四個皇帝中，只有7歲的順治定鼎燕京，入主紫禁城，祈告天地宗廟社稷，取代了原來的明朝皇帝。

紫禁城，是天命之城，因為這座皇城自興建那天起就是和上天緊緊聯繫在一起的。「紫」，就是紫微星垣（即北極星）。在中國古代的天象觀中，天上的恆星分為三垣（即太微垣、紫微垣和天市垣）和二十八宿，其中紫微星垣居於中天，位置永恆不變，那是天帝的居住地，名字叫紫宮或紫微宮。那麼，天帝的人間代表——天子，也自然居住在人世間的中心，「王者受命，創始建國立都，必居中土」[3]，皇帝的宮殿就是中土，是大地的中央，它也必須以「紫」來命名，表明它與天帝的紫微宮處於相同的序列，因此有了「紫禁城」的命名。三大殿，對應的是天上的三垣，而最重要的寢宮乾清宮、坤寧宮，這一乾一坤，也包含了對天、地的隱喻，與乾清宮東面的日精門、西面的月華門，共同組成天、地、

3　《五經要義》，轉引自喬勻：〈紫禁城宮殿建築與儒學思想〉，見《中國紫禁城學會論文集》，第一集，北京：紫禁城出版社，1997年，第21頁。

日、月。換句話説，偌大的紫禁城，那些星羅棋佈、波瀾起伏、由無數的直線和曲線組成的宮殿庭院，本身就是一個微縮的宇宙，尤其在夜裏，當整個世界都黑暗下來，只有宮殿裏燈火繁華，紫禁城就跟這宇宙星系緊緊地融在一起，沒有分別了。皇帝就在這天地日月精華中「奉天承運」，他的每一舉動，都代表了上天的力量。那條縱貫南北的中央子午線（中軸線），就是人間最重要的權力線，也是帝國內部最敏感的中樞主導神經。紫禁城把上天的意志完美的貫徹到了人間，在它的裝飾下，權力不再是野蠻的化身，不再代表暴秦一般的霸權鐵律，而是對天意的表達。它糾結（或者説綁架）了上天的力量，使它的主人有了空前的合法性，彷彿一件放大的龍袍，誰穿上誰就是正宗。

李自成也穿上了龍袍，也在紫禁城內登基了，但他沒敢、或者是沒來得及與那條中軸權力線發生聯繫，因此沒有成為真龍天子，他的大順王朝也沒能納入中國王朝的序列。他在紫禁城西部的武英殿登基，也選擇了向西逃亡，西對應着他的生門，同時，也是他的死穴。

順治皇帝站立在太和門前，成為至高無上的帝王。他不僅接收了明朝皇帝的權威與榮耀，也將他全部的煩惱照單全收，曾經困擾崇禎皇帝的所有難題，如今同樣都堆在順治皇帝的案頭，甚至於，他的處境更加堪憂 —— 黃土高原上的李自成、天府之國的張獻忠這兩個

明朝殘敵依舊對清朝的虎視眈眈，此外的南明政權，也是一股不容忽視的勢力。他三面受敵，或者說，這個王朝誕生伊始，就處在敵人的包圍圈中。

在收拾這片舊山河的同時，清朝也開始收拾這片殘破的宮殿。建築工地從午門開始，經三大殿，一路蔓延到東西六宮。[4] 這一時期，工匠像戰場上的將士一樣忙碌。在紫禁城的中央，在中軸線上，有成千上萬的民夫在勞作。難道這不是一場聲勢浩大的行為藝術嗎？凡俗而卑微的民夫出現在只有皇帝才能出現的中軸線上，出現在太和殿的中央，甚至出現在擺放龍椅的搭埰上。那搭埰有一個專業的名字，叫做「陛」，實際上是皇帝上下龍椅的木台階，此時，只有那些身份卑微的民夫才是真正的「陛下」，而皇帝，則只能偏居在紫禁城的一隅，等待着紫禁城的建成。

巨大的宮殿又重新出現在紅牆的內部，與原來的部分嚴絲合縫。午門，順治四年建成[5]；乾清宮，順治十二年（公元1655年）建成，而它的真正完成，則是康熙八年，和太和殿工程一道完工的。[6] 康熙在保和殿住到15歲，後來又在武英殿住了一年，自乾清宮重修竣工，康熙就移

4　參見姜舜源：〈論北京元明清三朝宮殿的繼承與發展〉，見《紫禁城建築研究與保護──故宮博物院建院70周年回顧》，北京：紫禁城出版社，1995年，第89頁。

5　[清]鄂爾泰、張廷玉編纂：《國朝宮史》，上冊，第187頁。

6　[清]鄂爾泰、張廷玉編纂：《國朝宮史》，上冊，第189、204頁。

住到乾清宮昭仁殿，在此度過了他生命中的後五十年。

吳三桂反叛的日子裏，康熙就住在昭仁殿。昭仁殿在乾清宮的東側，雖然與乾清宮相連，緊鄰紫禁城中軸線，但在乾清宮這座顯赫的寢宮面前，這座面闊三間的小殿還是十分不起眼。今天的遊客來到乾清宮，看完了金龍盤旋的御座和御座上方康熙手書的「正大光明」匾，就會穿過龍光門，轉到它身後的交泰殿和坤寧宮去。

崇禎十七年（公元1644年）三月十八，那個雨雪交加的夜晚，崇禎皇帝得知內城已陷的消息，説了聲：「大勢去矣！」就在昭仁殿，拔劍砍死了自己的親生女兒昭仁公主。康熙沒有住在華麗軒昂的乾清宮，而是選擇了偏居一隅的昭仁殿，一個重要的原因，就是清朝在四面楚歌中建立，天生就有憂患意識。康熙住在昭仁殿，那裏記錄着崇禎亡國的歷史，有崇禎的提醒，大清王朝才不會重蹈覆轍。

那時他在昭仁殿裏住了僅僅三年。他知道治大國如烹小鮮的道理，三年中的每一天，他都是如履薄冰、小心翼翼地度過的 —— 他每天凌晨四點以前就起床，坐以待旦，以防止帝王的安逸生活會讓他趨於慵懶和麻木。

很多年後，康熙皇帝為昭仁殿寫下四句詩：

雕樑雙鳳舞，畫棟六龍飛。

崇高惟在德，壯麗豈為威？[7]

7　[清]鄂爾泰、張廷玉編纂：《國朝宮史》，上冊，第208頁。

一個王朝的權威性不是仰仗威嚴的宮殿建立起來的，而是看他的行為是否受到天下百姓的擁戴。

這樣提防着，兇險還是不期而至。

復仇之刃

說起大清王朝的開國功臣，恐怕沒有一個比得上吳三桂的。

那不僅僅是因為在公元1644年，統領大明王朝關外兵馬的吳三桂背棄了與李自成已經達成的默契，把潮水般大清軍隊放進關內，導致大明王朝徹底傾覆和李自成的功敗垂成，更因為他緊緊咬住敗退的李自成緊追猛打，直至將他徹底剿滅，在這之後，又替大清王朝剷除了南明政權，用弓弦殘忍地狡殺南明政權最後一位皇帝——永曆皇帝，讓大清王朝終於放下了那顆懸着的心。

吳三桂從山海關跟隨清軍一路進關，沒有進北京城，就向着李自成敗退的方向一路追去了。他沒有時間進城，多爾袞也不允許他進城，因為他畢竟是漢人，多爾袞不准他先期進城，當然有他的不放心——萬一吳三桂入宮，率先坐在紫禁城的龍椅上，大清豈不是前功盡棄？但吳三桂那時也考慮不了這麼多，李自成是他最大的仇人，他不能放走他，他要追上他，親手把他劈成兩半。

那時的北京城裏，幾乎所有的宮殿着冒着黑煙，空

氣中瀰漫着硝磺、桐油、燒焦的木頭和人的屍體發出的嗆鼻味道。與這座城池擦身而過，吳三桂一定會心情複雜地向城牆上方那片污黑的天際望上一眼。他心情黯然，它或許與街巷中那些倉皇無措的市民無關，甚至與那個走投無路的大明皇帝無關，而只關乎一個女人——他耳鬢廝磨的愛妾陳圓圓。在這個世界上，已經沒有什麼是讓他牽掛的了。他的父親吳襄是被李自成在永平範家店斬首的，首級挑在竹竿上示眾；他全家大小三十四口也在北京二條胡同滿門抄斬，一個也沒活成；甚至連他的忠誠都死了，大明王朝的綱常名教全是一通鬼話，李自成的大順王朝更是貪婪到喪心病狂，它們都是一丘之貉，都不值得他去效忠。他的心，死了，再也沒有什麼人需要他牽掛了，他感到一種徹底的輕鬆。假如說還有一個例外，那就是陳圓圓。在這個冷漠的世界上，也只有陳圓圓還能牽動他的一縷柔情。那時他一定會想，那個被劉宗敏霸佔的陳圓圓，此刻正在何處？大順軍隊倉皇逃亡之際，她到底是死，是活？是雜夾在流蠅一般紛亂的人群中逃命，還是被大順軍隊脅持出走？想到這裏，一種深刻的絕望與痛楚一定會深深地扯住他的心，讓他感到一陣劇烈地痙攣。

與少帥吳三桂的挺拔兇猛相比，李自成的敗亡堪稱狼狽。他們人馬相撞，在滿城飛舞的渣滓和灰燼之間，跟蹌着逃出齊化門。然而驚魂未定，前面的戰馬就倒在

地上，馬腿絆在馬腿上，結果是無數戰馬如同多米諾骨牌一樣接二連三地倒下，一股股的石灰粉揚空而起，迷瞎了人們的雙眼，越是雙手擦，石灰就越是往眼縫兒裏鑽。那是吳三桂預先偵察到他們的逃亡路線，在齊化門外的大道上提前挖了數千個陷阱，裏面放上大水缸，水缸內裝滿石灰，又在上面蓋好浮土，等着大順軍隊馬失前蹄。李自成的士兵們慘叫着，與戰馬絕望的嘶鳴聲混合在一起，像漩渦一樣在天空中盤旋着，很多年後，有人說每逢大雪之夜出齊化門的時候，還能聽到這些恐怖的聲音。

吳三桂像一隻老鼠夾子，牢牢地夾住李自成部隊的尾巴，讓它痛不欲生，又甩不掉它。李自成匆匆涉過無定河[8]，出城才三十里，就被吳三桂追上了。那時李自成的隊伍帶着從宮殿裏擄來的物資輜重，還有宮人美女，行動遲緩，於是，李自成傳出號令，甩掉那些輜重。吳三桂涉過無定河，一到固安，就看見那些零亂的金銀衣甲，有的散落在道旁，有的斜掛在樹上，像吊死鬼，隨風舞動。

這彷彿是一場奇特的歡迎儀式，自從過了無定河，自固安到涿州再到保定，李自成的人馬一路上都為吳三桂準備了金銀財寶，掛在路邊的樹枝上，金光閃耀，吸引着吳三桂部下的視線。只有吳三桂目不斜視，他知道，假如被那些財寶引誘，去爭搶「戰利品」，就會失

8　　隋代稱桑乾河，金代稱盧溝河，清康熙三十七年改名為永定河。

去寶貴的追擊時機。他不允許自己有絲毫的猶豫，因為在他眼裏，最大的戰利品無疑是李自成的那顆人頭。只有用那顆人頭，他才能告慰自己的父親和全家老小，也才配得上裝飾他的戰無不勝。

李自成退出北京那天，是四月三十日清晨。四天後，距定州[9]還差十里，吳三桂就遠遠地望見了前方的大順軍。大順軍負責斷後的部將谷大成也看見身後地平線上飛揚的塵土。塵土漸漸消落的時分，鎧甲和兵刃在陽光下閃閃發光，奔跑的馬蹄聲也像海浪一樣，一層一層地浮起來。他知道追兵到了，立即掉轉馬頭，讓隊伍後陣變前陣，準備迎擊吳三桂。轉眼間，吳三桂的隊伍就帶着巨大的慣性，衝到谷大成陣中，雙方廝殺在一起，彷彿兩股混濁的旋渦，互相衝擊和纏鬥。大順軍疲於奔命，飢寒交迫，歸心似箭，一心要離開這是非之地，早已無心戀戰，更重要的是，在山海關，他們早已領教過吳三桂鐵騎的厲害，所以吳三桂的騎兵一衝過來，大順的陣勢就亂了，人人自保，各自為戰，谷大成大叫着，揮刀劈死了幾名臨陣退縮的士兵，卻依舊制止不了頹敗的局勢。此時吳三桂已殺紅了眼，脖子上青筋暴凸，揮刀斬去別人的頭顱猶如斬下地裏的高粱棵子，定州北十里的清水鋪，已然成了一片屠宰場，地上躺滿了橫七豎八的屍體，鮮血從那些屍體裏滋出來，力道強勁，在空

9　　今河北定縣。

氣中劃過一道道弧線以後，形成一灘一灘的血窪，如同畫家在大地上塗下的亮麗油彩。

亂世佳人

一片兵荒馬亂中，陳圓圓就混雜在那群滿面血污、衣衫凌亂的女子中。她沒有死。從後來的史料推測，李自成下令將吳三桂全家抄斬時，她應該不在北京二條胡同吳宅，而是已被劉宗敏擄至府中，潰逃時，劉宗敏必定是捨不得殺她，就把她和數千女子匆匆帶上逃亡之路。吳三桂的隊伍殺過來時，陳圓圓一定是遠遠望見了吳三桂，所以當其他女子們紛紛逃命的時候，她卻孤身迎着吳三桂的戰旗走去……

自從吳三桂在山海關聽到陳圓圓被劉宗敏霸佔，就再也沒有得到過陳圓圓的消息。記憶中那個熟悉的陳圓圓被戰火、濃煙和死亡一層層地遮擋起來，像一層厚厚的血痂，把他的心緊緊包裹住，讓它變冷、變硬，失去了原有的溫度和質感，他整個人都變成一個殺人的機器，幽暗、冷酷，沒有了正常人的情感。所以當陳圓圓再度出現在自己面前時，他簡直無法判斷眼下是夢，是幻，還是無須質疑的真實。

可以想像那一夜會是多麼漫長，她美侖美奐的面孔、玉一般的肩膀，乃至馨香入骨氣味，他都是那麼熟

悉。這些都曾在他的世界裏銷聲匿跡，如今，它們都回來了，在他伸手可觸的範圍內。當他企圖覆蓋她的身體，在黑暗中尋找她溫熱的嘴唇，他才發現自己的動作居然是那麼的粗鄙和笨拙。在這凡俗的、甚至骯髒的世界中，她就是仙女，讓他的生命有了希望和光澤。找到陳圓圓，等於讓吳三桂找回了那丟失已久的魂。他那顆孤懸已久的心終於又回到了原來的位置上，有了最初的血流。他不再暈眩，不再迷茫，而終於有了正常的心跳。

這一刻他才發現，深埋已久的愛情居然沒有泯滅，他渴望這份愛情能讓他的靈魂得到一個安歇之所，但陳圓圓終究不是止痛劑，也不是迷幻劑。時間一久，吳三桂心底的那份疼痛就會幽幽地泛上來。當新一輪的疼痛湧上來時，甚至會比之前更加疼痛。

一個新的問題此時會隱隱地浮上來，把吳三桂的心扯住 —— 被劉宗敏霸佔期間，陳圓圓會不會失節？關於這一隱私，我查遍史料，沒有找到答案。我想這一秘密一定隨着主人進了墳墓，即使時人有記錄，也未必靠譜 —— 兵荒馬亂，誰會在意一個藝妓的下落呢？而作為當事人，吳三桂和陳圓圓也絕無可能對外人談及此事。陳圓圓固然曾是吳門名妓，色藝冠時，但中國歷史上的名妓展露的通常只是絕技而並非肉體，陳圓圓後來被田弘遇收入府中，也是以歌妓身份供養，便於他結交名士。遇到吳三桂，才兩情相許。這份深情，豈容他人

染指？因此，他們重逢的喜悅裏，一定夾雜着一種深刻的隱痛。我猜想這份疼痛一定折磨着他，撕扯着他，甚至控制着他。最終，那份椎心泣血的疼痛又徹底俘獲了他，讓他俯首貼耳，驅使他拿起自己的兵刃，繼續復仇。從這個意義上說，那個柔情的夜晚又是多麼短暫。

芙蓉帳底，連鬢並暖，那絕不是吳三桂此行的終點，而只是他的起點。

天長地久有盡時，此恨綿綿無絕期。[10]

天亮的時候，吳三桂又成為原來的那個吳三桂——那個屬於戰場的、殺人不眨眼的吳三桂。他的心被仇恨填滿了，只有兇狠而持久的殺戮才能消解這份恨。在愛與恨的角逐中，佔上風的往往是後者。

吳三桂披掛好鎧甲，又上路了。他不知哪裏是終點，或許，只有李自成的死路，才是此行的終點。他不知道，他估計得太保守了。這條路越走越長，他出大同，渡黃河，取榆林，逼延安，李自成丟了根據地，拔營南下，奔向湖北，吳三桂咬住不放，擊潰劉宗敏、田見秀五千步騎兵，生擒了劉宗敏、宋獻策，把李自成一步步逼入九宮山的死地。

李自成死後，仇恨也並沒有在他的心中泯滅。他為這仇恨尋找新的獵物，那就是南明王朝的末代皇帝朱由

10　[唐]白居易：〈長恨歌〉，見《唐詩選》，下冊，北京：人民文學出版社，1978年，第149頁。

榔。朱由榔是明神宗朱翊鈞（萬曆）的孫子，明熹宗朱由校（天啟）、思宗朱由檢（崇禎）、安宗朱由崧（弘光）的堂弟。此時，他已是南明政權的第四代領導核心（前三代分別是弘光政權、隆武政權、魯王監國政權），而那個以明為號的國度，依舊延續着它從前的黑暗。對於這個流亡政權來說，官僚們的既得利益已經很小，但他們依舊死抱不放，每個人都想着自己，沒人顧及國家的安危。腐敗和黨爭對他們來說已成習慣，沒有它們，他們活不下去，有了它們，他們又注定會滅亡。或許正是這一點，使得吳三桂的背叛有了理直氣壯的理由。

永曆帶着他的一班文武狼狽逃向雲南，進入昆明。但沒有多久，清軍就像奔湧的洪水，尾隨而至。永曆無路可退，只好越過國境，逃往緬甸。他帶着他王朝的人馬和百姓剛出昆明城西的碧雞關，人馬就擁擠踩踏，哭聲震天，永曆不禁下令停車，站起身來，扶住黔國公沐天波的肩頭，回首眺望昆明宮闕，一行熱淚滾湧而出，帶着淒苦的哽咽聲說：「朕行未遠，已見軍民如此塗炭，以朕一人而苦萬姓，誠不若還宮死社稷，以免生靈慘毒。」[11] 說完，放聲大哭。

順治十八年（公元1661年），年僅24歲的順治皇帝辭世，康熙登基，永曆的命運，不會因清朝皇帝的變化

11　[清]李天根：《爝火錄》，下冊，杭州：浙江古籍出版社，1986年，第927頁。

而有絲毫的改變。十二月初二，日已西沉，叢林籠罩在一片薄暮中。走投無路的永曆，連同太后、皇后，依次坐上緬甸官員備好的轎子，向河岸走去，文武大臣和妻妾子女在他們後面一路跟隨，一路哭泣。大約行了五里，就到了河岸，永曆看見有幾隻船早在那裏等候，就下轎登舟。船啟動了，風從叢林裏鑽出來，在他耳邊拂過，聲音淒厲。這時天完全黑了下來，周遭什麼也看不見，永曆也不知船往哪裏去。就在這時，突然有一個人涉水來到永曆船前，背上永曆就走。永曆問來者何人，他說：「臣是平西王前鋒高得捷。」永曆語氣平緩地說：「平西王吳三桂吧！現在已到這裏嗎？」那人沉默不語，四周傳來他行走時嘩嘩的水聲。

吳三桂就這樣與緬甸王合謀擒獲了永曆。就在這一天夜裏，吳三桂前往羈押地見永曆，行了一個長揖禮，並沒有跪拜。永曆問：「來人是誰？」吳三桂沉默着，不敢回答。永曆再問，吳三桂撲通一聲跪倒，依舊不敢回答。永曆第三次問，吳三桂才鼓起勇氣，說出了自己的名字。永曆歎了一口氣，說：「朕本北人，死時要面朝北京的十二陵，你能辦得到嗎？」[12] 吳三桂面如死灰，只答了一個字：「能。」就出去了，從此再也不敢面見永曆。

12　「朕本北人，欲還見十二陵而死，爾能任之乎？」見[清]徐鼒：《小
　　腆紀傳》，第六卷，北京：中華書局，1958年，第81頁。

康熙元年（公元1662年）四月二十五日，吳三桂下令，在昆明城外的篦子坡，將永曆父子用弓弦勒死，然後將遺體運到城北門外火化，消屍滅跡。

據史書記載，永曆被勒死的時候，昆明城突然響了三聲霹靂，大雨傾盆而至，空中突然出現一團黑氣，像龍一樣飄忽遊蕩，徘徊良久，才緩緩離去。[13]

山河泣血

黨務禮和薩穆哈將吳三桂反叛的消息傳入宮闕之前，這個帝國正按它固有的節奏有條不紊地行進着，就像一條河流，不徐不緩，卻沉實而穩定。在歲月的更替中，康熙取代了順治，一步步實現了權力的平穩過渡。不久之前，康熙皇帝剛剛根據太皇太后的旨意，加封了順治的后妃，三位博爾濟吉特氏分別被封為恭靖妃、淑惠妃和端順妃，董鄂氏也被封為寧謐妃[14]。對於那些宮牆深鎖、羅幕輕寒的先帝宮妃們來說，這樣的封賞多少也是一點安慰，至少，她們沒有被這宮城孤立、忘掉。

冬至這一天，康熙前往天壇圜丘祭天，又派遣官員前往永陵、福陵、昭陵、孝陵奠拜先祖，蒼茫的天地

13　「風霾突地，屋瓦俱飛，霹靂三震，大雨傾注，空中有黑氣如龍，蜿蜒而逝」，參見[清]《庭聞錄》，上海：上海書店，1985年，第22頁。

14　《聖祖仁皇帝實錄》，見《清實錄》，第四冊，北京：中華書局，1985年，第582頁。

中，他感到一絲孤獨和無助，就像一個孩子，要伸手牽住長輩們的衣襟。

之後，康熙又親率文武大臣侍衛等，前往太皇太后、皇太后所住的慈寧宮行禮，又前往太和殿，接受文武百官上表朝賀。[15]

那是宮殿中最重要的三個節日之一[16]，內廷通常要舉行隆重的賀儀。昭仁殿外，乾清宮、交泰殿和坤寧宮這後三宮就彷彿微縮的天地，在雪白的台基上展開。天剛微明，內鑾儀衞就已經在交泰殿左右設好了儀駕，在交泰殿簷下設中和韶樂，在乾清宮北面的簷下設丹陛大樂。中和韶樂和丹陛大樂，是清代宮廷明清兩朝用於祭祀、朝會、宴會的皇家音樂，融禮、樂、歌、舞為一體，文以五聲，八音迭奏，是名副其實的雅樂。樂聲中顯示出皇家對天神的歌頌與崇敬，也渲染出皇權的神聖與威嚴。

天色亮時，宮殿的輪廓一層層地自天宇下浮現出來，隨着執禮太監的奏請聲，皇后着禮服，儀態雍容地走出坤寧宮，到交泰殿升座。她頭戴薰貂吉服冠，冠上綴着朱緯，均勻地覆蓋着冠頂，冠上綴着的東珠，在冬日的薄陽下熠熠發光，坤寧宮外，皇貴妃、貴妃、妃、嬪等早已在交泰殿前站好。這時，中和韻樂響起，玉振金聲，在冰涼的空氣中蕩遠，第一樂章是〈淑平之章〉，歌詞如下：

15　《聖祖仁皇帝實錄》，見《清實錄》，第四冊，第580–581頁。

16　元旦、冬至和帝后萬壽（生日）是皇宮三大節日。

承天地道光，

嗣徽音兮儷我皇。

椒宮壼教彰，

萬國為儀燕翼昌。

彤管紀芬芳，

春雲渥，

環珮鏘。

安貞德有常，

敷內政，

應無疆。[17]

……

然而，透過這平和典雅、節奏緩慢的樂曲，在大地
的遠方，已經盪起一片塵煙。置身太平盛世，轉眼就是
禍起蕭牆、山河泣血。

聽到吳三桂謀反的奏報時，康熙皇帝面沉似水。他
是那麼的年輕，就像他統治的大清國，年輕、衝動，滿懷
理想與激情，卻又要經過太多的迷亂、彷徨甚至挫敗。

微小的昭仁殿，諦聽得到天地日月運轉的聲音嗎？
康熙時常望着門外的風雨，遙想着在重重的宮門之外，
在風雨之外，有連綿的戰事正在發生。宮殿猶如江山，
被淒風苦雨籠罩着，顯出一派淒迷的光景。或許那時剛

17　[清]鄂爾泰、張廷玉編纂：《國朝宮史》，上冊，第86–87頁。

好有一匹載着驛卒的瘦馬，跨過河水暴漲的盧溝橋，馳入風雨中的北京城，把來自窮鄉僻壤的奏報，一層層地傳入宮闕，呈遞到他的面前。

康熙皇帝在昭仁殿裏迎來了他執政生涯的最大危機。他面色沉穩，他的目光盯緊了帝國的版圖，準備在這塊巨大的棋盤上與吳三桂好好下一盤棋，看看到底鹿死誰手。康熙派孫延齡守廣西，瓦爾喀進四川，停撤平南王尚可喜、靖南王耿精忠兩藩，以團結一切可以團結的力量，同仇敵愾。那是一場看不見對手的鏖戰，既考驗果敢，也考驗耐心。康熙和吳三桂，面孔分別深隱在紫禁城昭仁殿和昆明里平西王府，相距萬里，卻都能感覺到對方臉上的殺氣。他們各自佈下的棋子，在楚河漢界排開了陣勢，為爭奪每一寸土地而殊死拼殺。地圖上的荊州，絕對是不能丟失的一個點。這春秋時楚國的大本營，自古是天下的要衝，在江漢平原拔地而起，扼守着長江天險，自它誕生起，就幾乎與戰爭和死亡相伴隨。荊州的歷史，就是一部浴血史，層層疊疊的死屍，成為它成長的最佳沃土。這裏是離死亡最近的地方，大意失荊州，往往會帶來滿盤皆輸。康熙召見議政大臣等，說：「今吳三桂已反，荊州乃咽喉要地，關係最重。着前鋒統領碩岱帶每佐領前鋒一名，兼程前往，保守荊州，以固軍民之心，並進據常德，以遏賊勢……」[18]

18　《聖祖仁皇帝實錄》，見《清實錄》，第四冊，第585頁。

吳三桂棋先一招，康熙緊隨其後，落子無悔。他們各自的棋子猶如一場疾雨，在帝國的大地上散開，隨即隱沒在那一片焦枯的土地上。

一時間，康熙無事可幹，他感到極度緊張之後的突然放鬆。等待不是最好的辦法，但有時，除了等待，世界沒有更好的辦法了。

昭仁殿靜謐無聲，這寂靜，也是一種徹骨的煎熬。

紅亭碧沼

本來，吳三桂用不着再反了。

永曆的死，標誌着吳三桂的復仇大業已經圓滿完成。他心目中的仇人，一個個地從世界上消失了，變成屍體，變成灰渣，變成微量元素。他剿殺了李自成，掃平了山陝等地的賀珍叛亂和甘肅的回民起義，徹底剷除了南明的流亡政權，在完成個人復仇的同時，順便也幫大清朝蕩平了天下。

康熙登基那年，清朝的最後一個政敵 —— 永曆，已經被吳三桂在昆明箟子坡活活勒死了。所有的動盪，所有的離亂，似乎都因永曆的死而宣告了終結。愛也愛了，恨也恨了，無論吳三桂，還是這個在戰火中煎熬已久的國度，都應該歇歇了。

我相信在這段時期，無論昭仁殿裏的康熙皇帝，還

是鎮守雲南的吳三桂，都度過了各自生涯中最輕鬆、最
愜意的時光。一座座嶄新的宮殿在紫禁城內重新佇立起
來，以宏大的規模宣示着這個王朝的野心，吳三桂也不
甘落後，建造氣勢恢宏的平西王府。在遙遠的雲南紅土
地上，樓宇派生出樓宇，亭台複製着亭台，值得一提的
是，王府的選址不在別的地方，而是恰在永曆皇帝的故
宮——五華山故宮。

　　當時有人這樣描寫吳三桂王府之富麗：「紅亭碧
沼，曲折依泉，傑閣崇堂，參差因岫，冠以巍闕，繚以
雕牆，袤廣數十里。卉木之奇，運自兩粵；器玩之麗，
購自八閩。而管弦錦綺以及書畫之屬，則必取之三吳，
捆載不絕，以從圓圓之好。」[19]陳圓圓當年「牽羅幽
谷，挾瑟勾欄時」[20]，怎會想到今天的光景！

　　除了王府，吳三桂還大肆興建花園，比如王府西面
的「安阜園」，廣達數十里，流水碧波，有虹橋飛架，
園內亭台樓閣，高達百餘丈，園中松柏，也高達三丈。
他在園中建了一座「萬卷樓」，收藏古今書籍，「無一
不備」。當然他還收集美女，為此，他派遣專人，到「三
吳」地區挑選美女，後宮之選，不下千人。在自己的地盤
上，吳三桂建立了一個屬於自己的樂土，每逢宴樂，吳三
桂就會拿出自己的笛子，幽幽地吹起來，身邊的宮人美女

19　[清]鈕琇：《觚賸》，上海：上海古籍出版社，1986年，第72頁。
20　[清]鈕琇：《觚賸》，第70頁。

們窈窕伴舞歌唱。歌舞罷，吳三桂就命人重金賞賜，看到美女們爭搶金銀珠玉的身影，吳三桂放聲大笑。

但吳三桂畢竟是一個重情意的人，無論他活得多麼沒心沒肺，都沒有忘記陳圓圓，因為她是他生死相依的伴侶。即使她曾被劉宗敏霸佔，也沒有影響他對她的愛意，這份感情，應當說難能可貴了。當朝廷降旨，將親王的正室以妃相稱的時候，吳三桂的第一心思就是把妃的名號賜給陳圓圓，陳圓圓說：「妾以章台陋質，得到我王寵愛，流離契闊，幸保殘軀，如今珠服玉饌，依享殊榮，已經十分過分了。如今我王威鎮南天，正是報答天恩的時候，假如在錦繡當中置入敗絮，在玉幾之上落下輕塵，這豈不是賤妾的罪過嗎？賤妾怎敢承命？」[21]

的確，陳圓圓所要不多，油壁車、青驄馬，幾經離亂之後，從前的夢想都化作了現實，化作眼前的良辰美景，她還有什麼奢求呢？至於王妃的封號，她是承擔不起的，吳三桂這才把它給了自己的正室張氏。

但他還是為陳圓圓專門修建了一座花園，名字叫「野園」，在昆明北城外，是一片浩淼無邊的花園。美人似水，佳期如夢，在這繁花似錦的春城，他無須再想死亡和離別。在碧園清風中入睡，睡時陳圓圓在他身邊，醒時陳圓圓還在他身邊。無論是夢，還是醒，都不能把他們分開了。懷抱陳圓圓的吳三桂，擁有的豈止是

21　[清]鈕琇：《觚賸》，第71–72頁。

美色，更是一番人世有情的溫慰。有情人終成眷屬，兩情繾綣間，他此時的幸福，就像他的權力一樣堅固，他可以完全憑藉自己的意志來拼搭夢幻的樓台，他的夢沒有人能撼動。

那段日子裏，吳三桂常來野園，用月光下酒。酒酣時，陳圓圓會唱上一曲。歌聲幽揚清婉，那是屬於他們自己的「中和韶樂」，不是用來修飾輝煌的儀仗，而是訴說他們內心的幽情。「衝冠一怒為紅顏」，那已是二十多年前的舊事了，吳三桂已不是那個怒髮衝冠的少年，陳圓圓也已不是當年的美少女。但她雖已年屆四旬，卻依舊額秀頤豐、容辭閒雅，風韻卻絲毫未減。吳三桂聽得動情，就會拔出寶劍，隨歌起舞。陳圓圓歌唱，吳三桂舞劍，兩個人的眼角，都漾着幾點淚花。

但吳三桂想錯了，他的世界貌似堅不可摧，實際上不堪一擊。他的奶酪，並非無人能動。那個人，就是萬里之外的康熙大帝。

吳三桂太迷信自己手中的實力，這種實力給他帶來一種虛妄的安全感——天高皇帝遠，他與康熙至少是井水不犯河水吧。但他穿金戴銀，吃香喝辣，搜刮民脂民膏，儼然成了一方諸侯，他的安全感，分分鐘就會被皇帝撕碎。

——假若皇帝調虎離山，召他進京述職，哪怕是召他入宮寒喧敘談，他能抗旨嗎？

一入深宮，他豈不就成了皇帝砧板上的魚肉？

就像孫悟空，終究逃不出如來佛的手掌心。

紅亭碧沼，那是吳三桂的樂園，更是他的陷阱。

失樂園，是他無法抗拒的命運。

吳三桂走到了他政治生涯的頂峰，從那頂峰墜落下來，也只是轉眼間的事情。

一個朝代，一個人，都是如此。

康熙削藩的聖旨一到，他才如夢初醒。

鳥盡弓藏

吳三桂紙醉金迷、裘馬輕狂，對社稷來說並不是一件壞事，因為一個玩物喪志的開國元勳對於朝廷來說絕對是安全的同義詞。吳三桂已經位及親王，是一個漢族官員所能達到的最高點，又有美人在側，他應當是無慾無求了。

假如說吳三桂還有什麼心願的話，那就是朝廷能讓自己能像明朝沐英，世世代代鎮守雲南，世襲親王的爵位。但他想得太簡單了。西寺落成時，吳三桂讓鹽道官趙廷標作詩一首。趙廷標脫口而出一首打油詩：

金剛本是一團泥，張拳鼓掌把人欺。

你說你是硬漢子，你敢同我洗澡去！

雖是玩笑，卻暗含了一種警示。飛鳥盡，良弓藏，狡兔死，走狗烹，這是千古不易的真理。功高蓋主，更是人臣之大忌。因為他的功勞簿記得滿滿的，皇帝的英明就顯不出來。自劉邦麾下悍將韓信到眼前的齏拜，哪個功高震主的臣子不死得無比難看？更重要的是，昆明城裏的萬丈樓台，無疑是對紫禁城威嚴的巨大挑戰，因為建築本身就是野心的紀念碑，建築的高度，標定着野心的高度。吳三桂的殿宇高達百丈，既使萬里之外的北京，也無法視而不見。

　　危樓高百尺，下一句就是：手可摘星辰。

　　那顆星辰，就是皇帝朝冠上的那顆璀璨的龍珠。

　　昭仁殿裏，康熙突然感到一陣冷風吹過自己的髮際，他下意識摸了一下，頭頂那顆龍珠還在。

　　終於，一種警覺的目光，第一次自紫禁城的深處射來。

　　只是吳三桂毫無察覺。如花的美景和美女的細腰遮住了他的視野。

　　人到中年的吳三桂，不再有思考的能力。

　　十多年前，我的朋友張宏傑曾經寫過一篇關於吳三桂的長散文〈無處收留〉，我十分喜歡這篇散文。在這篇散文中，宏傑將康熙與吳三桂的衝突歸結為二者道德原則的衝突，他說：「一條噬咬舊主來取悅新人的狗，能讓人放心嗎？一個沒有任何道德原則的人，可以為功，更可以為禍。」

相比之下，「康熙皇帝基本上是在和平環境下長大的，與從白山黑水走來的祖先不同，他接受的是正規而系統的漢文化教育。到了康熙這一代，愛新覺羅家族才真正弄明白了儒臣所說的天理人慾和世道人心的關係。出於內心的道德信條，他不能對吳三桂當初的投奔抱理解態度，對於吳三桂為大清天下立下的汗馬功勞，他也不存欣賞之意。對這位王爺的賣主求榮，他更是覺得無法接受。對這位功高權重的漢人王爺，他心底只有鄙薄、厭惡，還有深深的猜疑和不安。」[22]

　　精闢，深刻，卻不完全。

　　因為宏傑兄高估了康熙大帝的道德信條，後來的事態發展證明，康熙也並非一個道德的完人，相反，他同樣是一個過河拆橋、背信棄義的行家裏手。本文開篇提到王輔臣，本來是康熙派到甘肅去平叛吳三桂造反的，他卻因受到陝西經略莫洛欺壓，逼他陷入死地，造成部隊嘩變，憤而叛清，向莫洛軍營發起突然襲擊，莫洛被流彈打死。從平叛到反叛，王輔臣命運的戲劇性轉折讓康熙百思不解，急忙召見王輔臣的兒子、大理寺少卿王繼貞，劈頭一句話就是：「你父親反了！」王輔臣是驍將，他的反叛，無論從心理上，還是戰略上，都給朝廷極大的打擊。康熙憂心忡忡地對大學士們說：「今王輔

22　　張宏傑：〈無處收留〉，見《大明王朝的七張面孔》，桂林：廣西師範大學出版社，2006年，第297-298頁。

臣兵叛，人心震動，丑類乘機竊發，亦未可定。」[23] 康熙不幸言中了，王輔臣的反叛，在陝甘引起連鎖反應，絕大多數地方將領都加入到反叛的行列。陝西是戰略要地，叛軍向南可與四川叛軍會合，向北可挺進中原，長驅直入帝都北京，而當時的清軍正雲集在荊州，準備堵住吳三桂這股洪水，北京城虛空，大清王朝已命懸一線。

朝廷實在沒有力量再去對付王輔臣了，只能派了一些蒙古兵前往陝西征剿，天寒馬瘦，數千蒙古騎兵集結在鄂爾多斯草原上，整裝出發。但康熙深知，對王輔臣安撫為上，頻頻搖動橄欖枝，以求不戰而屈人之兵。他不僅派人前往王輔臣營中，讓他傳達皇帝的旨意，甚至把王輔臣的兒子王繼貞都派了過去，臨行來還叮囑他：「你不要害怕，朕知你父忠貞，決不至於做出謀反的事。大概是經略莫洛不善於調解和撫慰，才有平涼兵譁變，脅迫你父不得不從叛。你馬上就回去，宣佈朕的命令，你父無罪，殺經略莫洛，罪在眾人。你父應竭力約束部下，破賊立功，朕赦免一切罪過，決不食言！」[24]

送走了王繼貞，康熙的心裏還是忐忑不定。他在昭仁殿裏徘徊苦思，然後走到紫檀長案前，提筆給王輔臣寫了一封信：

23　《聖祖仁皇帝實錄》，見《清實錄》，第四冊，第665–666頁。
24　[清]劉獻廷：《廣陽雜記》，第四卷，北京：中華書局，2007年，第186頁。

去冬吳逆叛變，所在人心懷疑觀望，實在不少。你獨首創忠義，揭舉逆札，擒捕逆使，差遣你子王繼貞馳奏。朕召見你子，當面詢問情況，愈知你忠誠純正篤厚，果然不負朕，知疾風勁草，於此一現！其後，你奏請進京覲見，面陳方略。聯以你一向忠誠，深為倚信，而且邊疆要地，正需你彈壓，因此未讓你來京。經略莫洛奏請率你入蜀。朕以為你與莫洛和衷共濟，彼此毫無嫌疑，故命你同往再建功勳。直到此次兵變之後，面詢你子，始知莫洛對你心懷私隙，頗有猜嫌，致有今日之事。這是朕知人不明，使你變遭意外，不能申訴忠貞，責任在於朕，你有何罪！朕對於你，「誼則君臣，情同父子」，任信出自內心，恩重於河山。以朕如此睠睠於你，知你必不負朕啊！至於你所屬官兵，被調進川，征戍困苦，行役艱辛，朕亦悉知。今事變起於倉促，實出於不得已。朕惟有加以矜恤，並無譴責。剛剛發下諭旨，令陝西督撫，招徠安排，並已遣還你子，代為傳達朕意。惟恐你還猶豫，因之再特頒發一專敕，你果真不忘累朝恩睠，不負你平日的忠貞，幡然悔悟，收攏所屬官兵，各歸營伍，即令你率領，仍回平涼，原任職不變。已往之事，一概從寬赦免。或許經略莫洛，別有變故，亦系兵卒一時激憤所致，朕並不追究。朕推心置腹，決不食言。你切勿心存疑慮畏懼，辜負朕篤念舊勳之意。[25]

<hr>

25　此為李治亭先生譯文，原文見《聖祖仁皇帝實錄》，第四十四卷，見《清實錄》，第四冊，第589頁。

這封信聲情並茂，連頑石都能融化，王輔臣的骨頭再硬，當然抵禦不了皇帝的催淚攻勢，史書記載，皇帝敕書一到，王輔臣就率領眾將「恭設香案，跪聽宣讀」，向北京的方向，長哭不已。疾風夾雜着他們的哭號，聽上去更加淒厲。終於，幾經周折之後，王輔臣決定歸降大清。這一捷報飛報北京，讓康熙臉上立刻露出喜悦之色，宣佈將王輔臣官復原職，加太子太保，提升為「靖冠將軍」，命他「立功贖罪」，部下將吏也一律赦免。[26]

　　然而，康熙最終還是食言了，吳三桂死後，康熙並沒有忘記對王輔臣秋後算賬，康熙二十年（公元1681年）盛夏，正當清軍如潮水般把昆明城團團包圍的時刻，王輔臣突然接到康熙的詔書，命他入京「陛見」，他知道，兔死狗烹的時候到了，從漢中抵達西安後，與部下飲酒，飲至夜半，老淚縱橫地説：「朝廷蓄怒已深，豈肯饒我！大丈夫與其駢首僇於刑場，何如自己死去！可用刀自刎、自繩自縊、用藥毒死，都會留下痕跡，將連累經略圖海，還連累總督、巡撫和你們。我已想好，待我喝得極醉，不省人事，你們捆住我手腳，用一張紙蒙着我的臉，再用冷水噀之便立死，跟病死的完全一樣。你們就以『痰厥暴死』報告，可保無事。」[27]聽了他的話，部下們痛哭失聲，勸説他不要自尋死路，

26　《聖祖仁皇帝實錄》，見《清實錄》，第四冊，第796–797頁。

27　[清]劉獻廷：《廣陽雜記》，第四卷，第186頁。

王輔臣大怒，要拔劍自刎，部下只能依計行事，在他醉後，把一層一層的白紙沾濕，敷在他的臉上，看着那薄薄的紙頁如同青蛙的肚皮一樣起伏鼓盪，直到它一點點沉落下來，王輔臣的臉上，風平浪靜。

　　王輔臣不露痕跡地死了，朝廷只能既往不咎。他以這樣不露痕跡的「病死」假象蒙蔽了康熙，使他逃過了斬首，也保全了自己的全家和部下不被抄斬，但其他降清將領就沒有他幸運了，自康熙二十年年底，清軍攻下昆明，到第二年五月，不到半年時間，吳三桂手下大量投誠清朝的將吏被康熙下令處死，其中，從清朝反叛後又歸降的李本琛、江義、彭時亨、譚天秘等均被凌遲處死，王公良、王仲禮、巡撫吳讜、侍郎劉國祥、太僕寺卿蕭應秀、員外郎劉之延等等一大批從吳三桂部隊投誠朝廷的將領皆「即行處斬」，為斬草除根，他們超過16歲的子女也在被殺之列，其餘家眷親屬，沒有死的也都終生為奴，流放到東北的苦寒之地。康熙末年，王一元在遼東為官，沿途看見許多站丁，蓬頭垢面，生活極苦，向他們打聽，都說是吳三桂的部下，被發配到塞外充當苦役。著名清史學者李治亭先生在撰寫《吳三桂大傳》時曾經在東北走訪當年被流放的吳三桂的部下兵丁後裔，他們說：他們的祖先早就傳下話，當年凡副將以上的將領都殺頭了。[28]

28　李治亭：《吳三桂大傳》，南京：江蘇教育出版社，2005年，第617頁。

康熙「赦免一切罪過，決不食言」的莊嚴許諾言猶在耳，轉眼就是一場殘酷的血洗，康熙的道德信條，顯然也是牢不住的。在皇權至上的年代，保持皇位的穩定是最大的道德，在此之上不再有什麼別的道德。於是，「寧殺三千，不放一個」就成為中國皇帝最執着的信條。康熙無疑也是一個利益至上的實用主義者，在這一點上，他與吳三桂完全是半斤對八兩。

權力鐵律

康熙與吳三桂之間的衝突之所以爆發，根本原因是 —— 在極權社會，存在着一種權力守衡定律，即：權力總量是一定的，一個人的權力增大，就意味着另一個的權力減小。即使在皇帝與臣子之間，這一守衡定律仍然存在。

清朝皇帝雖然成了紫禁城的主人，中軸線上那一連串做工考究的龍椅收容了他們在馬背上顛簸已久的屁股，對於執政者來說，這很重要，因為像暴秦那樣「仁義不施」、僅憑實力裸奔的時代一去不復返了，天意成為對皇權最合理的解釋，天意解決了帝王們對自身政權合法性和可持續性的普遍焦慮，但無論皇帝怎樣為自己尋找上天這個靠山，在這個一望無邊的國土上，他依舊只是一個孤零零的個體，是「孤」，是「寡」，他永遠

作為一個單數，而不可能以複數的形式存在，那黑壓壓的多數會讓他心生恐懼，顯然，要讓天下臣服，僅憑虛無縹緲的天意是不夠的，還需要做出可靠的制度安排。

集權，還是分權，這是個問題。這個問題和哈姆雷特的問題同樣重要，因為這個問題本身就關係到生存還是毀滅這個大主題。朝代就像鐘擺一樣，在集權和分權的兩極間搖擺不定。夏朝和商朝是集權的，大禹創立夏朝，規劃出以中央集權為核心的「九州五服」的天下共同體，在中華大地上完成了一次歷史性的聚合，但過度集中的權力卻導致了帝王們的荒淫無度，導致國家淪亡，這兩朝的末代皇帝桀王和紂王，也從此成為暴君的代名詞。周朝是分權的，公元前1046年一個春天的夜晚，伐紂的牧野之戰結束後兩個月，周武王雙目低垂，苦苦思索着強大的商朝滅亡的原因，終於從老子「一生二、二生三、三生萬物」的理論得到啟示，開始分封制，「一家的天下」變成「大家的天下」，把單數變成複數，把借此增強帝王權力的穩固性，沒想到過度的放權導致了中央權力的「空心化」，使天下大亂，周朝在四面楚歌中徹底滅亡。漢初分王，唐代藩鎮，試圖建立「你好我也好」的「公天下」，但「七王之亂」、「藩鎮割據」卻又成為各自朝代最恐怖的記憶；宋代生怕皇權旁落，把權力攥出了油，把天下的將軍當賊防，但權力集中帶來的腐敗，最終讓這個王朝死無葬身之地，

「無限江山，別時容易見時難」。江山傳到明清兩朝，這一政治困境也擊鼓傳花似地傳到這兩代皇帝手裏。明朝第二位皇帝朱允炆「削藩」，導致了自己權力的傾覆，清朝為了奪取和鞏固政權而分封諸王，封吳三桂為平西王，耿精忠為靖南王，尚可喜為平南王，使他們成為中國歷史上最後一批藩王[29]，但僅過了二十多年，「分封」[30]的惡果就顯露無遺，藩王們割據一方，尾大不掉，使藩地成為針插不進、水潑不進的獨立王國，不僅侵蝕着皇帝的權力，而且所有的行為還都讓皇帝買單。這是在吸皇帝的血，榨皇帝的骨髓，讓康熙皇帝奮起自衛，開始了「平三藩」的大業。此後的權力鐘擺，就只向皇帝一方無限靠近了。天下之事，天下人再也無權染指。清朝不僅像明朝一樣不設宰相，而且連明朝那樣的

29　此前的後金天聰七年（公元1633年）、天聰八年（公元1634年），先後從明朝叛降後金政權的孔有德、耿仲明、尚可喜被分別封為「恭順王」、「懷順王」和「智順王」，史稱「三順王」。順治六年（公元1649年），「三順王」改封號，「恭順王」孔有德改為定南王，進軍廣西，後來兵敗桂林，自焚而死；「懷順王」耿仲明改為靖南王，南下時死於江南，其子耿繼茂襲爵，後病死，靖南王爵位又由耿繼茂之子耿精忠繼承；「智順王」尚可喜為平南王，平定兩廣，藩守廣東。順治元年（公元1644年）吳三桂在山海關投降清軍時，被封為平西王，後來又封為親王。孔有德死後，剩下吳三桂、耿精忠、尚可喜三王，各據藩地，並稱「三藩」。

30　清初的封王與歷史上的分封有所不同，「三王」的領地並非封地，封王在各自封地上並不像周代以後的分封諸王那樣享有全權，而是只有爵位之名，賜爵號而不賜土，然而，他們因為享有兵權、財權、民政權、人權等諸多權力，實際上卻使「三王」成為雄霸一方的諸侯。

「內閣首輔」也沒有，皇帝赤膊上陣，董事長兼總經理，康熙設立的「南書房」、他的兒子雍正設立的「軍機處」，都是皇帝的跟班打雜，目的就是為了集權力於皇帝一人。康熙還不過癮，又發明了密摺制度，全國上下遍佈皇帝耳目，普天之下無論官員動態、匪患盜患還是菜價米價、夫妻吵架，都可以寫成密摺呈入宮中，由皇帝一人親覽[31]，以便未雨綢繆。明代東西廠、錦衣衛固然恐怖，那這是有形的恐怖，它的形狀就是東西廠、錦衣衛的形狀，而在康熙的時代，告密制度則幾乎擴散到整個官場，這是一種無形的恐怖，更加深入骨髓。曹雪芹的爺爺曹寅、父親曹顒、叔叔曹頫，都成了康熙的情報員，他們主持下的江寧織造，除了充當為皇帝採辦絲織品和各種奢侈品的機構，更是一個貨真價實的特務機關。

雪片般飄來的密摺成為大清皇帝永遠做不完的家庭作業，長長短短的句讀裏，藏着許多人噩夢，連紅極一時的曹家也不例外。

有清一代，中國的皇權專制達到了歷史上的峰值。為了維繫這種皇權而建立的官僚機構越來越龐大，從而使政府效率的降低和腐敗在所難免。英國歷史學家帕金森曾經提出一條定律，即：行政機構會像金字塔一樣不斷增多，所以行政人員會不斷膨脹，雖然看上去每個人都很忙，但組織效率卻越來越低下，其原理是：一個不

31　《欽定大清會典事例》，第一○四二卷，第17494–17495頁。

稱職的官員傾向於任用兩個（或多個）水平比自己更低的人當助手，以此類推，則庸人越來越多，機構也起來越膨脹，政府變得越來越無用。

這種皇帝權力的最大化固然帶來了清初的盛世，但是「一統就死」的效應並未發生改變，空前的盛世，是以空間的禁錮和僵化為代價的，透支了皇權的生命，並最終斷絕了皇權的後路。有清一代是中國歷史上最後一個皇朝，清朝之後，這種壟斷性的權力在這片土地上再無市場。

低級錯誤

權力如同喝血，越喝越渴，無論對紫禁城裏的康熙，還是平西府裏的吳三桂，都不例外。因此，康熙與吳三桂之間為爭奪有限的權力資源而爆發的衝突不是偶然的，而是必然的；不是個性的衝突，而是命運的衝突。他們或許都不想衝突，但他們都躲不開。

只不過康熙和吳三桂都犯了低級錯誤。

在清初的這盤弈局上，年輕的康熙和躊躇滿志的吳三桂，都算不得高手。

真正的高手，不是忙着自己出招，而是對對方心裏想什麼心知肚明。

儘管吳三桂天高地遠，樂以忘憂，卻不足以打消皇

帝對他的顧慮。他自恃有軍隊，有地盤，更不差錢[32]，就更大錯特錯，因為他越是如此，在康熙看來就越不順眼。

但吳三桂最大的錯誤並不在此，而在他不應該心急火燎地殺死永曆。永曆已經逃至緬甸，窮途末路，小陰溝裏掀不起什麼風浪了，但只要他在，朝廷就不敢動吳三桂。可以説，永曆非但不是吳三桂的敵人，反而是吳三桂的護身符，吳三桂非但不能抓他、殺他，而且要護他、養他。永曆的生老病死，決定着吳三桂的安危。吳三桂的福音，原竟不是出自朝廷的恩典，而是來自永曆的賜予。

只要飛鳥不盡，良弓就不會被束之高閣；只要狡兔不死，走狗就不會被紅燒了下酒。

水至清則無魚，包括吳三桂這條體肥肉厚的大魚。

他的恩師洪承疇在離開雲南時曾經衷告吳三桂：「不可使連續一日無事。」但吳三桂並沒有深刻領會老師這句話的深意。雖然後來不斷在雲南製造些小亂，藉以向朝廷要錢和索功，但都是小打小鬧，亡羊補牢。

在養敵自重這方面，他比不上晚清軍機大臣袁世凱的一根手指頭。

而康熙的錯誤則在於，在「平三藩」的問題上過於

32　吳三桂有六萬軍隊，據此向朝廷索要高額軍費，雲南軍費之沉重，在康熙初年也絲毫未減，左都御史王熙憤然指出：「就雲貴言，藩下官兵歲需俸餉三百餘萬，本省賦稅不足供什一」。參見趙爾巽等撰：《清史稿》，第三十二冊，第9694頁。

急躁冒進。那時的康熙，血氣方剛，眉宇間閃爍着指點江山的氣概。大事不着急，「平三藩」本可以慢慢來。「三藩」之中，平南王尚可喜最乖，在康熙十二年（公元1673年）的春天裏上疏康熙，要求放棄兵權，帶全家歸老遼東。尚可喜自動撤藩，逼得不願撤藩的吳三桂和耿精忠不得不做出自動撤藩的政治表態，吳三桂自信地說：「皇上一定不敢調我。我上疏，是消釋朝廷對我的懷疑。」[33] 沒想到康熙在他的撤藩申請上批下兩個最可怕的字 —— 同意。

在康熙迅疾地寫下「會同戶、兵二部，確議具奏」[34] 的批文之前，他實際上還有更加穩當的選項：既然尚可喜自動撤藩，就先成全他，另兩個看情況慢慢來，比如「三藩」之中吳三桂雖然實力最強，但他的年齡也最大，時間站在年輕的康熙一邊，他耗得起，只要有足夠的耐心，就會把吳三桂活活耗死，等他百年之後，再圖撤藩不遲，至於耿精忠，實力遠不及吳三桂，吳藩一撤，耿藩也自然成了強弩之末。

但康熙卻選擇了最不科學的選項，採取「休克療法」，同時撤掉「三藩」，非但不能團結一切可以團結的力量，反而讓他的對手團結起來，同仇敵愾。

33　[清]劉獻廷：《廣陽雜記》，第一卷，第179頁。

34　《聖祖仁皇帝實錄》，見《清實錄》，第四冊，第566頁。

康熙批准撤藩的命令傳到了雲南，吳三桂頓時目瞪口呆。

危樓高百尺，轉眼跌下來。

就像今日遊樂園裏的過山車，從高點瞬間向低處滑行，速度之快，令人頭暈目眩。

站在權力的大遊戲場裏，吳三桂就感覺到一陣前所未有的暈眩。

對吳三桂此時的心境，李治亭先生的分析堪稱準確：「他用鮮血和無數將士的生命換來的榮華富貴，苦心經營的宮闕，還有那雲貴的廣大土地，都將輕而易舉地被朝廷一手拿去。一種無限的失落感，使他惆悵難抑，漸漸地，又轉為悔恨交加，一股腦兒地襲上了心頭！……他意識到自己面臨着他一生中又一次重大選擇。正像三十年前他在山海關上，面對李自成農民軍與清軍，做出命運攸關的選擇一樣，而此次選擇，遠比那一次更複雜更困難！

「強烈的權勢慾驅使他無法安靜下來，他不能忍受寂寞，不甘心失去已得到的東西。最使他思想受到震動的是，他感到了清朝欺騙了他，撕毀了所有的承諾，把已給他的東西一股腦兒都收回去，這怎能使他心甘情願！一種自衛的本能不時地鼓勵他抗拒朝廷背信棄義的撤藩決定。」[35]

35　李治亭：《吳三桂大傳》，第383頁。

終於，在經歷無數個夜晚的撕裂與掙扎之後，一陣陣的鼓角聲刺破了康熙十二年十一月二十一日靜謐的晨曦，62歲的吳三桂又一次披掛起戎裝，這一次並不是奉旨出征，因為他永遠不可能再遵奉清朝皇帝的旨意了，他開始了新一輪的反叛，自稱「天下都招討兵馬大元帥」，建國號——周。

在這場弈局上調兵遣將的康熙和吳三桂並不知曉，他們自己實際上也是棋子，是歷史棋盤上的棋子，被歷史裹挾着，推推搡搡地，在這個歷史時刻狹路相逢。如果衝突的雙方不是康熙、吳三桂，也必將是另外兩個人。這是一場早已注定的大戲，演員可以換，但情節不會改，或者說，老天這位偉大的劇作家早就把情節寫好放在那兒了，等着康熙和吳三桂對號入座。

但他們腦子都沒有像我們這麼多的觀念、理論，他們腦子裏只有一個簡單的法則——誰贏，這天下就歸誰，而且只能一個人贏，沒有共贏。在康熙眼中，自己當然是天底下最正宗的皇帝，其他人——從李自成、張獻忠、永曆到此時冒出來的吳三桂，都是山寨的。而在吳三桂看來，大清的天下是自己送給它的，他能送出去，也能奪回來。

長風吹過曠野，吹動吳三桂蓄起的長髮。他頭戴漢族的方巾，身穿素服來到永曆的墓前，在地上灑了一碗酒，又趴在地上，重重地磕了三個響頭，號啕大哭。史

書記載，三桂一哭，三軍同哭。吳三桂帶動了全軍的哭聲，又在全軍的哭聲裏器宇軒昂地接着哭。他的哭聲就像一隻小舢板，在哭聲的河流中顛簸、顫動和衝撞，就像一曲器宇軒昂的大合唱，吳三桂無疑是那最具權威性的領唱。他的哭聲氣貫丹田，卻不夠氣貫長虹，因為他的哭聲凝聚了太多的憤懣與悲哀，卻扛不起天下的道義，更與永曆扯不上一毛錢關係──永曆是被他殘忍絞殺的，他哭永曆，豈不是貓哭老鼠？難道在這一刻，他真的嘗到了被背叛的滋味而良心發現，試圖用眼淚洗刷自身的恥辱？

永曆若地下有知，不知做何感想。

這已經是吳三桂一生經歷的第三次背叛了。第一次，他背叛了對他寄予厚望的明朝；第二次，他背叛了與李自成達成的協議，陣前倒戈，導致李自成隊伍的一潰千里。他的一生，是背叛的一生，是從一次背叛走向新的背叛，生命不息、背叛不止的一生。

還有第四次背叛，那就是他最終背叛了他的愛人──那個與他相依相偎的陳圓圓。

得知吳三桂舉起叛旗的消息聲，陳圓圓默然離開了野園，獨自投向無人的荒野。她瘦弱的身影，從此消失在歷史雲煙中，以至於清朝攻陷昆明以後，在吳三桂的籍簿上也沒有發現陳圓圓的名字。

有人說城破時，陳圓圓自縊而死；有人說她獨自走到城外，投滇池而死；也有人說她流離他鄉，當了道

十，在藥爐和青燈間打發餘生。假如說吳三桂的一生是一輛過山車，那麼陳圓圓就跟從着他衝向巔峰和低谷，她無怨無悔。士為知己者死，吳三桂沒有做到；女為悅己者容，陳圓圓問心無愧。時人喟歎，陳圓圓這樣終了此生，倘在九泉下遇到吳三桂，也算是不負了，只怕是吳三桂抬不起頭來，對不住陳圓圓那份刻骨銘心的深情。[36]

　　三百多年後，有報紙報導在貴州岑鞏縣水尾鄉馬家寨發現了一個墓碑，上書「吳門聶氏之墓」六個字，碑文記錄了陳圓圓離開昆明後，來此僻居的過程。有人認為碑上「吳門」二字暗指陳圓圓籍貫蘇州，「聶氏」不過是陳圓圓為隱瞞身份而編的假姓，旁邊有吳三桂心腹大將馬寶的衣冠塚，這些痕跡似乎都證明了，那一抔溫濕的泥土，就是陳圓圓生命的最後歸處。[37]

淒風苦雨

　　這片浩大的國土上，吳三桂的兵馬常來常往，不知殺過幾個來回了。當年率清軍殺過長江的那份豪情還歷歷在目，這一次，他幾乎是按着原路殺回去的，這逆向的旅程裏，似乎包含着他對自己過去歷程的否定。對他

36　「遇亂能全，捐榮不禦，皈心淨域，晚節克終，使延陵遇於九原，其負愧何如矣！」見[清]鈕琇：《觚賸》，第70頁。

37　參見〈陳圓圓及其墓地〉，原載《中國旅遊報》，1986年11月11日。

而言，否定之否定的結果並不是肯定，而是虛無。他的節節勝利，遮掩不住他的迷茫與空虛。

他的心是空的。

沒有正義，沒有愛。

他的心是空的，即使擁兵二十萬也不能給他帶來力量感。一望見長江北岸，他立刻感到一陣心虛。

一瞬間，他感到自己就像一個被抽乾了血液的行屍走肉，沒有勇氣再踏上北方的土地了。他不敢再與昨日的自己相遇，更不敢面對康熙的面孔。在軍事形勢最有利的時候，他突然間崩潰了，只希望長江天險可以保住他的小朝廷。

吳三桂的聯合大軍很快分崩離析了，因為人們很快看出來，吳三桂起兵的目的，並不是為從前的明朝復仇，而是為他自己。

一切都應驗了康熙對吳三桂的咒罵：「吳三桂反復亂常，不忠不孝，不仁不義，為一時之叛首，實萬世之罪魁……」[38]

吳三桂連一片道義的遮羞布都找不到，他的霸業也就沒了支撐。戰局很快急轉直下，吳三桂從高歌猛進到一敗塗地，他的賭博很快失去了成功的希望。

康熙十七年（公元1678年）三月初一，吳三桂在衡州[39]

38　《聖祖仁皇帝實錄》，見《清實錄》，第四冊，第606頁。

39　今湖南衡陽。

匆匆登上帝位，行衮冕禮時，突然天降大雨，儀仗、鹵簿被大雨沖得東倒西歪，看來他的「欽天監」工作不稱職，天氣預報做得極差，而他那名義上的「帝國」也像淒風苦雨中的典禮一樣，草草收場了。

三個月後，悒鬱寡歡的吳三桂突然中風，後患上痢疾，狂瀉不止，沒等孫子吳世璠趕到衡州，就咽了氣。

這一年，他68歲。

北京的天氣也格外異常，只不過與淒風苦雨中掙扎的衡州相反，帝國的北方不是澇，而是旱。大旱持續了很久，讓康熙這位上天之子感到很沒面子。顯然，上天代理人的角色並不好當，一場自然災害，就能讓「君權神授」這一美麗的神話露出破綻。老天不靠譜，把皇權維繫在老天身上更不靠譜。六月裏，康熙在給禮部的諭旨，幾乎成了一份深刻的自我檢查：

> 人事失於下，則天變應於上。……今時值盛夏，天氣亢暘，雨澤維艱，炎暑特甚，禾苗垂槁，農事堪憂。朕用是夙夜靡寧，力圖修省，躬親齋戒，虔禱甘霖，務期精誠上達，感格天心……[40]

關於旱災的奏報堆滿了康熙的案頭，昭仁殿裏，康熙終於坐不住了。丁亥這一天，康熙皇帝莊重地穿好禮服，面色凝重地走出昭仁殿，前往天壇祈雨。

40　《聖祖仁皇帝實錄》，見《清實錄》，第四冊，第950頁。

《清實錄》記錄下了這不可思議的一幕 —— 就在康熙行禮時，突然下起了雨。[41] 雨滴開始還是稀稀疏疏，後來變成綿密的雨線，再後來就乾脆變成一層雨幕，在地上盪起一陣白煙。地上很快汪了一層水，水面爆豆般地跳動着，我猜想那時渾身濕透的康熙定然會張開雙臂，迎接這場及時雨，他一定會想，老天爺沒有拋棄自己，或者說，自己的精誠所致，感動了上天，給了這個帝國新一輪的生機。對於戰事沉重的帝國，沒有比這更好的兆頭了，康熙步行着走出西天門，那一刻，他一定是步伐輕快，勝券在握。

三年後（公元1681年）的金秋十月，被城牆阻擋數月的清軍終於湧進昆明城。望着黑壓壓的清軍，大周帝位的繼任者、年僅16歲的吳世璠將一把利刃乾脆俐落地插進自己的脖頸，吳家被滅門，包括繦褓中的嬰兒，只有吳三桂愛妾們潔白的身體在清朝將軍們粗壯的臂膀間蠕動掙扎，屈辱地苟且偷安。

大雪吹寒的時節，又有幾匹飛馳的驛馬闖過北京深夜無人的街道，向大清門衝去，速度之快，讓巡夜兵丁的嘴巴同樣張成了圓形。昭仁殿內，康熙在睡夢中驟醒，披衣而起時，太監剛好將快報呈上來。他雙手顫抖着將它打開，這一次他看到的，是清軍克復昆明的捷報。康熙大帝會喜極而泣嗎？他在這座宮殿裏苦等了九

41　《聖祖仁皇帝實錄》，見《清實錄》，第四冊，第950頁。

年，當那個年僅19歲的稚嫩天子已經挺立成了28歲的堅硬漢子時，終於等來了屬於自己的勝利。九年中，他幾乎沒有一夜安寢過，那些斷斷續續的夜晚，充斥着失望、迷茫、焦躁甚至悔恨，但捷報到來時，所有這一切都煙消雲散了。只有穿透那些漫長而污濁的夜晚，年輕的他才能看到天地之澄澈、人生之壯麗。他走到案前，抽出一支筆，揮揮灑灑寫下一首七言詩：

洱海昆池道路難，捷書夜半到長安[42]。
未矜干羽三苗格，乍喜征輸六詔寬。
天末遠收金馬隘，軍中新解鐵衣寒。
回思幾載焦勞意，此日方同萬國歡。[43]

此時，「雲南等處俱已底定，天下永歸太平」。康熙神色莊重地祭告了天地、太廟、社稷，十二月初八，康熙密諭奉天將軍安珠瑚，命其籌備聖駕前往盛京，祭拜先祖。密諭中説：

盛京[44]乃祖父初創根本之地，朕不時思念。現值天下無事，

42　長安，借指北京。
43　《康熙御製詩選》，瀋陽：春風文藝出版社，1984年，第38頁。
44　今遼寧瀋陽。

欲詣山陵致祭，亦未料定。朕前巡幸，未至永陵[45]，至今悔恨。今若幸彼，必至祖輩舊址觀看。[46]

　　唯一的遺憾，是吳三桂的墳墓，清軍一直沒有找到。雖有人提供線索，但挖出的都是偽墓。有一天，他們甚至一口氣挖出了十三副屍骨，因為無法分辨，索性一把火燒了。

　　吳三桂活不見人，死不見屍，就像一縷青煙，從人間蒸發了。

　　他消失得如此乾淨，好像他從來不曾到人世間來過。

　　又一個春天降臨到昆明城時，野園已成了真正的野園，滿庭清寂，芳草萋萋，昔日的明眸皓齒、舞袖歌扇早已不見了蹤影，只有片片花瓣，從鞦韆架前，悠然飄過。

2014年6月16至29日於北京

45　今遼寧撫順新賓滿族自治縣。

46　中國第一歷史檔案館編：《康熙朝滿文朱批奏摺全譯》，北京：中國社會科學出版社，1996年，第7頁。

壽安宮：天堂的拐彎

幽禁之宮

我在壽安宮裏查訪一個人的下落。這個人既不是皇帝也不是名臣，但是在清代前期的歷史上，他的地位不能忽視，因為他無限接近過那張龍椅。

——他曾被康熙大帝立為太子，而且是兩次，而他的命運翻覆，又在清朝高層掀起政治巨浪，把輔政重臣變作刀下之鬼，自己也被巨浪拍至幽深的谷底。他修改了許多人的命運，也從而讓歷史拐了一個彎兒。

他是康熙大帝的第二個兒子、雍正皇帝（胤禛）的親哥哥——胤礽。

原本，他幾乎什麼都不需要做，皇位就唾手可得。

兩點之間直線最短。他卻選擇了太多的曲線。

他心思太多，那些彎彎繞繞的心思最終變成一團絞索，把自己結結實實地勒住。

自從他第二次被廢，他的身影就在浩瀚的宮殿裏消隱了。

只因他沒有當上皇帝，在今天，幾乎沒有人記得他。

記憶從來都是一個勢利鬼。

作為被淘汰的一方，胤礽已經失去了被記住的價值。

只有歷史學者例外。他們是歷史的觀察者，每一個人都是歷史的一部分，一舉一動都牽動着那個龐大的整體。

在宮殿的寄生者中，胤礽無疑是典型的一類。

他尊貴而凶蠻，狡猾而愚蠢。

機關算盡，反誤了卿卿性命。

我坐在壽安宮裏，安靜地寫着一本名叫《故宮的風花雪月》的書，寫到雍正皇帝的「十二美人圖」[1]，胤礽這個名字，就再也躲閃不開。

我幾乎每天必去的壽安宮，至晚自明代就有了。《春明夢餘錄》記載，明代咸福宮，初名就叫壽安宮，到清乾隆十六年（公元1751年）改建後，又稱壽安宮。明代還用過其他的名字，最為人所知的，就是咸安宮。知名的原因之一，是天啟皇帝的乳母客氏，就曾是咸安宮的主人。客氏白天在乾清宮服侍天啟皇帝，晚上回到咸安宮休息，由於天啟皇帝自幼喪母，客氏因此幾乎擁有了與太后無異的權勢。她居住的咸安宮，也極盡奢華的待遇，在夏日裏搭設涼棚，宮殿裏貯滿冰塊，為烈日下的宮殿注入滿室清涼，在冬天裏，這座宮殿的地炕裏也有享用不完的火炭。對天啟來說，客氏是一雙豐碩的、可以吸吮和依賴的奶，而對於另外一些人，她卻是

1　　即〈如花美眷，似水流年〉，已收入《故宮的風花雪月》一書，香港：牛津大學出版社，2013年。

個惑亂深宮的妖孽，朱氏的江山，在客氏和魏忠賢的專權之下，從內部開始潰爛，即使崇禎皇帝後來將客氏押赴浣衣局（處置有罪宮女的地方）鞭笞而死，大明江山卻再也無法修復。客氏死後，這座宮殿又先後住過萬曆的寵妃鄭太妃、光宗寵妃李選侍、天啟的懿安皇后等，鐵打的宮殿流水的妃子，華麗的衣香鬢影，卻難掩深宮裏的寂寞與淒涼。

草草年華，沉沉風雨，在這座庭院裏出現又消失。在今天，它只是故宮博物院藏書和讀書的去處。那些卷帙浩繁的實錄、會典、朱批奏摺（印本），擠擠挨挨地擺放着，被我們稱作「歷史」，來代替那些業已消失的時光。於是，在壽安宮裏發生過的「歷史」，被那些書冊承載着，又回到了壽安宮。翻讀它們，彷彿獨賞着時光的流幻。這是一種多麼奇特的輪迴，在這樣的輪迴中，我遭遇了在這座宮殿裏出現、又消失的人們。

歷史就像一次次的漲潮和退潮，帶來帶走一些魚蟹和泥沙。

胤礽就是其中之一。

在壽安宮，我查到胤礽被廢後的幽禁地，居然遠在天邊，近在眼前 —— 就是這座壽安宮。

這是一座兩進四合院，面南背北，進壽安門，迎面是春禧殿（現在是閱覽室），殿北是壽安宮，左右兩側連接着兩層的延樓，中庭有崇台三層，後庭疊石為山，

左右各有室三楹，東為福宜齋，西為萱壽堂。空間佈局舒緩有致、功能齊全，是那麼的適合閒居。

我四下望望，似乎想搜尋胤礽留下的氣息。

春禧殿剛剛裝修過，變得「現代」了，鋥亮的木地板、成排的書架，覆蓋了它原有的古意。我更喜歡它從前的樣子，第一次走進來的時候，一種陳年老木頭的味道撲面而來。從那味道裏，我嗅得到時間的縱深感。

從前的春禧殿，傢具都是舊的（不知舊到何時），正間的閱覽室櫃枱泛着老舊的光澤，東西隔成幾個小間，隔扇上有冰裂紋的裝飾圖案，隔間裏四周書架，擺滿各朝朱批奏摺的集成，小間中央擺着小書案，坐在它的旁邊讀書，我的內心就緩緩地循向古老的時間。

在細密交織的字跡間，暗藏着胤礽的命運。

當這座宮殿還叫咸安宮的時候，就在我坐擁書冊的地方，胤礽，這位被廢的皇太子，或許隔窗打量着滿庭的塵光黯淡，傾聽着風竹蕭索時的情調。

在某個時候，父皇或許也會乘輦，從宮外的長長夾道上經過，但那些雜沓的腳步，會被空曠的風聲吞沒，對於咸安門（壽安門）外發生的一切，他已不可能再知道。

倖存之子

赫舍里氏在生下孩子一個時辰以後，就在坤寧宮裏咽了氣。

這個孩子，就是胤礽。

康熙在悲痛中抱起自己的兒子，那時他一定會在內心裏發誓，一定把他撫養成人，扶上皇位。就在胤礽一歲半時，康熙就正式宣佈，立胤礽為皇太子。

康熙早早選定接班人，無疑是要確立一個穩定的皇位繼承制度。在康熙看來，只有這樣，無論王朝，還是胤礽個人，都會少走彎路。

那時的康熙，二十出頭，就乾綱獨斷，擒鰲拜，鬥「三藩」，無所不能，未料想自己起大早，趕晚集，一切都事與願違。很多年後，太子廢而又立，九子奪嫡，一着不慎，被眾皇子逼宮造反，至今仍是人們津津樂道的歷史大戲。

可以想見康熙對胤礽的那份厚愛，因為那繈褓中的幼子，不僅承載着嫡長子承繼大統的使命，還承載着康熙內心深處對已逝皇后不泯的深情，這樣，胤礽就早早擁有了其他兄弟所不具備的政治資本。

就在胤礽出生之前二年，出身微賤的納喇氏為康熙生下一名皇子，名為胤禔，若按齒序排行，胤禔是皇長子，也是胤礽唯一的兄長，但他卻是庶出，在等級森嚴

的後宮，生母的地位決定了子女的地位，胤禔的母親納喇氏出身微賤，不可能與身為嫡長子的胤礽爭短長。

胤礽的優勢是先天的，根紅苗正。他什麼都沒有做，就已經贏在了起點上——該做的，他的母親都做了。他應該感謝母親；感謝父皇那顆健壯的精子披荊斬棘，在母親的體內平穩着陸，一點點變成了今天的自己；感謝老天的所有眷顧。

這就是宮殿內部所奉行的「出身論」，一個人的血統和出生順序，決定了他在歷史中的地位。一個人就像被種植的樹，栽在哪裏，就在哪裏生長。要改變它，常常要付出高昂的社會成本，唐太宗李世民的「玄武門之變」和明成祖朱棣的「靖難之役」，都伴隨着千萬人頭落地。嫡長子繼承制的先天缺陷很難克服，因為這個嫡長子很可能是個缺心眼。張宏傑說：「把天下人的幸與不幸寄託於概率，這種聽天由命撞大運的方法無疑是非常弱智。」[2]這種缺陷，無疑又為弒君弒父、篡權奪位打開了方便之門。

法國思想家盧梭（Jean-Jacques Rousseau）在參加第戎科學院徵文時寫下一篇名為《論不平等的起源和基礎》的論文中寫道：「從造物者出來時，一切都是好的，到了人的手裏，一切都變質了」。然而，胤礽出生三十八

2　張宏傑：《大明王朝的七張面孔》，桂林：廣西師範大學出版社，2006年，第109頁。

年之後（公元1712年），盧梭才出生。他發表這篇著名論文時，已經是公元1755年，那時，胤礽已經死去整整三十年。又過了三十多年，盧梭這隻扇動翅膀的蝴蝶在法國引發了一場轟轟烈烈的大革命，對胤礽來説，這些都是身後之事，在他的成長空間裏，「生而平等」這樣的命題根本不存在。他所置身的王朝也直到盧梭誕辰兩百年時（公元1911年）才在革命中傾覆。

人的命，天注定，這世上沒人能比宮牆內的皇子們更能體會這句話的深意。

大國儲君

人之初，胤礽就是被當作未來的皇帝培養的。

對他來説，學習是一種真正的酷刑。每天寅時，也就是凌晨四五點鐘，小胤礽就要揉着眼睛，從被窩裏艱難地爬起來，洗漱之後，在卯時——也就是五點到七點，伏案誦讀《禮記》，諷詠不停。康熙叮囑，「書必背足一百二十遍」，背足數後，令漢文師傅湯斌靠近案前，聽他背書，待他一字不錯，就用朱筆再給他劃下面一段，把書奉還到他手中，在一旁默然侍立。

假如是冬天，胤礽上完早課，天色還沒有放亮，宮殿猶如酣睡的動物，密密麻麻地潛伏在夜色裏，凌空而起的飛簷，好像彎曲的犀牛角。寒風穿過夾道，發出嗚

嗚的長嘯，就像是森林野獸的叫聲，讓年幼的胤礽瑟瑟發抖。假如是夏天，時近中午，暑熱難當，學堂裏的師生卻要衣裝嚴整，不能有絲毫的懈怠，加之睡眠不足，不要說學生，就連先生有時也堅持不住，幾乎昏倒。

用過早膳，還有漫長的一天需要他熬過。這一天中，要朗讀、背誦、寫字、疏講，還要騎馬、射箭，幾乎是按照禮、樂、射、御、書、數的「六藝」嚴格要求的，皇帝本人有時一天幾次前來檢查、考試。放學時，暮色已經籠罩整個宮殿。

騎馬射箭，是為讓他們縱橫千里；四書五經，則要馴服他們身體裏的桀驁不馴。

當時的著名史家趙翼回憶，他在朝廷擔任內值時，每逢早班，五鼓響過，他就要入宮。那時的宮殿，四下漆黑，風呼呼地響着，朝廷百官還沒有來，只有內府的供役，像深水裏的魚，一閃而過。那時的他，殘睡未醒，倚在柱子上，閉上眼睛小睡片刻，此時，已有一盞白紗燈，在黑暗中，緩緩飄入隆宗門，那是皇子已經走進書房了。他感歎說：像吾輩這樣以陪伴皇子讀書為生的人，尚且不能忍受如此早起，而這些金玉一般的皇子，竟然每天都要如此。他斷言：「本朝家法之嚴，即皇子讀書一事，已迥絕千古。……豈惟歷代所無，即三代以上，亦所不及矣！」[3]

3　[清]趙翼：《簷曝雜記》，卷一，《皇子讀書》。

不過，這些都是後話了。當皇子們青春年少，誰也不會料想到，他們將上演骨肉相殘的慘劇。那時的康熙，一心培養德智體全面發展的接班人，對自己的孩子們做出這樣的「學習鑒定」：

> 朕之諸子，多令人視養，大阿哥養於內務府總管噶祿處，三阿哥養於內大臣綽爾濟處，惟四阿哥，朕親撫育，幼年時微覺喜怒不定，至其能體朕意，愛朕之心，殷勤懇切，可謂誠孝。五阿哥養於皇太后宮中，心性甚善，為人純厚，七阿哥心好舉世，藹然可觀。[4]

他深愛着自己的孩子，尤其深愛着胤礽。對胤礽的學習成績，康熙也讚不絕口，誇獎他：「皇太子書法，八體俱備，如鐵畫銀鈎，美難言盡。」還表揚太子箭法「射法熟嫻，連發連中，且式樣至精，洵非易至。」

對於父皇，胤礽也曾表現出無比的恭敬。康熙三十五年（公元1696年）五月十八，康熙下詔親征，率兵深入瀚海、遠征噶爾丹，同時降旨，派皇太子胤礽監國，那一年，胤礽只有20歲。父子間，留下了許多深情款款的通信。康熙在給皇太子的諭旨中説：

> 朕率兵前行並不覺。今噶爾丹敗逃窮困之情，親眼所見，

4　《聖祖仁皇帝實錄》，見《清實錄》，第六冊，第341頁。

恰逢出兵追趕。今欣喜返回時，對爾不勝思念。今值天熱，將爾所穿棉、紗、棉萬布袍四件、褂子四件寄來，務送舊物，為父思念爾時穿之。[5]

大敵當前，康熙心中還被親情揪扯着，渴盼得到兒子寄來他的衣物，讓皇帝思念時，把它們穿在自己的身上。胤礽得到諭旨，想必也會落淚。他回奏曰：

皇父滅賊，欣喜而歸，又降此諭，臣豈敢傷心。唯奉聖上仁旨，於心不忍，感激涕零。

再，臣所着衣內，無棉萬布袍，故將淺黃色棉紗袍一件、米色棉紗袍一件、灰色棉紗袍一件、青紗棉褂子二件、藍紗棉褂子一件、淺白藍色夾紗袍二件、淺黃色夾紗袍一件、青紗夾褂一件、藍紗夾褂一件、萬布夾袍一件，謹寄送之。[6]

八日後（五月二十六日），皇太子的奏摺被快馬飛送到康熙手中，康熙又提筆寫下這樣的諭旨：

諭皇太子：朕率兵前行，並不在意。今噶爾丹敗逃，窮盡之狀，親眼所見，恰遇出兵追擊，今喜悅返回，不勝思念

5　中國第一歷史檔案館編：《康熙朝滿文朱批奏摺全譯》，第89頁。
6　《康熙朝滿文朱批奏摺全譯》，第89頁。

爾。今值天熱，將爾所着棉、紗、棉葛布袍四件、褂子四件送之，務送舊者，朕思念爾時穿之。朕此處除羊肉外，並無他物。十二日見皇太子遣送數種物品，欣喜食之。皇太子差府內妥員一人、男丁一人，乘驛將肥鵝、雞、豬崽攜三車迎至商都牧場處。朕倘前行，斷不寄信……[7]

戎馬倥傯中，這樣的通信，顯得過於纏綿，然而無情未必真豪傑，皇太子寄來的衣物，就像沙漠裏的甘泉，滋潤着皇帝的內心。這一年六月初一，康熙縱馬深入草原，心情大好，情之所至，提筆給胤礽寫信道：

朕入卡倫觀之，草甚好。所留卡倫之馬均肥壯。蒙古人云：這多年未見如此雨水相宜、牧草如此茂盛。牲畜比今春肥壯。四種牲畜繁殖仔畜，無一受損，此皆大聖主帶來之福賜與我等。[8]

康熙就這樣為胤礽鋪設好了未來的軌道。長大後，結交江南士紳、與外國傳教士往來，確曾表現出一個大國儲君應有的涵養與風采，在民間知識分子和洋人中都有不錯的口碑，給皇父掙足了面子。康熙曾經自信地說：「朕所仰賴者唯天，所倚信者唯皇太子。」

7　《康熙朝滿文朱批奏摺全譯》，第91頁。
8　《康熙朝滿文朱批奏摺全譯》，第93頁。

法國傳教士白晉曾經過樣讚美他：

> 這位現年23歲的皇太子和京師裏的同齡王侯一樣，長相清
> 秀，身體健壯，在皇子中也是出類拔萃。皇太子的侍臣及
> 朝廷大臣對他都評價甚高，人們誤信他日後將像他的父皇
> 那樣，成為代最著名的皇帝之一。[9]

　　遺憾的是，胤礽並沒有成為他們希望中的好皇帝，
而是成了一個「不法祖德，不遵朕訓，肆惡虐眾，暴戾
淫亂」[10]的逆子。

　　不是宮殿的子宮裏精心孕育的龍種，而是一隻胡蹦
亂躍的跳蚤。

　　這，是胤礽的宿命。

單向之約

　　皇子是天底下最尊貴的孩子，也是學習負擔最重的
孩子，這是他們必須承擔的義務。唯有如此，這個朝廷
才能杜絕桀紂那樣的荒淫之君出現，才能使那個坐在龍
椅上的肉身真正成為龍的化身，成為一個在精神境界

9　　[法]白晉：〈康熙大帝〉，見《老老外眼中的康熙大帝》，北京：人
　　　民日報出版社，2008年，第47頁。

10　　趙爾巽等撰：《清史稿》，第三十冊，第9063頁。

和行為能力上達到最高境界的行為體──人們稱之為「聖」，或者「聖上」。這樣，那具肉身才真正擁有了君臨天下的合法性，才會受到天下的擁戴，江山社稷才能萬世不易，這個王朝的政權，朝廷對自身政權合法性和可持續性的焦慮才能迎刃而解。

那個被當作未來皇帝培養的孩子，實際上是被這個王朝當作了人質，他的自由與快樂被犧牲了，目的是換取整個王朝的安寧與永久──用今天的話說，苦了他一個，幸福千萬人。這一點，有點像今天的獨生子，自出生那一天，就要背負起整個家庭的期望。只不過那個龐大的帝國，把繼承者的處境推到極致而已。朝廷也是家庭，宮殿雖大，卻只能住一戶人家。「在接近六百年的時間裏，這裏只住着兩戶人家，一戶姓朱，另一戶，姓愛新覺羅。」[11]

因此，身為皇太子的胤礽，地位固然是尊貴的──毓慶宮內，太子的花銷比皇帝還要高，歷次外出巡遊，太子所用器物比皇帝還要奢侈；在這背後，他的命運卻是無比悲催。嚴苛的學習任務，從反面剝奪了他們的自由，讓他失去了一個孩子應有的快樂和自由，這是一種反向的不平等，而隨着身體的成長，宮廷這個權力的旋渦又必將他裹挾其中，頭暈目眩。他從出生那天起就是眾矢之的，他的生命中會有父愛，卻永遠不會有兄弟之

11　安意如：《再見故宮》，第5頁。

情，因為幾乎所有的兄弟都是他的天敵，這一點他無法改變，他的敵人也無法改變，更殘酷的事實是，在與敵人的廝殺中，他最終連父愛都要失去。因此，無論他誦讀過多少詩書，舉止被訓練得多麼文雅，那都只能塑造他的外表而不能塑造他的內心。只有宮殿，是他精神的真正塑造者。

安意如說：「紫禁城是永不會太平的。永樂年間嫡位之爭的驚心動魄，完全可以當成教科書來看⋯⋯自來太子不易做，做好了容易招忌，做不好容易招罵。古來太子，若攤上個強勢老爹和虎狼兄弟，想善終都難。說是國之儲君，實則有名無實的活靶子。老爹不放心你，兄弟惦記着你，大臣們審時度勢應酬着你。」[12]

因此，他不能書生氣，不能溫良恭儉讓。孔子說：「仁者，人也，親親為大；義者，宜也，尊賢為大。」[13]《禮記》對「人義」的定義是「父慈、子孝、兄良、弟弟、夫義、婦聽、長惠、幼順、君仁、臣忠」[14]，典籍把這套人倫孝悌理論灌輸給他，而宮殿卻教會他另一套。典籍裏的哲學，在宮殿裏百無一用，宮殿所奉行的，是最樸素的生存哲學，勝者為王，而敗者連寇都做不成，只有死路一條。

12　安意如：《再見故宮》，第5頁。

13　《中庸》，見《論語·大學·中庸》，北京：中華書局，2011年，第324頁。

14　王文錦譯解：《禮記譯解》，北京：中華書局，2001年，第298頁。

中國人精神倫理的來源和根基，不是虛構出來的神，而是每戶人家的戶口簿，因為父子之情、兄弟之愛是最真實的，摻不得假的。也因此，儒家文明真實核心並不幽深玄奧，而是埋藏在泥土的氣息和嬰兒的啼哭裏，每個中國人都能感同身受。只要把家庭倫理放大，就成了國家倫理，因為皇帝就是全體人民的父親，對帝王的「忠」與父輩的「孝」是完全一致的。「夫為妻綱、父為子綱、君為臣綱」，這著名的「三綱」，確定了小家、大家、國家之間環環相扣的權力秩序，倫理的「綱」一舉，國家這個「目」就張了。古代中國人心目中的「國」，並不是一個有着明確邊境線和政府機構的現代國家，而是一個心理上的共同體。《禮記》對「聖人」的定義是：「以天下為一家，以中國為一人者」。

但是，這樣的倫理要求卻是單向的，無論「忠」還是「孝」，都是在要求下級、要求晚輩，而對於高高在上的皇帝和長輩，它的約束力就打了折扣。於是反對家長制、專制主義和等級主義，就成為中國人的現代命題。儒家政治倫理固然也對執政者提出要求，如《中庸》為帝王制定了九條需要遵守的準則：修身、尊賢、親親、敬大臣、體群臣、子庶民、來百工、柔遠人、懷諸侯（即修養自身、尊重賢人、親愛親人、敬重大臣、體恤群臣、愛民如子、招徠工匠、優待遠客、安撫諸

侯）[15]，但總的來說，所有這一切，都只停留在要求的層面，而沒有任何強制性措施來保證它們的落實，如黑格爾所說，「除了天子的監督、審察以外，就沒有其他合法權力或者機關的存在。」[16]固然，有清一代，要成為皇帝，先要經過嚴格的學習訓練，搖頭晃腦，讀詩誦經，但那只是表面文章。無論皇帝多麼熱愛儒家文化，一個皇帝都不可能成為真正的儒家，因為權力的本質是排他，因此不能那麼溫良恭儉讓。權力的基本表情必將是猙獰的，和風細雨只能是間歇性的。權力的驚悚效果，在古代青銅器的饕餮紋中早已得到形象的顯示。馬基雅維里在剖析權力的奧秘時指出：「君主為着使自己的臣民團結一致和同心同德，對於殘酷這個惡名就不應有所介意，因為除了極少數的事例之外，他比起那些由於過分仁慈、坐視發生的混亂、兇殺、劫掠隨之而起的人說來，是仁慈得多了，因為後者總是使整個社會受到損害，而君主執行刑罰不過損害個別人罷了。」[17]假如馬基雅維里的理論適用於中國國情，那麼，殺人如麻的夏桀王、商紂王，就是真正大救星、活菩薩了。

儘管清朝皇帝自幼接受儒家文明薰染，但無論他們多麼崇拜儒家文明，他們最真實的身份還是皇帝，手裏

15　　《中庸》，見《論語‧大學‧中庸》，第328頁。

16　　[德]黑格爾：《歷史哲學》，上海：上海書店，2006年，第119頁。

17　　[意]尼科洛‧馬基雅維里：《君主論》，北京：商務印書館，1985年，第79頁。

掌握着極端權力，這樣的極端權力，必將通過極端的方式獲得，又通過極端的方式來維持，這種極端的方式，就是暴力。無論是異族（比如清朝之於明朝），還是同族（比如愛新覺羅家族內部），暴力都是通向權力頂峰的必由之路。消滅一切現實和潛在的挑戰，是皇權政治的最高原則。相互猜忌和自相殘殺，從來都是中國政治史的背景顏色，他們信奉的，不是《禮記》中設想的最佳政治體制——「天下為公」，而是「天下為私」，這個「私」，就是皇族一家，甚至是皇帝一人。親兄弟明算賬，因為這個賬不是小賬，而是關乎江山歸屬的大賬，在這個大賬面前，手足兄弟也斷無情義可講。為了這個「私」家利益，他們寧可錯殺一千，也不放過一個。理想很豐滿，現實很骨感，儒生也因此與帝王永遠存在着一種緊張關係。對於帝王的殘暴，儒家知識分子理想無論多麼遠大，都束手無策。

胤礽的身體裏遺傳着皇室貴冑的基因，卻要按照儒家的原則要求自己，這使他的成長歷程，必將是精神上被撕扯、分裂的過程。他一方面建立着信仰，努力成為「有理想、有道德」的合格接班人，但另一方面，他心裏剛剛建立起來的信仰卻在冷酷的現實中被一點點地瓦解、淘空、解構，在人世間最慘烈的生存競爭面前，他必須放下理想，拾起屠刀，與自己的手足同胞短兵相接——假如不想被別人背後捅刀，就得先在別人的背後

捅刀。他必須説一套，做一套，一方面要按照古代經典指明的「聖人之道」奮勇前進，另一方面又要懂厚黑之學、通王霸之道，以革命的兩手對付反革命的兩手，或者用反革命的兩手對付革命的兩手。他被兩股完全相反的力量糾纏和拉扯，在正極與負極之間，他體驗着一種不亞於電刑的撕裂與疼痛。在他死去之前，他的靈魂早已經粉身碎骨。

權力之糖

當胤礽順利度過自己的哺乳期、少年期、青春期後，在歷史中浮現出來的，完全是一張桀驁不馴的面孔。

讓他的父皇意想不到，又措手不及。

他性格暴躁，諸王和大臣稍微不順他的意，他就會「忿然發怒」，非打即罵，搞得許多人敢怒不敢言；他好色放縱，廣羅美女，甚至豢養男寵，在今天看來，也算是奇葩了。漫長的太子生涯和殘酷的權力爭鬥漸漸消磨了他的耐心，使他一點點撕去了父親給他帶上的文明的面具，走向野蠻和暴戾。

康熙早早宣佈立胤礽為皇太子，為的是避免自家的骨血為爭奪皇位而陷入混戰與殘殺，從而實現權力的平穩交接，但它卻帶來一個嚴重的負面效應，就是那個被確定為未來皇帝的孩子，提前受到了權力的腐蝕，使他

們變得嬌縱、放肆、跋扈，與皇帝應該扮演的天—聖—帝三位一體的光輝形象背道而馳。

吳稼祥先生將此稱為「穩定悖論」，即：「為了穩定，確定嫡長子預立皇儲制，結果，不肖子上位，為權蠹所用，禍亂天下，更加不穩定。」

因為在他看來，「如果限定繼承皇位的必須是皇后生的長子（所謂嫡長子），那麼，其賢明的可能性很可能比賭博擲骰子時一次擲出六點都要難。」[18]

嫡長子變成不肖子，不是可能，而是必然。也就是說，無論有多麼嚴格的教育制度，也無論那位預訂了皇帝寶座的嫡長子會背多少詩書，不肖子都將是這種繼承制必然的產品。或者說，這種制度除了生產不肖子，別的什麼也生產不了。立嫡者試圖通過王朝血統的正統性來實現權力持久，但這一制度設計只能在理論上成立，原因是權力的含糖量太高，必將腐蝕後代的牙齒，一個自生下來就浸泡在絕對權力中的人，必將成為不受制約的庸君或者昏君。

一個王朝，往往在它建立的初年就達到峰值，以後便是一路滑向深淵。末代皇帝，幾乎沒有好下場的，這等於前輩帝王們用他們手中的權力，對自己的後代進行誘殺。這幾乎成了一條規律，一條王朝能量遞減的定

18　吳稼祥：《公天下——多中心治理與雙主體法權》，桂林：廣西師範大學出版社，2013年，第298–299頁。

律，漢唐宋明，概莫能外。漢宣帝曾說：「將來要搞亂我家江山的人，就是這個太子！」[19]

康熙不相信這個能量遞減的定律，他志在摸索出一條嚴格的皇帝培養和訓練制度，但他沒有成功。

這個結果，是可以提早預判的。

不是教育問題，是制度問題，教育部長解決不了。

但，康熙還是對自己的嫡長子抱有希望。

所以，他對胤礽一直容忍、遷就。

直到有一天，他忍無可忍。

那是在康熙四十七年（公元1708年），康熙已經55歲，胤礽也已經34歲。那一年，康熙帶着胤礽從熱河行宮「轉場」，到木蘭圍場行獵。雖是七月，但圍場的夜晚依舊寒氣逼人。更讓康熙心裏發冷的，是皇太子的舉動。

北方邊地的夜晚，寒冷清曠如遠古。風從韃靼高原橫掃下來，發出驚天動地的聲音，連曠野上歪斜的荒草，都發出淒厲的嘶鳴。但是，即使這樣的群響，胤礽的腳步聲，也能被敏銳的康熙識別出來。是胤礽透過「布城」（帳篷）的縫隙，在探聽父皇的一舉一動。康熙坐在他的「布城」裏，無須用視線去尋找，就對胤礽詭異的舉動心知肚明。他臉上沉靜似水，但他的胸中，早已燃起怒火。

19　參見[清]吳乘權：《綱鑒易知錄》，上冊，北京：中華書局，2009年，第212頁。

一個可怕的念頭突然讓康熙心頭一凜 —— 太子可能要弒父奪權。

他下決心立即廢掉皇太子，刻不容緩。

就在胤礽在「布城」外窺視康熙動靜的幾天之後，九月初四，康熙在巡視塞外返回途中，在布林哈蘇台行宮，召諸王、大臣、侍衛、文武官員等齊集行宮前，突然下令皇太子胤礽跪下，一時間老淚縱橫，將胤礽罵得狗血噴頭：

> 皇十八子抱病，諸臣以朕年高，無不為朕憂，允礽[20]乃親兄，絕無友愛之意。朕加以責讓，忿然發怒，每夜逼近布城，裂縫窺視。從前索額圖欲謀大事，朕知而誅之，今允礽欲為復仇。朕不卜今日被鴆，明日遇害，晝夜戒慎不寧。似此不孝不仁，太祖、太宗、世祖所締造，朕所治平之天下，斷不可付此人！[21]

他的話，幾乎與漢宣帝別無二致。

說到動情處，康熙突然痛哭失聲，仆倒在地，被大臣們慌忙扶起。[22]

太子的背叛，讓他內心有說不出的悲涼。那天，他

20　允礽即胤礽，胤禛（雍正）登基後，為避其名諱，其兄弟名字中的「胤」字均改為「允」字，因《清史稿》寫於清亡後，因此皆作「允」。

21　趙爾巽等撰：《清史稿》，第三十冊，第9063頁。

22　《聖祖仁皇帝實錄》，見《清實錄》，第六冊，第337頁。

氣若游絲地哀求皇子們說：在同一時間裏發生皇十八子死去和廢太子兩件事，心傷不已，你們仰體朕心不要再生事了。

九月十六日，康熙回到北京，下旨在皇帝養馬的上駟院旁設氈帷，用於幽禁胤礽，命四子胤禛與長子胤禔共同看守。也在這一天，康熙在午門內召集文武百官，正式宣佈拘執皇太子胤礽。從這一天起，皇太子就被幽禁在咸安宮，他或許沒有想到，在這座偏僻的宮殿裏，他一住就是二十多年。

康熙大帝就這樣廢掉了胤礽的皇太子身份，把他囚入咸安宮，由放養改為圈養。胤礽唾手可得的帝國，最後只變成觸目可及的樓台宮室。但心情最悲涼的，恐怕還是康熙大帝。前面說過，康熙大帝自即位起，智擒鰲拜、削平三藩、統一台灣、抗擊俄國、親征朔漠、善治蒙古、重農治河、大修水利、興文重教、編纂典籍，沒有一件事，他不辦得精彩，然而，對於自己的一室小兒，他卻束手無策。

他把他們自小抱大，看他們哭，看他們笑，看他們在龍袍上滋出一泡泡尿，還為他們安排了全國最牛的家教。然而，他的嘔心瀝血，換來的竟然是背叛和兒子們無休無止的內鬥。他反反復復告誡自己的兒子們，「少時血氣未定，戒之在色；壯時血氣方剛，戒之在鬥」，

但他們眼睛裏露出的凶光，早已將血肉親情掃蕩一空，讓康熙不寒而慄。

記憶中的小腳丫，轉眼發育成撓人的利爪。

史書上說：「上既廢太子，憤懣不已，六夕不安寢，召扈從諸臣涕泣言之，諸臣皆嗚咽。」[23]

《清實錄》記載，康熙四十七年十月，康熙前往南苑行獵，由於身體不適，中途返回宮中，對身邊大臣說：「自有廢皇太子一事，朕無日不流涕，頃幸南苑，憶昔皇太子及諸阿哥隨行之時，不禁傷懷。」[24]

他忍不住心中的思念，又召見了一次皇太子，之後傳諭：「自此以後，不復再提往事。廢皇太子現在安養咸安宮中，朕念之復可召見，胸中亦不更有鬱結矣。」[25]

當年金戈鐵馬、氣吞萬里的皇帝，從此就不見了蹤影，變成了一個鬚髮蒼蒼、齒缺耳背的老人。公元1701年，康熙到太廟行禮的時候，已經「微覺頭眩」。廢太子那年（公元1708年），他一氣之下中風偏癱，「心神耗損，形容憔悴」。三年後，58歲的康熙到天壇大祭，已需要別人攙扶。[26]

這個矛盾重重、弊政叢生的國，還有那難以收拾的

23　趙爾巽等撰：《清史稿》，第三十冊，第9064頁。

24　《聖祖仁皇帝實錄》，見《清實錄》，第六冊，第349頁。

25　《聖祖仁皇帝實錄》，見《清實錄》，第六冊，第349頁。

26　祝勇：〈如花美眷，似水流年〉，見《故宮的風花雪月》，第241–242頁。

人心，都叫他降伏和歸化了。他沉穩而老練地帶着這個帝國艱苦創業，在一張白紙上，畫最新最美的圖畫。然而，這個家，卻成了他的軟肋，手段用盡，卻培養不出他理想中的堯舜之君。

沒有人能夠能聽到老皇帝在宮殿裏深長的歎息。

一室不掃，何以平天下？

這個皇帝，連一家之長都做不好，豈不讓天下人恥笑？

又如何面對列祖列宗、子孫後裔？

這，是康熙的宿命。

困獸之鬥

康熙永遠不會想到，這個癥結，就藏在帝王「家天下」的制度中。這一制度，決定了康熙的選才範圍只能局限於自己的皇子，而皇子生於深宮，長於婦人之手，花團錦簇，錦衣玉食，又如何能夠體會民生之多艱，如何擁有統馭天下的能力？

在近三百年的時間裏，愛新覺羅家族的後裔們，經過與千挑萬選的後宮佳麗代代精血交融，她們的冰肌玉膚、花容月貌使未來皇帝的容顏發生了令人驚訝的質變[27]，他們內心世界的變化，卻是一個相反的過程，不

27　何大草：《盲春秋》，北京：北京十月文藝出版社，2009年，第45頁。

是「進化」，而是「退化」——不僅執政能力退化，連生育能力都不斷退化，或者說，生育能力的退化，是政治能力退化的一個重要象徵。於是，清朝的皇帝身體越來越差，兒子越來越少，才有清末不斷過繼皇子的事發生，使慈禧太后這個沒文化的老太太有了垂簾聽政的機會。這些後世的皇帝，目光被紫禁城灰色的城牆困住了，他們的天空，也只相當於紫禁城的面積。華麗的紫禁城，埋葬了他們的青春與熱血。一代代的帝王枯坐在龍椅上，坐等內憂外患，禍起蕭牆。

康熙早已意識到這一點，因此他無論南巡出遊，還是行圍打獵，都要帶上皇子，歷練他們，讓他們好好看看世界，但畢竟，那只是「體驗生活」，而不是「生活」本身。

因此，這並不能解決問題。

當一個皇帝決定把皇權交給自己的後代，就意味着他已經摒棄了那個真正有能力治理國家的人。血緣是一條紅線，縱然有天大的本事也無法逾越。考試制度（科舉）固然可以為王朝提供源源不斷的人才補充，但皇帝選擇制度不變，這個國家就不可能有根本性的變化。

只有面向全國，公開、公平、公正地選拔皇帝，帝國才能真正長治久安，然而，假如公開選拔皇帝，皇帝也就不再是皇帝，帝國也就不復存在。

這是中國封建政治的最大悖論。

吳稼祥説：「如果把帝禹登基看作中華文明史的開端，那麼，從公元前2070年到今天，四千多年時間裏，中國就一直沒有擺脱這樣一個政治困境。」[28]

直到辛亥革命推翻帝制，建立共和，這樣的政治困境才宣告終結。

從這個意義上説，無論康熙做出如何的努力，這個王朝必然不會長久。這是歷史大勢。

這是王朝的最大宿命。而胤礽的宿命、康熙的宿命，都是只是這大宿命裏的小宿命而已。

康熙看得見自己，看得見膝邊一群兒女，卻看不見這個大勢。

所以他困獸猶鬥。

當康熙得知胤礽的胡言亂行是因為皇長子胤褆命人偷偷在胤礽的住處埋下「鎮物」，使他被鬼魅所纏，康熙終於長舒了一口氣，他內心多日的陰霾也一掃而光。為了給胤礽「恢復名譽」，也為終止皇子間的內鬥廝殺，更為證明自己的政治眼光，康熙四十八年（公元1709年）三月初十，康熙再度決定立胤礽為太子。

命運給了他第二次機會，也把閒居深宮的胤礽，再一次推向風口浪尖。

避暑山莊裏有一座「清舒山莊」，那是康熙大帝特地為皇太子建造的，他還為胤礽的起居處起了個名字，叫

28　吳稼祥：《公天下 —— 多中心治理與雙主體法權》，第1頁。

「承慶堂」。「承慶」二字，飽含了康熙對太子的厚望。

胤礽走出咸安宮那一刻，他枯瘦的身體上只穿着一襲春衫。風沿着紅牆圍成的夾道吹過來，把他的春衫鼓盪起來，彷彿一對輕薄的長翼。那時他定然會抬頭，表情蕭穆地看着飛鳥從一縫長天上滑過，那時他的內心會陡然升起一種飛翔的感覺。宮殿就是他的天空，他又回到了自己的天空上，他要盡情地享有和駕馭這個天空。

然而，胤礽很快又回到了從前的軌道上。

因為在宮殿裏，只有唯一的軌道。

一層層的命運之網早已把他嚴嚴實實地罩住。

他衝不破、逃不出。

慘烈的奪權鬥爭未變，他的生存環境未變，他的內心和行為就不可能有根本性的變化。皇帝諭旨後來說他「結黨會飲」[29]、「潛通消息」[30]，那也是太子的無奈之舉，總不能坐以待斃吧。康熙無力改變宮殿的生存環境，只要求改變太子，對胤礽來說，這顯然是不公平的。

宮殿是一個劣勝優汰的世界，後來取代了胤礽登基的四弟胤禛（雍正），難道是什麼正人君子嗎？

雍正六年（公元1728年），大清帝國發生了一件影響深遠的案件：湖南秀才曾靜曾經給川陝總督岳鍾琪投書，慫恿他起兵反清，給雍正列出十大罪狀：「謀父」、

29 趙爾巽等撰：《清史稿》，第三十冊，第9065頁。
30 趙爾巽等撰：《清史稿》，第三十冊，第9066頁。

「逼母」、「弒兄」、「屠弟」、「貪財」、「好殺」、「酗酒」、「淫色」、「懷疑誅忠」、「好諛任佞」。

但這些都是後話，康熙看不見，心不煩。他的眼睛，只盯着太子胤礽。

胤礽在劫難逃。

康熙五十年（公元1711年），康熙下令嚴懲與胤礽勾結的朝廷官員。步軍統領（九門提督）和齊、尚書齊世武和耿額被處以犵刑，監候秋後處決；鎮國公景熙死於獄中，被焚屍揚灰。

輪到胤礽了。

第二年十月，康熙終於降旨，再度廢掉太子。

直到康熙六十一年（公元1722年）去世，他再也沒有立過太子。

每逢大臣請立太子，他總是回答：「建儲大事，未可輕言。」[31]

言語裏透着傷心，和無奈。

石榴之花

胤礽的詩，我喜歡這首〈榴花〉：

上林開過淺深叢，榴火初明禁院中。

31　趙爾巽等撰：《清史稿》，第三十冊，第9066頁。

翡翠藤垂新葉綠，珊瑚筆映好花紅。

畫屏帶雨枝枝重，丹憲蒸砂片片融。

獨與化工迎律暖，年年芳候是薰風。

　　紫禁城內，至今仍存着許多石榴樹，咸安宮庭園裏也有。或許，這一方面因為石榴樹幹變化多姿，為庭園陡增意趣——像「直幹式」，主幹巍然挺直，亭亭玉立，在20至30厘米的高度進行分枝，瀟灑透逸；「斜幹式」，主幹向一側傾斜，樹型均衡中富於動勢；「曲幹式」，主幹扭曲，樹形富有變化；「臥幹式」：樹幹主體橫臥盆面，似雷擊風倒之木，蒼老古怪；「懸崖式」，主幹虯曲下垂，似向下生長的蒼松或藤蘿；「枯乾式」，主乾枯朽而枝葉繁茂，如枯木逢春；「雙幹式」，一樹雙幹，經常一高一低，一俯一仰，彼此間就有了頓挫⋯⋯很少有一個樹種，像石榴樹這樣富於造型感，透露出主人的趣味與哲思。

　　但宮殿多石榴，想必更與石榴是常綠樹有關。有石榴在，宮殿裏就有盎然的春意。石榴樹分為果石榴和花石榴，前者花期為5至6月，後者花期更長，為5至10月。春夏之際，石榴花在宮殿裏盛開如火，隔着密集的綠葉，與遠處的宮牆、案頭的彩墨手卷相輝映。

　　所以胤礽寫：「榴火初明禁院中」，「珊瑚筆映好花紅」。

詩句讓我想起優雅、從容、生命力這些好詞。

充滿正能量。

等待薰風，就是等待希望。

每當我走進壽安門（咸安門），繞過通紅的影壁，透過一圍清幽、滿庭蒼鬱，觀望樹林背後隱隱約約的春禧殿，心中會升起無限的幸福感。因為這座宮殿，深藏着曲曲折折的意境，收容着風雨煙雲的記憶，更有層層疊疊的藏書，與我日日為伴。食臥遊戲，它是天堂；讀書學理，它更是聖殿。所以，置身此院，每分每秒都不是孤獨的，因為有梅竹松荷連接着大千萬象，更有孔孟老莊、蘇黃米蔡、沈文唐仇同室為友，砥礪切磋。有他們在，此生更復何求？

我曾經帶着藏書宏富的胡洪俠兄輕輕走進這個院落，看罷壽安宮（咸安宮）的正房、廂房，又穿過一扇小門，去了西跨院兒。春天來的時候，那裏遍地野花，此時是盛夏，滿院油綠的野草，蓬蓬勃勃。院子裏有兩棵樹，一棵是棗樹，另一棵也是棗樹，早已掛滿果實。有一些果實，早已垂落在荒草中，拾起來，在衣襟上擦擦就可以吃，甜脆多汁。低處枝葉裏，果實青綠，更多的懸掛在高處，如風中搖晃的小燈盞，在耀眼的日光中閃閃滅滅。

關於紫禁城裏的植物世界，我在寫慈寧宮時寫過。與慈寧宮相距不遠的這座壽安宮（咸安宮），也是這禁宮中最有生命感的地方。

我説，在這裏囚上一輩子，也是難求的福份。

當然，書不能拿走，還得能寫作，能在《十月》雜誌寫專欄。

胡洪俠一笑。他的夫人姚崢華説，這裏一切都那麼乾淨，包括圖書館工作人員的眼神。

三百年前，清風過處，那個彎腰拾棗的人，是曾經的皇太子胤礽。

但是他所要求的幸福與我不同，撫琴叩曲，操弦吟詞，並不是他真正想要的生活。他最惦記的，還是那無所不能的權力。權力的吸力很大，沒有人抵得住，何況他近在咫尺，觸手可及。

身為「死老虎」，他對權力的渴望依舊沒有泯滅。咸安宮裏，他沒有放棄垂死掙扎。康熙五十四年（公元1715年），胤礽的福晉（正室妻子）病重，給了他與外界聯繫的機會。他用礬水寫信，這些密寫信件通過醫生賀孟頫之手，不斷傳遞到他黨羽的手中，造成他將要復出的假象，又害了一批官員，不僅賀孟頫人頭落地，與他聯繫的滿洲都統普奇等被人告發，也遭到監禁。

康熙六十一年（公元1722年），四子胤禛即位，雍正王朝拉開大幕。在這輝煌的歷史大戲的幕後，是雍正對親兄弟的殘酷迫害。

對於被康熙幽禁起來的皇長子胤禔，雍正皇帝沒有網開一面，而是繼續關押，使他在雍正十二年死去。

三哥胤祉，本無心皇位，一心編書，卻依然受二哥胤礽牽連，被發配到遵化為康熙守陵，後來因為發了幾句牢騷，被政治覺悟高的人舉報，被雍正褫去爵位，幽禁於景山永安亭，雍正十年死。

　　五弟胤祺也想做了太平皇子，雍正即位後，也被削去爵位，雍正十年死。

　　七弟胤祐，雍正八年死。

　　八弟胤禩，是康熙諸子中最優秀的一位，被稱為「八賢王」，在幽禁中被活活折磨致死。

　　血淋淋的現實教育了九弟胤禟，他公開表示：「我將出家離世！」但雍正沒有給他機會，而是將他逮捕囚禁，強迫他改名「塞思黑」，翻譯成漢文，就是「狗」的意思，也有人說，它的準確意思是「不要臉」，總之從那一天起，他身邊的人們都以「塞思黑」來稱呼他，直到他因「腹疾卒於幽所」，據說，他是被毒死的。

　　十弟胤䄉和十四弟胤禵也被監禁，直到乾隆登基後才被釋放。

　　十四弟胤禵，也被發配到遵化為康熙守陵，所幸他活得長，熬到乾隆繼位，才重獲自由。

　　遵化的荒草枯楊間，和胤祉、胤禵一起為康熙守陵的，還有十五弟胤禑。

　　因此，二月河《雍正王朝》裏寫那幾位皇阿哥專與雍正過不去，拆他的台，其中，「八賢王」胤禩城府最

深，也是反對派的骨幹分子。這種勾心鬥角，是文學的需要，而不是歷史的真實。歷史的真實是，皇子之間的爭鬥，是雍正登基之前的事；自雍正登基，他們就都被先後「肅清」，或者早已被老皇帝康熙淘汰出局，根本不具有挑戰雍正的機會。

至於本文的主人公、從前的皇太子、雍正的二哥胤礽，當然不會逃脫雍正的專政鐵拳，在康熙去世後繼續關押，而且由於他曾是皇太子，雍正不願意他繼續住在紫禁城裏，而是在遙遠的山西祁縣鄭家莊修蓋房屋，用來幽禁胤礽，還專門派駐了一支軍隊，嚴加看守，使他永無「翻案」的機會。胤礽在悲風呼號、黃土漫捲的高原上艱難求生，終於在雍正二年（公元1724年）被折磨致死。

他的福晉陪他在咸安宮度過了多年，卻沒有陪他去遙遠的祁縣，因為她已於康熙五十七年（公元1718年）七月裏溘然長逝。他生命的最後六年，沒有愛妻的陪伴，日子定然份外冷清。

那是一個嫻淑無比的好女人，連她的公公康熙大帝都誇她「秉資淑孝，賦性寬和」。她死時，康熙痛切地說：「今忽溘逝，凡在內知其懿範者，無不痛悼。」[32]

直到那時，他才知道自己竟是竹籃打水，一身孤涼。

像吳三桂一樣，他們已經得到了太多，但他們希望得到更多，結果只能在命運的賭博中一敗塗地、一無所有。

32　《聖祖仁皇帝實錄》，見《清實錄》，第六冊，第738頁。

或許那時，他們才會悟出幸福的真義。

它原本是那麼的樸素，隨時可以得到，不需要這般苦心經營。

讓我想起小時候唱過的一首歌：「幸福在哪裏呀，幸福在哪裏……」

在那些「高大上」的革命歌曲中間，我覺得倒是這首歌教我們樹立了「正確的人生觀」。

雲在青天水在瓶，幸福就在我心中。

皇子們自小讀莊、讀孔，但老莊之學、孔孟之道，入腦，卻入不了心。

紫禁城裏不乏寺廟道觀，但身為皇族，他們無法成道、成儒，更不能成佛。

胤礽死去的那一年，剛好是知天命之年。

密封之匣

胤礽贏在了起點上，卻輸在了終點上。

假如紫禁城是這人世間的天堂，那麼從這天堂一拐彎，就是萬劫不復的地獄。

對於胤礽來說，那拐彎處，就在壽安宮。

壽安宮的薰風，年年會來，只是他的希望，永遠死在了那裏。

笑到最後的是老四雍正，在這場馬拉松的權力競爭

中，最終脫穎而出。從雍王府[33]，一路走上太和殿，這一路，他走得驚險。有人說他「安忍如山，深藏如海，有君臨天下的野心，執掌天下的能力」[34]。然而，當他的屁股在龍椅上緩緩地坐定，關乎王朝長治久安的接班人問題又開始折磨他，令他困惑無解。

當他面對自己的皇子，自己曾經經歷的一切一定會蟄痛他的內心。他對兄弟們痛下狠手，殘酷無情，對兒子們卻做不到這一點。天下父母之心都是一樣的，假若與父皇康熙有所不同，那就是他心中的痛感會比父皇更加深重，因為兄弟們的下場是他親手炮製的，對皇子們的悲劇，他體會得更深刻。所以，一旦面對自己的皇子們，他那顆曾經堅硬如鐵的心腸立刻會軟下來。他要想一個辦法，讓自己的子孫後代永遠擺脫手足相殘的厄運。

雍正元年（公元1723年）八月十七日，雍正在乾清宮西暖閣召見總理事務王大臣、滿漢文武大臣及九卿，回顧父皇康熙立儲的經歷，說：

> 當日聖祖因二阿哥之事，身心憂悴，不可殫述。今朕諸子尚幼，建儲一事，必須祥慎，此時安可舉行。然聖祖既將大事付託於朕，朕身為宗社之主，不得不預為之計。

33　今雍和宮。

34　安意如：《再見故宮》，第106頁。

他告訴大臣們，他已經把接班人的名字，親自書寫，密封後，藏於錦匣之內，他要把它放在乾清宮內「正大光明」匾的背後，他說，那是宮殿內最高的地方，誰也夠不到，所以最安全。這個秘密，只限於在場各位大臣的範圍內。至於要放多久，要看皇帝能活多長；也許，那隻密封錦匣，要在深不可測的幽暗中，存上幾十年。

那一天，諸臣退後，總理事務王大臣、雍正的十三弟胤祥，就手捧着那隻密封錦匣，順着梯子顫顫微微地爬到乾清宮的高處，把它小心翼翼地放在「正大光明」匾的背後。

從此，那隻錦匣，就成了這個王朝的最大的謎語，所有人都在猜它。

「秘密建儲」制，是雍正皇帝的一大發明。他認為這樣，就可以把皇權牢牢地鎖進保險箱，傳之永久。

但它排除了滿洲貴冑和朝廷大臣參與建儲的機會，連朝廷上僅有的「民主集中制」也蕩然無存了。雍正把皇帝的權力越收越緊，就像一個守財奴，牢牢攥住他的每一枚銀幣。

他不會想到，那不斷被架高的皇權，如同被抬高的水位，時刻處於危險中。它不是真空中的飄浮物，不能擺脫地球的引力。終有一天，它會從幽暗的空中重重地跌落下來，粉身碎骨。

<div align="right">

2014年8月18日至9月12日
10月28至30日改於北京

</div>

文淵閣：文人的骨頭

紫禁城的盲點

在故宮上班，最浪漫的事，莫過於守在壽安宮（故宮博物院圖書館）裏，讀《文淵閣四庫全書》。我想，乾隆老前輩若在，一定會對這事感到欣慰。此時，那座令他無比熟悉的巨大宮殿，早已物是人非。人潮洶湧的三大殿，也早已不見昔日的靜穆與莊嚴，站在三大殿的台基上茫然東望，新東安市場的玻璃幕牆光芒刺眼，遠方的國貿三期，更以不可企及的高度炫耀着自身的權威。乾隆面對過的蒼穹，早已被犬牙交錯的天際線分割圍困，他所站立的地方也早已不再是天下的中心。站在自己的盛世裏，他或許會想到人事沉浮、王朝鼎革，想到世間所有的變幻與無常，卻無論如何也不可能想到這般「天翻地覆慨而慷」的巨變。然而，在壽安宮 —— 故宮西路一個偏僻的庭院，情況就有所不同。這座當年乾隆皇帝為母親進茶侍饍、歌舞賞戲的舊日宮院，如今已是故宮博物院的內部圖書館。在這裏，所有與宮殿無關的事物都退場了。陽光均勻地塗在宮殿的琉璃屋頂上；青蒼的屋脊上，幾莖青草拂動；兩百多年前的柱子，舊

漆斑駁；楠子雕花的欞間，是燕子的王朝，沒有人知道牠們在那裏世襲了多少代。九重宮牆把它一層一層地包裹起來，像一件精緻、繁複的容器，牢牢鎖住曾有的時光。

《文淵閣四庫全書》，是那舊日的一部分，被這紛繁擾嚷的塵世隔得遠了，但它仍在。在壽安宮，我看到的雖然只是台灣商務印書館的影印版，但是完全依照《文淵閣四庫全書》照相影印的，清代繕寫者的硬朗筆鋒還在，植物般茂盛的繁體字，埋伏在紙頁的清香裏，筋脈伸展，搖曳多姿，抵禦着工業印刷的污染感或者電子書籍給漢字帶來的損傷，讓閱讀成為天下第一享受。

或許只有在中國，存在着由無數種小書組成的大書，稱「部書」、「類書」，也稱「叢書」。這樣的書，宋代有《太平御覽》、《冊府元龜》、《文苑英華》、《太平廣記》「四大部書」，明代有《永樂大典》，但與《四庫全書》相比，都只是九牛一毛。所謂《四庫全書》，就是一部基本囊括古代所有圖書的大書，按經、史、子、集四部分類，所以才叫《四庫全書》。《永樂大典》總字數約三億七千萬，而《四庫全書》則差不多九億字。《四庫全書》猶如一座由無數單體建築組成的超級建築群，與紫禁城的繁複結構遙相呼應。林林總總的目錄猶如一條條暗道，通向一個個幽秘的宮室。然而，無論一個人對於建築的某一個局部多麼瞭若指掌，他也幾乎不可能站在一個全知的視角上，看

清這座超級建築的整體面貌。

　　圖書館裏，即使是台灣商務印書館的16開壓縮影印本，也有1,500巨冊，即使不預留閱讀空間，密密麻麻排在一起，也足夠佔滿了一整間閱覽室，讓我一眼就看到了自己生命的短促。這或許注定是一部沒有讀者的大書。我的導師劉夢溪先生曾說，二十世紀學者中，只有馬一浮一人通讀過《四庫全書》，但也只是據說。有資料說陳垣也通讀過，他1913年來北京，用了十年時間，把《四庫全書》看了一遍，我認為這不可能，但他後來寫出《四庫書目考異》、《四庫全書纂修始末》、《文津閣書冊數頁數表》、《四庫全書中過萬頁之書》等一系列論著，倒是確鑿無疑的。《四庫全書》的珍本，全部線裝，裝訂成三萬六千餘冊，四百六十萬頁，當年在紫禁城裏，甚至需要一整座宮殿來存放它。那座宮殿，就是文淵閣。

　　文淵閣在故宮的另一側，也就是故宮東路，原本是未開放區，今年（2013年）4月才剛剛對外開放。從太和殿廣場向東，出協和門，透過依稀的樹叢，就可以看見文華殿，文淵閣，就坐落在文華殿的後院裏。如今的文淵閣，早已書去樓空。1948年內戰的炮火中，匆忙撤離大陸的國民政府疏而不漏，沒有忘記將《文淵閣四庫全書》帶走。他們不怕麻煩，因為他們知道它重要。三萬六千餘冊線裝古書，穿越顛簸的大海，居然毫髮無損

地碼在台北的臨時庫房，後來又輾轉運進台北故宮博物院的文物庫房。這座藏書的宮殿，在丟失了它的藏品之後，猶如一位失了寵的皇后，在紫禁城裏成了一個無比尷尬的存在。

即使人們瞭解它的身世，也未必對它感興趣，更何況大多數人根本就不知道這裏是用來幹什麼的。相比之下，人們還是對儲秀宮、翊坤宮更加關注，因為後宮之後，是帷帳深處的風流與艱險，是權力背後的八卦，絕大多數觀覽者，此刻目光都會變得異常尖利和敏銳，印證着自己對帝王私生活的豐富想像。

所以，儘管文淵閣的位置還算顯赫，它的外表也算得上華麗 —— 深綠廊柱，菱花窗門，歇山式屋頂，上覆黑琉璃瓦，綠、紫、白三色琉璃將屋脊裝飾得色彩迷離，屋脊上還有波濤游龍的浮雕，猶如一座夢幻宮殿，但這裏依然人跡寥落。在整座紫禁城內，它依然是一個盲點，或者，一段隨時可以割去的盲腸。

飛鳥在空氣中搧動翅膀的聲音，凸顯了宮殿的寂靜。每當站在空闊的文淵閣裏，我都會想像它從前裝滿書的樣子，想像着一室的紙墨清香，如同一座貯滿池水與花朵的巨大花園，雲抱煙擁，幻魅無窮。在這樣一座宮殿裏，一個人既容易陶醉自己，也容易丟失自己。如果說紫禁城是一座建築的迷宮，那麼《四庫全書》就是一座文字的迷宮。它以它的豐盛、浩大誘惑我們，置身

其中，我們反而不知去向。我們不妨做一道算術題：一個人一天讀一萬字，一年讀400萬字，五十年讀兩億字，這個閱讀量足夠嚇人，卻也只佔《四庫全書》總字數的五分之一，更何況面對這部繁體豎排、沒有標點的浩瀚古書，一個職業讀書家也不可能每年讀400萬字。一個人至少需要花上五輩子，才能全部領略這座紙上建築的全貌。對於「卷帙浩繁」這個詞，它給予了最直觀的詮釋。它像一個深不見底的黑洞，把我們的光陰毫不留情地吸走；又像一個燦爛的神話，把我們徹底覆蓋。

幽暗的文淵閣裏，我暗自發問：九億字的篇幅，究竟為誰而存在？它們為什麼存在？

文人的骨頭

崇禎十七年（公元1644年），大明王朝在北京城漫天的火焰和憔悴的花香裏消失了，帶着杜鵑啼血一般的哀痛，在他們的記憶裏永遠定格。它日暮般的蒼涼，很多年後依舊在舊士人心裏隱隱作痛。

曾寫出《長物志》的文震亨，書畫詩文四絕，崇禎帝授予他武英殿中書舍人，崇禎製兩千張頌琴，全部要文震亨來命名，可見他對文震亨的賞識。南明弘光元年（公元1645年），清兵攻破蘇州城，文震亨避亂陽澄湖畔，聞剃髮令，投河自盡未遂，又絕食六日，終於嘔血

而亡，遺書中寫：「保一髮，以覲祖宗。」[1]意思是，絕不剃髮入清，這樣才能去見地下的祖宗。

以「粲花主人」自居的明朝舊臣吳炳，在順治五年（公元1648年）——按照吳炳的紀年，是明永曆二年——被清兵所俘，押解途中，就在湖南衡陽湘山寺絕食而死。

對於效忠舊朝的人來說，這樣的結局幾乎早就注定了。兩千多年前，商代末期孤竹君的兩個兒子伯夷、叔齊，在周武王一統天下後，就以必死的決心，堅持不食周粟。他們躲進山裏，採薇而食，天當房，地當床，野菜野草當乾糧，最終在首陽山活活餓死。他們的事跡進了《論語》，進了《呂氏春秋》，也進了《史記》，從此成為後世楷模，擊鼓傳花似地在古今文人的詩文中傳誦，一路傳入清朝。這些文人有：孔子、孟子、墨子、管子、韓非子、莊子、屈原、陶淵明、李白、杜甫、白居易、韓愈、范仲淹、司馬光、文天祥、劉伯溫、顧炎武……

「粲花主人」餓死的時候，距離乾隆出生還有63年，所以乾隆無須為他的死負責。但來自舊朝士人的無聲抵抗，卻是困擾清初政治的一道痼疾。他們無力在戰場上反抗清軍，所以他們選擇了集體沉默。「揚州十日」、「嘉定三屠」血跡未乾，他們是斷然不會與屠殺者合作的，他們的決絕裏，既包含着對清朝武力征服的

1　[清]凌雪：《南天痕列傳》，轉引自[明]文震亨、屠隆：《長物志·考槃餘事》，杭州：浙江人民美術出版社，2011年，第168頁。

不滿，又包含着對滿族這個「異族」的輕視。無論東廠、錦衣衛的黑獄，還是明朝皇帝的變態枉殺，都不能阻擋臣子們對明朝的效忠。他們對舊日王朝的政治廢墟懷有悲情的迷戀，卻對新王朝的盛世圖景不屑一顧。他們拒絕當官，許多人為此遁入空山，與新主子玩起捉迷藏。也有人大隱隱於市，一轉身潛入自家的幽花美景。江南園林，居然在這一片動盪不安的時代氛圍中進入了瘋長期。館閣亭榭、幽廊曲徑裏，坐着面色皎然的李漁、袁枚⋯⋯

康熙十七年（公元1678年），康熙下詔開「博學鴻詞」科，要求朝廷官員薦舉「學行兼優、文詞卓越之人」供他「親試錄用」，張開了「招賢納士」的大網。被後世稱為「海內大儒」的李顒，就有幸受到陝西巡撫的薦舉，但他堅決不從，讓巡撫大人的好意成了驢肝肺。敬酒不吃吃罰酒，地方官索性把他強行綁架，送到省城，他竟然仿效伯夷、叔齊的樣子，絕食六日，甚至還想拔刀自刎。官員們的臉立刻嚇得煞白，連忙把他送回來，不再強迫他。他從此不見世人，連弟子也不例外，所著之書，也秘不示人，唯有顧炎武來訪，才會給個面子，芝麻開門。

顧炎武之所以受到李顒的特殊待遇，是因為他和顧炎武情意相通。當顧炎武成為朝廷官員薦舉的目標，入選「博學鴻詞」科時，他也以死抗爭過，讓門生告訴官

員，「刀繩具在，無速我死」[2]，才被官府放過。同樣的經歷，還發生在傅山、黃宗羲的身上。

對康熙皇帝來說，等待並不是一個好的辦法，但在這個世界上，有時除了等待，沒有更好的辦法了。康熙畢竟是康熙，他有的是耐心。以刀俎相逼既然沒有效果，就乾脆還他們自由，讓地方官府厚待他們，總有一天，鐵樹會開花。

康熙深知，士大夫的骨頭再硬，也經不住時間的磨損。時間可以化解一切仇恨，當「揚州十日」、「嘉定三屠」變成歷史舊跡，當這個新王朝欣欣向榮的嶄新氣象遮蓋了舊王朝的血腥殘酷，他們堅硬的身段就會變得柔軟。後來的一切都證實了康熙的先見之明，康熙大帝多次請黃宗羲出山都遭到回絕，於是命當地巡撫到黃宗羲家裏抄寫黃宗羲的著作，自己在深宮裏，時常潛心閱讀這部「手抄本」，這一舉動，不能不讓黃宗羲心生知遇之感，終於讓自己的兒子出山，加入「明史館」，參加《明史》的編修，還親自送弟子到北京，參加《明史》修撰。死硬分子顧炎武，兩個外甥也進了「明史館」，他還同他們書信往來。傅山又被強抬進北京，一見到「大清門」三字便翻倒在地，涕泗橫流。至於李顒，雖已一身瘦骨、滿鬢清霜，卻被西巡路上的康熙下

2　梁啟超：《中國近三百年學術史》，太原：山西古籍出版社，2001年，第58頁。

旨召見，他雖沒有親去，卻派兒子李慎言去了，還把自己的兩部著作《四書反身錄》、《二曲集》贈送給康熙，以表示歉疚。連朱彝尊這位明朝王室的後裔，也最終沒能抵禦來自清王朝的誘惑，於康熙十八年（公元1679年）舉博學鴻詞科，二十二年（公元1683年）入值南書房……

躲進剡溪山村的張岱也沒能頑抗到底，在浙江學政谷應泰的薦舉下，終於出山，參與編修《明史紀事本末》。

這樣的例子，不勝枚舉，因為它不是一個人的故事，而是一代人的故事。

他們所堅守的「價值」，正一點一點地被時間掏空。

畢竟，新的政治秩序已經確立，新的王朝正蒸蒸日上，「復辟倒退」已斷無可能。顧炎武、黃宗羲早就看清了這個大勢，所以，他們雖然有心殺賊，卻無力回天。如同李敬澤在《小春秋》裏所說：「『大明江山一座，崇禎皇帝夫婦兩口』就這麼斷送掉了，這時再談什麼東林、復社還好意思理直氣壯？」[3]他們自己選擇了頑抗到底，終生不仕，卻不肯眼睜睜斷送了子孫的前程。連抗清英雄史可法都說：「我為我國而亡，子為我家成。」[4]清朝皇帝也是皇帝，更何況是比大明皇帝更英明

3　李敬澤：《小春秋》，北京：新星出版社，2010年，第153頁。

4　[清]史得威：《維揚殉難紀略》，見張海鵬編：《借月山房彙鈔》，卷四十六，嘉慶十三年刻本，第2頁。

的皇帝，而天下士人的第一志願，不就是得遇明君嗎？康熙正是把準了這個脈，所以才拿得起放得下。面對士人們的橫眉冷對，他從容不迫。

當這個新生的王朝歷經康熙、雍正兩代帝王，平穩過渡到乾隆手中，一百多年的光陰，已經攜帶着幾代人的恩怨情仇匆匆閃過——從明朝覆亡到乾隆時代的距離，幾乎與從清末到今天的距離等長。天大的事也會被這漫長的時光所淡化，對於那個時代的漢族士人來説，大明王朝的悲慘落幕，已不再是切膚之痛，大清王朝早已成了代表中國人民的唯一合法政府，入仕清朝，早已不是問題，潛伏在漢族士大夫心底的仇恨已是強弩之末。就在這個當口，乾隆亮出了他的殺手鐧——開「四庫館」，編修《四庫全書》。

乾隆三十七年（公元1772年），安徽學政朱筠上奏，要求各省搜集前朝刻本、抄本，認為過去朝代的書籍，有的瀕危，有的絕版，有的變異，有的訛誤，比如明代朱棣下令編纂的《永樂大典》，總共一萬多冊，但在修成之後，藏在書庫裏，秘不示人，成為一部「人間未見」[5]之書，在明末戰亂中，藏在南京的原本和皇史宬的副本幾乎全部被毀，至清朝手裏，已所剩無幾[6]，張岱個

5　[明]沈德符：《萬曆野獲編》，卷二十五，[清]錢枋輯，錢塘姚氏扶荔山房，道光七年刻本。

6　王重民：《辦理〈四庫全書〉檔案》，上卷，北京：國立北平圖書館，1934年，第6頁。

人收藏的《永樂大典》，在當時就已基本上毀於兵亂。[7]
（流傳到今天的《永樂大典》殘本，也只有約400冊，不
到百分之四，散落在八個國家和地區的30個機構中），因
此，搜集古本，進行整理、辨誤、編輯、抄寫（甚至重
新刊刻），時不我待，用他的話說：「沿流溯本，可得
古人大體，而窺天地之純」[8]，乾隆覺得這事重要，批准
了這個合理化建議，這一年，成立了「四庫全書館」。

只有在乾隆時代，在歷經康熙、雍正兩代帝王的物
質積累和文化鋪墊之後，當「海內殷富，素封之家，比
戶相望，實有勝於前代」[9]，才能完成這一超級文化工程
（今人對「工程」這個詞無比厚愛，連文化都目為「工
程」，此處姑妄言之），而乾隆自己也一定意識到，這
一工程將使他真正站在「千古一帝」的位置上。如果說
秦始皇對各國文字的統一為中華文明史提供了一個規範
化的起點，那麼對歷代學術文化成果全面總結，則很可
能是一個壯麗的終點——至少是中華文明史上一個不易
逾越的極限。在兩千年的帝制歷史中，如果秦始皇是前
一千年的「千古一帝」，那麼後一千年，這個名額就非

7　參見[明]張岱：〈陶庵夢憶〉，見《陶庵夢憶　西湖夢尋》，杭州：
　　浙江古籍出版社，2012年，第29頁。
8　[清]章學誠：《章學誠遺書》，北京：文物出版社，1985年，第176
　　頁。
9　[清]昭槤：《嘯亭續錄》，卷二，上海：上海申報館，光緒二年（公
　　元1876年），第24頁。

乾隆莫屬了。更有意思的是，乾隆編書與秦始皇焚書形成了奇特的對偶關係——在歷史的一端，一個皇帝讓所有的聖賢之書在烈焰中萎縮和消失，而在另一端，另一個皇帝卻在苦心孤詣地搜尋和編輯歷朝的古書，讓它們復活、膨脹、繁殖，使它成為這個民族的「精神原子彈」。如果從這個角度上說，乾隆應被視為中國帝制史上獨一無二的君王。[10]

對於當時的士人來說，這無疑是一項紀念碑式的國家工程，因為這一浩大的工程，既空前，又很可能絕後。所有參與其中的人，無疑在一座歷史的豐碑上刻寫下自己的名字。這座紀念碑，對於以「為往聖繼絕學，為來世開太平」為己任的士人們，構成了難以抵禦的誘惑。

10　編纂《四庫全書》也有很多負面效應。為維護統治，清廷大量查禁明清兩朝有所謂違礙字句的古籍。據統計，在長達十餘年的修書過程中，「犖犖大者文字之獄共有三十四件」。禁毀書目3,100多種（另一種説法為2,855種）、15萬部以上。同時，還對古籍進行大量篡改，如岳飛的〈滿江紅〉名句「壯志飢餐胡虜肉，笑談渴飲匈奴血」，「胡虜」和「匈奴」在清代是犯忌的，於是《四庫》館臣把它改為「壯志飢餐飛食肉，笑談欲灑盈腔血」。張孝祥的名作〈六州歌頭‧長淮望斷〉描寫孔子家鄉被金人佔領「洙泗上，弦歌地，亦膻腥」，其中「膻腥」犯忌，改作「凋零」。有學者認為，四庫全書的編纂，是華夏文明空前絕後的文化浩劫，被焚毀典籍遠多於收錄，而被收錄者也全都遭到篡改，刪節，在文化上沒有什麼價值，在思想上更是中國文明主體上的一次「癌變」，是對整個中國古文明毀滅的罪證，對近現代中國的負面影響深遠，也是近代中國在重建現代性過程中，沒有有益的古代文化傳統，導致傳統文明徹底潰敗的直接淵源，是滿洲人對漢族為主體的華夏文明的最徹底的破壞。

華麗轉身

「皖派」學術大師戴震邁向「四庫館」的步伐義無反顧。

乾隆二十年（公元1755年），戴震33歲，風華正茂之年，他迎來了一生的轉捩點。《清史稿》稱他「避仇入都」。所避何仇，《清史稿》沒有説，紀曉嵐在戴震的《考工記圖注》的序文中説了，是與同族的豪門為一塊祖墳起了爭執，對方勾結官府，給他治罪，他連忙逃到北京，匆忙中，連行李衣服都沒帶。他寄旅於歙縣會館，連粥都喝不上，卻依舊放歌，有金石之聲。戴震因禍得福，正是在這一年夏天，他結識了紀曉嵐、錢大昕這群哥們兒，也正是在他們的幫助下，他的《勾股割圜記》、《考工記圖注》這些著作成功刻印，一舉成為京城的學術名流。

儘管戴震影響巨大，但他的科舉之路一直沒有走通。到京十七年後，一個天大的餡餅才掉到他的頭上。由於紀曉嵐向「四庫全書館」正總裁于敏中推薦了戴震，于敏中向乾隆帝彙報後，將他召入四庫館任纂修官。這一年，戴震已到了天命之年。

戴震就這樣穿上了青藍的官袍，由一個民間知識分子變成政府公務員，這一選擇在當時士人當中還是引起了軒然大波，認為他是在向體制投降。戴震不為所動，

因為在他看來，在體制內做學問和在體制外做學問沒有什麼不同，只要所做的學問是真學問。

話是這麼說，但在皇帝眼皮底下搞學術，與在刀俎上舞蹈沒有什麼分別。最高領袖的關懷，有時是危險的同義詞。儘管乾隆是一個懂業務的領導，但他代表的帝王意志，依舊嚴峻淩厲。工作中出現的錯誤，不僅是學術問題，而隨時可以被歸結為政治問題，幹得好升官，幹不好殺頭。徵集圖書最積極的江西巡撫海成，因為他徵集的書裏有一句「明朝期振翮，一舉去清都」惹怒了乾隆，被革職拿辦，後來又被處以「斬監候」，就是死緩；編書、抄書者因失誤而被罰俸成了家常便飯，連總纂官紀曉嵐也曾在乾隆四十五年（公元1780年）冬天被記過三次，第二年，纂修周永年被記過多達五十次。另一位總纂官陸費墀甚至被罰得傾家蕩產。

因此，入館編書，也是一項高風險職業，用今天話說，是機遇與挑戰並存。紀曉嵐全身而退，並不是因為他有「鐵齒銅牙」—— 即使他真有，也會被修理得滿地找牙 —— 而是因為他既才華蓋世，連乾隆都成了他的粉絲，同時不失阿Q的精神勝利法，帶着一種好玩的心態看待榮辱賞罰，他還利用職務之便給自己抄了不少禁毀小說，在緊張繁忙的工作之餘沒事兒偷着樂。

除了最高權力者帶來的震懾，戴震還要面對知識群體的謾罵。對於皇帝意志帶來的學術不公正，桐城派古

文家姚鼐入館一年就揚長而去。儘管倡議成立「四庫館」的朱筠推薦了他的弟子章學誠，章學誠卻寧肯一生潦倒也絕不入館，更對乾隆朝的第一學者戴震嗤之以鼻，與他老死不相往來。道不同，不為謀，但他們最終在學術史裏相遇，成為大清王朝文化蒼穹上兩顆不滅的恆星。

應當説，戴震走的，也是一條孤絕的路，一條孤絕的學術之路，甚至是一種皈依。他了卻紅塵，把目光收束在蒼古斑駁的經卷中，它所需要的勇氣、毅力，絲毫不遜於伯夷、叔齊，不遜於顧炎武、黃宗羲，更不遜於將與他相識視為生命中「頭等重大事件」[11]，卻又終生不相契闊的章學誠。漢人的江山被奪走了，但文化的江山還在，這個江山，誰也奪不走，不僅奪不走，那些奪了寶座的帝王，還要削尖腦袋，對它頂禮膜拜。這文化，不僅考士人，也考皇帝，邁過它的門檻，才是一個合格的皇帝，也才配得上這無限江山。他們終於悟出了，一紙書頁，抵得上千軍萬馬。不知不覺之間，時代的話語權，又回落到了士人的手上。

當袁枚在遙遠的江南踏雪尋梅，戴震正踏着斑駁的石磚地和磚縫裏蓬勃的雜草，走向莊嚴的「四庫」館。一進館，他被凍得發木的面孔就會舒展、豐潤起來，那

11　余英時：《論戴震與章學誠》，北京：三聯書店，2000年，第7頁。

世界如一片豐饒的園林，讓他覺得妥貼、溫暖和自由，正像袁枚在湖山之間的感覺一樣。袁枚的理想生活藏在隨園裏，正如戴震在理想生活在「四庫館」。戴震的世界裏，「餘花猶可醉，好鳥不妨眠」，那餘花、那好鳥，就是他觸目可及的琳琅文字。戴震貪戀着那片文字的園林，在其中遊刃有餘。在校勘《水經注》時，他以《永樂大典》本《水經注》為校勘通行本，凡補其缺漏者2,128個字，刪其妄增者1,448個字，正其進改者3,715個字，長期以來困擾學術界的經文、注文混淆的問題迎刃而解。除此，凡是天文、演算法、地理、文字聲韻等各方面的書，均經其考訂，精心研究、校訂。

人各有志。無論披着布衣還是官袍，他枯瘦的身體裏，都藏着一份不滅的信念，那就是對「道統」的堅守，對學術的信念。無論多麼莊嚴的「政統」都有它的極限，八百年的周朝，夠長久了，也有灰飛煙滅的那一天，所以他叩拜乾隆，雖五體投地，但當他瞥見御座上方那塊「建極綏猷」匾，心底都會感到一種徹骨的悲涼；而周朝小民孔子創建的儒學，已經延續了兩千年，超越了所有的朝代，超越了焚書坑儒的毀滅，仍然香火傳遞。文人身處帝王的朝廷，心裏卻有自己的朝廷、自己的江山——那亙古不滅的「道統」，是他們真正效忠的對象。一股手傳手的力量，歷經兩千年，把戴震推向「四庫館」。他守着如豆的燈火，面對着先人的語言沉

默不語，卻感到自己的血液裏有一種已經醞釀了兩千年的力量。

在戴震身後，越來越多的士人奔向「四庫館」。當時的大學者，除戴震外，還有邵晉涵、周永年、余集、楊昌霖。徐珂寫《清稗類鈔》，將他們五人稱為「五徵君」[12]。戴震不再孤獨，「四庫館」裏，成百上千的編書、抄書者彷彿潮水，迅速湮沒了他枯寂的身影。

由於字數龐大，當時又沒有影印機，刊刻是不可想像的，抄寫是最快捷的辦法，於是成立了繕寫處，前後聘用的繕寫人員多達2,840人以上[13]。他們按照半頁八行、每行二十一字的格式統一抄寫。每書要先寫提要，後寫正文。兩百多年後，在故宮圖書館，面對着它們的影印版，我仍然體會得到他們的細緻和耐心。那一刻，我似乎聽到了「四庫館」裏，所有人都摒住呼吸，唯有筆尖齊刷刷落在紙頁上的沙沙聲。那種聲音輕盈綿密，若有若無，一個敏感的人，能夠從它們疾徐有致的節奏裏，聽出筆劃的起承轉合。紙是浙江上等開化榜紙，紙色潔白，質地堅韌。那時，定然有一隻飛蟲輕輕降落在某一張正在書寫的紙頁上，混跡於那些蠅頭小字中，但繕寫者的寫字節奏沒有絲毫的零亂，假如筆觸剛好到達

12 [清]徐珂：《清稗類鈔》，北京：中華書局，1984年，第301頁。
13 中國第一歷史檔案館編：《纂修四庫全書檔案》，上海：上海古籍出版社，1997年，第1928–1929頁。

它停泊的位置，那懸起的筆尖一定會停頓在空中，等待它的重新起飛。

乾隆四十六年（公元1781年）十二月，歷經十年，第一部《四庫全書》繕寫完成。三年後，第二、三、四部抄寫完成。又過六年，到乾隆五十五年（公元1790年），最後一部（第六部）《四庫全書》抄完了最後一個字，裝裱成書。至此，七部《四庫全書》全部竣工。

「克隆」的藏書樓

乾隆皇帝下江南，一定聽說過寧波範氏家族的天一閣。這是一個民間藏書家的理想國，不僅「閣之間數及樑柱寬長尺寸，皆有精義，蓋取『天一生水，地六成之』之意」[14]，而且它的基本材料不是木，而是磚，因此「不畏火燭」，有很強的「抗燒性」。乾隆四十一年（公元1776年），是「四庫館」成立和第一部《四庫全書》繕寫完成中間的一個年份。這一年，風雨天一閣，這座美侖美奐的江南私家藏書樓，同時也是亞洲現有最古老的圖書館，被「克隆」到宮殿裏，不僅形制幾乎與天一閣一模一樣，連書架款式，都一模一樣。它，就是文淵閣。

14　[清]乾隆：〈文源閣記〉，《中國古代藏書與近代圖書館史料》，
　　北京：中華書局，1982年，第17頁。

一座綠色宮殿，就這樣在紫禁城由黃色琉璃和朱紅門牆組成的吉祥色彩中拔地而起，像一隻有着碧綠羽毛的鳳凰，棲落在遍地盛開的黃花中。它以冷色為主的油漆彩畫顯得尤其特立獨行，顯示出藏書樓靜穆深邃的精神品質。

那應該是別一種的「雅集」吧，先秦諸子、歷代聖賢，都在那裏聚齊，「參加」了文淵閣盛大的落成典禮。《日下舊聞考》形容：「煌煌乎館閣之宏規、文明之盛治矣。」[15] 反清絕食而死的文震亨，其《長物志》也被編入了《四庫全書》，真有戲劇性。

文淵閣，也真正地成為了文化的淵藪。一個人的文化是否淵博，拉到文淵閣考一下就知道了，因為《四庫全書》裏邊的許多書，早就絕版、失傳了，別說讀，許多人恐怕聞所未聞，即使有所耳聞，也是只聞其名，不見其書。只有來自皇家的動員力，才能重新發現，並把它們會聚在一起。當乾隆第一次站在文淵閣的內部，背着手，望着金絲楠木的書架上整齊碼放的一隻隻書盒，心底一定充滿成就感。那些書籍，是用木夾板上下夾住後，用絲帶纏繞後放在書盒中的，開啟盒蓋，輕拉絲帶，就可以方便地取出書籍。乾隆還特許在每冊書的首頁鈐蓋「文淵閣寶」，末頁鈐蓋「乾隆御覽之寶」印璽，以表明自己對《四庫全書》的那份厚愛。時隔兩百

15　[清]于敏中等：《日下舊聞考》，第一冊，第165頁。

餘年，我仍然聽得見他黑暗中的笑聲。

「克隆」藏書樓的行動並沒有停止，乾隆想讓它們四處開花。於是，另外六座專藏《四庫全書》的藏書樓也相繼興建，它們是：承德避暑山莊的文津閣，公元1775年建成；圓明園內的文源閣，公元1775年建成；盛京（瀋陽）故宮的文溯閣，公元1782年建成。

它們與紫禁城的文淵閣一起，並稱「北四閣」，因為它們的位置都在皇家禁地，因此也稱「內廷四閣」。《日下舊聞考》稱：「凡以攬勝蓬山，珍儲秘笈，為伊古以來所未有。」[16] 此外還有「南三閣」，分別是：鎮江金山寺的文宗閣，公元1779年建成；揚州天寧寺的文匯閣，公元1780年建成；杭州西湖孤山南麓的文瀾閣，公元1783年建成，因為它們都在江蘇、浙江，因此也被稱為「江浙三閣」。

最晚到公元1782年，全部七套《四庫全書》這七座藏書閣中安放完畢，每閣一套，這一年，距離乾隆下詔建「四庫館」，剛好過去十年。七套《四庫全書》，為歷代文化學術成果「存檔」，也留了備份，應該說萬無一失了。同時也利於使用——尤其「南三閣」，基本對民間士人開放，成為公益性圖書館，使《四庫全書》與士人能夠站在巨人的肩膀上，這才有了著名的乾嘉學派，讀書筆記也在清代走向成熟，被清人寫得有聲有色。

16　[清]于敏中等：《日下舊聞考》，第一冊，第165頁。

這些筆記中，有一部名叫《鴻雪因緣圖記》，是清代的一部「圖文書」。它的文字作者，是嘉慶十四年（公元1809年）進士、金世宗第二十四代後裔完顏麟慶。在這部記錄他了一生見聞的筆記中，不難尋見他對造訪文匯閣的難忘記錄。他去的時候，滿眼的「名花嘉樹，掩映修廊」，讓他有了一種夢幻般的恍惚感。很多年後，當他「回憶當年充檢閱時」，仍「不勝今昔之感。」[17]

　　因此，《四庫全書》真正的主人，不是乾隆，而是天下士人。乾隆一生，文治武功，被稱為「十全老人」，沒有什麼事情是他辦不到的，唯獨在文淵閣，他看到了自己的局限。他只能瞥見《四庫全書》的吉光片羽，而天下士人，則完成了對它的集體閱讀。編修《四庫》，給當時士人，尤其像戴震這樣科第無門的布衣士人提供了一個至高無上的學術平台，正是在「四庫館」裏，戴震實現了真正的自我完成，成為有清一代卓越的學術大師。許多人對清代學術不以為然，認為它過於沉溺於通經、考據，實際上，對於儒家知識分子來說，通經的目的，正是「致用」。正是借助這些古代文獻，漢族知識分子站穩了自己的腳跟，建立起一個完整的思想體系，其中，戴震正是表現最為出色的一位，所以胡適說：「人都知道戴東原是清代經學大師、音韻的大師，

17　[清]完顏麟慶：〈文匯讀書〉，見《鴻雪因緣圖記》，第二集，杭州：浙江人民美術出版社，2012年，第638頁。

清代考核之學的第一大師。但很少有人知道他是朱子以後第一個大思想家、大哲學家。……論思想的透闢，氣魄的偉大，二百年來，戴東原真成獨霸了！」[18]

太平軍來了

七座藏書閣中，第一座被毀的是文宗閣。

乾隆皇帝無論如何也不會想到，他所締造的盛世，不到半個世紀就成了強弩之末。鴉片戰爭距離乾隆去世，只有四十一年的時間。清代似乎只有前期和晚期——前期以康雍乾的百年盛世為代表，晚期留給人的印象，就是晚清七十年的血雨腥風。

乾隆的兒子嘉慶，給後人留下的印象似乎只有扳倒和珅這個貪官，民間有諺：「扳倒和珅，吃飽嘉慶」。接下來的道光皇帝，不幸趕上鴉片戰爭這一外患和太平天國這一內亂，江山從此不可復識，在重重的宮牆之外，在風雨之外，連綿的戰爭，一波接着一波，愛新覺羅子孫的命運，更是一代不如一代。不到二十年，英法聯軍自帝國海岸登陸，衝入京城燒殺搶掠，圓明園一把大火，讓熱河病榻上的咸豐立刻就吐了血，龍袍上的血光，成為對這個王朝最直觀的象徵。咸豐的死，成就了

18　胡適：《戴東原的哲學》，見《胡適全集》，第六卷，合肥：安徽教育出版社，2003年，第481頁。

他身邊那個「蘭貴人」，很多年後，她成了人人畏懼的「老佛爺」，坐在同治、光緒兩代皇帝的身後，巋然不動，但伴隨着這位老寡婦進入更年期，這個鐵血王朝終於到了末日窮途。甲午海戰傷了帝國的元氣，庚子之變則抽乾了它的骨髓。這段歷史，每個中國人都刻骨銘心。假若九泉下的乾隆追問起王朝的運命，那些後世的帝王們又該說些什麼呢？

盛衰自有定數，任你強權傾世，也終逃不過一場敗亡。戴震抬頭望見乾隆御座上方那塊「建極綏猷」匾時，心底就知道了那只是一場不切實際的夢想，世界上從來就沒有永恆這件事。如果有，它也不是屬於帝王的。

鎮江文宗閣，在鴉片戰爭時就遭到了從浙江上岸的英軍的洗劫，苟延殘喘了一時，太平軍到時，它的劫數也就到了。咸豐三年（公元1853年）早春二月，大地剛剛開始現出它淒迷的色彩，太平軍攻陷南京的消息就傳到鎮江，把這座城市拋入前所未有的恐怖氣氛中。據說太平軍在攻下一座城池以後，就會把當地「群眾」充分地「組織」起來，編入男館、女館，變成「軍隊」，強迫他們去攻打下一座城池，對於那些老弱病殘，則驅至城外，在河邊統統殺死，層層疊疊的屍首，把江都塞滿了。作戰時，這些臨時組織的「雜牌軍」在前，被後面的士兵監督，太平天國，就是一個層層監督的政權，如有逃亡，身後的士兵就會手起刀落，把他們斬成兩截。

他們就這樣被置於死地，留給他們的只有一條路，就是拼死向前衝，從別人的死地裏，尋找自己的生路。[19]

鎮江就這樣，順理成章地成了太平軍的下一個目標。二月十八日，天國的軍隊黑壓壓地向鎮江漫溢過來，就要水漫金山了，只不過那不是一般的水，而是天國的水軍。據清同治六年刊刻的《金陵被難記》記載，船上的太平軍士兵，在向鎮江挺進時，一律要振臂高喊，凡不從者，皆被亂刃砍死。[20]尖銳的喊殺聲，從萬餘名太平軍的喉嚨裏喊出來，在天空中交織纏繞，像一層粗重的蟒蛇，由遠及近，飄浮過來，把鎮江城緊緊地圍裹起來。整座城池，都在這恐怖的聲音中瑟瑟發抖。鎮江知縣棄城逃跑了，金山寺的僧人們匆忙地把佛經轉移到五峰下院藏了起來，而文宗閣的看守人，此時卻亂了方寸，望着書架上層層疊疊的楠木書函，束手無策。

那定然是一場慘烈的激戰。我沒有找到關於那場戰鬥的詳細記錄，一個多世紀後，它的細節已湮沒無聞，只知道那一天，黑壓壓的天國水軍截斷了大江，擺開它們的重炮，向着城裏猛轟。槍炮之聲打斷了金山寺裏的誦經聲，嗆人的火藥味覆蓋了初春的花草芳香。瓜洲守

19　參見[清]滌浮道人：《金陵雜記》、[清]謝介鶴：《金陵癸甲紀事略》，見中國史學會主編：《太平天國》，第四卷，上海：上海人民出版社、上海書店，第610、621、651頁。

20　參見[清]佚名：《金陵被難記》，見中國史學會主編：《太平天國》，第四卷，上海：上海人民出版社、上海書店，第750頁。

備方綱逸奔到跑台上，向太平軍還擊，但在太平軍猛烈的火力下，鎮江守軍的還擊，與其說是頑抗，不如說是呻吟。

二十二日，鎮江城破，太平軍蜂擁而入，一把火把金山燒了。雕樑畫棟的鎮江、堆金砌玉的鎮江，立刻就成了一片起伏的火海。文宗閣裏那些美輪美奐的藏書和書盒，也被裹挾在火中，化作一縷縷的青煙。假若有一雙敏銳的眼，定然會發現文宗閣的火光與他處不同，大火一旦遭遇了那些上等的絹帛、楠木、紙頁，也一定會變得更加興奮和狂放，它們在上面肆意奔跑、翻滾、撒野，火的顏色，也越發明亮、刺眼和邪惡。十年寒窗下靜心書寫的文字，在經歷了短暫的抽搐、掙扎之後，轉眼就沒了蹤影。我想，大火一定會讓縱火者無比陶醉，一種成就感會從他們的心底油然而生。無論乾隆皇帝多麼苦心孤詣地營造他的紙上輝煌，他所有的努力，在大火面前都不值一提。

太平軍就這樣佔領了鎮江城，倖存的城內百姓必須在家門口貼上一個「順」字表示降服，以保全性命。太平軍沒有就此停止他們前進腳步，他們要從勝利走向新的勝利。他們揮師向北，劍指揚州。十三年前鴉片戰爭，英國人就採納了蒲鼎查的建議，採取了佔領江南而不是佔領北京的策略，切斷了大運河這一輸血渠道，從而一舉征服了大清帝國。太平軍如法炮製，就是為了切

斷大運河的漕運，席捲江南，佔領帝國的心臟地區。雙方都意識到，這一戰至關重要，在槍炮血刃中糾纏，那一場廝殺，不見天日，文匯閣，遭到了與文宗閣相同的命運。

江浙三閣中的最後一座文瀾閣，在咸豐十年（公元1860年）李秀成攻入杭州、破江南大營時，還安然無恙。第二年，李秀成再破杭州，這一次，文瀾閣劫數難逃。

《揚州畫舫錄》裏記載的藏書「千箱萬帙」的江浙三閣，至此「全軍覆沒」，連殘骸都沒能留下。自建成起，它們只在世間挺立了七十多年。

悲風裏

江浙三閣在水波浩淼的中國南方灰飛煙滅的時候，法國人埃利松還只是一個18歲的小癟三，沉浸在天馬行空的青春歲月裏。那時的他，隻身跑到意大利佛羅倫斯，無心欣賞文藝復興的偉大建築，卻是要一心支持意大利人民的獨立鬥爭，渴望着自己的青春能在戰場上閃光。公元1859年，拿破崙率領軍隊進入意大利，埃利松於是在那裏加入一個騎兵團，成為第六騎兵團的一名二等兵。

大清王朝，對於年輕的埃利松來說，只是一個遙遠而模糊的名稱，對它的一切，他都一無所知。他從來不

曾奢望自己能夠進入法王的宮廷，更不用說大清皇帝的皇家園林了。如果不是因為一場戰爭，他恐怕一輩子都不會有這樣的資格。咸豐十年（公元1860年），李秀成攻入杭州時，一紙命令改變了埃利松的命運——他被派去，作「遠征中國海陸軍總司令」蒙托邦將軍的私人秘書兼英文翻譯，前往中國。

他因此而親歷了發生在該年的第二次鴉片戰爭。在圓明園裏目睹的一切，始終沉甸甸地壓在他的心底，幾乎將他壓垮。二十多年後，他寫下一本《翻譯官手記》，在法國出版。在英法聯軍無數官兵後來的自述中，這本書被稱為是最生動最精彩的一部。

他是在秋季的薄暮中第一次看見那座宏偉的皇家園林的。那一天是1860年10月6日，巨大的宮殿彷彿一片深海，半明半昧地顯露在他的面前。亭台樓閣在山水之間錯落，在夜幕將臨時，依然頑強地浮現着堅硬的輪廓。那時他還沒有機會去打量建築上的花紋雕刻，那些在石頭上綻放的豔麗花朵，但這座山水園林的湖光山色，就已經讓他沉迷不已。秋意漸濃的時節，依然彷彿一個溫暖如春的香巢。空氣中有零星的槍聲，鋒利地撕破長夜。園林的守衛者在做着無效的抵抗，法軍做着還擊。直到深夜，起伏的槍聲終於沉寂下來。

圓明園的總管文豐在夜裏投湖自盡了，從此再沒人對這座園林的秩序負責。法軍衝進去了，那些沒有被咸

豐帶到熱河的妃子，紛紛把自己吊死在雕樑上。每當有外國士兵衝進那些宮殿，都會看見她們的玉體如有在空中飄來盪去。埃利松說，搶劫發生的時候，他的蒙托邦將軍試圖控制局勢，「他不停地在人群中指揮、訓斥、請求、安慰，最後，他惱怒地舉起了手中的指揮杖來阻攔這些恐慌得暈頭轉向的士兵。後來，他的指揮杖丟了，被人拔走了，也不知道是哪個士兵幹的，最終也沒有找回來。」[21]

但來自清方的資料，並不接受法國士兵對那個恐怖之夜的說法。實際上，在10月6日法軍抵達圓明園的那個夜晚，局勢就已經失控，搶劫和縱火的行為都得到放任。內務大臣寶鋆在給恭親王的報告中說，幾座大殿在10月6日就被燒毀了，火焰在夜晚直衝雲霄。[22] 李慈銘《越縵堂日記補》中記錄那天的場面是：「夷人燒圓明園，夜火光達旦燭天。」[23]

英國人在附近的喇嘛廟裏宿營一夜，因而沒能趕上這最初一輪的搶劫，這令他們十分惱火，第二天一早就開始了更大規模的搶劫。兩國士兵爭先恐後，比學趕幫超，那份勇猛，比起在戰場上更強出了百倍。

21　[法] 埃利松：《翻譯官手記》，上海：中西書局，2011年，第206頁。

22　參見中國第一歷史檔案館編：《圓明園：清代檔案史料》，上冊，上海：上海古籍出版社，1991年，第556頁。

23　李慈銘：《越縵堂日記補》，見中國史學會主編：《第二次鴉片戰爭》，第二卷，上海：上海人民出版社，1978年，第123–124頁。

在那個冰涼徹骨的夜晚，埃利松居然看到了文源閣。那座皇家藏書閣，貯滿了乾隆皇帝、還有一代代士人的心血，在驚天動地的搶劫中，孤獨地站立着。黑色的瓦頂，遠處燃燒的火光為它鍍上一層凄迷的光。這是我們今天能夠找到的關於文源閣的最後記錄。埃利松走進去，發現「廳內各處牆壁上都是書架，上面擺滿了極為罕見、極為古老的手稿」。[24]

蜂擁而至的搶劫者，沒有人知道這些「古老的手稿」是做什麼用的，他們並不知道，它們並不「古老」，但它們抄錄的古書卻足夠古老——很多文字已經在這塊土地上流傳了兩千年；他們更不知道，文源閣落成後，乾隆皇帝每年駐蹕圓明園，幾乎都要來此修憩觀書，吟詠題詩。他們不懂帝王的優雅，不懂文字的深奧，他們闖進了圓明園，卻永遠無法真正懂得它的含意，他們的目光，全部落在那些有形的寶貝上面；只有金錢，能夠計算出他們的慾望。這群士兵，許多來自窮鄉僻壤，對中國皇帝的私家園林的哄搶，給了他們一夜暴富的機會。圓明園成為他們人生的原始股，把無數的匪徒變成了貴族，在遙遠的歐羅巴世代相襲，儘管在那裏，許多對自己的發家史隻字不提。埃利松說，有一個炮兵，把財寶藏到水桶裏，帶回法國，這個從前的窮光

24　[法]埃利松：《翻譯官手記》，第218頁。

蛋，後來在歇爾省買下一個巨大的莊園。[25]

與那些珍貴的古董相比，文源閣書架上的《四庫全書》百無一用。書架被推倒，書冊散落一地，乾隆皇帝曾經小心翻動的紙頁，被紛至沓來的皮靴反復踩踏着，留下一道道零亂的鞋印。也有人發現了它的「價值」，把紙頁撕扯下來，在寒冷的秋夜裏點燃烤火⋯⋯

搶劫一直持續了十幾天。埃利松回憶當時的場景時寫道：「炮兵搶到的東西是最多的，因為他們有馬匹，有箱子，有車子。他們把彈藥箱子的角角落落都塞滿了，箱子放不下之後，他們又把炮彈發射一次之後浸泡膛刷子、用來清洗大炮的水桶塞滿，最後把大炮的炮膛直到炮口都給塞滿了。」[26] 他們心滿意足，滿載而歸。埃利松在描述英國車隊時說：「英國人的行李隊伍，長得令人難以置信。這支漂亮的隊伍足足有八公里長。」[27]

新的問題接踵而來，那就是如何把他們的贓物運回祖國。他們的兵艦，是不允許攜帶私人物品的，這使一些船商有了千載難逢的商機。天津港口的一位英國船商向搶劫者保證，在一個月內把他們的珍寶運回故鄉，但必須預交三分之一的運費。許多士兵答應了，船商於是帶着所有人的運費和珍寶一去不返，從此再也沒有人知

25　[法]埃利松：《翻譯官手記》，第240–241頁。

26　[法]埃利松：《翻譯官手記》，第239頁。

27　[法]埃利松：《翻譯官手記》，第243頁。

道他的下落。有人聽說，他去了美洲，像童話裏的王子公主一樣，從此過上的幸福的生活。這是對搶劫者的搶劫，在這場貪慾的競賽中，他笑到了最後。埃利松說：「這個英國流氓悄無聲息、沒有風險、輕而易舉地就得逞了。」[28]

10月18日，約翰·邁可爵士的第一步兵師在大部分騎兵的協同之下，在圓明園的建築物上擺滿柴堆後，點燃了火燒圓明園的第一把火。他們決定讓這座「萬園之園」徹底毀滅，這樣他們就可以告訴全世界，那些珍寶是毀於火災，而不是一場集體搶劫。不久，各處的火光就迅速匯合起來，變成一股無法阻擋的巨大火焰，彷彿騰空而起的巨大焰火，裝飾着他們的勝利。

圓明園內，「數百載之精華，億萬金之積貯，以及宗器、裳衣、書畫、珍寶、玩好等物」[29]，在大火中變成黑色的粉末，如無數黑色的雨點，遮天蔽日，在急風中啾啾地打着旋兒，迷得人睜不開眼。大火燒了五天五夜，連北京城裏的百姓，都能清晰地看見西北郊的火光。當那些黑色的煙塵沉落下來的時候，昔日的瓊樓玉宇、人間仙境消失了，只留下遠瀛觀的那幾根拱形石柱，屹立成今天這個樣子，成為愛國主義的永久教材。

28　[法]埃利松：《翻譯官手記》，第240–241頁。
29　〈庚申英夷入寇大變記略〉，見中國史學會主編：《第二次鴉片戰爭》，第二卷，上海：上海人民出版社，1978年，第53–54頁。

火燒圓明園之後，昆明湖湖底沉澱了厚厚一層灰燼，湖中的矽藻，從此滅絕。[30]

即將就任湖南巡撫的陳寶箴坐在一家茶樓裏，遠眺着西北方向冒出來的濃煙，失聲痛哭。[31]

戴震已逝去八十多年。悲風裏，我們似乎仍能聽得見他的仰天長嘯。

末日之書

全部七套《四庫全書》在這藏書七閣中安放完畢還不到八十年，就已經毀了四套，還剩下三套，裸露在變幻無定的歲月中，吉凶難卜。由此我們感受到了紙質文明的脆弱、易毀。無論多麼宏偉的紙上建築，都經不起踐踏和摧毀。乾隆以十億字的篇幅創造了中國書籍史的一個極端，優雅地書寫着自己的文化野心，清代皇家的藏書七閣，實際上就是紙的大本營，或者說，紙的大型倉庫。這是紙頁對時間的一次示威，但無論紙的勢力多麼龐大，都會在時間中不堪一擊。規模的宏大並不能抵禦火焰的野蠻和囂張，即使那些藏書閣在物質上已經做好的充分的防範。

30　參見《世界日報》，1996年3月21日。
31　陳三立：《散原精舍文集》，台灣商務印書館，1962年，第103頁。

自西漢發明紙張[32]以後，中華文明，很大程度上是由紙來承載的，包括文學、繪畫、宗教，甚至民俗，不像西方，用紙歷史只有最近的幾百年[33]，在更長的時期內，他們寄情於石頭、羊皮、金屬。在巴黎盧浮宮，面對文藝復興時期的雕塑，我對歐洲藝術家的創造力深感歎服，他們為冰冷的石頭注入了靈魂，使堅硬的石頭有了彈性、節律、表情甚至情感。藝術家的才華，在石頭的聲援下永垂不朽。與此同時，又對中華紙質文明的易碎性深感惋惜。在北京故宮，我看到過東晉顧愷之的繪畫（〈洛神賦圖〉），看到過唐代李白僅存的書法真跡（〈上陽台帖〉），我一方面慶幸它們穿越千年時光，另一方面又感歎更多的藝術品被歲月無情地毀滅了——如果中華文明不是更多地依賴紙頁，就一定會有更多的藝術品保留下來，我們可能會擁有成百、上千個盧浮宮，才能容納下它的全部。正因為我們的文化過於依賴紙頁，所以它與時間的搏鬥變得更加艱難。它是那麼懼

32　從迄今為止的考古發現來看，造紙術的發明不晚於西漢初年。早在西漢，中國已發明用麻類植物纖維造紙。宋代蘇易簡〈紙譜〉記載：「蜀人以麻，閩人以嫩竹，北人以桑皮，剡溪以藤，海人以苔，浙人以麥面稻稈，吳人以繭，楚人以楮為紙。」

33　造紙術直到十二世紀初才經中東傳入西班牙。意大利在十二世紀就用阿拉伯人輸入的紙，德國從十三世紀已經由意大利進口紙張。英國在十四世紀初由意大利進口紙張，1495年約翰・泰特（John Tate）在芬・迪頓建立第一所造紙廠。俄羅斯在1575年建立第一家造紙廠。美國第一家造紙廠於1690年在費城附近建立。1803年美國人在加拿大魁北克省的聖安德路斯鎮建立第一家造紙廠。

怕雨水、火焰、白蟻，更不用説戰爭了——那些精美絕倫的紙頁，或許可以戰勝自然界的蠶食，卻很難戰勝人為的災難。乾隆皇帝或許意識到了這一點，所以七座藏書閣中，除了文宗閣，另外六座藏書樓名字的部首裏都帶三點水，是出於水可救木的心理暗示。但另一方面，它們的名字，又猶如讖語，預埋了它們的悲劇——文宗、文匯、文瀾、文源四座藏書閣，全部毀於火燒。文宗閣的名字裏沒有「水」[34]，有人曾就此問過乾隆，乾隆回答説：「鎮江金山在江中，不淹就算萬幸，何憂無水？」彷彿天意，最先遭到噩運的，正是名字沒有「水」的文宗閣。

既然紙質文明如此脆弱，中國人為什麼還對它如此迷戀？天者，夜晝；地者，枯榮；人者，滅生。這是農業社會賦予中國人的樸素世界觀。中國人從不懷疑，萬事萬物，無論是一張紙、一個人，還是一個王朝，都有自己的壽限，但他們同樣相信，天地萬物，都處於一個輪迴的系統中，生而死，死而生地循環往復，所有死去的事物，並不是真死，而只是轉換了存在方式而已。紙頁可以消失，但文化不能。物質載體的消失，並不會導致文化的滅亡，它可以轉移場地，可以進入話語、進入戲曲，不斷地尋找着新的載體，重新搭建起他們的記憶之宮。猶如我們今天的電腦，硬體的不斷淘汰與更新，

34　也有人寫作「文淙閣」。

並不能阻止信息傳播的連續性。中國人發現了文化超越時間、超越自然的力量，因此不再懼怕那實體的消失，中國人的木構房屋（不是歐洲的石質建築）拆了建、建了拆，紙質書冊抄了燒、燒了抄，文明的長河卻從未斷流，所有消失的實體，不過是向未來傳遞信息的一個跳板而已。

中國人當然也可以尋求一種兩全其美的方案——畢竟物質世界裏的天長地久並不是一件壞事。但自從紙張發明以來，中國人就放棄了對於石器和青銅的迷戀，一方面追求着文化的永恆，另一方面卻選擇了速朽的紙頁，將我們的文化置於速朽與永恆的雙向拉扯中。這一奇特現象的出現，不僅因為紙張易於書寫、攜帶和傳播，更因為紙張的易碎性從反面確認了它所承載的文化的珍貴性，從而讓人們的目光超越那些具體的載體，投向文化本身的意義，去鑄造一套強韌的自我循環程序，這套程序本身，遠比一頁紙、一棟房、一座宮殿更重要，猶如一隻蜥蜴，肢體殘缺之後，還能頑強地生長出來。兩千五百年前，孔子就看到了這一點，所以他説：

文王既沒，文不在兹乎？天之將喪斯文也，後死者不得與於斯文也；天之未喪斯文，匡人其如予何？[35]

35　《孔子家語》，北京：中華書局，2011年，第1頁。

意思是說：「文王死了以後，一切文化遺產不都在我這裏嗎？上天如果想要毀滅這些文化，那我也不會掌握這些文化了；上天若是不想毀滅這些文化，匡人又能把我怎麼樣呢！」我們的文化只是暫時存放在紙頁上，猶如靈魂只是臨時寄居於肉身，肉身可以泯滅，但靈魂永在。中國的文化是計整不計零的，在這個整體中，「每個斷裂的片斷都被接駁起來，形成完整的時間長鏈。」[36]

火焰與紙頁的形而上關係就這樣確立了——死亡的意志越是強大，再生的衝動也就越大。歸根結底，是因為在那些紙頁的背後，挺立着文人的身姿。所有的書冊，只有依託於一代代的文人才能活起來。有他們在，那些死去的文字就能在新的紙頁上復活。

這樣，面對書冊，我們就不再感到憂傷，因為那些藏書閣裏，存在的並不只是「千箱萬帙」的書冊，而是知識，是思想，是千年不易的信仰；書冊中的一筆一劃，橫橫豎豎，都是文人們的骨骼。文人的骨頭，比時間更硬。

與明代遺民進入「四庫館」的扭扭捏捏相比，這些晚清漢族士人捍衛《四庫全書》的決心更加理直氣壯。此時，纏繞在這些漢族知識分子心頭的身份焦慮已經消除。與其說他們是在捍衛「腐朽沒落的清王朝」，不如

36 朱大可：《烏托邦》，北京：東方出版社，2013年，第70頁。

説是在捍衛那隻文化蜥蜴。

　　文宗、文匯二閣消失兩年多後，清軍佔領南京，天國領袖洪秀全自殺身亡。一生苦讀詩書、力求「內聖外王」的曾國藩，派自己的朋友、目錄學家莫友芝前往鎮江、揚州，四處查訪從文宗閣和文匯閣裏散落的書冊，莫友芝一無所獲，最終傷感地離開。他在給曾國藩的信裏無奈地寫下八個字：

　　「聽付賊炬，惟有浩歎。」

　　但江浙三閣的故事並沒有到此結束。就在杭州文瀾閣被李秀成的部隊毀壞的第二年，在杭州城西的西溪避禍的丁申、丁丙兄弟，在逛舊書店時，居然發現了用於包書的紙張竟是鈐有璽印的《四庫全書》。他們出身書香門第，是江南著名藏書樓八千卷樓的主人，一眼就看出那些包書紙，正是落難的《四庫全書》。他們大驚失色，於是在書店裏大肆翻找，發現店舖裏成堆的包裝用紙上，竟然一律蓋有乾隆皇帝的玉璽。

　　他們知道了，文瀾閣的藏書並沒有徹底消失。他們決心一頁一頁地把它們找回來，僱人每天沿街收購散失的書頁。半年後，他們共得到閣書8,689冊，佔全部文瀾閣藏本的四分之一。

　　對於失蹤的四分之三文瀾閣藏本，他們決定進行抄

補。他們當然知道那個黑洞有多麼巨大──那無疑是在他們的天上戳了一個大窟窿，他們要像女媧一樣，煉石補天。他們沒有絲毫的猶豫，因為他們知道，此時不補，那個黑洞會變得更大，蔓延成伸手不見五指的長夜。在浙江巡撫譚鐘麟的支持下，一項偉大的抄書工程開始了。丁氏兄弟從寧波天一閣盧氏抱經樓、汪氏振綺堂、孫氏壽松堂等江南十數藏書名家處借書，招募一百多人抄寫，組織抄書兩萬六千餘冊。《四庫全書》在編撰過程中編撰官員曾將一些對清政府不利的文字刪除，或將部分書籍排除在叢書之外，還有部分典籍漏收，丁氏兄弟借此機會將其收錄補齊。經過七年的努力，終於使文瀾閣之「琳琅巨籍，幾復舊觀」[37]。

光緒八年（公元1882年），文瀾閣重修完成，丁氏兄弟將補抄後的《四庫全書》全部歸還文瀾閣。

這讓我想起一部美國電影──*The Book of Eli*。影片中，繁華的美利堅已成一片焦土，水源斷絕，大氣層被破壞，更觸目驚心的，卻是人類的文明的徹底毀滅。隨着災難場面浩蕩展開，我們才知道，這一幕發生在未來，是一部未來之書。如同丹澤爾‧華盛頓飾演的其他角色一樣，本片主人公艾利依舊是一副孤膽英雄的形象。在一種隱秘的召喚下，盲人艾利孤身穿越廢墟般的

37　陳訓慈：〈丁氏興復文瀾閣記〉，轉引自郭伯恭：《四庫全書纂修考》，長沙：嶽麓書社，2010年，第179頁。

大陸，向遙遠的西海岸走去，連他也不知道，在那裏等待他的將是什麼。但他的身上帶着人類的最後一本書──《聖經》，這本據說「可以幫助人類重建家園」的「啟示錄」，也成為暴徒們爭搶的對象，因為誰擁有它，誰就可以擁有了統治世界的「思想武器」。終於，這部最後的書，在與暴徒的爭鬥中毀滅了。

影片的結尾出其不意──當艾利最終抵達了西海岸，在加州三藩市灣內的一座名叫 Alcatraz 小島找到了一個神秘的地下洞窟，發現那裏居然是一座浩瀚的地下圖書館，備份了人類的所有典籍（美國版的文淵閣），只有存放《聖經》的位置還空缺着。而那部業已消失的《聖經》，早已被艾利背誦下來。面對圖書館的老館長，艾利重述了那部書，地下圖書館的印刷機轉動起來，那部「創世之書」，就這樣像受難的基督一樣復活了，裝幀精美的《聖經》，重新回到了書架上⋯⋯

這是一部末日題材的影片，對人類末日的關懷，在美國電影中不勝枚舉，而 The Book of Eli 的不同則在於，它的關注點由物質世界的消亡（比如火星撞地球一類），轉向精神世界的毀滅。與前者相比，後者的悲劇意味更濃。於是，在 The Book of Eli 中，一本書（尤其是紙質之書），成為拯救人類的最後一根稻草，一個升級版的諾亞方舟。該片編劇之一加里·威塔說：「這是一則關於未來的寓言，它企圖用比較簡單的方式為大家講

述末日之後的人類文明何去何從。」

美國人對未來的預測中，包含了他們對文明湮滅的恐懼，和自我拯救的渴望。而對於中國人來說，這樣的情節早已在歷史中反復發生過。《四庫全書》的流傳史，幾乎囊括了 *The Book of Eli* 的所有內容。

回到原處

到了二十世紀，文瀾、文淵、文津、文溯四閣的《四庫全書》雖是劫後餘生，卻依然像亂世中的美女，所經歷的命運，步步驚心。尤其在1930年代以後，日本軍隊自東北長驅直入，這個軍政合一的海上小國，把強取豪奪的海盜哲學當作自己的最高信仰，只不過與歐洲列強比起來，它更有「地緣優勢」，睡在我們臥榻之側，永遠不會搬走，文化上的接近，也使它對中華文化更加「重視」。與英法聯軍比起來，日本人搶得更加徹底，上述四閣的《四庫全書》，早已列入了它的搶劫日程。九一八事發，日本人立刻迫不及待，將瀋陽故宮《文溯閣四庫全書》佔為己有，由偽滿洲國政府封存。北京故宮《文淵閣四庫全書》則在華北告急後，隨同故宮文物開始了漫長的南遷和西遷旅程，從而開始了一次規模浩蕩的大遷徙。1937年8月，淞滬會戰打響，秋寒時節，傳來了日軍登陸金山衛的消息，杭州城，三四日

可下，日本的「佔領地區圖書文獻接受委員會」已派人從上海到杭州尋找《文瀾閣四庫全書》，想把它劫至日本，而國民政府卻對這部書的去留含糊其辭、毫無責任感，浙江省圖書館館長陳訓慈在日記中憤然寫到：「教育廳……置重要圖書設備之安全不理，真令人感憤極也。」終於，在日本佔領杭州之前的最後時刻，《文瀾閣四庫全書》被竺可楨、陳訓慈等著名知識分子秘密運出杭州。杭州城破之後，陳訓慈心有餘悸地回憶説：「浙西失利，杭垣垂危，余與省圖書館同仁於16日離杭，買舟南下。余先赴建德，同仁送至蘭溪者旋亦至建德來集……」此後，他們將這部《四庫全書》有驚無險地輾轉運到貴陽、重慶保護起來，行程兩千多公里，終於保全黃河以南這唯一的一部《四庫全書》。

鬼子的武運沒有像他們希望的那樣長久，日本投降後，瀋陽《文溯閣四庫全書》回到中國政府手中，後來又藏入甘肅省博物館，不然今天日本人就會説他們對這套搶來的國寶擁有「不可爭辯的主權」。《文瀾閣四庫全書》在1946年返回杭州，現藏浙江省博物館。北京《文淵閣四庫全書》被運去台灣。避暑山莊《文津閣四庫全書》，已於1915年藏入京師圖書館，教育部僉事魯迅參加了接收，歷盡顛沛之後，一直保存到今天，成為國家圖書館的鎮館之寶。

北京文淵閣、杭州文瀾閣兩套《四庫全書》在戰火

中越過關山，就像當年編修《四庫》一樣，構成一部大書的曠世傳奇。只有在中國，才有這般浩蕩的文化輸送量和驅動力。外來的壓力越強，我們民族的抗壓性就更強，這種力量凝聚在一部古書上。《四庫全書》的「史部」中搜集了太多的史書，但在這些史書之外，又生成一部新的歷史，就是《四庫全書》自身的歷史。或許這才是《四庫全書》的真正可讀之處，是史外之史、書外之書。與其說這是一部書的離亂史，不如說是一代代中國文人的信仰史。古書之美，歸根結底是精神之美、人之美。

今年春天，我還特意到瀋陽文溯閣、避暑山莊文津閣走了一趟。這兩座藏書閣，就像北京故宮的文淵閣一樣，人跡罕至。風花雪月、草木無言。寥闊的蒼穹，勾勒出它們孑然獨立的造型。時間在每一刻都刷新着過往的痕跡，多少前塵往事，都在風中消散了。在藏書被搬走之後，它們已經失去了藏書樓的意義，這使它們看上去更像紀念碑，在時間中挽留着將逝的記憶。內廷四閣中的文淵閣、文溯閣、文津閣，它們躲在宮殿的暗處，不像御椅龍床那樣引人注目，卻比它們有着更加炫目的榮光，這榮光發自一個遙遠的年代，穿透了世事的塵煙，一路延續到今天。

這內廷三閣，不僅形制相同，在相同的歷史風雲裏，也相互映照着彼此的命運。我相信傳奇未完，它們

還會有新的傳奇，那就是：有朝一日，《四庫全書》能夠分別回到它們的原處（哪怕只是一次短暫的合作），所有的書冊，都一一找回它們原初的位置。[38] 那不是將歷史歸零，而是一次前所未有的偉大重逢。

2012年2月14日，台北故宮院長周功鑫女士歷史性地踏進北京故宮，台灣中央社報導說，這是六十餘年兩岸故宮高層首次正式接觸。一年多後，我陪同鄭欣淼院長在深圳又見周院長，這也是我第一次見到舉止優雅的周院長。她回憶說，她當時的第一個願望就是去看文淵閣。因為《文淵閣四庫全書》是台北故宮的鎮館之寶，她要看看曾經安放它的那個空間。

文淵閣的門，那一次專門為她而開，暗淡的光線中，舊日的塵土輕輕飛揚。室中的匾額、書架、門扇、樓梯一切如昨，紙墨經歲月沉澱後的芳香依舊沉凝在上面，她一定嗅得到。乾隆的紫檀御座、書案還都放在原處，獨守空房。作為《文淵閣四庫全書》現世中的看護人，面對一室的空曠，她都想了些什麼，我不得而知。

在兩岸文化人心中，定然有許多情感是扯不斷的。這樣的感情，既令人辛酸，又令人欣慰。

38 著名學人陳垣先生曾在二十世紀初對《四庫全書》的排架進行過縝密的研究，並摹製了一部《文淵閣四庫全書排架圖》，圖上精細地畫出書架的位置和次第，寫明每一層書架上圖書的書名。據李希泌：〈陳垣與《四庫全書》〉，原載《讀書》，1981年第7期。

深圳的那一晚，葡萄美酒，夜色如黛，說到動情處，大家突然間陷入沉默。

有些事情，不言而喻，欲說還休。

我突然間打破沉悶，對兩位院長開玩笑說，你們知道2月14日是什麼日子嗎？

二位院長停頓了片刻，突然間爽聲大笑。

<div align="right">

2013年8月25日至10月5日
10月19日改

</div>

倦勤齋：乾隆皇帝的視覺幻象

裝置夢的房間

在許多人心中，大清王朝的盛世光景，到乾隆朝就早早收場了，就像《四庫》館閣裏那些繽紛的紙頁，在火焰中迅速地消蝕和黯淡。這一點，乾隆爺絕對沒有想到。他看得見身前，卻望不斷身後。所以出現在他視野裏的，永遠是順治皇帝定鼎北京的豪情，以及康熙、雍正時代史詩般的雄壯，誰還能相信這樣的基業能被蠶食、掏空，變成割地賠款，一敗塗地？

乾隆一朝，開疆拓土、靖邊安民，黃河青山，萬馬千軍，他的氣魄，絲毫不輸給秦皇漢武——中國的疆域，除了元朝，清朝最大，廣達1,300萬平方公里，大部分要歸功於乾隆；而他一生寫下四萬餘首詩，主持編纂《四庫全書》，又讓唐宗宋祖「略輸文采」了。乾隆的朝代，被花團錦簇包裹着，密不透風。一進倦勤齋，我就看見了他的得意與自足。

在故宮林林總總的宮殿中，遊客們並不在意偏居東北一隅的寧壽宮花園（俗稱「乾隆花園」）。今天的遊客，可以穿越衍祺門，步入曾經深鎖的園林。迎面看到

的，首先不是莊嚴的宮殿，而是一座用太湖石堆起的假山，遮蔽了我們對園林的全部想像。向右轉，入曲折迴廊，會看到假山上一座小亭，名曰擷芳亭。迴廊緊靠抑齋，樹影落在花窗上，斑駁錯落。從那迴廊，又繞回到花園的中軸線上，才會進入一個相對開敞的空間，右為承露台，仿效漢武帝，在上面放置銅盤，承接仙露（目前只有北海還有一座仙人承露盤），左為禊賞亭，裏面有流杯亭，乾隆企圖在這裏複製東晉蘭亭曲水流觴、臨流賦詩的風雅。正面是古華軒，建造此軒時栽種的楸樹，每逢秋夏，依舊花開滿樹，燦爛似錦。遊客到古華軒止步，後面目前還沒有開放，這些不開放的建築，自南向北依次為：遂初堂，聳秀亭（左為延趣樓、右為三友軒），萃賞樓（左為雲光樓）、碧螺亭、符望閣（左為玉粹軒）、倦勤齋。花園疊山理水，古木交柯，借景造景，先抑後揚，古典文人的空間美學被發揮到極致，與中軸線建築大開大合的剛硬線條比起來，花園內迴環的曲線透露出主人對家園內部的嚮往。在花園的最北端，倦勤齋寂靜、樸素，並不囂張，但走進去，就會立刻感覺到它「低調的奢華」。

這座建築坐北朝南，面闊九間，東為五間，西為四間，面積不大，也沒有禮制性的設施，但它的修飾、擺設，處處透着精心和講究，唯皇家才能為之。它的內簷裝修罩槅大框都是以紫檀為材料的，造價昂貴，卻又不

失文人氣；分隔室內空間的槅扇，雞翅木框架拼接成燈籠框、冰裂紋或者是步步錦，中間還嵌着玉石——當然是乾隆最喜歡的新疆和田玉；槅子中間，嵌着輕薄的夾紗，略有點透明，似玻璃而堅韌耐用，上面可以寫詩，可以繪畫，更可以刺繡各種圖案，倦勤齋的夾紗，一律是雙面繡，圖案是纏枝花卉，行針運線步步精巧，不着痕跡，沒有線頭露在外面，配色也十分清雅，濃淡相宜。倦勤齋的竹黃工藝、竹絲鑲嵌、雙面繡、髹漆工藝都是在江南完成的，滲透着江南草木泥土芳香。夢想的手指，在這些材料上變得異常活躍，我想起加什東·巴什拉曾經說過的：「手無比精巧地喚醒了物質材料的神奇力量。」[1] 2002至2008年，故宮博物院和美國世界文物建築保護基金會合作，對倦勤齋進行搶救修復（乾隆花園的整體修復工作到2020年才能全部完成），連尋找材料（比如數量龐大的和田玉）都是一件困難的事情，更遑論它們的工藝了。其中「仙樓」，就是最考驗工匠技藝的地方之一。

仙樓不是迷樓，不是盡情縱慾之所，而是一種將室內以木裝修隔成二層閣樓，這種設計也是從江南園林中移植過來的，《揚州畫舫錄》裏記載過，六下江南的乾隆見識過，裝修程序十分複雜，所以，在倦勤齋並不開

1　[法] 加什東·巴什拉：《夢想的權利》，上海：華東師範大學出版社，2013年，第82頁。

闊的空間裏，仙樓的設計使它陡增變數，有了空間上的節奏感。在仙樓的上層、下層，分別貼着雕竹黃花鳥、山林百鹿，讓房間裏充溢着祥和的氣息，合乎乾隆的心境，也暗合着帝國的主旋律。

閱盡春秋的乾隆，在紫禁城起起落落的宮殿一角，建立了自己的退隱之所。「倦勤」，説明他累了，要由「公共的」乾隆，退回到「個人的」乾隆。他要一個私密化的空間，摒棄政治的重壓和禮制的繁瑣，回歸那個真實的自己，「爽借清風明借月，動觀流水靜觀山」[2]。他盼望那個空間，可以全然按照個人的意志去設計和裝修，猶如天下，就是他全憑個人意志打造的。因此，所有的裝飾器物，都是他喜歡的，對此，宮廷檔案都有記錄。比如：房間裏多寶格上擺放的文玩、書籍、文房四寶，他伸手即可取用；東五間明殿的西進間中炕上有「春綢袷帳」、「春綢袷幔」、「春綢大褥」、「石青緞頭枕」等物[3]，也給他帶來家居的溫暖；倦勤齋西四間的那個微小戲台，更讓這個不大的宮殿裏充滿絲竹管樂之聲，乾隆命詞臣填詞，南府太監唱曲，乾隆沉醉其間，極盡風雅。

皇帝也是人，也有自己的夢。如果説國是他的大

2　蘇州拙政園「梧竹幽居亭」對聯。

3　中國第一歷史檔案館藏：《內務府奏銷檔》，膠片107，乾隆四十一年十二月二十日，「總管內務府為奏聞報銷寧壽宮用過緞紗布疋事」。

夢，那麼家就是他的小夢。倦勤齋，就是裝置夢的房間，是他為自己的夢設計的一個容器、他的「太虛幻境」，它柔軟、妥貼、安穩，與夢的形狀嚴絲合縫。在這裏，「現世安穩，歲月無驚」，歷朝的治亂離合、皇子間的血腥爭鬥，都已退成了遠景，圍城裏的他，又甘願做一介平民，獨坐幽篁、採菊東籬，或在花開的陌上，遇見美麗的羅敷。他見識過自己的江山，體悟到人生的華麗深邃，歸根結底是要歸於深邃平遠的。

視覺幻象

最震撼的，還不是倦勤齋裏那些複雜精緻的工藝，而是小戲台邊那幅通天落地的大壁畫。它先是畫在紙上或者絹上，然後再貼在牆上，鋪滿牆面 —— 有點像今天裝修時用的牆紙。畫框消失了，畫幅與牆壁等大，畫中描繪的景象通過透視關係與室內的空間連成了一體，幾乎成為真實世界的一部分，藝術史家為這種「天衣無縫地畫在建築的牆壁和天花板上令人產生錯覺效果的繪畫」起了一個名字 ——「通景畫」[4]。

於是，在那幅「通景畫」上，我們看見一座絳紅色的雙層宮殿赫然屹立着。近景是一道斑竹圍成的籬笆，籬

4　參見[美]李啟樂：〈通景畫與郎世寧遺產研究〉，原載《故宮博物院院刊》，2012年第3期。

笆後面，是一片豐饒的園林；粗壯的松柏下面，各種花卉盛開；雙層宮殿金黃的歇山頂從籬笆的上面露出來，在藍天下飛揚起它的戧脊；畫面的遠景是一道宮牆，宮牆外，山影如黛，天高雲淡，有喜鵲在碧空中滑翔⋯⋯

不知是誰把「perspicere」這個拉丁單詞翻譯成「透視」的。我站在這幅大畫前，回味着這個詞，對它的翻譯者有說不出的欽佩。所謂「透視」，就是在平面的畫上製造三維的視覺效果，形成一個「三度空間」，使畫面上的物體立體感，有了遠近，使我們的視線能夠從「透」過畫，「深入」到畫的內部，就像倦勤齋那滿牆斑斕的風景，似乎已經把房間裏的那堵牆變成了空氣，我們的目光能夠穿透它，看到春日的陽光，聽到草木在風中的喧嘩。

那幅畫極端寫實的畫法，有如今天的高清鏡頭，放大了事物的每一個細節，甚至包括這些物體被強烈的側光和逆光照亮的毛茸茸的表面。我想起自己少年時，曾在1984年全國美展上看到王曉明的油畫〈未來世界〉，上面畫着一個孩子，背對着我們，他對面的牆上，有一些描繪着未來世界的畫紙，被圖釘摁在牆上。我還以為畫面上的那些圖釘，是畫家用真實的圖釘摁上去的，趁人不注意，我用手輕輕摸了一下。我想那幅已成當代經典的油畫上，至今殘留着我少年時的指紋。但手的經驗否決了眼的經驗——畫面是平的，沒有凸凹，沒有冰涼

的觸感，所有的圖釘，都是一筆一筆畫上去的。那是我第一次看到超寫實的繪畫，畫家全憑自己的純熟技藝，明目張膽地欺騙了我們的視覺，也抹殺了真實與虛幻的界限，猶如在倦勤齋，面對一堵冰涼堅硬的牆，卻對那道畫出的月亮門信以為真，以為只要抬腳邁過去，就能抵達那座流光溢彩的紅色宮殿。

　　畫中的事物本來就是假的，我們在觀賞一幅畫的時候，首先需要承認畫的假定性——畫中的蘋果是不能吃的，畫中的花朵也沒有絲毫的芳香，這是最普通的常識。它的逼真，除了能夠證明畫家的卓越能力之外，什麼也證明不了。牛津大學副校長、研究中國藝術與考古最傑出的西方學者之一的潔西嘉·羅森（Jessica Rawson）說：「在西方裝飾系統裏，人物塑像或繪畫的內容與它們的建築構件框架之間有明確的界定。」[5]但乾隆不這樣看，很多中國人也不這樣看，他們更願意相信圖畫（乃至所有視覺藝術）是真實世界的一部分，所以在照相術在剛剛傳入中國宮廷的時候，皇帝太后們曾經那麼害怕它攝走自己的魂魄，面對電影銀幕上飛馳而來的火車，他們也拼命躲閃，也是出於同樣原因，新時代的領袖，也總是對描繪最新最美的圖畫情有獨鍾，因為畫上的真實，可以等同於現實中的真實。

5　[英]潔西嘉·羅森：《祖先與永恆——潔西嘉·羅森中國考古藝術文集》，北京：三聯書店，2011年，第509頁。

「通景畫」帶來一種視覺幻象，但它營造得那麼真實，天衣無縫，讓人不能生疑。乾隆皇帝一旦發現了視覺幻象魅力，就被它深深地吸引住，不能自拔了。於是，這樣的「通景畫」，也開始向其他宮殿「拓展」，這些宮殿包括：玉粹軒、養和精舍的明間和東間。四個房間的「通景畫」剛好組成春夏秋冬四個場景：春天百花盛開，夏天藤蘿滿掛，秋天紙鳶高飛，冬天梅花飄香。四季的輪迴，代表着太平盛世的永無止境和大清江山的千秋萬代，如乾隆在《寧壽宮銘》中所寫的：

告我子孫，毋逾敬勝。是繼是承，永應福慶。

兩百多年前，倦勤齋的中央，站着乾隆皇帝。看見從空中掠過的喜鵲，他的內心定會感受到說不出的輕鬆和通透。那是一個微縮版的烏托邦，代表着他的精神圖騰，也是他最後的歸處。它凝固在倦勤齋，使這座宮殿幾乎成了吉祥符號的大本營，他希望時間像畫一樣靜止，安樂太平的歲月被房間牢牢守住，永不逝去。

天下太平

乾隆皇帝在我想像中的模樣，首先是鄭少秋中年時的樣子。也是差不多二十年前，電視劇《戲說乾隆》，

鄭少秋演的乾隆，讓我如癡如醉。查一下資料，知道這部戲是1992年拍的，其實早在1976年，鄭少秋就在《書劍恩仇錄》中演過乾隆，想必更加風流倜儻。

乾隆皇帝曾經六下江南，沒有什麼樣的景致他不曾見過。江南水鄉，杭嘉二府，揉合着詩歌和音樂的韻律，如夢似幻。在嘉興煙雨樓，他被眼前的景色打動了，寫下一首詩：

> 春雲欲澧旋濛濛，百頃南湖一棹通。
> 回望還迷堤柳綠，到來才辨謝梅紅。
> 不殊圖畫倪黃境，真是樓台煙雨中。
> 欲倩李牟攜鐵笛，月明度曲水晶宮。[6]

嘉興煙雨樓，我不曾去過，它的菱香水榭、煙雨樓台，唐朝詩人杜牧「南朝四百八十寺，多少樓台煙雨中」的詩句，已經描述給我。很多年後，我去承德，在避暑山莊的青蓮島居然發現一所樓閣，也叫煙雨樓。後來才知道，是乾隆太愛嘉興煙雨樓，把它原樣照搬到北方的草原上。[7]

6　[清]乾隆：〈煙雨樓用韓子祁詩韻〉，《乾隆詩選》，瀋陽：春風文藝出版社，1987年，第113頁。

7　清同治初年，承德避暑山莊的煙雨樓又毀於戰火，直到民國七年（公元1918年）才重建主樓，形成現在的格局。

那時的乾隆，剛滿40歲，登基十六載，風華正茂。那一年是乾隆十六年，公元1751年，他終於出了紫禁城，把北方秋季乾枯的曠野拋在身後，奔向潮濕香濃的江南。天下和順，物阜民豐。在打擊朋黨，首征金川之後，乾隆終於騰出手來，可以親眼看看他的天下了。他的出行，表明了他對自己掌控朝廷的強大自信。他一路向南，腳下的土地，一點點由黃褐變青綠，南方的氣息也混合在陽光和風裏，一縷縷地進入他的肺腑。他的目光也漸漸適應了南方的光線，溫和散漫，像一盞清茶，恍兮惚兮，柔和迷離，不似北方，連陽光都是銳利和堅硬的。視野裏的景物，讓他的步伐由沉重變得輕快，最終變成一匹追風的快馬，在唐詩宋詞、元曲明畫中描繪過的江南穿過，嗅一嗅，那風裏雨裏、泥裏土裏的，正是他王朝的味道。

　　在嘉興，煙雨樓上，他手握摺扇，臨風站着，自己的江山，原是這般的美麗和浩蕩。他知道，他陶醉的地方，正是宋明兩朝最隱痛的部位，多少帝王將相、才子佳人在這裏慷慨赴死。是他的祖先，把這份巨大的遺產傳到了他的手上。作為一個北方遊牧民族的後裔，他深愛着江南，把江南的許多事物都帶回了北方，當然，也包括煙雨樓，也奠定倦勤齋後來的裝飾。

　　公元1795年，是乾隆六十年。這一年，乾隆老了。他已經85歲，如山的奏摺，他已不堪重負；目光混濁，

他已無力再見帝國的遠方。他最後一次下江南，已經是十多年前的事了。江南的煙雨、阡陌、羅敷，終於模糊混沌，遙不可及了。他曾經恢復木蘭秋獮，來復蘇滿族人的血性，又憑藉着這一腔血性，征討金川，平定西藏，挫敗沙俄，統一回疆，出征緬甸安南、平定台灣林文爽起義，他聯合西藏貴族，打敗了廓爾喀人自喜馬拉雅山南麓向西藏腹地發起的兇猛攻勢，他的「十全武功」，終於功德圓滿，「談笑間，強虜灰飛煙滅」。他做完了自己所能做的所有事情，該告老還鄉了。他的「鄉」，不在遙遠的東北，卻在莊嚴宮殿的背後。

於是，乾隆皇帝的隱退之所，自乾隆三十六年（公元1771年）開始，就在紫禁城的東北角興建了。那裏曾經是明代仁壽宮、噦鸞宮、喈鳳宮等宮殿的舊址，康熙時代建為寧壽宮，作為皇太后的居所。乾隆皇帝的太上皇宮，就是在它的基礎上再建的。五年後，他通過于敏中下旨，稱寧壽宮「功屆落成」，行賞所有官員匠役。紫禁城裏，這是唯一的一座太上皇宮。

為了表達對祖父康熙大帝的尊重，他表示過自己的執政時間不會超過祖父的六十一年，終於，乾隆的年號，在乾隆六十年定格了，公元1796年，是嘉慶元年，乾隆親自參加了在太和殿為兒子舉行的登基大典，通過皇位的「禪讓」，為自己六十年帝王生涯完美收官。他不僅締造了盛世，還選定了一位可靠的接班人，把江山

親手交到他的手上，這在歷朝歷代是不多見的，唯有堯舜堪可比擬。他相信榜樣的力量是無窮的，自己的完美表現，一定會為大清王朝千秋萬代奠定最重要的基石。

宮殿的飛簷在冬日湛藍的天宇下舒展着，大臣們整齊地站在太和殿外，屏息斂氣，等待清代歷史第一次禪位盛典的開始。欽天監官嘹亮的報時聲在空寂的宮殿廣場上響過，在嗣皇帝嘉慶和諸大臣的前呼後擁中，太上皇帝乾隆的輿車出現了，猶如一條溢金流彩的大船，在在清冷的空氣中飄過，又在潔白的台基前悠悠地落定。乾隆步履緩慢地走上台階，在中和殿御殿升座。慶平之章奏響了，在經歷了一系列複雜的禮儀程序之後，兩位大學士引導着嘉慶，在乾隆面前跪下。左側的大學士跪下，將象徵國家最高權力的皇帝玉璽進到乾隆手中，乾隆又親手把玉璽交給兒子嘉慶。這個歷史性的時刻，乾隆的內心一定充滿成就感。他望着自己35歲的兒子，彷彿望見了半個世紀前的自己。

霧失樓台

但嘉慶不是乾隆的翻版，嘉慶的時代也不可能像乾隆的時代一模一樣。

有人説過：「時間是沙漏，無論你怎麼放置，它總是

流逝。」[8] 每個皇帝都有自己的運命，正如每個人一樣。

嘉慶皇帝勵精圖治，一心想做一個像父輩那樣的好皇帝。嘉慶登基三年後，乾隆駕崩，嘉慶想做的第一件事，就是剷除乾隆帝的寵臣和珅，就像當年康熙大帝剷除鰲拜那樣乾脆俐落。

出身寒微的和珅，只因在乾隆四十年（公元1775年）以鑾儀衛侍衛的身份，扈從乾隆臨幸山東。枯寂的旅途，給了他們交談的機會，這位面白文靜、風度翩翩的侍衛，給乾隆皇帝留下了不可磨滅的印象，從此得到乾隆的賞識，平步青雲，27歲時就官至軍機大臣，在論資排輩的帝國官場，不能不說是一個奇跡。

江山雖然還是愛新覺羅的江山，但乾隆老了，許多事情，就交給了和珅。皇帝是紫禁城裏的主人，而紫禁城外，卻幾乎成了和珅的天下，他的命令，幾乎像聖旨一樣有着無邊的威力，甚至皇帝的旨意，也要通過和珅來傳達。嘉慶清晰地記得，白蓮教起事後，有一次乾隆傳召他與和珅入見，他們一同穿越了漫長的夾道和重重的宮門，出現在乾隆的面前。此時的乾隆，微闔着雙眼，口中喃喃有詞，那聲音就像蚊子或者蒼蠅翅膀的振動，含混朦朧又綿綿不絕。嘉慶全神貫注地聽着，努力從父親的呢喃中搜尋出隻言片語，但他沒有成功。乾隆年事已高，口齒含糊不清，他一個字也沒能聽見。可怕

8　　安意如：《再見故宮》，第163頁。

的是和珅聽見了，乾隆每問一句，他都應答自如，而且
代表乾隆向嘉慶傳旨。那一刻，和珅讓嘉慶感到深深的
恐懼，出一身的冷汗——和珅代乾隆傳旨，豈不成了皇
帝的代言人，連自己也得聽從他的指令？我想那一天，
嘉慶一定是嘗到了失眠的滋味。

連前來覲見乾隆皇帝的英國使節馬戛爾尼都看破了
端倪，說：「舉全國朝政，畀諸相國和中堂一人。」[9] 相
國，指的就是和珅。

在乾隆的庇護下，和珅真的可以為所欲為了。兩淮
鹽政徵瑞，為保住自己肥缺，多次以貪污贓款行賄和
珅，和珅妻子過世，徵瑞送白銀20萬兩，和珅嫌少，徵
瑞又加至40萬兩。還有那個景安，屁本事沒有，只因是
和珅的族孫，就官至河南巡撫，白蓮教起事，他竟然殺
死許多難民，用他們的頭顱充當叛軍首級，以此邀功，
竟然被賜雙眼花翎，封三等伯。和珅，這個從前屢試不
中的文生員，早已成了朝廷上人人巴結的要員，說你行
你就行不行也行，說不行就不行行也不行。帝國的大
業，成了他個人的生意。

天嘏在《清代外史》中說，和珅的個人資產總額相
當於「甲午和庚子兩次賠款總額」。

還說，和珅的府中藏着一匹玉馬，高二尺，長三尺

9　轉引自朱誠如主編：《清朝通史》，第十卷嘉慶朝，北京：紫禁城出
　　版社，2003年，第29頁。

餘，通體潔白溫潤。乾隆皇帝酷愛和闐玉，當年平叛回部，就命將軍從和闐採來，藏在紫禁城中，沒想到被和珅據為己有，與愛妾洗浴時坐在上面，皇上的御用品，居然成了他淫樂的玩具。和珅被抄家後，又移入圓明園，和珅的玩法被咸豐皇帝繼承，與年輕的那拉氏洗浴時坐在上面淫樂。英法聯軍火燒圓明園後，這匹玉馬被英國人搶走，現藏倫敦博物院。[10]

和珅不僅個人致富，也帶動一大批腐敗官員共同富裕，爭先恐後地搜刮民脂民膏，使帝國官場貪污腐敗的大潮一發不可收，呈現出普遍化、規模化、集團化的特點，帝國的政治，從此穢亂不堪，連躲進小樓成一統的大學者章學誠都看不下去了，憤然寫道：

> 自乾隆四十五年（公元1775年）以來，迄於嘉慶三年而往，和珅用事幾三十年，上下相蒙，惟事婪贓瀆貨，始如蠶食，漸至鯨吞……官場如此，日甚一日。[11]

想必嘉慶早就想對和珅下手了，只因父親健在，他還需韜光養晦，只好以一臉的波瀾不驚來應對朝廷裏的暗潮洶湧。但乾隆一死，斬除和珅的心立刻變得迫不及

10　[清]天嘏：《清代外史》，見《清代野史》，第一輯，成都：巴蜀書社，1987年，第132頁。
11　[清]章學誠：《章學誠遺書》，北京：文物出版社，1985年，第328頁。

待。嘉慶先是命和珅晝夜為先帝守靈，沒有他的指示，不得擅離。這一招真狠，名正言順地剝奪了和珅的行動自由，五天後，一道聖旨，就把和珅打入了黑牢。

和珅是在監獄裏被賜死的。三尺白綾，為他的人生劃上最後的句號。他一生的榮華都是偷來的，投繯自盡的一刻，他該笑，也是該哭，沒有人知道。

最後時刻，和珅留下一首絕命詩：

> 五十年來夢幻真，今朝撒手謝紅塵。
> 他時水汎含龍日，認取香煙是後身。[12]

嘉慶王朝，就這樣在和珅的死訊中走進了新時代。帝國臣民，無不感受到從紫禁城吹出來一縷縷的政治新風。嘉慶皇帝的一手，是厲行節儉，反對奢靡，停止了皇帝巡遊江南的傳統，並下詔消減皇帝出宮祭祀和謁陵的儀仗，禁止大臣們向他進貢古玩字畫，剎住行賄受賄的歪風。當時新疆大臣剛好向皇帝進獻一塊重達兩噸的稀世玉王，這塊玉本來是進獻給乾隆的，在乾隆看來，這塊玉王的出現，無疑又是帝國昌盛、天下太平的又一象徵，但乾隆沒來得及見到它就駕崩了。嘉慶緊接著降下一道聖旨，讓所有官員目瞪口呆 —— 他強令「不論玉

12　吳晗輯：《朝鮮李朝實錄中的中國史料》，第十二冊，北京：中華書局，1980年，第4982頁。

石行至何處，即行拋棄」。如此珍貴的寶玉，他竟然決定棄之荒野，在他看來，玉王再珍貴，也不能當飯吃，與百姓生活的改善毫無關係，只能加重百姓的負擔。形式主義害死人，這樣的「祥瑞」，他寧願不要。

嘉慶皇帝的另一殺手鐧，是狠狠打擊貪污腐敗，「1799年（嘉慶四年）初尚在其位的11個身居要職的官吏中，6個被迅速撤換：他們是駐南京的總督、陝甘總督、閩浙總督、湖廣總督和雲貴總督，以及漕運總督。次年又撤換了河道總督二人。」[13]

與好大喜功的乾隆皇帝相比，嘉慶無疑更儉樸、更務實、更恤民、更開明，總而言之，更應受到人民群眾的衷心擁擠。然而事與願違，嘉慶的新政，換來的卻是一浪高過一浪的反抗浪潮。那些聚集在宮殿深處的吉祥圖像無論多麼繁密，也拯救不了那些荒原上的災民。乾隆皇帝奠定的盛世根基，早被那些貪官污吏蛀空了。年深日久的腐敗，終於化作了帝國內部深刻的矛盾，無法遏止的憤怒也終於化作叢生的狼煙，從湖北的深山密林中蔓延開來。

沒有一件事能比白蓮教起義更適合對盛世背後的暴政作注解，因為沒有人情願以死來對盛世做出反抗。其實白蓮教在宋代就已形成，元末紅巾軍起義，就是以此教為依託的。乾隆時代的中後期，白蓮教就如一股龍捲

13　清史編纂委員會編：《清史》，卷一九三，第2934-2935頁。

風，在長江、黃河之間的窮鄉僻壤扶搖滾動，清朝政治的專制腐敗，正是培育它的最佳溫床。乾隆三十三年（公元1768年），就發生了白蓮教王倫起義，被乾隆鎮壓下去了，但它從來不曾在這片土地上消失。它再度匯成一股強大的反清勢力，剛好是乾隆、嘉慶實現權力交接的嘉慶元年。

《清史紀事本末》記載：「仁宗嘉慶元年，春正月，湖北荊州白蓮教作亂，命巡撫惠齡剿之。白蓮教者，奸民假吃齋治病為名，偽造經咒畫像，以惑眾斂財。」又說：「宜昌之長樂、長楊等縣，匪大起，皆以官逼民反為詞，蔓延五省。」[14]

並非鎮壓不狠，但鎮壓已成了一柄雙刃劍，因為鎮壓為各級官員提供了新的創收手段，他們搜索白蓮教信徒，竟公開揚言：「不論習教不習教，但論給錢不給錢。」[15]四川達州知府戴如煌私設衙役五千多人，到處抓人，給錢就放。說到底，還是官僚體制這張網，該報廢了。

普遍的搜捕行動，使各級監獄人滿為患。衙役們的口味很重，他們把「嫌疑犯」們用大鐵釘牢牢釘死在牆止，再用鐵錘逐一猛擊他們的腿部，在鐵錘運行的線路

14　[清]黃鴻壽：《清史紀事本末》，卷三八，上海：上海書店，1986年，第259頁。

15　《仁宗睿皇帝實錄》，見《清實錄》，第二十八冊，北京：中華書局，1986年，第969頁。

上，血肉橫飛，足骨立斷。説「官逼民反」，並非危言聳聽。

嘉慶在接到湖北事變的消息時，他的臉一定變得煞白。他意識到自己接手的並非傳説中的「盛世」，而是一個不折不扣的爛攤子。倦勤齋「通景畫」上瀰漫的太平景象，不過是乾隆皇帝的視覺幻象，它通過「透視法」營造出的「三度空間」，也只能在想像中存在，在一個二維的平面上，根本不可能製造出真正意義上的「三度空間」，魯道夫・阿恩海姆説：「一物體的視覺概念，是從多個角度進行觀察之後得到的總印象」，「如果一個人想獲得一個圓球或一個晶體的整體概念，他就不能只依靠從一個角度所得到的印象」[16]。倦勤齋「通景畫」更像是一場意識形態騙局，製造出迷人的幻象，麻醉了乾隆，在盛世幻象的背後，實際上一無所有。它不是望向外部世界的窗口，而只是空無一物的銀幕；不是用於折射世界而只是用於折射自己。它不過是一堵牆，一堵再也平常不過的牆。揭下那幅畫，天下早已是千瘡百孔。

那一天，嘉慶與和珅一起走入深宮，面見乾隆，乾隆口中的喃喃自語，實際上是在念咒語。面對燃遍五省的白蓮教烽火，乾隆皇帝居然只能求助咒語，實在是不

16　[美]魯道夫・阿恩海姆：《藝術與視知覺》，北京：中國社會科學出版社，1984年，第128頁。

靠譜。曾經縱橫漠北、吟詩江南的乾隆，已經喪失了應對現實的起碼能力。

乾隆盛世，朝廷銀庫每年積蓄本來可以增加數千萬兩，其中乾隆四十二年，竟多達8,182萬兩，但積蓄的增加，敵不過吏治的腐敗、以及由這些腐敗所激發的民變所造成的損耗。乾隆中後期，居然出現了嚴重的錢糧虧空。與此同時，物價飛漲，民生維艱，根據洪亮吉的記載，約乾隆元年前後，一升米的價格大約為六七錢，一丈布的價格大約為三四十錢，到乾隆後期，一升米的價格漲到了三四十錢，一丈布的價格漲到了一二百錢[17]。五十年中，大約上漲了三四倍。

對於這一切，曾經為災民掉眼淚、親口吞下災民充飢的野菜的乾隆，視而不見了。乾隆的「晚年錯誤」，很大程度上是由他的幻聽、幻視造成的。他用絹質的畫面，掩蓋了那道粗糙的牆，但牆仍隱隱地存在着。所有企圖破壁的嶗山道士，即使腦殼是由合金打造的，也會撞得頭破血流。

現實總還是要面對的，這個任務交給了嘉慶。父債子還，那一刻嘉慶才意識到，帝國積重難返，他的新政，來得太晚了，在一片乾柴烈火中，猶如杯水車薪。他突然感到了力不從心。

有人說：「正是這次（白蓮教）起義，徹底撕掉了

17　[清]洪亮吉：《卷施閣文甲集》，卷一，乾隆貴陽節署刻本。

『盛世』的最後一層面紗，宣告了乾隆盛世的無可爭議的結束。大清王朝在這場戰爭中元氣喪盡，從此一蹶不振，再也沒有了往日的榮光。」[18]

鬼打牆

乾隆決定隱退的那一刻，他一定認為自己為子孫們留下了一份固化的遺產。所以，他才像江湖俠客，在完成了自己的使命之後，悄然退場。他退得安心，退得瀟灑。走不動的乾隆，無須再千里迢迢趕往江南，倦勤齋就是他的江南。他要在那裏，像守財奴一樣守着帝國的繁榮，和他此生的幸福。

至少從康熙時代起，大清王朝的每一位帝王，都是以前代的皇帝為楷模的。乾清宮的「正大光明」匾，照耀着一代一代的大清帝王茁壯成長。清朝的帝王與歷朝歷代一樣，都有一個可複製的「範本」，只要如法炮製，就可以成為一個合格的君王。但無論帝王的勤政，還是他們對接班人近乎苛刻的挑選、培訓，都沒能留住「盛世」、守住他們的太平歲月，那些密密麻麻刻寫在建築裝飾中的吉祥符號，也沒能阻止這個王朝向着末世一路狂奔，最終，還是逃不過一場敗亡。

18　張宏傑：《乾隆皇帝的十張面孔》，北京：人民文學出版社，2009年，第307頁。

道光難道不是一個好皇帝嗎？公元1820年，嘉慶在避暑山莊病歿，道光繼位。很少有人想到，道光也是清代帝王「範本」生產出來的標準化產品，像他的父輩一樣艱苦樸素，厲行節儉，繼位之初就下旨減少皇帝的娛樂活動，將皇家文工團──升平署一再縮編，甚至想乾脆把它裁撤掉，以節約政府開支。他使用的只是普通的毛筆、硯台，每餐不過四樣菜餚，衣服穿破了就打上補丁再穿，宮室營造僅限於維修水平。只有在平定張格爾叛亂之後，他喜不自禁，決定「奢侈」一次，大宴有功將領，但也只是加了幾道小菜，將領們一掃而光，然後面面相覷，無所適從。[19]

　　但正是這個道光，下令簽署了中國歷史上第一個不平等條約──《南京條約》，揭開中國殖民地的不堪歷史。每個中國人，都會從課本上學到這痛徹肺腑的一章。

　　曾經耀眼的繁華，倦勤齋藏不住，紫禁城關不住，它終將流逝，似水無痕。

　　歸根結底，清初的奠基者們，只留下了物質的遺產，而沒有留下制度的遺產，因此，所謂的盛世也只能是天時、地利、人和所成就的一種偶然，而無法得到制度的保障。最終，任何有形的遺產最終都是竹籃打水。

　　家天下的政治結構，使執政者只能從家族成員中尋

19　參見朱誠如主編：《清朝通史》，第十一卷道光朝，第56頁。

找，即使有科舉制度源源不斷地提供政治精英作為政權的補充，但在君君臣臣的政治結構中，精英所起的作用也是有限的，相反，倒是和珅這樣的權臣，在這種一元化的政治結構中，更能如魚得水。

康雍乾三世也有制度「創新」——康熙帝在紫禁城裏設立了南書房，把這個本來與翰林院詞臣們吟風弄月的團體變成了一個由皇帝嚴密控制的核心機構，草擬詔書，發號施令，權大無邊，只為削弱議政王大臣會議和內閣的權力；雍正設立軍機處，起先也只是一個抄抄寫寫的「秘書」機構，為了自己使用方便，一再擴大它的權力，變成一個聽命於己的最高決策機構，乾脆把內閣六部當成了擺設……

他們摒棄了秦代到宋代廣泛使用過的宰相（丞相）制，架空了明朝所倚重的內閣，整個天下，都必須接受皇帝的直接領導。從這個意義上，康雍乾三位所謂的「明君」比秦始皇更加專制。權力的高度集中，又必然增加王朝運作的風險系數，所謂「人亡政息」，必將成為王朝政治鐵打的規律。無須指望那些在深宮中成長的寵兒會成為英明君主，而一旦皇帝病弱無力，或者貪戀酒色，或者乾脆是娃娃登極，朝廷的大權必然旁落。高度集權的制度最終成全了玉蘭兒慈禧，大清日後的悲劇，此時即已奠定。

他們一手創造着經濟的繁榮，另一手卻不約而同地

把中國古代專制制度推向前所未有的極致。在這樣的專制制度面前，縱然天下富饒，國庫中積聚的銀兩也只能煽動貪官們的佔有慾。在康雍乾的盛世裏，進行着兩種截然相反的運動，猶如一個人，一條腿向前跑，另一條腿卻在向後跑，最後的結果，即使肉體上不分裂，精神上也要崩潰。

黑格爾說：「中華帝國是一個神權政治專制國家。家長制政體是其基礎：為首的是父親，他也控制着個人的思想，這個暴君通過許多等級領導着一個組織成系統的政府。⋯⋯個人在精神上沒有個性。中國的歷史從本質上看是沒有歷史的；它只是君主覆滅的一再重複而已。任何進步都不可能從中產生。」

按照「範本」生產出來的皇帝，接二連三地出現在御座上，他們着裝統一，形貌大同小異，猶如克隆人，以至於我們今天面對那些格式化的清代帝王畫像，很難把分辨出張三李四。但時間變了，世界變了，他們的命運，卻是彼此不能複製。

縱然貴為帝王，在時代的變換面前，也無力掌控個人命運的悲喜沉浮。

關河冷落，斷鴻聲遠，曾經的盛世，從此再無翻版的機會。

乾隆四十一年，公元1776年，乾隆皇帝正密切地關注着寧壽宮興建，美國第二次大陸會議在費城批准了由

傑弗遜起草的〈獨立宣言〉，這一天（7月4日），從此成為美國獨立紀念日。美國的改革家們，不論是出於什麼動機，不論是為了廢除奴隸制，禁止種族隔離或是要提高婦女的權利，都要向公眾提到「人人生而平等」。不論在什麼地方，當人民向不民主的統治作鬥爭時，他們就使用傑弗遜的話來爭辯道，政府的「正當權力是經被統治者同意所授予的」。

乾隆五十四年，公元1789年，法蘭西發生大革命，統治法國多個世紀的君主制封建制度在三年內土崩瓦解。法國在這段時期經歷着一個史詩式的轉變：舊的觀念逐漸被全新的天賦人權、三權分立等的民主思想所取代。

乾隆五十七年，公元1792年，乾隆皇帝寫下《十全武功記》時，法蘭西第一共和國已經成立，路易十六在第二年被推上斷頭台，刀光閃落的一刻，他還期待着有人來劫法場。王后安托瓦內特也被剁掉了腦袋，劊子手用手抓着她美豔的頭顱，夾在兩腿之間，把屍體裝進一個小手推車，推走了。作家茨威格後來這樣描述：幾名憲兵被留下來守衛斷頭台，「沒有任何人注意那些正在慢慢滲進泥土的鮮血」。[20]

一百多年後，公元1905年，咸豐皇帝的遺孀慈禧太后與大臣端方探討立憲、建立以憲法為核心的民主政治

20　[奧]茨威格：《命喪斷頭台的法國王后》，北京：世界知識出版社，1987年，第434頁。

的可能性，端方直言不諱地說：「立憲後，皇位可以世襲罔替。」他的意思是，只有放棄相當的權力，才能得到永久的權力。端方在後來的奏摺中說：「二十世紀之時代，斷不容專制之國更有一寸立足之地。」[21] 只是這「覺悟」來得太晚。慈禧和她的帝國都已入暮年，沒有時間了。光緒與慈禧死後，骨血純正的幼帝溥儀，又怎能悟出其中的道理？「新事物與舊秩序重疊，新時代和舊時代纏夾不清，僅存這宮牆的一線之隔。這是非常尷尬的事，外面的世界風雲變幻，虎踞龍盤，早已不在這幼主的掌控之內。」[22]

水月鏡花

晨光越過宮牆落下來，寧壽宮花園整肅寧靜，溫暖明媚。

乾隆的物質遺產，卻是實實在在地留在了故宮博物院，讓我們有幸領略中國十八世紀的物質文明絢麗光華。倦勤齋裝飾工藝之精湛複雜，給修復工作設置了極高的難度。它的每一個細節，連今天的工藝美術大師都歎為觀止。終於，經過艱苦的整修，寧壽宮重新開放，紙張、絹緞、夾紗、玉石、木料被重新喚醒。滄海桑田之後，倦勤

21　原載《申報》，1907年7月25日。
22　安意如：《再見故宮》，第239頁。

齋的一切，彷彿都回到了它原初的樣子。我輕輕走進去，光線微微顫動，從空格裏透進來，依舊是那麼乾淨，彷彿目光，從起伏繁複的花紋上一一掠過，又彷彿一隻手，輕輕地拭去時間的塵埃，也撫去它曾經的快樂與哀傷。

這一刻，才真正是「現世安穩，歲月無驚」。

皇帝的秘密花園 —— 其實，我想說，它真正的秘密是：自建成以後，乾隆一天也沒住過。

誰都不會想到，他時時前往施工現場、親自督造的理想國，竟然成了一座廢園。

因為它太小了，而乾隆的心始終是大的。那個習慣了三大殿的威武浩蕩的乾隆大帝，怎可能習慣這春光搖漾、藤蔓絲纏的微小花園，像個怨婦一樣閒庭信步、臨水自照？

「禪讓」那一刻，乾隆把自己預想得如堯舜一般偉大，但這預想毫無準確性。他沒有真正地放棄過權力，權力如毒癮，拿得起，放不下。

他仍然住在養心殿，而並沒有按照清朝的禮制，在禪位後搬走。朝廷的一切大權，依舊獨攬在他手中。他給自己攬權的行為起了一個好聽的名字：訓政。嘉慶三年，他進行了表揚和自我表揚，說：「三載以來，孜孜訓政，弗敢稍自暇逸。」[23]

23　《高宗純皇帝實錄》，見《清實錄》，第二十七冊，北京：中華書局，1986年，第1064–1065頁。

無論他怎樣誇大自己的奉獻精神，也無論他怎樣渲染天下的太平與祥和，都改變不了天下的私人享有性質，哪怕離開權力一步，他都會產生深深的焦慮。無論這宮殿裏有多少的風花雪月、蕉窗泉閣、琴棋書畫、曲水流觴，縱然宮殿裏到處植滿了陶弘景之松、蘇東坡之竹、周濂溪之荷、陸放翁之菊，再供幾塊米芾所拜之石，養幾尾莊周所知之魚，配上林逋的老梅閒鶴，宮殿仍舊是宮殿，權力，仍然是宮殿的第一主題。風輕雲淡，那永遠是宮殿的表象；刀光劍影，那才是宮殿的本質。他在這宮殿裏生活了幾十遍的春秋，無處不佈滿他的影子、氣息，他已經和那些莊嚴的殿堂融為一體，他就是宮殿，宮殿就是他。他離不開權力，就像一個武林高手，離不開他的江湖。一個政治家，假如變成了一片閒雲、一隻野鶴，在威嚴的宮殿裏，會顯得那麼不合時宜。

　　直到他閉眼的那一天，才被抬出養心殿。

　　假如夢也是物質，在時間中變成文物，那麼寧壽宮花園，就是收藏這些殘骸的倉庫。

　　對乾隆來說，寧壽宮就是一場夢，是水月鏡花，就像倦勤齋「通景畫」上那扇畫出的那道月亮門，雖是那樣的圓滿，卻不能走進去一步。

<div align="right">

2013年10月28日至12月5日寫
2014年1月4日改

</div>

景陽宮：慈禧太后形象史

序章一　「人如孤鴻，誰不是誰的過客？」

一

　　溥儀被趕出紫禁城以後，紫禁城裏第一次沒有了皇帝，那些在深夜裏閃爍了將近五百年的燈火，終於熄滅了。當曾經深鎖的宮門再度打開，沉寂已久的塵土突然間抖動起來，抬腳邁進去的，已不是皇帝親王、六宮粉黛，而是中華民國清室善後委員會的工作人員。他們將宮室裏的舊物一一清點進行查報、登錄、寫票、貼票、登記、照相。於是，在六宮東北角的景福宮，他們意外地發現了一批慈禧太后的照片。他們拂去匣子上的塵土，小心翼翼地打開那些佈滿灰塵的包裝，慈禧消失已久的面孔又在宮殿的深處浮現出來。那不是百般修飾過的《宮訓圖》，而是一位清宮太后的真實影像。她終於老了，連眼袋、皺紋都清晰畢現。

　　在東西六宮中，景陽宮是最不起眼的一座。它偏居在東六宮的東北角上，有一點離群索居的味道。在明代，被萬曆廢掉的皇后住在這裏，被折磨致死。清朝

康熙二十五年（公元1686年），朝廷對景陽宮進行了重修，把這座廢棄已久的宮院重新利用起來，用來收藏圖書。那時，這裏收藏有十二幅《宮訓圖》，描繪的全是古代賢德后妃的勵志故事，每逢年節，都在景陽宮後殿學詩堂張掛出來，供后妃們參觀學習。

那些觀賞《宮訓圖》的後宮佳麗中，一定站過年輕的慈禧。面對歷代后妃的賢德，她不知作何感想。紅袖添香，相夫教子，那只不過是男人一廂情願的自我印證、一種美好的不存在的幻覺，跟女人沒什麼關係。看上去繁花似錦的後宮，永遠也不會太平。慈禧喜歡看戲，而她自己，卻一直是宮鬥戲的主角。寂寞深宮裏，一個女人要實現自己的價值，唯有想方設法殘害和踐踏同類，否則，她的下場，就會和萬曆的皇后一模一樣。

沒想到將近九十年前，清室善後委員會的同仁們，居然在佈滿塵埃的舊物中，搜尋出慈禧的舊照。2014年深冬，當我決定重寫慈禧時，在清宮陳設檔案裏，找到了他們當年的記錄：

珍字

一八二，慈禧像，一張

一八四至一八五，慈禧放大像，四張

一八六，慈禧放大像，十四匣

一九五，慈禧八寸像片，二百張

一九六，慈禧玻璃底片，一盒

一九七，慈禧八寸像片，二百四十四張

二〇三，慈禧太后像片（帶錦匣附緞袱三件），十九張

二〇四，慈禧太后彩像（帶框），一張

二〇五，慈禧太后像（帶黃緞錦匣），三張

二〇六，慈禧太后像

　　　　（帶黃緞套匣調查一件餘未詳查），十九張

二〇七，慈禧太后各樣像片，二百十張

二〇八，慈禧太后放大像片

　　　　（帶緞套匣調查一件餘未詳查），十九張[1]

　　珍字，是宮殿的編號。當時的清點人員，按《千字文》的文字順序「天地元黃，宇宙洪荒⋯⋯」，對各宮殿進行編號，如乾清宮為「天」、坤寧宮為「地」、南書房為「元」、上書房為「黃」，依此類推。「珍」，就是景陽宮。

　　「珍字」下面以漢字書寫的數字，是每櫃或者每箱物品的的號碼。這個號碼之下，每一件物品還各有分號，以阿拉伯數字書寫。

　　粗略計算，這次發現的慈禧照片，多達數百張[2]，有的鑲了像框，有的配有精緻的黃緞錦匣，足見當時保存之精細，也可以看出，慈禧晚年對照相的瘋狂迷戀。

1　故宮博物院編：《故宮博物院藏清宮陳設檔案》，第八冊，北京：故宮出版社，2013年，第14–15頁。

2　根據中國第一歷史檔案館藏《宮中檔簿・聖容賬》記載，自光緒二十九年（公元1903年）到光緒三十二年（公元1906年），短短三年間，慈禧照片有31種、786張。

<center>二</center>

根據德齡公主的回憶，慈禧太后最初是看見了她在巴黎照的一些照片之後，才喜歡上照相的。那是1903年，德齡隨擔任外交使臣的父親裕庚在法國居住四年以後回到北京，成為慈禧的第一女侍官。她為宮殿帶來了許多新的氣息，而那時的慈禧也變得開放起來，外部世界的變化，突然讓她年老的身體變得敏銳起來。時尚，是讓她保持年齡的一種方式。她對德齡說：「只要是新鮮的我都願意試試，尤其是這種外邊人不會知道的事情。」[3]

慈禧拍下的第一張照片，是她坐在轎子裏，準備上朝的樣子。這張照片，後來在各種歷史書籍中反復出現。從那一張照片出發，我們看到各種各樣的慈禧影像，有的端坐在龍椅上，有的在湖上泛舟，有的扮成觀音，四周擺滿了花卉植物。照片中那份莊嚴、寧靜的氛圍，在風雨如晦的晚清時局中，顯得那麼恍惚、迷離。

儘管在她只有9歲的時候，這個帝國就有了第一張照片[4]，但她的這份熱情，還是來得晚了。她已經拿不出一

3　德齡：《清宮二年記》，南京：江蘇教育出版社，2006年，第125頁。

4　道光二十四年（公元1844年），于勒・埃及爾以法國海關總檢查長的身份來到中國，為耆英拍攝了一張肖像照片，被海攝影史家和檔案專家認定為中國現存最早的照片。耆英是中國近代史上首個不平等條約——《南京條約》簽訂的中方代表，後又簽下《五口通商章程》、《虎門條約》、《望廈條約》、《黃埔條約》等喪權辱國條約，最後被咸豐帝「賜」其自盡。

張照片來證明自己年輕時的美貌。那是慈禧的最後歲月了。遊廊畫舫、美器華服，掩不住她的蒼老，更掩不住這個帝國的滄桑和疲憊。

這個帝國，已不復順治的青春風景和乾隆的盛年氣象，而是隨着慈禧一同進入了晚景。即使在百般籌劃的圖像裏，依舊脫不去那份悲愴與寒意。

那些花團錦簇的圖景，不過是這個古老帝國的迴光返照而已。

如今，不要說慈禧本人，就連當年輕輕觸碰過這批照片的清點人員們，也已經作古了。瞬間的永恆，與時間的飛逝，讓人不由心驚。

想起一句話：「夕陽殘照，天地蒼茫。這一世，人如孤鴻，誰不是誰的過客？」[5]

序章二　「真人跟照片絕不一樣」

三

然而，與我們的印象大相逕庭，在當時人眼裏，慈禧卻是另外一種形象。曾經為她畫像的美國女畫師凱薩

5　安意如：《再見故宮》，第172頁。

琳·卡爾（Katharine Carl）回國後寫了一本書，叫*With The Empress Dowager of China*，直譯《與中國皇太后》，紫禁城出版社2009年出版時，改名為《美國女畫師的清宮回憶》。在這本書中，1903年慈禧太后呈現出這樣一副面貌：

> 太后身材勻稱，手形纖細優美且保養甚好。面貌端正，耳部輪廓極佳。黑髮如漆，整齊光滑地梳成十分別致的髮型。寬寬的額頭，彎彎的眉毛，眼睛明亮有神，目光極具穿透力。鼻樑高而直，是中國人所稱的「貴人」鼻形。上唇的線條堅毅果斷，大而美的口型極富動感，微笑時露出潔白的牙齒，下頜較為寬大而又不帶任何誇張。所有這些，都顯得魅力十足。假如我事先不知道她已將近69歲，一定會認為這是一位善於保養的40歲左右的中年婦人……加上服裝、飾品的色彩搭配得十分諧調，更顯得容光煥發，顧盼生輝。同時，太后又是一個觀察能力敏銳、富有見地的人，因此氣度非凡，有着很強的人格魅力。[6]

無獨有偶，1905年為慈禧畫像的另一位美國畫家華士·胡博（Hober Vos）也在信中這樣形容她的外貌：「太后的儀容將我深深地吸引住。我曾見過她的一幀照

6 [美]凱薩琳·卡爾：《美國女畫師的清宮回憶》，北京：紫禁城出版社，2009年，第18–19頁。

片，是北京一名日籍攝影師所拍。這照片曾送給歐洲各國政府駐北京大使，後來被禁止流通。我從年青的荷蘭大使希斯特（Jonkheer Van Citters）那裏借來看過，對太后的印象也只限於此。現在才發現真人跟照片絕不一樣。她坐得筆直，顯出堅強的意志，連皺紋也帶着深意似的，眉宇間充滿着仁愛和對美的追求。」

那一年50歲的胡博甚至説：「我對她可謂一見鍾情。」[7]

上述文字出自兩位美國畫家，寫下它們時，兩位畫家都已經回國，因此，他們的文字，比起精通阿諛奉承的朝廷官員，可信性強得多。其中最震撼我的一句是：「真人跟照片絕不一樣。」

四

照片號稱是對世界最精確的複製，但照片與客觀世界的最大不同，在於它有邊框，而邊框本身，就使裁取成為一種權力，也使攝影者對世界的表述有了主觀的可能。而攝影者的構思、光線（專業攝影師時常為了拍攝一幅畫面而長時間地等待光線），無疑又加強了這樣的主觀因素，從而構成了攝影者對現實世界的干預，甚至篡改。

7　〈1905年華士·胡博為慈禧太后畫像的有關札記和書信〉，見[美]凱薩琳·卡爾：《美國女畫師的清宮回憶》，第240頁。

因此，照片在呈現一部分真相的同時，也在遮蔽另一部分真相。蘇珊・桑塔格說：「攝影暗示，如果我們按攝影所記錄的世界來接受世界，則我們就理解世界。但這恰恰是理解的反面，因為理解始於不把表面上的世界當作世界來接受。」

她甚至決然地指出，「我們永遠無法從一張照片理解任何事情。」布萊希特曾說，一張有關克虜伯工廠的照片，實際上沒有暴露有關該組織的任何情況。就此，蘇珊・桑塔格說：「理解與愛戀相反，愛戀關係側重外表，理解側重實際運作。而實際運作在時間裏發生，因而必須在時間裏解釋。只有敘述的東西才能使我們理解。」[8]

照片無疑是重要的，但它的權威性，必須得到其他證據的輔助，或者說，需要以其他證據，與照片形成互證。假如以照片為孤證，則是危險的。就像一個人，當他還在人世，他在現實中的形象會給照片提供一個參照系，他的氣息、個性、言語、行為，實際上構成了對一個人的整體性，在這樣的一個整體性內（相當於得到了其他輔助證據），即使照片有所失真，看照片的人也會根據對他的現實形象做出自動校正。而當他死去，情況不一樣了，參照系消失了，他的氣息、秉性、言語、行為全都消失了，照片就成了孤證，偶然或者局部，就可能被我們認定為永恆和全部。

8　[美]蘇珊・桑塔格：《論攝影》，上海：上海譯文出版社，2008年，第22–23頁。

因此，在我看來，一幅照片，更像是一面放置在時光中的鏡子，能夠將一個人的面貌折射得很遠，甚至是無限遠，但它傳過來的影像，也僅僅是事物的影像，而不是事物本身。斯人已逝，無論我們以何種目光相對，他都不會再出現。他在停留在自己的時代裏，那個時代，就是他的玻璃魚缸，子非魚，既不知魚之樂，也不知魚之痛。

第一節　「南方纏綿溫柔的味道」

五

光緒十九年（公元1893年），60歲的慈禧心底，充滿了對生活的渴望。

自從她在咸豐二年（公元1852年）的三月裏選秀入宮，她已經在深宮裏生活了四十一年。

那是早春二月，一乘騾車把她第一次送進紫禁城。那時的她或許沒有想到，那是一條有去無回的旅程，她的命運，從此變成一條單行線。

除了庚子那年（公元1900年），西洋兵像狗追兔子一樣，一路把她追上黃土高原，她再也沒有離開過宮殿的紅牆。最遠，只到過北方的皇家宮苑，那裏也是被紅牆圍着，也是她走不出的圍城。

所以，這四十一年，她錦繡富貴，卻並不能算是真正的「生活」。

入宮第二年，她就被封為「蘭貴人」，又過了一年，被封「懿嬪」[9]，此後又變身為「懿妃」、「懿貴妃」，到咸豐十一年（公元1861年）咸豐病逝，同治即位，她以太后的身份垂簾聽政，她也只有25歲。

從一名普通的宮人，一路攀升到母儀天下的太后，只花去了她九年時光。

用今天的話說，她實現了「跨越式發展」。

那正是慈禧一生中的好時光，齒白唇紅、眉目俊秀，她自己曾回憶說：「宮人以我為美，咸妒我。」可見她的美色，已到了遭人嫉妒的程度。德齡見到慈禧時，也感歎道：「蘭貴妃本身就是一個美麗出眾的女人，我所知道的慈禧，雖然年齡大了，仍然很漂亮……」[10]

或許，她將在這浩瀚皇城的一角，看王朝的花開花

9　《清史稿》記載：「孝欽顯皇后，葉赫那拉氏，安徽徽寧池廣太道惠徵女。咸豐元年，後被選入宮，號懿貴人。」此處稱慈禧入宮後號「懿貴人」，有錯。在中國第一歷史檔案館所藏《宗人府全宗》咸豐時期修訂的滿文玉牒中，關於「當今皇帝咸豐萬萬年」條下，對慈禧有如下記載：「蘭貴人那拉氏，道員惠徵之女，咸豐四年甲辰二月封懿嬪，六年丙辰三月封懿妃，七年丁巳正月封懿貴妃。」因此可知，那拉氏在咸豐四年以前的封號為「蘭貴人」而不是「懿貴人」，《清史稿》裏的記載，可能是根據後來「懿嬪」「懿妃」「懿貴妃」這些封號誤推的。

10　德齡：《蓮花瓣》，南京：江蘇教育出版社，2006年，第33頁。

落、雲長雲消，神態安然地享受着盛世光景。只是我猜不出，當宮殿裏缺少了這位「西太后」，她棲身的那個帝國，是否還會有甲午之敗、戊戌六君子血灑菜市口，以及八國軍隊的兵臨城下。但有一點是可以肯定的，存在了兩百多年的大清王朝，正在一點點地發生着潰爛，縱然像以往任何一個朝代一樣相信着江山永固的神話，執拗地拒絕着命運的無常，雖然「滄桑的惆悵和倦怠」，偶爾也會不經意地掠過他們心頭，只是「在華麗的間隙，這憂傷太清淺，來不及思量，就已經消散，被眼前的良辰美景掩蓋」[11]，但那樣的無常，是一定會來的。帝國的災變，即使不是以這樣的方式降臨，也會以那樣的方式降臨，誰也躲不過去。

縱然是入了深宮，但慈禧的世界並不太平，因為她是生活在充滿着經營算計、危機重重的後宮。儘管她的老公咸豐是一位十足的好色之徒，而慈禧也憑藉自己的青春美色，從身份微賤的蘭貴人，一步步變成後來的慈禧。但這樣的過程，卻是步步驚心，容不得絲毫的懈怠和放鬆，因為在這世界上，擁有美色的，絕不是她一個人。

在後宮美女中，「蘭貴人」的身份其實一點也不「貴」，甚至還有點「賤」，因為她們不在妃嬪之列，算不上「主位」。在康熙時代確立起來的清宮妃嬪制度中，級別最高的當然是皇后，之下有皇貴妃一人、貴妃

11　安意如：《再見故宮》，第4頁。

二人，妃四人，嬪六人；在嬪之下，有貴人、常在、答應，沒有固定數額。

咸豐二年（公元1852年）的那次選秀，除了蘭貴人，還有多少旗籍官員的女兒被選入宮，已經很難查考。從第二年內府府奏銷檔案來看，在這一年的後宮中，有皇后、雲嬪、蘭貴人、麗貴人、婉貴人、伊貴人、容常在、鑫常在、明常在、玫常在的身影出現，其中，蘭貴人排在第三。

野史上曾經記載過咸豐「五春之寵」的風流豔事。所謂「五春」，包括被咸豐帝召納寵幸的四位漢族美人，即牡丹春、海棠春、杏花春、陀羅春。召納漢女的原因，是咸豐對後宮的滿族女子早已心生厭倦，而漢族女子工於詩詞、善於彈唱，則讓咸豐格外心儀，她們的纖纖細足，更喚起咸豐的「戀足癖」，令他神魂顛倒。儘管當年孝莊太后早就制定了規則，不准漢族女子入宮，降旨「有以纏足女子入宮者，斬」[12]，以保證皇室血統的純正，但咸豐有自己的對策，他讓那些漢族佳麗以「打更民婦」的名義進入宮禁，以每夜三人的名額，命美人們在自己的寢宮前「打更」，只是她們的崗位，很快轉移到皇帝的床榻上、被衾中。

以咸豐之色眼，連寡婦都不放過。在《清朝野史大觀》中，就出現過一位「曹寡婦」：

12　[清]徐珂：《清稗類鈔》，第一冊，第357頁。

有山西籍孀婦曹氏，色顏姝麗，足尤纖小，僅及三寸。其履以菜玉為底，襯以香屑，履頭綴明珠。入宮後，咸豐帝最眷之，中外稱為曹寡婦。[13]

「四春」，不過是這個「打更團隊」的代表而已。而慈禧作為滿族女子，從「海選」中脫穎而出，以「天地一家春」的名號躋身於這些漢族美女中，與她們並稱「五春」，足見慈禧當年的身手不凡。

「昔日芙蓉花，今成斷根草。以色事他人，能得幾時好？」[14] 李白的〈妾薄命〉，慈禧或許在少女時代就曾讀過。這樣的詩，讓她心驚，更讓她心涼。後宮中美女如雲，與這個龐大的基數相比，能夠陪王伴駕的名額卻十分有限，像清代詩人馬世傑在〈秦宮〉一詩所寫：

阿房周閣百重環，美女充庭盡日閒。
頻望翠華終杳渺，亦如天子望三山。

如雲美女，想見君王一面，就像秦始皇想去蓬萊、方丈、瀛洲三座仙山那樣希望渺茫。

唐代杜牧〈阿房宮賦〉，也寫過後宮女子：「一肌

13　小橫香室主人輯：《清朝野史大觀》，第一卷，上海：上海書店，1981年，第40頁。

14　[唐]李白：〈妾薄命〉，《李白詩選》，北京：人民文學出版社，1961年，第268頁。

一容，盡態極妍，縵立遠視，而望幸焉。有不得見者，三十六年。」[15] 三十六年不見君王，空房秋夜，雨打紗窗，自己的青春年華，隨着鶯來燕去而消逝殆盡，對於一個女人，這是何等的失敗，又是何等的恐怖。

安意如在《再見故宮》中寫過這樣一段話：「明朝的宮苑，即使在最樂觀最公平的競爭下，每一宮的妃嬪也要擊敗接近九個對手才能入主一個宮殿。每位妃嬪在宮中的待遇與她是否得寵有極大關聯。清朝，從最高級別的皇后到最低等的答應，無論是待遇還是地位都是雲泥之別。諸位女子為自己，為家族，只有力爭上位，才有可能出人頭地。」[16]

顯然，這是一場淘汰賽，那些被淘汰的選手，很難再有出場競爭的機會。

17歲的慈禧，不甘於這樣的命運。她決計拴住咸豐的心，她當然知道，要做到這一點，僅憑美色是不夠的，所幸，她還有一副「好聲音」。歷史學家茅海建所說：「幾乎所有的野史都宣稱，那拉氏（即慈禧）之所以得帝寵，全憑着會唱南曲，愛穿南衣，一改北方旗籍女子的風範，多有南方纏綿溫柔的味道。」[17]

15 [唐]杜牧：〈阿房宮賦〉，見《古文觀止》，下冊，北京：中華書局，2011年，第529頁。

16 安意如：《再見故宮》，第126頁。

17 茅海建：《苦命天子——咸豐皇帝奕詝》，北京：三聯書店，2013年，第285頁。

對於《清朝野史大觀》這類野史，茅海建說：「官方文獻僅能讓今人看到事物的表象，要深層次地瞭解咸豐帝與那拉氏的關係，還不得不借助於稗官野史。」[18]

縱然得寵，慈禧的心裏依舊充滿緊張感，像安意如所說：「一入宮門深似海……即使晉為妃嬪，在宮中有了一席之地，亦非一勞永逸。從競爭的殘酷性上來說，現代的小說電視劇所虛構的宮鬥雖然誇張失實，卻並非不存在。」[19]

然而，慈禧生命中的危機，還不是出現在這個時候。咸豐在避暑山莊咽氣，命運的挑戰才真正降臨。

<p style="text-align:center">六</p>

咸豐以病弱之身在花叢間苟延殘喘時，身邊的大臣就已經對「代批奏摺」的慈禧起了殺心。肅順曾經請求咸豐皇帝，仿效漢武帝，將太子的生母鉤弋夫人殺掉，以確保王朝不被女人掌控。肅順萬萬沒有想到的是，咸豐皇帝居然酒後失言，將這一絕密透露給了他枕邊的慈禧。

那個時候，一定會有一種凜冽的寒意穿透她的心臟。宮牆之內，要陷害她的，不僅有女人，還有老謀深算的男人。她腹背受敵。

18　茅海建：《苦命天子──咸豐皇帝奕詝》，第285頁。
19　安意如：《再見故宮》，第126頁。

慈禧的胸中始終燃燒着一種強烈的權力慾，最初也許僅僅是出於生存和自衛的考慮。她就像武則天，「要想改變自己根基脆弱（建立在皇帝歡心的基礎上）的命運，不再遭受遺棄——淪落到面壁守佛的淒涼境地，只有像皇上那樣身居高位，手握實權，這才是法力所在！威嚴所在！而其他的一切，諸如嬪妃爭得的寵愛，召幸侍寢的榮耀等，都不過是瞬間即逝的過眼雲煙。」[20]

對一個弱女子來說，只有終極的權力，才能讓她得到終極的安全，不僅可以支配自己的命運，而且可以支配他人的命運。在這一點上，與男人們對於權力的渴望沒有什麼區別。但這個世界的法則是，男人攫取權力是天經地義的，而女人則被禁止。因此，宮殿裏的皇帝，權力越大，與後宮女子們形成的權力上的不對稱感就越是強烈，應該説，湧動在慈禧身體裏的那份權力慾望，正是由這種不對稱感激發出來的。

從那一刻起，她的身體，已經不再僅僅是風姿豔麗的秀美之軀，而是成了兩性衝突的戰場。

生命不息，戰鬥不止。慈禧陵隆恩殿前陛階石和石欄上的「鳳引龍」雕刻圖案，就是她一生搏殺的成果。

但那是另一種的隨波逐流，因為她早已忘記了，真實的生活，應該是什麼模樣。

20　趙良：《帝王的隱秘——七位中國皇帝的心理分析》，北京：群言出版社，2001年，第89頁。

第二節 「獨特的品質和才能」

七

慈禧與武則天，這兩個充滿權力慾的女人身上，很容易找出一些相似點。首先，她們都憑藉美色上位。其次，她們都粗通文墨，像武則天，少年時就閱讀了《毛詩》、《昭明文選》這些典籍，而慈禧，也是在娘家時，就讀過一些經史子集，會寫字，能斷句，在那個「女子無才便是德」的年代，稱得上「知識女性」了，與那些胸無點墨的後宮粉黛們自是劃出了一條界限。第三，她們都曾垂簾聽政，她們身前的傀儡，分別是唐高宗李治，還有清穆宗同治，同治不到20歲便死，那幕前的人偶又換成了他的弟弟——清德宗光緒。第四，也是更重要的，在她們主政之後，都幹出了一些業績。

武則天一生，果敢堅毅，知人善任，治國興邦，上承「貞觀之治」，下啟「開元盛世」，不僅維護了大唐王朝的統一和強盛，而且大大地拓展了疆土。她稱帝後，面對駱賓王的〈為徐敬業討武曌檄〉，聲討她「虺蜴為心，豺狼成性，近狎邪僻，殘害忠良，殺姊屠兄，弒君鴆母。人神之所同嫉，天地之所不容」[21]，她毫無

21　[唐]駱賓王：〈為徐敬業討武曌檄〉，見《古文觀止》，下冊，
　　北京：中華書局，2011年，第497頁。

怒色，居然説：「像這樣有才能的人，竟然讓他流落而不去重用，實乃宰相之過啊。」[22] 此等風度，男人未必能有。當然，當大將軍李孝逸將駱賓王的首級進獻給她時，她仔細打量着那顆才華橫溢的腦袋，一點也沒有生出惻隱之心。能成為最高權力者，她心中的那一份兇狠，當然不輸給任何一個男人。

誰也沒有想到，懿貴妃，那個以貌得寵、讓肅順這樣的權臣從來不屑於正眼相看的婦人，在咸豐死後，竟然幹出一番轟轟烈烈的大事業。在輔佐兒子同治登上皇位之後，她重用了在咸豐時代靠邊站的恭親王奕訢。美國傳教士何德蘭在談到慈禧太后的長處時說：「她能從眾多中國官員中挑選出最傑出的政治家、最睿智的顧問、最不會出錯的領導者和最出色的嚮導。」[23]

<center>八</center>

道光本來就曾經把六子奕訢當作自己的繼承人，後來在反復猶豫之下，把帝位傳給了奕詝（咸豐），此時，在慈禧的聲援下，27歲的奕訢終於登上大清帝國的政治舞台，「在長達四十年的時間裏，恭親王是除紫禁城之外的

22 原文見[北宋]司馬光：《資治通鑒》，第三冊，北京：中華書局，2009年，第2480頁。

23 [美]何德蘭：《慈禧與光緒 —— 中國宮廷中的生存遊戲》，南昌：江西人民出版社，2014年，第16頁。

首要人物。」[24] 正是由於慈禧太后和恭親王奕訢的遠見卓識，這個王朝才開始大量起用漢臣，曾國藩、胡林翼、左宗棠、李鴻章於是帶着各自的抱負，有機會在1860年代相繼出場，僅這一項舉措，在那個年代，就算得上石破天驚。更何況這些重臣，為大清帝國帶來了全新的氣象，在這個暮氣沉沉的國度裏，開始了學外語（辦同文館）、辦外交（設立總理各國事務衙門）、開工廠、造機器、修鐵路、建海軍，大清的面貌，從此被刷新。

當然，這需要膽魄。以開辦同文館為例，這一設在總理各國事務衙門（相當於外交部）之下的第一所外國語學校，自興辦伊始，就受到如潮的攻擊。因為這所學校，聘請的多為洋人作老師，監察官由總稅務司赫德擔任，實際操縱館務，招生對象開始限於14歲以下八旗子弟，不僅學習英、法、俄等外國語言文字，而且在李鴻章、左宗棠等官員的推動下，增設天文、算學等西方自然科學課程。那是真正地「睜眼看世界」，也是中國近代化進程的核心環節。兩次鴉片戰爭，西方人都是大清帝國的敵人。敢於向敵人學習，奕訢等人的遠見卓識，即使今人也未必比得上。試想，在當下中日關係日趨緊張的形勢之下，還有誰膽敢聲言向日本學習？同治二年二月初十（公元1863年3月28日），時任江蘇巡撫的李鴻章上疏道：

24　[美]何德蘭：《慈禧與光緒 —— 中國宮廷中的生存遊戲》，第16頁。

中國與洋人交接，必先通其志，達其意，周知其虛實誠偽，而後有稱物平施之效。互市二十年來，彼酋之習我語言文字者不少，其尤者能讀我經史，於朝章憲典吏治民情言之歷歷，而我官員紳士中絕少通習外國語言文字之人……我中華智巧聰明，豈出西從之下。果有精熟西文者轉相傳習，一切輪船火器等巧技，當可由漸通曉，於中國自強之道似有裨助。[25]

對於這種「離經叛道」的做法，那些抱定「天朝大國」思維的頑固分子們絕不答應。山東道監察御史張盛藻第一個站出來反對朝廷的改革，他在奏摺中說：

臣愚以為朝廷命官必用科甲正途者，為其讀孔、孟之書，學堯、舜之道，明體達用，規模宏遠也，何必令其習為機巧，專明製造輪船、洋槍之理乎？若以自強而論，而朝廷之強莫如整綱紀、明政刑，嚴賞罰，求賢養民，練兵籌餉諸大端；臣民之強則惟氣節一端耳。[26]

在他看來，天文學和算學不過是一種奇技淫巧，用優惠政策鼓勵學子學習「機巧」之學，是重名利而輕氣

25　中國史學會主編：《洋務運動》，第二冊，上海：上海人民出版社、上海書店，2000年，第140–141頁。

26　《洋務運動》，第二冊，第29頁。

節。他尖銳地指出：「無氣節安望其有事功哉？」

張盛藻上奏摺的時間，是同治六年（公元1867年）正月二十九日。讀《翁同龢日記》，可知那一年的年初，京城氣象寒暖不定，自大年初四，就下了厚厚一層雪；初七、十二，皆「雪花菲微」；暖了幾日，至二十五日，又「雪霰密灑」、「雨雪並作」。二月裏，又揚起了大風：初五、初六，皆大風，微寒；十一日，大風起，「揚塵蔽天」；十三日，「塵沙障天」；十五日，「塵沙漲天」；十七日，「大風揚塵」；十八日的景象更加可怕：「大風辰霾，幾於晝晦，可懼也，黃沙漠漠者竟日，夜猶如虎吼焉」[27]。

這種陰晴不定的景象，正是對改革初年政治氣候的寫照。有人説，破曉時分的圖像總是朦朧不清的。這場來自帝國核心的變革，依舊被一層層的鐵幕所圍困，便使像奕訢、曾國藩、胡林翼、左宗棠、李鴻章這樣處在權力中樞的時代精英，給這個鐵屋子帶來一縷新鮮氣息，也是難而又難的。翁同龢在同治六年二月十三日（公元1867年3月18日）日記裏記錄了當時京城流傳的一副對聯：

鬼計本多端，使小朝廷設同文之館；

軍機無遠略，誘佳子弟拜異類為師。[28]

27　《翁同龢日記》，第二卷，上海：中西書局，2012年，第542–549頁。
28　《翁同龢日記》，第二卷，第548頁。

「鬼」，指的就是奕訢，因為他建立總理各國事務衙門，力促朝廷以平等的禮節同各國往來，不再像乾隆當年那樣因跪拜禮之爭而將整個世界拒於門外，又辦同文館，系統化地學習西方，使他有了一個不太好聽的外號：「鬼子六」。

像奕訢這樣的改革者，面對的不僅僅是一個張盛藻，而幾乎是整個以正統自詡的知識分子階層。張盛藻的奏摺，只是拉開了序幕，接下來登場的，全是重量級選手，其中包括同治皇帝的老師、內閣大學士、清代理學大師倭仁。張盛藻上折兩天後，倭仁的奏摺就接踵而至了。一方面，他對西方人的奇技淫巧不屑一顧：

> 竊聞立國之道，尚禮義而不尚權謀；根本之圖，在人心不在技藝。今求之一藝之末，而又奉夷人為師，無論夷人詭譎未必傳其精巧，即使教者誠教，學者誠學，所成就者不過術數之士，古今來未聞有恃術數而能起衰振弱者也。天下之大，不患無才。如以天文、算學必須讀習，博求旁求，必有精其術者，何必夷人，何必師事夷人？[29]

既然說到「夷人」，他接下來的文字裏又充滿民族主義的憤慨：

29　《洋務運動》，第二冊，第30頁。

且夷人吾仇也，咸豐十年，稱兵犯順，憑陵我畿甸，震驚我宗社，焚毀我園圃，戕害我臣民。此我朝二百年來未有之辱，學士大夫無不痛心疾首，飲恨至今，朝廷亦不得已而與之和耳，能一日忘此仇恥哉？[30]

對於這些反對之聲，年輕的奕訢毫無退讓之意。他策略地提出，西學源於中國，由於他們善於運思，遂能推陳出新，本朝的康熙皇帝就是一位西學高手，因此學習西學，不僅沒有違背祖制，而且是在弘揚傳統。同時，他變防守為反擊，一針見血地指出，靠保守派的精神勝利法，大清帝國非但不能勝利，相反只能由失敗走向新的失敗。在三月初二（公元1863年4月19日）的奏摺中，他絲毫沒有避讓倭仁的刀鋒，而是反戈一擊，一點沒有給同治皇帝的這個老師留面子：

倭仁謂夷為吾仇，自必亦有臥薪嘗膽之志。然試問所為臥薪嘗膽者，姑為其名乎？抑將求其實乎？……今閱倭仁所奏，似以此舉斷不可行。該大學士久著理學盛名，此論出而學士大夫從而和之者必眾，臣等向來籌辦洋務，總期集思廣益，於時事有裨，從不敢稍存回護。惟是倭仁此奏，不特學者從此裹足不前，尤恐中外實心任事不尚空言者亦將為之心灰而氣沮，則臣等與各疆臣謀之數載者，勢且隳之崇朝，所繫實非淺鮮！[31]

30　《洋務運動》，第二冊，第30–31頁。
31　《洋務運動》，第二冊，第32–33頁。

這樣的唇槍舌劍，在今天看來也無比過癮。他們比的是口才，是眼界，是膽識，更是後台。奕訢之所以如此口氣強硬，一步不讓，是因為他的後台硬，那後台不是別人，正是他的同齡人、也是他嫂子的慈禧太后。奕訢代同治小皇帝所擬聖旨，實際上代表了慈禧的意見：「朝廷設立同文館，取用正途學習，原以天文算學為儒者所當知，不得目為機巧。」張盛藻這些反對派的意見，「毋庸議」，還批評楊廷熙受倭仁指派所呈奏摺，「呶呶數千言，甚屬荒謬」，「殊失大臣之體，其心固不可問」[32]，讓他們徹底閉嘴。也就是說，他們此時奉行的政策，與二十世紀中國的改革開放略有類似，是「不爭論」政策，解放思想，求真務實。同治初年形成的開放格局，完全利益於這對叔嫂的強勢組合，奕訢的膽識與氣魄，也就是慈禧的膽識與氣魄。

九

英國人壽爾在手記裏記錄了大清帝國的變遷：

在走過天津郊外時，人們指給我看，在李鴻章的衙門的對面、運河的沿岸上豎立着一些外國燈，這些燈的形狀就是進步的標記。又人們看到，Oxford街的商店裏外國貨物充

32　《洋務運動》，第二冊，第51頁。

斥，不能不感到驚奇。買鐘錶的人很多，許多人從事鐘錶的製造與修理。外國針也很受人歡迎，火柴亦然。有一隻美國製的浚泥機船，已經工作一些時候了；它正在打寬運河的一個支流。還有一隻汽艇已經多次帶着總督出外巡視；當它初次出現在某些鄉下地區的時候，老百姓很是驚慌。兵工廠和李的衙門之間安了一條電線，五英里長，僱用本地電報員擔任工作。這條線是一位英國的電機師建立的。他現在主持魚雷學堂。這條電線未曾碰到任何困難，雖然未曾出告示告戒老百姓，也未曾用衛兵去保護所僱傭的安裝電線的外國人，可是電線所通過的土地的所有人未曾有任何敵意或反對的表示。[33]

很難想像，這一切，都出自一位年輕太后的手筆。

經過了大約三十年的快速發展，至甲午戰前，帝國的經濟已基本恢復到兩次鴉片戰爭和太平天國戰爭以前的水平，在世界經濟總量中也佔有很大比例。歷史學家馬勇說：「中國在那麼短的時間裏幾乎超越了一個時代，跨越先前比較原始的冷兵器時代，構建了一支比較現代的新型軍隊，尤其是北洋海軍，公認為亞洲第一、世界第六，足見『中體西用』在推動發展上也不能說毫無功效。」[34]

33　《洋務運動》，第八冊，第394頁。

34　馬勇：《清亡啟示錄》，北京：中信出版社，2012年，第4頁。

今日之國人，不應簡單地把晚清統治者看成一團黑，而忘記了他們的歷史功績。

可以說，他們是開始中國近代化進程的破冰者。

在當時，有多少人為這樣的進步而血脈賁張。

這位國家領導人，論眼界不出宮牆，論學歷不到高中。

但歷史經驗早已證明，小看慈禧者死。

她的政治才能，是天生的。

兩次鴉片戰爭、一次太平天國，徹底打垮了咸豐的自信，只能寄情聲色，聊以自慰，連當時的野史作者都發出這樣的感歎：「咸豐季年，天下糜爛，幾於不可收拾，故文宗（指咸豐帝）以醇酒婦人自戕。」[35] 倒是他的未亡人，在內憂外患的危局中，站穩了陣腳，開啟了長達三十多年的「同光中興」時代，從這個角度上說，慈禧比她老公更像「純爺們兒」。

慈禧就這樣，隱匿在這個王朝的幕後，但如同當年的孝莊，這個年輕女人的一舉一動，都決定着整個王朝的命運。伊萊扎‧魯哈馬‧西德摩在《中國，長壽帝國》一書中說：「1861年以來的晚清歷史應稱為慈禧統治時期，這段時間的起伏跌宕比之前的兩百四十四年來總和還要多。」[36] 何德蘭說：「四十年間，她每天都是

35 小橫香室主人輯：《清朝野史大觀》，第一卷，第68頁。

36 [美]何德蘭：《慈禧與光緒 —— 中國宮廷中的生存遊戲》，第1頁。

半夜起床，寒冬酷暑一無例外，來到黑暗、陰森、寒冷的大殿裏，只有蠟燭照明，黃銅炭火盆取暖，坐在屏風後面，聽着上朝的大臣們奏事。她誰也看不見，誰也看不見她。」[37]

芮瑪麗（Mary Wright）在論及「中興」時說：「不但一個王朝，而且一個文明看來已經崩潰了，但由於十九世紀六十年代的一些傑出人物的非凡努力，它們終於死裏求生，再延續了六十年。」[38]

亞瑟·H·史密斯在《動盪中的中國》一書裏這樣評價慈禧：「身為一個滿族女人，想要掌握那些軍國大事的知識，本來就機會渺茫，但是她卻與只瞭解女紅的東太后完全不同，處理大事的時候總能鎮定自若，中國的門戶面對敵對勢力從來未被打開，這在中國半獨裁統治的歷史上可謂絕無僅有，要找一個原因，我想只能說是這位統治者本人擁有一種獨特的品質和才能。」

第三節　「慈禧做過的最壞的事」

十

當然，慈禧殺過人——準確地説，是處死。其中有

37　[美]何德蘭：《慈禧與光緒——中國宮廷中的生存遊戲》，第101頁。

38　轉引自[美]費正清、劉廣京編：《劍橋中國晚清史》，上卷，北京：中國社會科學出版社，1985年，第466頁。

咸豐皇帝留下的顧命八大臣，有著名的戊戌六君子，還有庚子事變後被懲辦的禍首、實際上是用來向西方人交差的替罪羊，有山西巡撫毓賢、兵部尚書趙舒翹等人，至於東太后慈安是否被慈禧毒死，這是歷史的遺案，或者說，有很強的猜測成分，而找不到充分的證據。根據官方記載，慈安的死因是「正常死亡」。《清實錄》裏這樣說：「（光緒七年三月）初九日偶染微屙，初十日病勢陡重，延至戌時，神思漸散，遂至彌留。」[39] 翁同龢在日記中對此事亦有記載，三月初十日記裏這樣寫：「慈安太后感寒停飲，偶爾違和，未見軍機……夜眠不安，子初忽聞呼門，蘇拉、李明柱、王定祥送信，云聞東聖上賓，急起檢點脫衣服，查閱舊案，倉猝中悲與驚并。」[40] 第二天凌晨，月明淒然，翁同龢由東華門入宮，在乾清門前徘徊，等到丑正三刻，乾清門開，翁同龢急入奏事處，發現前一天的御醫脈案還在，他抄錄如下：

> 晨方天麻、膽星，按云類風癇甚重。午刻一按無藥，云神識不清、牙緊。未刻兩方雖可灌，究不妥云云，則已有遺尿情形，痰壅氣閉如舊。酉刻一方云六脈將脫，藥不能下，戌刻仙逝云云。[41]

39　《清實錄》，第五十三冊，第841頁。
40　[清]翁同龢：《翁同龢日記》，第四卷，第1593頁。
41　[清]翁同龢：《翁同龢日記》，第四卷，第1594頁。

根據翁同龢記下的藥方，今天的醫生不難得出這樣的判斷：慈安死於突發性腦中風，翁同龢記下的御醫脈案中「類風癇甚重」，就是指的這種腦中風。實際上，《翁同龢日記》中，已經記錄過慈安的兩次病史，一次發生在同治二年二月九日（公元1863年3月27日），那時慈安只有26歲，另一次發生在同治八年十二月四日（公元1870年1月5日），那一年慈安也只有30歲，說明慈安患有腦血管疾病，具有發生急性腦血管疾病的潛在危險因素。

在此反復抄錄慈安死前的病案記錄，目的當然是為排除慈禧的「作案嫌疑」，因為有太多的小說家言，說咸豐死前曾留下密詔，要慈安必要時可以除掉慈禧，只因慈安生性忠厚，給慈禧看了這份密詔，讓慈禧頓時起了殺心，先下手為強，毒殺了慈安。然而，這一說法存在着明顯的悖論：既然燒毀密詔時，只有慈禧和慈安二人在場，那誰又能知道這件事呢？很多年中，人們人云亦云，把慈禧指認為兇犯，顯然帶有明顯的主觀色彩，是出於妖魔化的需要。也就是說，慈禧的形象，是由集體塑造的，並不是慈禧本人。

十一

因此說，慈禧剷除的，大多是她的政敵，對於任何統治者，這都是必不可少的程序。何況以肅順為首的八

大臣之保守，排斥思想開明的奕訢等人，大清未必會有「同光中興」的局面，而以毓賢等人的愚昧無知，只能把大清引向災難。這些權臣之死，不足惋惜。至於屠殺六君子，那自然是慈禧政治生涯的敗筆，如何德蘭所說：這是「慈禧做過的最壞的事了」[42]。但所謂「百日維新」，亦有許多先天「幼稚病」，即使沒有慈禧的兇狠，它的失敗也定然是逃不掉的。對此，有人精闢地論道：

> 從6月11日起至9月21日慈禧及其后黨分子發動政變止，在這短短的一百天裏，光緒接連發佈了一百多道新政「詔書」，有時一日數令，傾瀉而下，令人目不暇接。最多的是9月12日這一天，竟然一舉頒佈了11條維新諭旨。
>
> 詔書的內容包羅萬象，涉及政治、經濟、軍事、文教等各個領域。其中包括：廣開言路，提倡官民上書言事；准許自由開設報館、學會；撤銷一批無事可做的衙門，裁減冗員；廢除滿族人寄生特權；提倡實業；設立農工商總局和礦務鐵路總局，興辦農會和商會；鼓勵商辦鐵路、礦務，獎勵實業方面的各種發明；創辦國家很行；編製國家預決算，節省開支；裁減綠營，淘汰冗兵；精練陸軍；籌辦兵工廠；添設海軍，培養海軍人才；開辦京師大學堂；全國各地設立新式學校；廢除八股，改革考試方法；選派學生留學日本；設立譯書局，編譯書籍等。

42　[美]何德蘭：《慈禧與光緒——中國宮廷中的生存遊戲》，第28頁。

這些措施無疑具有進步意義，它是想把中華帝國拖入近代化的軌道。可是，單憑一個無權的傀儡皇帝頒佈的雪片般的旨令，就想在短時期內改變一個有着幾千年文明史的傳統社會，談何容易？中國社會的深層結構中本具有靜態的目的意向性，一成不變或很難變動是中國社會的本質，對於這本質，表層的任何變動都不能產生影響。千百年來社會發展的停滯不前和治亂循環的局面，使中國人總的心態傾向於發展一種消極防禦策略，以便在小範圍內「安居樂業」，靜享人生的俗常歡樂，其對任何主張、熱情付之一笑，使得理想主義、行動主義和變革衝動在平安穩妥、麻木不仁、苟安求活的生活意志下消解、流失。因此，不難想像這一百多道新政「詔書」的命運。把守要津的後黨分子公開抗拒，而懶散的地方老爺們則將它束之高閣。除了在偏遠的湖南省獲得一點反響外，光緒企盼的朝野回應、舉國振奮、齊步走向自強的局面並沒有出現。

如果一個人對中國社會的本質和民族性略微有些瞭解，出現這種狀況他不應感到意外。但光緒不僅大感意外，而且深為氣憤。他像幼稚的年輕人一樣，想當然地將他的對手簡單化、絕對化，他把造成這樣一種局面的責任全推到後黨分子身上，很顯然是出於這樣一種考慮：為他周身洋溢的攻擊慾尋找一個具體的目標。[43]

43　趙良：《帝王的隱秘——七位中國皇帝的心理分析》，第271–272頁。

所以，百日維新，固然死於慈禧的「鎮壓」，但假使他們「圍園殺后」的計劃成功，其變法宏圖是否能夠實行，依舊是未知數，因為他們的阻力，並非只來源於一個慈禧（慈禧開始是支持變法的），而是整個帝國的官場、帝國的文化。以至於日本友人宮崎寅藏都這樣評價康梁：「思以一紙之偽諭，以掃絕支那之積弊者，愚也。」[44] 變法是個系列工程，需要細緻周密的計劃，分步驟實施，豈可一蹴而就，畢其功於一役？

因此，變革這樣一個有着幾千年積習的國度，僅有熱血不是夠的。無知的衝動與無謂的犧牲，不過是為帝國的絞肉機提供了源源不斷的潤滑劑而已。近讀我的導師劉夢溪先生的新著《陳寶箴與湖南新政》，先生對當時情勢的分析，一下子就釐清了混沌。他說：「所謂變革，當然是在保存自我的前提下的棄舊圖新，而不是從根本上推翻自我。如果完全推翻自我，就不是改革而是革命了。革命自然也沒有什麼不好。問題是在1898年那一歷史時刻，並不具備革命的條件。當時的情況，改革比革命更現實更有可行性。改革也有兩種方式，即激進的變革和漸進的變革。康有為、梁啟超等主張的變法是激進的變革，張之洞的變法主張是漸進的變革。皮錫瑞戊戌年三月二十日日記載，黃遵憲看了易鼎的文章也頗

44　中國史學會主編：《辛亥革命》，第一冊，上海：上海人民出版社，1957年，第102頁。

不以為然，説：『日本有頓進、漸進二黨，今即頓進，亦難求速效，不若用漸進法。』[45] 可見黃遵憲主張的也是漸進的變革，此與陳寶箴、陳三立父子的主張應為若荷符契。」[46]

遺憾的是，戊戌變法，從此開啟了中國激進主義的濫觴。滿目瘡痍的國度，讓許多人失去了穩健改革的耐心，轉而崇尚快刀斬亂麻的酣暢淋漓。每代人都懷着開天闢地的強大自信去另起爐灶，從頭再來，從此不再有持久的價值和標準，不再有積累與傳承，對於這種激進主義崇拜，我在《國學與五四》中有更深入的分析。至於康、梁激進變法的後果，劉夢溪先生一針見血地指出：「很少有激進變革有好的結果的。……正是康有為之激進變革導致戊戌政變，爾後有義和團運動、八國聯軍攻入北京，更不消説再以後的軍閥混戰等無窮變亂了。如果站在檢討歷史的角度，不是為歷史行程作辯護士，則不能不承認張之洞〈勸學篇〉闡述的變法主張，不失為晚清特定歷史時刻的老成持重之見。」[47]

實際上，變法失敗後，慈禧嚴格地限制了殺戮範圍，一大批積極推行變法的地方官員，她都網開一面。

45　[清]皮錫瑞：《師伏堂未刊日記》，原載《湖南歷史資料》，1959年第1期。

46　劉夢溪：《陳寶箴與湖南新政》，北京：故宮出版社，2012年，第186–187頁。

47　劉夢溪：《陳寶箴與湖南新政》，第187頁。

為此，她命令光緒下詔，申明：

> 被其[指康梁]誘惑，甘心附從者，黨類尚繁，朝廷亦皆察
> 悉。朕心存寬大，業經明降諭旨，概不深究株連。

「六人之外，不事株連」。慈禧言出必信。其中，推行變法最力的湖南巡撫陳寶箴（著名史學家陳寅恪的祖父），被即行革職，永不敘用，其子陳三立（陳寅恪之父）也一併革職。同時被革職處理的還有候補四品京堂江標、庶起士熊希齡（後成為中華民國國務總理）、出使大臣黃遵憲等，不管怎麼說，總算保住了性命，也為後來的慈禧「新政」保留了一絲骨血。[48]

曾向光緒皇帝保舉康有為的徐致靖被投入刑部監獄，「永遠監禁」，庚子城破之後，徐致靖趁亂逃出，當西安行在查找他的下落時，他又主動投往刑部自首。這一年（光緒二十六年，公元1900年）十二月初三，奉朱批：「既據報首，尚知畏法，着一併加恩釋放，免治其罪。」[49]四年後，是慈禧太后七十大壽，朝廷下詔大

48 光緒二十六年（公元1900年），由於廢光緒的圖謀沒能得逞，慈禧再度降怒於維新黨人，下令處死已遣戍新疆的蔭桓，賜死已被革職的陳寶箴，劉夢溪先生稱此為「慈禧的第二次殺機」，詳見劉夢溪：《陳寶箴與湖南新政》，第300–307頁。

49 《義和團檔案史料續編》，上冊，北京：中華書局，1990年，第907–908頁。

赦，幾乎所有維新黨人都被免除了「罪責」，只有康有為、梁啟超以及革命黨人孫文除外。

徐致靖後來隱居杭州，清朝滅亡後，還與康有為見過面。

十二

相比之下，武則天殺人更多。為了剷除後宮的對手——王皇后和皇妃蕭良娣，先後設計將她們置於死地，並下令將這兩位如花似玉的美女截去手足，放入酒甕之中「哀號而死」；為了嫁禍於王皇后，她甚至不惜親手掐死自己女兒，這樣的母親，天下幾乎絕無僅有；當然她不會放過她政治道路上的「路障」，唐太宗時代的肱股之臣褚遂良、長孫無忌、上官儀等，都被她流放致死。林語堂《武則天傳》後面附有三份《武則天謀殺表》，記錄了問鼎權力之路的血雨腥風。

今天，人們能夠接受武則天的篡位、專權，甚至她晚年在私生活上的放浪，把她當作「一個不是男性勝似男性的英明君主」[50]，而獨將慈禧視為人間妖孽。據說畫像中的武則天豐頤秀目，雅致端莊，既含慈悲，又不乏威嚴，一種說法是，洛陽龍門石窟中最大的造像——盧舍那大佛，就是按照武則天的樣子雕造的，而她的殘忍，則被忽略不計了。

50 　趙良：《帝王的隱秘——七位中國皇帝的心理分析》，第76頁。

假如「戊戌喋血」的慘痛歷史沒有發生，慈禧或許真的想退休，把天下完完整整地交付給自己的侄兒光緒，自己則在即將落成的頤和園裏安度晚年，去作一個安穩如山的「老佛爺」。畢竟，她已做完了自己該做的事，把一個歷經戰亂、千瘡百孔的帝國帶上了中興之路，可以說上對得起列祖列宗，下對得起子孫後代。如果不激流勇退，自己的壽命再長，也終有壽終正寢的那一天。在這一刻，如果說她還有什麼遺憾，那就是她的個人生活不夠完美——她17歲父親病故，25歲守寡，40歲喪子，所謂少年喪父、青年喪夫、中年喪子，她一樣也沒有落下。寂寞深宮裏，她孑然一身，還要萬事操勞，到了老年，她總應該安安穩穩地過上一個六十大壽了吧。她沒有想到，對這一要求，日本人不答應。那個東洋小國對於她的龐大帝國早已垂涎三尺，幾乎與洋務運動、「同光中興」同時，開始了自強的步伐，史曰：「明治維新」。一場無法躲避的戰爭，注定將慈禧的六十壽辰攪成一地雞毛。而這個危機四起的世界，也注定讓慈禧餘下的歲月慘不忍睹。

第四節　致終將逝去的青春

十三

晚年的慈禧，熱衷於對鏡梳妝，那一定是出於一種

補償心理，彷彿精心的梳洗與化妝，能夠讓她找回已逝的青春。隨侍慈禧長達八年的宮女何榮兒對此曾有這樣的回憶：

> 梳完頭以後，老太后重新描眉毛抿刷鬢角，敷粉擦紅。六十多歲的老寡婦，一點也不歇心，我們都覺着有點過分。當老太后前前後後左左右右地照鏡子時，侍寢的總要左誇右讚，哄老太后高興⋯⋯
>
> 老太后站起來必定要把兩隻腳比齊了，看看鞋襪（綾子做的襪子，中間有條線要對好鞋口）正不正，然後方輕盈盈地走出來。[51]

關於慈禧的梳妝，曾經與慈禧近身接觸的德齡曾經透露一個秘密，即：她有一個半月形的梳妝枱，是她自己設計的，這個梳妝枱三面有鏡子，折疊起來，就是一隻長方形的盒子，便於搬移。在中國，寡婦是不能化妝的，所以，這個特殊設計的梳妝枱，就成了她日常生活中的秘密。

慈禧的秘密化妝欺騙了凱薩琳·卡爾眼睛，以至於她後來在回憶錄中寫道：「作為一個沒了丈夫的女人是不能使用化妝品的，因此太后臉上顯露的完全是自然、

51　金易、沈義羚：《宮女談往錄》，上冊，北京：紫禁城出版社，2004年，第71頁。

健康的光澤，可見平時的保養相當用心。」[52]

德齡還説，慈禧不僅化妝，而且染髮。有一次，她見到慈禧把一股黑色液體倒在頭上，然後對她説：「青春只能維持不多年，這真是一件遺憾的事。我的青春已經逝去，現在我要用這可怕的染髮劑來覆蓋我的灰髮。」在德齡看來，「這種染髮劑使她的頭髮表現一種不自然的顏色，多少有損於她的容貌」[53]，於是給她推薦了一種巴黎染髮劑。太后試後，成效不凡，於是高興地給德齡准假，讓她回家探望父母。

隨着年齡的慈禧，越來越自戀。這種自戀裏，包含着她對青春流逝、容顏衰老的惋惜與無奈。而這種自戀的最直接的表現，就是她陷入了對鏡子的深度迷戀。

慈禧常説：「一個女人沒心腸打扮自己，那還活什麼勁兒呢？」[54]

十四

其實，喜歡照鏡子是人類的本能。當一個人偶爾經過一面鏡子，都會下意識地照一下。那是一種自我評定、自我欣賞，甚至是自我炫耀。一個人可以通過鏡子發現自身的美，從而增強自信。當然也可以發現自己的

52 [美]凱薩琳・卡爾：《美國女畫師的清宮回憶》，第18–19頁。

53 德齡：《蓮花瓣》，第25頁。

54 金易、沈義羚：《宮女談往錄》，上冊，第54頁。

醜，在鏡子裏，醜不僅可以得到表現，而且得以強化。

假如一個人過度地依賴鏡子，那麼，依照西方的心理分析理論，他（或她）就得了一種抑鬱症，名叫身體畸形恐懼症（BDD）。這類患者強烈認為身體某部分不好看，並誇大這些「缺陷」。但在別人看來，他們其實沒有什麼地方跟別人不一樣。不少身體畸形恐懼症患者會畫很重的妝或穿很多衣服，以掩蓋「缺陷」。同時，他們還會不停照鏡子，以防「缺陷」被人發現。

鏡子前的慈禧，心裏一定有着一個強烈的暗示——自己那份消失的容顏，一定會在鏡子裏重現。然而，她面對的只是一面冷漠的、沒有感情、絲毫不通情達理的鏡子，對慈禧的心理要求不屑一顧，所以，它一定強化了慈禧內心的失望，面對一面鏡子，她無法穿透冰冷的歲月。

鏡子裏的影像，是慈禧的最早照片，它留在慈禧的心裏，沒有人看得見。後來，她接受了西方畫師為她畫像，那是因為在肖像的描繪上，西畫比中國更加直觀和逼真。她喜歡為西方畫家當「模特」，實際上是延續了她對鏡子的愛好。

凱薩琳·卡爾記錄了為慈禧畫像的過程——她時常從寶座上走下來，看看畫到了什麼程度，對畫像指點評論一番。她甚至直言不諱地要求，為她畫像時，不要採用透視畫法，所有的部分都要畫得均勻，沒有陰影，

油畫應有的凹凸和生動效果得不到任何體現。這讓凱薩琳・卡爾「失去了當初熾熱的激情，內心充滿了煩惱和抵觸情緒，好不容易才安下心來，硬着頭皮去做自己不願意做的事情」[55]。

凱薩琳・卡爾繪製的這張畫像，至今收藏在北京故宮博物院。

華士・胡博在兩年後的6月20日第一次給慈禧畫像的時候，情況絲毫沒有改變。坐在寶座上的慈禧通過伍廷芳的翻譯再三強調，畫時不要陰影，也不要皺紋。她甚至不顧畫家的構思，預先在寶座兩側擺放好了果盆和花卉。所以，當華士・胡博帶着他的一堆寫生稿回到酒店，洗了一個冷水澡之後，頭腦冷靜下來的他，也只能依照慈禧太后的意思，畫出了她的畫像。

畫布上，慢慢浮現出一個東方女性年輕俊美的面龐。

華士・胡博說，那是25歲時的慈禧。[56]

鏡子直言不諱地透露了慈禧的年齡，畫像卻可以依照主人的意志，自由地修改。她不在乎畫家的意願，只顧尋找自己終將逝去並且已經逝去的青春。

昆明湖，實際上就是一個超大的鏡子；頤和園的紅牆，就是這世上最奢華的鏡框。

55　[美]凱薩琳・卡爾：《美國女畫師的清宮回憶》，第112頁。
56　〈1905年華士・胡博為慈禧太后畫像的有關札記和書信〉，見[美]凱薩琳・卡爾：《美國女畫師的清宮回憶》，第241頁。

十五

　　同治十二年（公元1873年），慈禧就有了修復圓明園的念頭，由於受到奕訢、奕譞、李鴻章等人或明或暗的聯手反對，才不了了之。不得已，才改為整修殿宇相對完好的「三海」（即北海、中海、南海），以節省開支。奕訢辦事有自己的主見，所以此後，她索性踢開了這塊絆腳石。沒有了奕訢的朝廷，再沒有人能夠扼制慈禧造園的衝動，光緒十二年（公元1886年），醇親王奕譞為拍太后馬屁，主動提出重修頤和園工程，慈禧的心願，才終於得到滿足。

　　李白說「清風明月，不須一錢買」，但慈禧的「清風明月」卻大為不同。它的風花雪月、泉閣蕉窗，都是由真金白銀打造的。

　　慈禧的頤和園，價值三千萬兩白銀，這筆錢，是挪用了海軍軍費才湊齊的。很多年中，這已成了人們的共識。假如尋根溯源，我們會從康有為的墨跡間找到最初的蛛絲馬跡。在康有為《康南海自編年譜》（亦稱《我史》）中，有「時擬以三千萬舉行萬壽」[57]之語，三千萬，是整個萬壽慶典的費用，其中修建頤和園，無疑佔了大頭。但這個數目，只是康有為隨口說的，沒有任何賬目依據，不能當真。後人以此為出處，就以訛傳訛了。

57　康有為：《康南海自編年譜》，見中國史學會主編：《戊戌變法》，
　　第四冊，上海：上海人民出版社，1957年，第129頁。

翻查清宮檔案，從當時工程處《收放錢糧總單》，以及承修大臣的奏摺中，我們不難算出，整修「三海」的費用，共計590萬兩白銀左右。「三海」主要工程竣工之後，重修頤和園才取得合法地位，卻趕上黃河決口，時局維艱，光緒皇帝大婚和親政又迫在眉睫，政府財政捉襟見肘，加上光緒十四年（公元1888年），紫禁城貞度門失火，將宮殿的上空燒成一片血光，讓慈禧感到不寒而慄，認為是不祥之兆，於是決定重修頤和園，要以多快好省為方針，用諭旨的話說，就是「所有頤和園工程，除佛宇暨正路殿座外，其餘工程一律停止，以昭節儉而迂修和。」

根據清宮檔案記載，56個主要工程的預算總額為318萬兩，即使超支，也不可能超過整修「三海」的590萬兩。康有為大筆一抖，就將實際數字誇大了將近十倍。

慈禧挪用（無償佔用）海軍軍費重修頤和園的說法，同樣是經不起推敲的。有人以光緒十四年至二十年期間，北洋艦隊未購一艦作為根據，也同樣只是猜測。北洋艦隊的停滯不前，與朝廷的黨爭，尤其是戶部的阻撓關係更大，對此，我已在〈1894，悲情李鴻章〉（見《盛世的疼痛——中國歷史中的蝴蝶效應》一書）中有充分的表述。而與重修頤和園扯不上關係。清宮檔案中清晰地表明，頤和園的工程費用，是從海軍挪借的，而且每一筆由海軍衙門墊發的工程款項，都指定了專款歸

還，到甲午戰爭以前，頤和園工程挪借的大部分款項都已經歸還給海軍衙門。

慈禧一生中最大的哀痛，與兩座皇家山林園林有關。一座是北京西郊的圓明園。咸豐十年八月初八（公元1860年9月22日），是咸豐皇帝離開圓明園的日子。野史記載，但凡皇帝在圓明園登舟，岸上宮人必曼聲呼曰「安樂渡」，遞相呼喚，其聲不絕，直到御舟抵達岸邊。那一天，當咸豐的兒子用他稚嫩的嗓音喊出「安樂渡」時，咸豐竟熱淚縱橫，抱起兒子，說：「從今以後再也沒有什麼安樂了。」[58]

咸豐十一年七月十七日（公元1861年8月22日）凌晨卯時，剛剛度過30歲萬壽（生日）的咸豐皇帝，在熱河咽下了最後一口氣，把兩位未亡人——慈禧與慈安，置於前途未卜的茫然中。

或許，在慈禧的心裏，自己的春春歲月，自咸豐閉眼的那一刻就被斷送了。煙波浩淼的避暑山莊，年輕的慈禧知道了什麼叫國破，什麼叫家亡。

世界上沒有無緣無故的愛，也沒有無緣無故的恨。德齡說：「曾有許許多多人問過我，太后為什麼那麼痛恨外國人？她痛恨外國人起因於1860年美麗的圓明園被毀。圓明園離現在的北京頤和園不遠，太后認為它的被破壞是一種有意的放肆行為。因為就是在圓明園，太后

58　小橫香室主人輯：《清朝野史大觀》，第一卷，第68頁。

當上了咸豐皇帝的新娘，在被趕出這個美麗的地方之前，他們在那裏度過了許多快樂的日子。」[59]

於是，慈禧不可遏阻的造園衝動裏，暗含着她對圓明園時光的某種眷戀。德齡説，慈禧晚年一直保留着咸豐當年送給她的一顆珍珠，那是一顆水滴形的珍珠，像一顆小雞蛋那樣大，是有名的「茄子珠」。這顆珍珠的表面非常光滑完整，它的光澤是任何其他珠子所無法比擬的。太后把它當做一種垂飾，掛在袍子右側肩膀下。關於這顆珍珠的來歷，德齡説：

> 這顆珍珠來自廣州，是廣州總督送給咸豐皇帝的，那是在慈禧（那時候叫蘭貴妃）成為咸豐皇帝的妃子後不久。雖然蘭貴妃當時還只是一個妃子，皇帝卻把這顆珍珠送給了她，這件事在宮裏引起了很大的騷動。當然，那時候她還是個年輕姑娘。我認識她時，她已經快七十歲了，但是這顆珍珠是她最心愛的寶貝，每當有適當的場合，她就要戴上它。[60]

頤和園裏，她盪舟、聽戲、畫畫、照相，她要讓自己重新變成一個活脱脱的少女。於是，凱薩琳・卡爾看到了這樣一個慈禧：「太后是一個有着多重性格和無盡

59　德齡：《蓮花瓣》，第17頁。
60　德齡：《蓮花瓣》，第33頁。

新意的女人，我總能從她身上發現新的吸引力。她簡直就是完美女性的化身。」[61]

她是這樣的方式，模糊了現實與夢境的界限，讓已然逝去的青春，重新開始。

第五節　「從今以後再也沒有什麼安樂了」

十六

按說，一個「統治着四億人民的太后」[62]，在六十大壽的當口，為自己修建一個退休養老的去處，算不得過分，更何況清朝帝后的萬壽（生日）、大婚，鋪張早已成了習慣。依照清制，帝后的萬壽，與元旦、冬至並列為三大節慶，都要舉行隆重的典禮。皇太后的生日叫聖壽節，這一天，太后、皇帝要一起在慈寧宮裏接受朝賀，慈禧垂簾聽政後，受賀地點改在養心殿。更何況慈禧的六旬整壽（在中國傳統文化中，六十為一輪花甲），更是敷衍不得。對於一個久歷深宮的女人來說，那幾乎是她一生的心願所繫，更何況慈禧是一個無夫無子無女的孤老太婆。當年康熙皇帝的六十大壽（公元1713年）和乾隆皇帝的八十大壽（公元1790年），都舉行得吉祥隆重，難道輪到她，就成了罪過？

61　[美]凱薩琳・卡爾：《美國女畫師的清宮回憶》，第70頁。
62　德齡：《蓮花瓣》，第1頁。

當年乾隆爺大辦萬壽慶典，還有他修建清漪園（即後來的頤和園）、擴建圓明園和避暑山莊，那是因為老爺子錢包鼓，腰杆硬。我們不妨曬曬乾隆時代的財政狀況：乾隆元年（公元1736年）到乾隆十九年（公元1754年）的19年裏，戶部銀庫只有三年存銀在三千萬兩以下，其餘年份皆在三千萬兩以上；乾隆二十年（公元1755年）至乾隆二十八年（公元1763年），存銀大都為三四千萬兩；乾隆二十九年（公元1764年），存銀為五千餘萬兩；自乾隆三十年（公元1765年）至乾隆六十年（公元1795年），只有兩年存銀在六千餘萬兩，其他各年存銀都在七千萬兩以上。歷史學家說：「秦漢以來，沒有哪一個朝代哪一位皇帝的國庫存銀有乾隆年間的庫銀多。」[63] 所以他曾四次普免地丁賦稅，三免八省漕糧。至於興建清漪園，只花費了不到五百萬兩[64]。這錢他花得起，也有資格花。

　　乾隆的時代，在南方，兩征廓爾喀，用兵緬甸，進剿安南；在西南，平定大小金川；在西北，統一回部，接納土爾扈特回歸，兩征準噶爾。那時的清帝國，威風八面，勢不可擋。

　　相比之下，慈禧就沒有那麼幸運了。咸豐二年（公

63　參見朱誠如主編：《清朝通史》，第八冊，北京：紫禁城出版社，2003年，第466頁。

64　據《內務府奏案》記載，建園經費「用過銀四百八十九萬七千三百七十二兩二錢四分六厘」，見中國第一歷史檔案館藏：《內務府奏案》，第165包第26號。

元1852年），慈禧入宮那一年春天，一年前在金田起義中組成的太平軍已經攻破廣西省城桂林，接下來兵不血刃地佔領道州[65]、岳陽，隨後水陸開進湖北。第二年初離開武昌時，太平軍已是旌旗蔽日、征帆滿江，號稱「天兵」百萬。

咸豐六年（公元1856年），慈禧生下載淳（即後來的同治皇帝）那一年，太平軍大破清軍的江北、江南兩個大營，同時，內患在迅速蔓延，除去已經發生的捻軍、天地會起義（包括小刀會起義、紅錢會起義等），在雲南，杜文秀領導的滇西回民起義，馬德新等領導的滇南回民起義，李文學等領導的彝民起義等，都在這一年發生。「僅僅是一個太平天國，就使得咸豐帝盡力衰竭，面對如此眾夥的反叛該施以何策？」[66]屋漏偏逢連陰雨，就在那一年秋天，英國人也摻和進來搗亂，三艘英艦越過虎門，攻佔廣州東郊的獵德炮台，第二次鴉片戰爭，就這樣打起來了。俄、美又趁火打劫，逼大清簽訂《中俄天津條約》和《中美天津條約》，之後又簽訂《中英天津條約》和《中法天津條約》，其中片面最惠國待遇、領事裁判權、降低關稅、戰爭賠款（分別賠償英法四百萬和二百萬兩）等，皆對大清帝國造成極大內傷。

咸豐十一年（公元1861年），慈禧以垂簾太后的身

65　今湖南道縣。

66　茅海建：《苦命天子——咸豐皇帝奕詝》，第142頁。

份正式登上清朝政治舞台那一年，太平天國、捻軍、苗民、回民起義都被先後鎮壓下去，大清帝國暫時緩了一口氣。但國際危機並沒有解除——葡萄牙人佔領了澳門、英國人入侵了西藏，光緒九年（公元1883年）中法戰爭爆發。在東面也不太平，與「同光中興」同時，被視為東瀛小國的日本開始了與大清的競賽，至此，大清帝國已經是前狼後虎、四面是敵。同治十三年（公元1874年），明治維新只有六年的日本就開始欺負大清，舉兵入侵台灣。咸豐的告誡，已一語成讖：「從今以後再也沒有什麼安樂了。」慈禧的政治生涯，沒有幾天的安寧。要帶領大清從四面楚歌中成功突圍，連道光、咸豐都辦不到，又何以苛求慈禧呢？

　　我曾說過，大清王朝的盛世光景，到乾隆朝就早早收場了。二百六十八年清朝史，康雍乾三帝佔了一百三十七年（包括乾隆當太上皇的三年），佔了一半還多。縱然嘉慶皇帝胸有凌雲壯志，也抵不過整個王朝的自我消蝕。終於，道光之後，屬於這個王朝的光環一點點暗了下去，在內憂外患、風雨飄搖中，一路敗亡，剩下的六十二年時光（自道光駕崩到宣統退位），來自北方草原的雄健體魄在與後宮女子的柔情媚骨結合以後，皇室後代的眉目越來越清秀，身體和性格卻一個比一個孱弱。他們一個比一個死得早。死亡，就像一個不祥的讖語，籠罩着整個王朝，以至於慈禧的兒子同治皇

帝死去之後，這個王朝連一個直接繼承人都找不出來了[67]。這個朝代，佔據着中國歷史上的第二大版圖，一度氣吞萬里如虎，卻終脆弱得連梧桐夜雨、芭蕉聲碎都承受不起，耀眼的榮華，轉眼便是江山日暮、寒鴉夜啼，留下一片白茫茫大地，真乾淨。

人生有時充滿荒謬，當一個人費盡心機地達到他嚮往已久的目標時，那個目標本身的價值已經悄然消解，就像我前面寫過的吳三桂，我的朋友張宏傑曾這樣評價他：「他存在的目的很明確，那就是在大明朝這座巨大的山體上盡力攀登，海拔的上升就意味着幸福的臨近。但是，就在吳三桂興致勃勃地攀到半山腰的時候，他突然發現，腳下所踩的原來是座冰山，正在面臨着不可避免的緩慢消融。即使攀爬到最高處，最後的結局依然是毀滅，而不是達到永恆的幸福之源。」[68]

將吳三桂比作慈禧，顯然是不恰當的。吳三桂生活在明代，慈禧生活在清代；吳三桂是男人，慈禧是女人；吳三桂是人臣，慈禧是「主子」。這決定了他們的機遇、處境，都大相徑庭。儘管吳三桂後來稱了帝，但也不過是一種權力自慰而已，除了加速死亡，什麼作用也起不到。然而，二者之間，還是有一點是相似的——他們都有野心，又都不幸趕上了王朝能量的衰竭時期，

67　同治、光緒皆無子嗣。

68　張宏傑：《大明王朝的七張面孔》，第276頁。

在這樣一個時期，他們賴以生存的權力也是不穩定的。就拿慈禧來說，當她終於爬到了權力高峰，準備主宰這個世界的時候，這個世界的格局已發生了徹底的變化，變成了人為刀俎，我為魚肉，屢敗屢戰的王朝，不僅沒有給她帶來安全感，反而讓她吃盡苦頭。在歷史上，還找不出幾個最高權力者被打得離宮別廟，流落他鄉，而她自己，竟然成了庚子之戰後西方八國準備懲治的首要「元兇」，後來她讓李鴻章與西方人周旋，殺了一批替罪羊，才勉強保住自己的命。她爬得越高，她心中的驚恐、惶惑越強烈，她已經無法駕馭時代，反而被時代左推右搡、難以立足。她心中那個完整堅固的世界破裂了，權力在給她帶來錦衣玉食，也給她帶來她無法負荷的殘酷。

我時常在想，假若在《紅樓夢》裏，她究竟是手段幹練、面豔心狠的王熙鳳，還是看透了危局、又心猶不甘的賈探春？

所以，對慈禧來說，獲得最高權力是大幸，但在這個時代裏當權卻是大不幸，否則，即使她再暴虐、再奢侈，也都是權力者的標準形象。僅就清朝而言，論暴虐，她比不上雍正；論奢侈，她比不上乾隆；論無知，道光跟她有一拼（鴉片戰爭爆發時，道光皇帝竟然不知那個名叫英吉利的國家到底在什麼地方），更何況中國歷史中幾乎每一位成功帝王，都無不是殺人如麻，血流

成河。然而，在歷朝歷代的統治者中，她的名聲最臭。

在更多人看來，「嬴政通過貪狼強力、寡義趨利的殘酷屠殺滿足他變態的虐待慾，武則天則異乎尋常地沉迷於與美少年的性交往。不過，這都是他們生活的次要方面。他們是歷史上建立了非凡功業的帝王，這一點是無可非議的，也是人們獲得的主要印象。」[69] 也就是說，這些帝王在歷史上都是有建樹的，「功大於過」，因此，他們無論多麼殘虐荒淫，都可以接受。唯獨慈禧十惡不赦，因為在她的統治下，中國割地賠款，一敗塗地。

於是，慈禧對內政外交所做的一系列改革、她在晚年「新政」中推行的法制建設等等，都被一筆勾銷，不能再提，否則就是為歷史罪人的臉上貼金。勝利者一切都好，失敗者一無是處，中國人的極端思維，在慈禧身上表現得淋漓盡致。

慈禧或許不會想到，庚子之敗後，她把一大批替罪羊拉上的法場，而事到最後，她自己竟然成了清代歷史的最大替罪羊。

她替了誰？她替了乾隆，因為乾隆在乾隆五十八年（公元1793年）拒絕了英使馬戛爾尼的通商要求；她替了嘉慶，因為當另一位英使阿美士德來華，嘉慶再度鬧得不歡而散，英國人兩次平等的外交和通商努力失敗，

69　趙良：《帝王的隱秘——七位中國皇帝的心理分析》，第117頁。

才乾脆軟的不吃來硬的，在道光二十年（公元1840年）打到家門口；她替了道光、咸豐，因為與他們的父祖相比，觀念絲毫沒有進步，他們對「國家利益」與近代世界的看法，也與時代完全脫節。對此，費正清一針見血地指出：「不平等條約開始於中國普通民眾尚未參與國家政治生活的時代。十九世紀中葉的幾十年內，他們仍然受着傳統儒家思想的薰陶：即政治是皇帝及其官僚們的事，而且要地方名流的支持。在這種古老的秩序下，現代的民族主義絕沒有所表露。相反，清政權所關心的主要是維護中國地主 —— 文人學者統治階級對它的忠誠，並借此鎮壓一切可能在農村平民中掀起的騷動及反清叛亂。」[70] 在這樣的觀念下，兩次鴉片戰爭，把大清帝國打得體無完膚，通商賠款還不算，洋人還一把火燒了圓明園，山河泣血，滿目瘡痍，這些歷史欠賬，慈禧一人之力，如何還清？

此時，慈禧那日漸衰老的身體，已不再是兩性衝突的戰場，卻成了時代衝突的前沿。

十七

當然，慈禧既然生活在這個年代，就要為她自己的年代負責。在她的年代裏，不乏曾胡左李這樣的中興之

70　[美]費正清、劉廣京編：《劍橋中國晚清史》，上卷，第205頁。

臣，也出現了康有為、梁啟超這樣的新銳改革者，倘形成合力，天下或有可為。無奈，形成這合力的機緣，都在她的手中一一錯過了。翁同龢在甲午戰前拼命擠兌李鴻章這些開明的洋務派，甲午戰敗後卻又支持變法；戊戌變法後（公元1898年），李鴻章自稱康黨，可惜早已經靠邊站，沒有了力挺康梁的實力；而當庚子戰敗後（公元1900年），慈禧幡然醒悟，開始了比戊戌變法更加猛烈的政治體制改革，甚至啟動了立憲議程，然而，此時康梁早已逃亡國外，死要面子的慈禧又執意不肯為康梁、還有被她殺死的戊戌六君子平反，而思想開明的奕訢、李鴻章，也早已不在人世。總之，黨爭、利益關係，把朝廷分割成無數碎片，讓人眼花繚亂，清末的政治版圖，終是一盤散沙，任憑誰也攢合不起來。時也，運也，命也。慈禧終歸做過一些努力，而她所有的努力，又都在她六十大壽的喜慶氣氛中灰飛煙滅了，所謂成也蕭何，敗也蕭何。

終究，她是一介女流，過於關注自我，眼界不會像我們今天期望的那樣深廣，她太在乎吃喝拉撒、婆媳關係這些家長里短，還有那永遠難以滿足的虛榮心 —— 為此，她苦熬了半世，付出了漫長的等待；同時，她又是葉赫那拉的後裔，出生於滿族官宦之家，是被傳統的權力文化滋養大的，因此也不可能比她的前輩幹得更好。張宏傑說：「她的政治技巧使她完全能夠躋身一流政治

家的行列，但是她所成長的文化氛圍局限了她的眼光，使她浪費了這個寶貴的機會。這時的中國需要一個具有非凡氣魄和超人識度的巨人來引導，才有可能擺脫沉重的惰性，度過重重劫難。可惜，歷史沒有產生這樣的巨人，卻把這個位置留給了她，一個過於專注自我的女人。這就是她的悲劇所在。」[71]

她的身體成為各種衝突的焦點，但對她來說，身體就是她衝不出去的圍城，無論怎樣精心裝扮，都敵不過它在歲月中的衰朽，最終淪落到為一具乾癟的屍體，在一場隆重的葬禮過後（公元1908年），被放入清東陵深深的地穴中。

第六節　「此實終古傷心之事」

十八

在醜化慈禧的過程中，康有為的作用舉足輕重。

在中國近代史上，康有為是一個非常典型的矛盾體。一方面，他對國家的危難有着清醒的認識，甲午之敗後，敏銳地意識到國家必須因時而變，實現平等自立，主張通過富國、養民、教士、練兵四個方面實現他

71　張宏傑：《千年悖論──張宏傑讀史與論人》，北京：人民文學出版社，2012年，第70頁。

的強國夢，對於暮氣沉沉的帝國來說，這些無疑都是進步的觀念。但另一方面，康有為又過於自以為是，對政治運作缺乏起碼的常識，對變法的風險缺乏起碼的認識，這使他的制度設計異想天開，缺乏切實縝密、穩扎穩打的實施方案，最終把變法引向了鋌而走險的政治賭博。

公元1899年初，在日本早稻田，逃亡日本三個多月之後，康有為在燈下寫出了個人回憶錄《康南海自編年譜》，對夢幻般的維新百日進行回顧。直到1953年，這部著作才收入中國史學會主編的《中國近代史資料叢刊·戊戌變法》，公開出版，與康有為的《戊戌奏稿》、梁啟超的《戊戌政變記》並稱研究戊戌變法的三大史料之一。遺憾的是，這部《年譜》，對變法失敗的原因沒有絲毫的反思，相反，在字裏行間充滿了自戀式的自我誇大和對時局的錯誤臆測。

在這部《康南海自編年譜》中，我讀到這樣的話：

廿七日，詣頤和園，宿戶部公所。即見懿旨逐常熟，令榮祿出督直隸並統三軍，着二品大臣具折謝恩並召見，並令天津閱兵，蓋訓政之變，已伏。[72]

廿七日，是光緒二十四年四月二十七日（公元1898

72　康有為：《康南海自編年譜》，見中國史學會主編：《戊戌變法》，第四冊，第144頁。

景陽宮：慈禧太后形象史　·287·

年6月15日），在徐致靖的保舉下，康有為前往頤和園，準備在第二天接受光緒皇帝的召見。那是他有生以來第一次接受皇帝召見。四天前，變法程序已經啟動，自四月二十三日（公元1898年6月11日），光緒頒佈《明定國是詔》，開始一場轟轟烈烈的政治變革。

此時，正沉浸在湖光山色中的慈禧太后，縱然對甲午戰敗倍感失望，卻沒有像康有為這些民間士人那樣痛切的壓迫感。馬關一約，賠償日本白銀二億兩，幾乎吸乾了帝國的血，但她的衣食住用不會有絲毫的變化。她的國早就破了，她的家早就亡了，現在，這一幅殘山剩水，交到了她這個孤老太婆的手上，她還能幹什麼？或許，破罐只能破摔；或許，當一天和尚撞一天鐘。這個古老的帝國，不知遭逢過多少次的危機，哪一次不是逢凶化吉，遇難呈祥？以這個帝國的笨重之軀，要在這個不進則退的時代裏爬坡，她如何推得動？

她推不動，有人來推。最初看到光緒的諭旨，慈禧當然明白他要幹什麼，但她並沒有過多干涉，只是對以光緒、康有為為核心的變法團隊的政治把控力不大放心，為了把局面控制在自己手上，她預先佈好了局，在四月二十二日（6月10日），指示光緒對朝廷中樞做出了調整：榮祿補大學士，剛毅升協辦大學士，崇禮接刑部尚書，把她認為「政治上可靠」的人調集到中央第一線。四天後，又將變法支持者、光緒帝的恩師翁同龢「開缺回籍」。

康有為說，此時「訓政之變，已伏」，即慈禧已經為政變做準備了，這顯然誇大了慈禧的政治預見性，因為在當時，即使慈禧也不可能知道變法這出大戲將向何處發展，而康有為這個「總導演」，已經把她預設為反面人物。

可以說，康有為對變法的整體構想中，有意識、或無意識地，把慈禧定位成變法的對立面，他的變法事業，從一開始就衝不破他所設定的二元格局，而後來的事態發展，也一步步地「驗證」着他的預想。

十九

回到事件的開始，慈禧與光緒——或者說慈禧與變法之間的關係，並不像康有為渲染的那樣劍拔弩張，甚至可以說，慈禧原本可以成為光緒變法可以依靠的力量。早在光緒十四年（公元1888年）五月，慈禧太后就正式入住了她嚮往已久的頤和園，即使回城，也大多住在西苑（也就是中南海）春藕齋北面的儀鸞殿，把她生活過大半輩子的紫禁城留給了光緒。光緒是在光緒十五年二月初三日（公元1889年3月4日）舉行親政大典、正式執掌最高權力的，這一年，光緒虛齡18。固然，慈禧並非全退，而是半退，像英國人濮蘭德、白克好司在《慈禧外紀》裏所說的：她「表面上雖不預聞國政，實則未嘗一日離去大權；

身雖在頤和園，而精神實貫注於紫禁城也。」[73] 但光緒也並非像後人渲染的那樣，完全是慈禧手中的傀儡，否則，慈禧在戊戌年通過「政變」奪回權力，就顯得無法理解了。按照光緒親政前確立的「規則」，光緒有權處理奏摺、發佈諭旨，只不過須在當天將奏摺原件和朱批意見呈送慈禧太后過目而已。因此，有研究者認為慈禧的「歸政」，與當初的「垂簾聽政」、「訓政」沒有區別，「無非都是形式上的變換而已」[74]，這種說法是不準確的，因為處理奏摺、發佈諭旨的主體已經發生了根本性變化，光緒還是有一定主動權的，只不過需要讓慈禧事後知悉而已。用茅海建先生話說，這是一種「事後報告制度，光緒帝有處理權，慈禧太后有監督權」[75]。

我們不妨以光緒二十四年四月十三日（公元1898年6月1日）楊深秀要求廢除八股的奏片，來檢驗一下光緒的權力含金量。在這份「請斟酌列代舊制正定四書文體折」中，楊深秀痛批八股文之腐朽，要求罷黜那些「仍用八股庸濫之格、講章陳腐之言者」[76]，這一奏摺，對於在八股中泡大的官場文人而言，堪稱石破天驚。當天，軍機處將楊深秀原折呈慈禧太后慈覽，第二天，內閣明

73　[英]濮蘭德、白克好司：《慈禧外紀》，北京：紫禁城出版社，2010年，第112頁。

74　孫孝恩：《光緒評傳》，瀋陽：遼寧教育出版社，1985年，第63頁。

75　茅海建：《戊戌變法史事考》，北京：三聯書店，2005年，第17頁。

76　原折見《軍機處錄副‧補遺‧戊戌變法項》，3/168/9446/27。

發上諭，肯定了楊深秀的奏摺，要求禮部研究處理。這道諭旨，顯然經過了慈禧太后的同意。慈禧雖然沒有受過儒家文化的系統訓練，但畢竟也是熟讀詩書，知書達禮，這一點前面已經講過，像廢除八股如此重大的問題，在慈禧那裏都順利過關，足見慈禧的觀念，並不像我們想像的那樣頑固和保守。

自四月二十三日（6月11日）至七月十九日（9月4日），將近三個月的時間，儘管步伐零亂，但變法事業總體來講還是順風順水。大臣們基本上是看皇帝臉色行事的，所以此一期間，他們的上疏，大多支持變法，反對變法的人基本上不敢吭聲了。更何況，皇帝的諭旨，基本上都請慈禧太后過了目，得到了慈禧太后的許可。據統計，自四月二十三日（6月11日）至八月初五日（9月20日），軍機處向慈禧呈送折、片、呈、書等共計462件，最多的一天，上呈了29件。茅海建先生判斷，「光緒帝確實將此一時期的重要奏摺，包括軍機處都無法看到的『留中』的折件，基本上送到慈禧太后手中。」[77]應當説，光緒皇帝老老實實地遵守了「事後彙報」的遊戲規則，慈禧看到絕大多數官員都支持變法，也就順水推舟，樂觀其成。或許，在她心裏，變法，就像洋務運動、同光中興一樣，為這個帝國迎來新的氣息。此時，應當説形勢大好，不是小好。

77　茅海建：《戊戌變法史事考》，第18頁。

二十

七月十九日（9月4日）發生的事情，導致了慈禧與光緒關係轉折，也成了左右戊戌變法走向的關鍵性節點。這一點究竟發生了什麼？查軍機處《上諭檔》，我們不難發現，就在這一天，光緒找藉口罷免了禮部六名官員，第二天又任命楊銳、林旭、劉光第、譚嗣同四人為軍機章京，此後「凡有章奏，皆臣四人閱覽，凡有上諭，皆由四人擬稿」。

昆明湖上，慈禧的臉色驟變，感覺到腳底的船板正在被人抽空。光緒「擅自」罷免禮部官員，又任命四名軍機章京，還要軍機處幹什麼？不向她老人家彙報，她的監督權還算不算數？

慈禧之怒，表明她與光緒的矛盾，主要不是體現在對於變法的認識上，而是體現在權力的分配上。連與康有為關係基密的四品京堂、禮部主事王照後來都說：「戊戌之變，外人或誤會為慈禧反對變法。其實慈禧但知權力，絕無政見，純為家務之爭。」[78]

對於新黨來說，擺在眼前的只有兩條路：第一條路，團結舊黨。變法既然繞不開慈禧，就乾脆不繞開她，而是最大限度地爭取慈禧太后的理解和支持，逐步

78　[清]王照：《方家園雜詠二十首並記事》，見《近代稗海》，第一冊，第5頁。

推行改革，使改革蔚然成風，待慈禧死後，再將改革深化進行。有學者說：「變法維新運動就其涉及的廣大領域和所要達到的目的而言，是一場漸進的政治革命，它的傾向不僅與大多數政府官員的思想意識背道而馳，而且將嚴重侵害整個官場的既得利益。如修改考試制度使帝國的廣大文人有失去晉升機會的危險；廢除許多衙門，威脅到眾多在任官員的任職；規定士人和官員可以越過正規的官僚制度渠道直接上書皇帝，是對朝廷中高窗權威的蔑視，等等。因此，一個有政治頭腦、深思熟慮的人，就會預想到頒佈這類改革措施將會遭遇到怎樣的局面，一旦掀起範圍廣泛的抗議浪潮將如何應對，這其中有對各派政治勢力的清醒認識，對人心邏輯的諳熟，他必須分清什麼是真正的反對派，什麼是隨從者，以便分化瓦解對方，爭取中間勢力，組成統一戰線。一定要有這樣的把握：既己方的政治力量能夠以絕對優勢壓倒反對勢力。這不是兒戲，這是一場你死我活的嚴峻的政治鬥爭。倘若沒有這種把握，就需要等待時機，積蓄力量，見機行事。」[79]

在當時情況下，與慈禧合作，並非沒有可能。只要對照一下同治初年，慈禧、奕訢等推進洋務的進程，便會發現，此時的光緒、康有為，以及軍機四卿所形成的變法團隊，與當年的慈禧、奕訢以及曾胡左李所形成的

[79]　趙良：《帝王的隱秘——七位中國皇帝的心理分析》，第265頁。

洋務團隊，是多麼的相似，只不過團隊的核心，由原來的叔嫂，變成此時的母（養母）子。慈禧的思想，並不像康有為想像的那樣頑固，既然她能夠支持洋務運動，就有可能支持變法。後來的歷史也證明了，引導清廷將政治體制改革引向深入的，正是慈禧本人。

但康黨不屑、也不願選第一條路，甚至連嘗試都不願意，而是在羽翼未豐之際，就擺出了一副與慈禧的現行體制分庭抗禮的架勢。其中一個典型的細節，是四月二十八日（6月16日）一早，康有為至頤和園接受光緒召見，在朝房裏等候時，與等候向慈禧謝恩的榮祿撞個正着，二人於是有了一段語言交鋒。榮祿問：「以子之大才，是否有補救時局的靈丹妙藥呢？」語氣明顯帶有挑釁的意味。康有為也不示弱，忿然答道，非變法不可。榮祿又問：「即使知道法是要變的，但一二百年的成法，怎能一下子變過來呢？」康有為回敬道：「殺幾個一品大員，法就變了。」[80] 榮祿聽後，臉色突變，知道這個康有為來者不善，假如變法成功，一定會對舊黨下黑手，所以當天覲見慈禧時，讓她加幾分小心。這段對話出自蘇繼祖《清廷戊戌朝變記》，可靠性不知，但從康有為代御史宋伯魯所擬奏摺中，可見「有迂謬愚瞽，不奉詔書，褫斥其一二以警天下」[81] 之語，由此可知，殺幾個守舊大臣，的確是康

80　原文見蘇繼祖：《清廷戊戌朝變記》，見《戊戌變法》，第一冊，上海：上海人民出版社，1957年，第354、330頁。

81　《戊戌變法檔案史料》，北京：中華書局，1958年，第4頁。

有為的主意，但此時的他（包括光緒），自己還是泥菩薩過河，此時擺出一副死磕的架勢，無疑是以卵擊石。可見他是一個胸無韜略之人，胸口貼一點胸毛，就號稱大力士了，全不知他那點武藝，在慈禧、榮祿面前，實在是不堪一擊。在他的引導下，整個變法的進程，基本上是走一步看一步，跟著感覺走。他們以為頒幾道詔書、殺幾個大臣，變法就可大獲成功，是頭腦簡單的表現，這樣的變法，注定無法成功。

他們把變法團體變成一個小圈子，對大多數朝廷官員採取排斥甚至打擊的態勢，表面上孤立了舊黨，實際上是孤立了自己，讓自身立足未穩，就在朝廷中深陷孤苦無援、孤軍奮戰的處境中。這一點不僅令榮祿、剛毅這些一線官員無法接受，連慈禧也感到意外。所以變法伊始，慈禧就曾急切地問榮祿、剛毅這些官員：「難道他（皇上）自己一人籌劃，也不商之你等？」[82] 當她得到完全否定的回答，她的臉上一定掛滿了失望。

果然，光緒「擅自」進行的人事任免，將慈禧身體裏蟄伏已久的鬥志激發起來。朝廷上下，沒人敢動她的乳酪。

二十一

然而，無論康有為，還是光緒，都沒有意識到朝

82　蘇繼祖：《清廷戊戌朝變記》，見《戊戌變法》，第一冊，第332頁。

廷人事問題的敏感性，相反，在九天後，也就是七月二十九日（9月14日），光緒在紫禁城處理完政務後前往頤和園向慈禧請安，準備勸說慈禧，請她同意開設懋勤殿，無疑是往慈禧的傷口上再撒一把鹽。

康有為對於改革的總體設計，本來是開制度局，「選天下通才二十人置左右議制度」[83]，而他自己，無疑是天底下最大的「通才」，所以，康有為的全部政治目的，不外乎是在皇帝之下，建立一個以自己為核心的議政機構、一個帝國的「參謀本部」，根本不是像日本那樣，建立一個議會制度。然而，康有為本人連一天的從政經驗也沒有，他那些美妙的理論，對於這個積弊已深的帝國來說，也不過是一些表皮功夫，他有的，只有一腔熱情和一些書本知識，而他向朝廷提供的日本明治維新的所謂經驗，也不過是他個人的理解，與明治維新的實際進程相去甚遠。所以即使變法成功，帝國的變化，也僅限於一些政府機構改革，在制度局之下設立法律局、稅計局、學校局、農商局這些專局，發行紙幣、改穿西服這些表層方面，充其量是開明君主專制，而根本不可能建立起近代民主制度。制度局的設想鎩羽而歸，六月初六（7月24日），梁啟超代李端棻上奏時，又提出開設懋勤殿，基本上是換湯不換藥。他們天真地以為，「一達天聽即可居高」，以為哥兒幾個一商量，這天下

<hr>

83　康有為：《康南海自編年譜》，見《戊戌變法》，第四冊，第153頁。

的事就定了，對政治鬥爭的殘酷，他們一無所知。

慈禧當然懂得，開懋勤殿，無疑是「踢開黨委鬧革命」，或者說，這本身就是造反，是政變，是對她經營大半生的政治成果的徹底顛覆。變法也已經不再是變法，而是奪權。

二十二

假如他們以為開懋勤殿這一設想能得到慈禧太后一如既往的默許，那就太異想天開了。慈禧這個被摸了屁股的老虎，終於對光緒大動肝火，怒斥道：「小子以天下為玩弄，老婦無死所矣。」[84] 當他們終於在慈禧那裏碰了釘子，才突覺大事不妙。七月三十日（9月15日），也就是光緒前往頤和園向慈禧請安的第二天，光緒破例召見了新任軍機章京楊銳，並頒下一道密詔，密詔說：

> 朕位且不能保，何況其他？今朕問汝，可有何良策俾舊法可以全變，將老謬昏庸之大臣盡行罷黜，而登進通達英勇之人，令其議政，使中國轉危為安，化弱為強，而又不致有拂聖意。[85]

84　胡思敬：《戊戌履霜錄》，見《戊戌變法》，第一冊，第377頁。
85　轉引自茅海建：《從甲午到戊戌——康有為〈我史〉鑒注》，北京：三聯書店，2009年，第736頁。

從密詔內容看，光緒與慈禧太后在一天前一定發生了激烈的爭吵，以至於出現了「朕位且不能保」這一嚴重後果。此時，感覺到腳下的舢板被人抽走的，換成了光緒。這個曾經豪情萬丈的舵手，突然間跌入了驚濤駭浪，第一次嘗到了嗆水的滋味，手足無措之際，不得不奮力求救。

楊銳是這樣回答皇上的：「皇上是太后所立，大權在太后手中，光緒宜將順太后之意，行不通處，不宜固執己見。」光緒說：「要變法，就要全變。」楊銳答道：「變法宜有次第。」光緒說：「要盡除舊黨。」楊銳答道：「進退大臣，不宜太驟。」[86]

從楊銳的對答來看，在維新派中，楊銳算得上一個明白人，知道急躁冒進，只能是欲速不達。後人說：「拿一個政治家的標準來衡量光緒，他未免顯得太幼稚了。他就像巴金小說裏那類書生氣十足的革命青年，一頭扎在書本裏」，「他只熱衷於夢想……以求實質性地改變，而不是追求快刀亂麻式的形式上的變換。然而，光緒畢竟太年輕，對中國社會的現實瞭解太少，他追求的恰恰是簡單易行、痛快淋漓的後者。」[87]

光緒這樣做，自然是急切地希望擺脫慈禧的威權籠

86　原文見黃尚毅：〈楊叔嶠先生事略〉，轉引自黃彰健：《戊戌變法史研究》，下冊，上海：上海書店出版社，2007年，第564頁。

87　趙良：《帝王的隱秘——七位中國皇帝的心理分析》，第264–265頁。

罩，從而找回一個皇帝的自尊。但是蟄伏在他內心深處的對抗意識一旦被喚醒，就會使他的動作失調，甚至可能變成一場冒險。他不知道，自己完全不是慈禧的對手，甚至於他一舉手一投足，慈禧就會知道他想幹什麼。

他不知道，咸豐去世那年，勢單力孤的慈禧是以怎樣的意志戰勝自己的政敵，把權力牢牢攥在自己手裏的。他不知道，權力就是慈禧永遠不能碰觸的老虎屁股，只可如楊銳所說，慢慢進行「和平演變」，而不能強取豪奪。只要瞭解了慈禧的心路歷程，就會明白這樣的剝奪意味着什麼。

對於慈禧來說，權不僅僅是權，是命，倘沒有了權，她斷然無法活到今天。因此，權力是她生存的保障，也是她生存的全部價值所在。

在政治上，急功近利的代價非常慘重，對這一點，之前的歷史已經反復證明，之後的歷史還將不厭其煩地證明。

不知此時，光緒是否有所悔悟。

早知如此，何必當初。

二十三

康黨卻是沒有悔悟的。

此時的康黨，早已按捺不住，決定實施「斬首行

動」，一舉除掉慈禧、榮祿這些絆腳石，原因是他們認為慈禧要借天津閱兵的機會發動政變、對光緒下黑手。用康有為自己話說，是以「天津閱兵即行廢立」[88]。

這再度表明了康黨對政治常識的無知。後來的事實表明，慈禧返回紫禁城，廢掉光緒的時候，身邊只帶了一些太監，連一兵一卒都沒有帶，更無須捨近求遠，跑到天津去，借用閱兵的機會。更何況天津閱操早在四月二十七日就決定了，具體時間定於七月初八，那時在光緒與慈禧之間，還沒有出現明顯的裂痕。

更何況，光緒在七月三十日召見楊銳時頒下的密詔，只是讓康黨們替他想想辦法，尋找一個既能使變法繼續下去，又不觸怒慈禧太后的兩全之策。也就是說，當時光緒並不打算與慈禧太后徹底撕破臉皮，展開魚死網破的對決，但康有為卻把密詔的內容纂改為「朕位且不保，令與諸同志設法密救」[89]，自顧自地把慈禧當作了清除的對象。連王照都說：「皇上本無與太后不兩立之心」[90]，「我以為拉皇上去冒險，心更不安。」[91] 這無疑把光緒與慈禧推入你死我活的危險境地中。

88　《康南海自編年譜》，見《戊戌變法》，第四冊，第159頁。

89　《康南海自編年譜》，見《戊戌變法》，第四冊，第160頁。

90　轉引自楊天石：〈太養毅紀念館所見孫中山、康有為等人手跡〉，原載《歷史檔案》，1986年第1期。

91　[清]王照：《方家園雜詠二十首並記事》，見《近代稗海》，第一冊，第5頁。

更可怕的是，他們拿出的「辦法」，竟是那麼的荒誕不經。在八月初三日（9月18日），他們派譚嗣同前往北京報房胡同法華寺夜訪袁世凱，讓他舉兵造反，至於袁世凱是否有反叛的條件，他們是根本不管的。按照他們的設想，袁世凱率部譁變以後，會「率死士數百」衝進紫禁城，簇擁着光緒皇帝登上午門，「殺榮祿、除舊黨」，又由畢永年率領百餘人前往頤和園捉拿慈禧，這看上去不像是一份嚴密的作戰計劃，倒像是一出熱鬧紛呈的大戲。

楊深秀還上了一份奏摺，更顯示了他非凡的想像力。在這份上疏中，他建議光緒在召見袁世凱的時候，命令他派兵三百人，到圓明園挖金窖，以便藏兵於金窖裏。但他並沒有說明，這樣做的目的，是讓袁世凱的部隊能夠名正言順地潛入北京，然後對太后下手。

八月初五（9月20日），光緒召見袁世凱，的確下了一道手諭。但光緒被康黨忽悠了，他並不知康黨調動袁兵的目的，是要「圍園殺后」，否則，他絕不會答應。

後來，梁啟超意識到這份計劃太過拙劣，見笑於天下人，於是在寫〈譚嗣同傳〉時，對原計劃進行了「修訂」，變成了這樣一個版本：光緒帝在慈禧、光緒在天津閱兵的當口，縱馬馳入袁部軍營，「傳號令以誅奸賊」，袁世凱的部隊就會「以一軍敵彼二軍，保護聖主，復大權，清君側，蕭宮廷」，創下「不世之業」。

至於具體行動措施，根本沒有細想。

在他們眼裏，慈禧事先的部署、榮祿的軍隊，都是一片虛無。

這份兵變計劃，無論怎樣修改，都遮掩不住它的漏洞。假若如康有為所說，在北京動手，縱然可以「挾天子以令諸侯」，但榮祿在天津辦公，如何能夠「殺榮祿、除舊黨」？假若如梁啟超所說，在天津動手，那麼天津一有異動，「京內即已設防，而皇帝已先危險」。倘連這樣的造反計劃都能成功，恐怕老天都不答應。

連他們計劃中的一顆重要棋子——畢永年都意識到他們的計劃不可能成功，悄悄從南海會館逃出，到寧鄉會館躲了起來。

但無論怎樣，這份不靠譜兒的兵變計劃還是出籠了，這無異於綁架了光緒皇帝，把光緒與慈禧置於勢不兩立的境地中。

本來，八月初三這天，慈禧在頤和園裏看了一天的戲，看了楊崇伊請求她訓政的奏摺，第二天從頤和園回西苑，從內務府《日記檔》可以看出，她沿途兩次休息，再次換船，三次換轎，其間還去了萬壽寺燒香，然後，步行至御座房稍坐，一路上心情悠閒。茅海建先生說：「康稱『西后意定』，並不準確。」[92]

應當說，此時的慈禧，縱然聽到了這樣那樣的傳

92　茅海建：《從甲午到戊戌——康有為〈我史〉鑒注》，第752頁。

聞，感到形勢嚴峻，但對光緒「決心」殺她的計劃，還找不出真憑實據。所以她在八月初六（9月21日）決定訓政，逮捕康有為時，給康定的罪名只是「結黨營私，莠言亂政」，處理的辦法，也只是「革職拿辦」。當袁世凱將康黨的計劃報告給榮祿，榮祿又火速密報給慈禧，事件的性質，終於發生了根本的變化。

那一時刻，慈禧的心中一定感到徹骨的冰涼。

二十四

慈禧太后在八月初九（9月24日）下達了抓捕的命令。光緒頒給楊銳的那道密折，假如在抓捕楊銳時能夠從楊銳府中搜出，讓慈禧親見光緒「不致有拂聖意」的原話，或許還會彌合慈禧與光緒之間的裂痕。然而，楊銳卻始終沒有讓對方搜出這道密折。只有搜不出這道密折，楊銳就有可能保全性命。據說這道密折一直被楊銳之子楊慶昶收藏着，直到光緒、慈禧死後，才呈繳給朝廷，因此，在朝廷檔案中，不見對密折內容的確切記載，只有不同的抄本，流傳於各位當事人的轉述中，又在轉述中不斷發生變異，而那份密折的原本，則在宣統年間，消失於紫禁城深海似的文件堆中，或許今天，仍舊深藏在故宮博物院的某個角落。

康有為要的是變法，但他帶來的，卻是慈禧與光緒

的反目。他無力控制國家的局勢，卻實實在在地控制了慈禧與光緒的命運，這一點，無論是意氣風發的光緒，還是老謀深算的慈禧，或許都不曾想到。

從此，繫在慈禧與光緒之間的那個死結，永遠也打不開；而帝國政治變革，也在那個寒風蕭瑟、人頭落地的深秋裏，被繫上了一個大大的死結。

康有為逃到香港後，於光緒二十四年八月二十一日（公元1898年10月6日）晚接受香港最大英文報紙《德臣報》（*China Mail*）記者採訪。採訪中，他痛罵慈禧，說她只是一個妃子，並不是光緒真正的母親，更重要的，他聲稱，光緒還有一份密詔，是給他本人的，內容是讓他去英國求援，以恢復光緒的權力。

他還以工部主事的名義給英國駐華公使館草擬了一份照會（不知是否發出），台灣歷史語言研究所藏有康有為未刊文稿微卷，在這份照會中，他稱慈禧為「偽臨朝太后」、「淫邪之宮妾」：

> 敝國經義，天子於正嫡乃得為母，妃妾不得為母。偽臨朝
> 太后那拉氏者，在穆宗時為生母，在大皇帝時，為先帝
> 之遺妾耳。母子之分既無，君臣之義自正。垂裳正位，
> 二十四年。但見憂勤，未聞失德。乃以淫邪之宮妾，廢
> 我聖明之大君。妄矯詔書，自稱訓政。安有壯年聖明之
> 天子，而待訓政者哉？民無二王、國無二君。正名定罪，

實為篡位。偽臨朝淫昏貪耄，惑其私嬖，不通外國之政，不肯變中國之法。向攬大權，荼毒兆眾。海軍之眾（？）三千萬，蘆漢鐵路之款三千萬，京官之養廉年二十六萬，皆提為修頤和園之用。致國弱民窮，皆偽臨朝抑制之故。偽臨朝素有淫行，故益奸兇。太監小安之事，今已揚暴。今乃矯詔求醫，是直欲毒我大皇帝，此天地所不容，神人所共憤者也。偽臨朝有奸生子名晉明，必將立之，祖宗將不血食，固中國之大羞恥。然似此淫奸兇毒之人，廢君篡位之賊，貴國豈肯與之為伍，認之為友邦之主？救災恤難，友國之善經；攻昧立明，霸王之大義……[93]

這份照會，頗見駱賓王〈為徐敬業討武曌檄〉的風格，文筆犀利，字字見血，直刺得慈禧太后體無完膚，然而，酣暢之餘，康有為忘了一點，那就是光緒皇帝的安全。此時光緒已成慈禧案板上的魚肉，不要說帝位，連性命都難保，如果真的出於保護光緒的目的，康有為應當強調的不是光緒對慈禧的仇恨，而是對慈禧的忠誠。他這一番言論，雖然自己痛快了，卻把光緒往火坑裏又堆了一把。假若不是他太過自私，就只能說明他沒腦子，他的政治智商，不是零，而是負數。

93　原件的格式，在先帝、文宗顯皇帝、大皇帝、大君、天子等詞處均新起一行，這裏沒有沿用原格式。轉引自黃彰健：《戊戌變法史研究》，下冊，第540頁。

對康有為的採訪第二天就見諸《德臣報》，沒過幾天，內地報紙紛紛轉載，其中，上海《申報》在轉載時做了刪節，對「所有干及皇太后之語，概節而不登」，但康有為對慈禧太后的強烈不滿，在字裏行間顯露無疑。此後，上海《新聞報》、天津《國聞報》的媒體也先後報導了康有為的談話內容，湖廣總督張之洞從《新聞報》上看到這段談話後，大為震怒。

與此同時，身陷囹圄的楊銳或許萬萬想不到，自己守口如瓶的那份密詔，康有為竟然在海外大肆宣傳。這等於把楊銳的底細全盤供出，坐實了楊銳的康黨身份，楊銳也因此被拉到菜市口被砍了頭。實際上，楊銳雖然是維新派，卻不是康黨，更不是康有為身邊的核心人物，楊銳是由陳寶箴推薦入朝，成為軍機四章京之一的，而且，楊銳在給弟弟的書信中，也曾透露與譚嗣同、劉光第、林旭等的不和，稱剛剛共事了幾天，就已經難以相處，已經萌生「抽身而退」之意，稱「此地實難以久居也」[94]。

袁世凱向榮祿舉報康黨的兵變計劃，是不得已而為之；康有為到處宣傳的所謂密詔，則是主動的出賣。

正是那份傳說中的密詔，使得慈禧對光緒的愛徹底轉化為無法冰釋的仇恨。王照說：「今康刊刻露布之密詔，非皇上之真密詔，乃康所偽作者也。而太后與皇上

94　《戊戌變法》，第二冊，第572頁。

之仇，遂終古不解，此實終古傷心之事。」[95]

　　茅建海先生說：「康有為到達香港、日本後，頻頻公開刊佈其偽造或改竄的『密詔』，並對慈禧太后加以誣語。此舉雖可自我風光一度，然羈押在北京的光緒帝卻因之陷於不利。這是康自我發展的政治需要，也是其政治經驗幼稚的表現。」[96]

　　但康有為還覺得不過癮，絲毫不打算收斂。三個多月後，他在日本驚魂甫定，寫下了前面提到過的《康南海自編年譜》。這部充滿了戲劇性的回憶錄，主要由他的自我吹噓和對慈禧無休止的謾罵構成。在這部書裏，他「完全是以帝師的身份向光緒帝指授機宜」，「以指導者的口吻說話，光緒帝的態度唯唯諾諾」，「讀起來有如《孟子》中的篇章」[97]；而慈禧，則被塑造成一個昏庸、腐朽、專橫、殘暴的妖孽。

二十五

　　與康有為的那份自得形成對比，菜市口，秋風落葉中，隨着刀光閃過，六股熱血從各自的身體裏噴湧而出，飛濺在已被凍硬板結的土地上。這六人是：楊銳、林旭、

95　王照：《關於戊戌政變之新史料》，《戊戌變法》，第四冊，第333頁。

96　引自茅海建：《從甲午到戊戌——康有為〈我史〉鑒注》，第742頁。

97　引自茅海建：《從甲午到戊戌——康有為〈我史〉鑒注》，第430、435頁。

劉光第、譚嗣同、康廣仁、楊深秀。從此，帝國百姓把同情的目光投向了還活着的維新黨人，早已無心去分辨康、梁在各自追述中，摻雜了多少的修飾與謊言。

黃彰健先生說：「不加審訊而殺六君子，這正好方便了康、梁在海外的活動。」[98]

從此，在我們的歷史書上，慈禧最終落得了一個罵名，鐵案如山，以她的微弱之軀，想翻也翻不動。

慈禧的形象，從此十惡不赦。

假如歷史翻轉，殺人的一方換成了光緒，像康有為預想的那樣，殺掉慈禧、榮祿和一批守舊派官員，那麼，同樣殘忍的殺戮，不僅不會受到指責，相反，還會得到諒解甚至擁戴。

第七節　「每一個女人身上都有母性的本能」

二十六

我們今天已經猜測不出，在慈禧的心底，是否曾經存在過愛。這對我們理解慈禧是重要的，因為只有通過愛，才能看清一個人內心中最真實的部分。愛的企盼、付出和疼痛，都將在一個人的心底留下清晰的印痕，即使過了許多年，仍會停留在那裏。愛可以對別人遮掩，

98　黃彰健：《戊戌變法史研究》，下冊，第636頁。

卻無法騙過自己。政治——或者説權術則剛好相反，它往往掩蓋了人的真實部分，讓虛偽、欺詐和謊言得到了最大限度的激發。我們看得到慈禧對於權術的遊刃有餘，卻很難窺見她內心深處是否存在過對他人的真情。

假如時光能夠倒流，慈禧也曾經是一個輕盈婉麗、弱骨豐肌的女子，如茅海建所説：「在一切最讓人眼花繚亂的傳説統統被粉碎之後，那拉氏讓人看起來像一位標準型的良家女子」[99]。風聲鳥聲、畫欄曲屏，見證過她的成長。或許，在她的夢中，也曾閃動過某一個翩躚少年的身影。那念頭的閃滅，讓她對雨中殘花、風中落葉多了幾分憐憫與纏綿。若不是入宮選秀把她拋入這深海似的宮殿，還不知她的未來，會有怎樣的一場人生。

她會在另外一個地方，變成另外一個人。

像《清宮詞》裏所描寫的：

蕙質蘭心並世無，垂髫曾記住姑蘇，

譜成六合同春字，絕勝璇璣織錦圖。

西蒙娜・波伏瓦説：「從傳統來説，社會賦予女人的命運是婚姻。」[100] 對於傳統中的中國女性來説尤為如

99　茅海建：《苦命天子——咸豐皇帝奕詝》，第280頁。

100　[法]西蒙娜・波伏瓦：《第二性 II》，上海：上海譯文出版社，2011年，第199頁。

此，即使是宮殿中的后妃也不例外。後宮是一個放大的家，組成結構與人員成分比一個尋常之家要複雜得多，但它對情感的基本需求是一樣的。一入宮門，帝王的寵愛，就成了后妃們唯一的目標。只不過，後宮乃佳麗集中之地，它將帝王的性權力最大化的同時，分給每位宮妃的配額卻是少之又少，因而產生了嚴重的供求矛盾。這是一個同心圓結構，處於圓心位置的，永遠是皇帝，而妃子們則如花兒朵朵向太陽，緊密地團結在皇帝的周圍。在兩性的世界裏，她們依舊像君臣，接受着皇帝的統治。因此，後宮女子們總是自稱為「臣妾」。她們若想將你親我愛的高潮化作永恆，就需傾力對抗它轉瞬即逝的本質。從這個意義上說，慈禧是幸運的，對於咸豐，慈禧心底也應該是有過愛的——那愛曾經真實地、沉甸甸地貯藏在她的心底。儘管她只是他眾多女人中的一個，最多只佔據他內心的幾分之一，但在這千燈如月的後宮，那已算是格外的恩寵了。咸豐皇帝閱盡繁花，她恨，但更有感激。

對於她唯一的兒子——載淳（同治皇帝），她也該是有愛的，但載淳小時，正是她立足未穩的時刻，假如她身遭不測，兒子的命也終將不保。於是，在兒子最需要愛的階段，她並沒有留戀繦褓中的兒子，而是選擇了與咸豐皇帝朝夕相處，把養育之責，拱手讓給了慈安。

對於光緒，她也是有愛的。畢竟，光緒是她一手抱

大的。兒子同治青春夭逝，讓她把全部希望都壓在了姪兒光緒的身上。光緒的父親是咸豐皇帝的親弟弟奕譞，母親葉赫那拉・婉貞則是慈禧的親妹妹，哥倆兒娶了姐倆兒，這兩家關係，自然是親上加親。縱然光緒自小就受到慈禧嚴格的管教和控制，但喪子之痛，也讓慈禧把他的母性寄託在小光緒的身上。光緒辭別親生父母，進入這浩大而森嚴的宮殿，那種陌生和恐懼，會襲遍他幼小的身體。為了讓他有家的感覺，慈禧把他領入自己的臥室，吃飯、穿衣、洗澡、睡覺這類瑣事，她都親自伺候。為了讓身子骨孱弱的光緒吃好，她讓宮中御膳房的太監每天變着花樣製作各種可口的飯菜，一日數餐，葷素搭配。光緒小的時候，得有一種怪病，時常無緣無故從肚臍眼裏流出一種發黏的液體。為此，慈禧每天對他的身子進行擦洗，衣服一日三換，不厭其煩。寂寞深宮，每當聽到電閃雷鳴，光緒都嚇得渾身發抖，每當此時，慈禧都把他抱在懷裏，一面輕輕地拍他的後背，一面哼唱小曲，哄他入睡。「每一個女人身上都有母性的本能。當慈禧抱着年幼弱小的光緒，一面拍打着他的後背，一面哼唱着小曲為他壓驚時，很難斷言她內心沒有湧動着溫柔的波浪。」[101]

　　她知道自己不能再像放任同治那樣放任光緒，因為光緒是她繼續垂簾聽政的唯一藉口。就這樣，在她的

101　趙良：《帝王的隱秘——七位中國皇帝的心理分析》，第234–235頁。

「愛」裏，光緒成長為她的一名人質或者囚徒。說人質或者囚徒並不過分，因為他的成長時光，都被他的姨媽管束和禁錮了。為了強化他們的「親情」，慈禧不許光緒稱她為姨媽，而是稱她為「親爸爸」。但那聽上去親切的稱呼，卻絲毫不能拉近他們的關係。她對光緒的控制越強，光緒身上青春叛逆的色彩就越是濃重。但她或許沒有想到，光緒的叛逆，最終走向了徹底的「反叛」，二人之間的關係，已經由情感上的對抗，轉化為絕決的反目。

那些愛，終於敵不過時間的摧折，在歲月流轉中，最終都交還給了時間。宮殿雖大，愛卻難以容身。宮殿內部的最大信條是生存，唯有冷似鐵，才能更好地生存。

動情者死。

可惜這一點，咸豐不懂，同治不懂，光緒更不懂。

二十七

終於，她記憶裏的那一抹豔陽，消失在寂靜、深沉、廣闊的歲月裏。

戊戌年那個血雨腥風的深秋，慈禧又一次成了勝者，同時，她也成了最大的敗者。說她成功，是因為她成功地化解了危機，維護了她的權力；說她失敗，是她失去了所有的親情，並且幾乎喪失了一個帝國。

那時，她的心裏早已經沒有了愛。

一個沒有了愛的女人，定然是可怕的。

她恨。原來潛伏在她內心深處的恨，這一次被完全喚醒、放大。她恨花心的丈夫，恨不爭氣的兒子，恨光緒這個白眼狼，恨洋人，恨全天下的士人、官僚。整個世界，幾乎都成了她的敵人。終有一天，這恨變得不可控制，讓她成了驚弓之鳥，讓她變得失去了理智。

「這個女人的這種仇恨從這個冬天的夜晚開始，一直蔓延在世紀交替的這段難熬的時光裏，最終導致了整個帝國的一場巨大的災難。」[102]

她狠，是因為她真的無情。

只是這無情並不是天生的，而是一種緩慢的累積。

第八節　「滿腔心事，更向何處述説呢？」

二十八

曹雪芹在《紅樓夢》第二回裏，借賈雨村之口説過這樣的話：

天地生人，除大仁大惡兩種，餘者皆無大異。若大仁者，則應運而生，大惡者，則應劫而生。運生世治，劫生世

102　王樹增：《1901年——一個帝國的背影》，海口：海南出版社，2004年，第101頁。

危。堯、舜、禹、湯、文、武、周、召、孔、孟、董、韓、周、程、張、朱，皆應運而生者。蚩尤、共工、桀、紂、始皇、王莽、曹操、桓溫、安祿山、秦檜等，皆應劫而生者。大仁者，修治天下；大惡者，撓亂天下。清明靈秀，天地之正氣，仁者之所秉也；殘忍乖僻，天地之邪氣，惡者之所秉也。今當運隆祚永之朝，太平無為之世，清明靈秀之氣所秉者，上至朝廷，下及草野，比比皆是。所餘之秀氣，漫無所歸，遂為甘露，為和風，洽然溉及四海。彼殘忍乖僻之邪氣，不能蕩溢於光天化日之中，遂凝結充塞於深溝大壑之內，偶因風蕩，或被雲催，略有搖動感發之意，一絲半縷誤而泄出者，偶值靈秀之氣適過，正不容邪，邪復妒正，兩不相下，亦如風水雷電，地中既遇，既不能消，又不能讓，必至搏擊掀發後始盡。故其氣亦必賦人，發洩一盡始散。使男女偶秉此氣而生者，在上則不能成仁人君子，下亦不能為大凶大惡。置之於萬萬人中，其聰俊靈秀之氣，則在萬萬人之上；其乖僻邪謬不近人情之態，又在萬萬人之下。若生於公侯富貴之家，則為情癡情種；若生於詩書清貧之族，則為逸士高人，縱再偶生於薄祚寒門，斷不能為走卒健僕，甘遭庸人驅制駕馭，必為奇優名倡。如前代之許由、陶潛、阮籍、嵇康、劉伶、王謝二族、顧虎頭、陳後主、唐明皇、宋徽宗、劉庭芝、溫飛卿、米南宮、石曼卿、柳耆卿、秦少游，近日之倪雲林、唐伯虎、祝枝山，再如李龜年、黃幡綽、敬新

磨、卓文君、紅拂、薛濤、崔鶯、朝雲之流，此皆易地則同之人也。[103]

慈禧到底算是「大惡者」，還是正邪兩氣在人間的交匯，兼有善惡，像曹雪芹所說的，「置之於萬萬人中，其聰俊靈秀之氣，則在萬萬人之上；其乖僻邪謬不近人情之態，又在萬萬人之下」？

我想絕大多數人都會認為，她是一個徹徹底底的「大惡者」，一個十惡不赦的壞女人，讓山河破碎，讓百姓受難。

戊戌變法失敗以後，上海租界的報紙天天刊文，慈禧幾乎被唾沫淹死。英國《泰晤士報》記者濮蘭德和白克好司在《慈禧外紀》一書中說：「此等論說，顯為在逃黨人之所鼓動。」[104]

辛亥革命的當口，出於號召革命的需要，革命黨把火力直指滿族政權，「排滿」成為革命最顯著的招牌，「驅逐韃虜，恢復中華」則成為革命的首要目標。而慈禧，無疑成為滿族政權最邪惡的化身。這一非我族類，其心必異」的觀念的延續，無疑與現代革命觀念相抵牾，這種民族主義衝動，模糊了革命者建立共和平等政治的目標。

103 [清]曹雪芹、無名氏：《紅樓夢》，第28-30頁。
104 [英]濮蘭德、白克好司：《慈禧外紀》，第144頁。

「文革」降臨，不僅慈禧成為全民公敵，封建黑惡勢力的總代表，而且「黨內最大走資派」的厄運，正是始於一部以慈禧為主角的電影《清宮秘史》。可見的影響力，已遠遠超出她本人的想像。這部影片由唐若青、周璇、舒適等主演、香港永華影業公司於1948年拍攝，1950年在內地上映，到1967年，卻因戚本禹的《愛國主義還是賣國主義？》一文而聞名全國，也為打倒劉少奇提供了一把利器。有意思的是，這一年，「北京革命群眾」集會批判《清宮秘史》及其吹捧者，地點正是在紫禁城的正門——午門廣場上。

「文革」終於結束了，但慈禧並沒有休息，這一次她又被賦予了新的使命，成為深揭猛批「四人幫」的靶心。1977年1月18日，「禍國殃民的葉赫那拉氏慈禧罪行展覽」在故宮博物院乾清宮東、西廡開幕，展品1,018件，展覽面積1,015平方米。此時的慈禧太后，已不再是「黨內最大走資派」的「同夥」，而成了「紅都女皇」的化身。為寫此文，我從故宮博物院的檔案庫裏，找出了當年的展覽檔案，包括展覽籌備意見、解說詞（手稿和打印稿）等。其中，《關於籌備慈禧罪行展覽開放工作的意見》這樣寫道：

在當前舉辦慈禧罪行展覽是一件政治性很強的工作，有助於深入揭發批判「四人幫」的反黨罪行，尤其是揭露野心家江

青夢想當女皇帝而吹捧慈禧的罪行。這樣一個展覽只能搞好，這個展覽能不能達到預期的效果，主要是看這個展覽的內容、展品的選擇，文字的說明但是有沒有生動有力地口頭講解，也是條件之一，否則也會影響展出的效果。尤其像關於慈禧罪行這樣的展覽，如果不注意口頭宣傳，有可能產生副作用，甚至成為對慈禧的頌揚或只是滿足部分觀眾的好奇心，這樣就不能達到展覽的預期效果。[105]

在《慈禧罪行展覽講解稿》中，慈禧被敘述成這樣一個人物：「慈禧是清末最大的野心家、陰謀家。為了奪取封建王朝最高統治權力，陰險地演出了一幕幕宮廷政變的醜劇。」、「那拉氏搞政變上台，是中外反動勢力相勾結的結果。她適應了帝國主義和大地主、貴族官僚，以及洋奴買辦階級的需要，代表了他們的利益。」[106]

展覽分成以下幾個部分：

第一部分「那拉氏是個權慾狂」，分成如下幾個小節：

「八大臣輔政，那拉氏心懷不滿」、「策劃於離宮，點火於北京」、「為搞政變，奪取兵權」、「利用歷史，大造輿論」、「政變成功，粉墨登場」、「順我者昌，逆

105　《關於籌備慈禧罪行展覽開放工作的意見》，故宮博物院檔案，檔案編號19970136z。

106　《慈禧罪行展覽講解稿》，故宮博物院檔案，檔案編號19970123z。

我者亡」、「同治成年，慈禧假交權」、「立小傀儡，為掌大權」、「心毒手狠，獨自專權」、「囚禁光緒，公開訓政」；

第二部分「那拉氏是個賣國賊」，分成如下幾個小節：

「那拉氏一上台就加緊勾結帝國主義」、「那拉氏在中法戰爭中的賣國罪行」、「那拉氏在中日甲午戰爭中的賣國罪行」、「八國聯軍的侵略和那拉氏的賣國罪行」、「簽訂辛丑合約，徹底投入帝國主義的懷抱」、「那拉氏在日俄戰爭中的罪行」、「那拉氏崇洋媚外的醜態」、「那拉氏出賣了我國大量主權」；

第三部分「那拉氏是個劊子手」，分成如下幾個小節：

「那拉氏鎮壓太平天國革命和捻軍起義」、「那拉氏鎮壓義和團運動的罪行」、「那拉氏鎮壓少數民族起義的罪行」、「那拉氏鎮壓戊戌變法的罪行」、「那拉氏鎮壓資產階級民主革命的罪行」；

第四部分是「那拉氏是個吸血鬼」，《講解稿》指出：「那拉氏集中了一切剝削階級貪得無厭、荒淫糜爛的本性……當時，廣大人民群眾，只能賣兒賣女，生活在水深火熱之中，而那拉氏揮霍無度，荒淫無恥達到了極點。」[107]

107　《慈禧罪行展覽講解稿》，故宮博物院檔案，檔案編號19970123z。

第五部分是「歷史車輪不容逆轉」，講解員器宇軒昂地說：

> 在那拉氏掌權的半個世紀中，我國大好河山，被帝國主義瓜分得支離破碎，糟蹋得不成樣子。看，（指照片）他們瘋狂鎮壓我國人民革命，槍殺我無辜人民，強佔我領土。這個時局圖是當時的一張漫畫：黑熊代表沙俄，強佔我東北大片領土；獅子代表英國，佔據長江流域；蛤蟆代表法國，佔據兩廣和雲南；太陽代表日本，它控制着福建，並霸佔着台灣；老鷹代表美國，它惡毒地拋出了「門戶開放，利益均佔」的侵略政策。……
>
> 同志們，歷史就是一面鏡子，那拉氏統治的四十多年，把我們國家糟蹋得不成樣子，如果王、張、江、姚四人幫的陰謀得逞，我們國家就會很快走上歷史的老路，勞動人民就要重吃二遍苦，重受二茬罪。這是多麼危險的情景啊。[108]

1980年，國內重印民國小說家蔡東藩的《慈禧太后演義》，在出版說明中，也對慈禧做出樣的定義：「慈禧太后是清代末期的『女皇』，她專制頑固，陰險狠毒，窮奢極慾；在外國侵略者面前屈膝投降，賣國以求存身。她的一生禍國殃民，給中國造成極大的災難和恥辱，至今猶為人民所痛恨和唾罵。」、「《慈禧太后演義》一書……剖析了慈禧太后這個封建王朝沒落階段的

108　《慈禧罪行展覽講解稿》，檔案編號19970123z。

最高統治者的腐朽本質，和她違抗歷史潮流，螳臂擋車的陰暗心理；揭露了她善搞陰謀的卑鄙伎倆，以及朝廷宮闈中爭權奪利、荒淫無恥的生活。」[109]

死後的慈禧，從一個審判台押赴另一個審判台，被一次次地鞭屍。

慈禧的面貌，就像京劇裏的臉譜，在經過一次次的塗抹之後，最終定型了。她在以後的藝術作品中現身，無論是劉曉慶演的《火燒圓明園》、《垂簾聽政》，盧燕演的《末代皇帝》，還是呂麗萍演的《1894——甲午大海戰》，都是標準的反派。

但是，那張經過了一次次塗抹的面孔，已經不再屬於慈禧本人。

二十九

壞人也是人，尤如壞女人首先是一個女人。不久前，我看了一部德國電影，叫《帝國的毀滅》。這部以希特勒為主角的影片，講述了希特勒生命中的最後12天。這部影片與眾不同之處在於，它幾乎顛覆了我們對於希特勒的固有印象，片中的希特勒不再是那個不斷咆哮的戰爭狂人，而被塑造成了輕聲細語的「做夢者」。

109　見蔡東藩：《慈禧太后演義》，杭州：浙江人民出版社，1980年，第1頁。

影片中，希特勒是個有教養、受人尊敬，做事斯斯文文的領袖。當秘書打錯了字或做錯了其他什麼事，希特勒總能寬大為懷；他是一個素食主義者，是一個對狗有着深情厚誼的人；他多愁善感，不讓別人在他的辦公室裏放花，因為他不忍看到花朵凋謝。這些都不是空穴來風，而是依據歷史學家約阿希姆·費斯特的《希特勒的末日》和希特勒最後的女秘書特勞德·瓊格的真實回憶。《直到最後時刻》這部影片2004年9月在德國上映後引起極大爭議，人們普遍的看法是，對於希特勒這樣一個惡魔，是否有必要拿他當人看？德國歷史學家第45屆大會上甚至同意專為該片舉行一天辯論。但無論從藝術的角度，還是從歷史的角度，這部影片無疑都是一個進步。壞人也是人，他們所謂的「壞」不是與生俱來的。出於義憤地聲討「壞人」，這無疑是一件容易的事，但這樣的聲討，容易使人放棄了探究的職責。

在二十世紀的革命話語中，慈禧早已被定性為十惡不赦的壞人。在這樣情況下，對她的精神世界進行探究，都會被初見為擾亂視聽。然而，本文的主旨，並非為誰「辯護」或者「翻案」，更非濫用同情心，而是試圖恢復歷史的真貌，讓歷史人物自身的複雜性穿透那些簡單化、平面化的意識形態表述，重新浮現出來。歷史學被視為一門科學，本質即在於求真，假如將歷史簡單化、平面化，豈不與革命者所信奉的唯物辯證法相違

背，陷入了用孤立、靜止、片面的觀點觀察世界的形而上學？

在為本文搜尋資料的過程中，我從故宮博物院收藏的檔案中，找來了加拿大學者廓兆江先生《慈禧寫照的續筆：華士‧胡博》一文的底稿，讀之，頗有不謀而合的興奮。現照抄幾段，算是為自我提供一個佐證：

> 戊戌政變後，康有為、梁啟超逃亡海外，對慈禧口誅筆伐，不遺餘力，在國內外產生很大反響。從此國人對慈禧的評價貶多於褒，立場與一些清末外人迥異。康、梁沒有見過慈禧，言辭間難免夾雜主觀之辭。康格夫人、卡爾、華士等外人則同慈禧有過不同程度的接觸，他們的言論，姑且勿論如何主觀，流於片面，至少還有親歷的經驗作為根據。他們都說明，慈禧在某些情況下可以表現雍容、優雅、體貼、慷慨、慈惠的一面。這不像是慈禧專為討好外人偽裝出來的模樣。任何讀過同治、光緒兩朝重臣翁同龢日記的人，都會察覺翁筆下的慈禧，性格確有陰柔、詳和、甚至軟弱的一面，與外人的記述吻合。若通以陰謀視之，謂都是慈禧處心積慮炮製出來的假象，那麼她需要的耐力和瞞天過海的本領，能否數十年如一日，絲毫不露破綻？……人性本來複雜，是善是惡，一直是中外哲學家、宗教家爭論不休的課題。史學研究著重多元脈絡的探索，個人稟賦、家庭背景、成長過程、日後際遇、社會政治環

境、時代思潮等因素，錯綜複雜，耐人尋味，很難三言兩語表述清楚。瞭解不等於認同，解析不等於維護，當實事求是地全面探討慈禧的一生時，這是不宜忽略的基準。康、梁只知抹黑，未必就能掌握事實的真相。外人對慈禧的頌揚，雖或失諸偏頗，卻有一定的備忘意義。

往者已矣，慈禧去世、清朝覆亡已經多時。對慈禧的歷史評價，似乎已早有定論。其實，離開了正邪、善惡、好歹、是非等一般認識範疇，尚有遼闊的灰色地帶需要探索、審視、勘定。[110]

隨着世事的流變，在故宮博物院後來關於慈禧的展覽中，階級鬥爭的火藥味一點點消散了，變成客觀、平靜的中性敘事。1999年，故宮博物院在日本神戶、橫濱、名古屋、福岡、大阪等地舉行「慈禧太后生活文物展」（2000年始又赴四川省多地展出）；2000年，故宮博物院在四川自貢舉辦「慈禧生活藝術展」；2006年，故宮博物院舉辦「慈禧太后與末代皇帝展」，單從題目上看，曾經濃烈的意識形態色彩已經轉化為中性的歷史敘事。我找出當年的展覽目錄，發現裏面包含着指甲套、把鏡、梳具、化妝盒、胭脂盒、粉盒這些細小的用品，還原出一個女人生活的唯美與精巧，讓我想起福樓

110　[加拿大]鄺兆江：《慈禧寫照的續筆：華士·胡博》，故宮博物院檔案，檔案編號20001705z。

拜筆下的愛瑪，那麼的愛慕虛榮，然而，讀完她的悲劇，又有誰敢沾沾自喜？

三十

實際上，對於自己的罪過，慈禧也是有反省的。我想她就像托爾斯泰筆下的聶赫留朵夫，「身上同時存在着兩個人。一個是精神的人，他所追求的是那種對人、對己統一的幸福；一個是獸性的人，他一味追求個人幸福，並且為了個人幸福不惜犧牲全人類的走着走着。」[111]

那緣於更徹底的一次失敗 —— 庚子之年，八國聯軍入北京，她連紫禁城都丟了。正當她在帝國北方荒疏的曠野上逃命的時刻，她那壯麗森嚴的宮殿，外國軍隊正在那裏閱兵；中南海的瓊樓玉宇，正成為一個名叫瓦德西（八國聯軍總司令）的德國老頭兒的安樂窩。慈禧是一個極度自戀、甚至自大的人，過去的經歷支撐着她對自己的信念，但這樣的信念，在光緒二十六年（1900年）被摧毀了，變成了極度的自責。假如她心中有恨，她的恨又添加了一個對象，那就是她自己。在那一刻，「精神的人」又復蘇了，並且開始支配她的行動。根據見證者的回憶，逃到懷來縣的時候，慈禧曾淚眼婆娑地

111 [俄]列夫·托爾斯泰：《復活》，北京：現代出版社，2012年，第56頁。

說：「現在鬧到如此，總是我的錯頭，上對不起祖宗，下對不起百姓，滿腔心事，更向何處述說呢？」[112]

關於慈禧在義和團運動中的荒唐舉動和庚子年逃亡路上的倉皇不堪，我已在《紙天堂》一書中有過詳細的描述，這裏就不再重複了。《紙天堂》是一部歷史非虛構作品，除此，我還在長篇小説《血朝廷》中，寫到庚子年朝廷的那次潰敗。那也是慈禧生命中最大的一次潰敗。在小説中，我營造了一個場面，就是在慈禧化妝成普通漢族老太太，乘着僱來的馬車逃向帝國的窮鄉僻壤時，在大雨中遭遇了一夥潰退下來的兵匪的搶劫，獲救後，被兵匪們推倒的慈禧就坐在爛泥裏，大哭了一場。於是有了這樣的文字：

離開紫禁城時她沒有哭，一路艱辛她沒有哭，現在，面對這龐大帝國中一個小小的七品知縣，她哭了。大清帝國的聖母皇太后，在一個名叫榆林堡的小地方，坐在一片泥濘裏，哭得無所顧忌，像一個受了委屈的孩子。似乎被太后的哭聲所慫恿，在場所有人都哭了，在嘩嘩的雨中，哭成一片。

我從來沒有見過這樣的景象，不知這一幕該怎樣結束，然而，更令我吃驚的事情出現了 —— 太后突然間跪倒在地，把頭狠狠地砸向身前的水坑，抽泣着説：

112　吳永、劉治襄：《庚子西狩叢談》。

「列祖列宗啊，我那拉氏給你們磕頭了！我那拉氏無能，有辱你們的聖名啊！……如今我們的國都正被列強踐踏，我們的人民正被敵人屠戮，我無力保民，也無力護己。列祖列宗啊，你們辛苦打下的江山，就要丟在我那拉氏的手裏了。我如今跪在你們面前，懇請你們饒恕，也懇求你們明示，我倒底該怎麼辦，我倒底該怎麼辦啊……」[113]

當然，這是虛構，卻是我想像裏的真實。

在虛構這裏，我與西斯貝格達成了一致。

第九節　「慈禧躺着也中槍」

三十一

再度回到北京，已經是光緒二十八年（1902年）了。那一天，剛好是西曆的元旦。根據記載，那天天氣酷寒，空氣中飄流着一些冰霰，英國《泰晤士報》報導說，「霜氣極重，沙土飛揚」，「旅行之人，冷極而歎，至於流涕」[114]。想必錦衣貂裘的慈禧太后，也在車輦裏瑟瑟發抖。她眼前的這座都城，即使臨時抱佛腳，花了一番工夫進行裝飾和彩繪，但仍然以一副淒寒殘

113　祝勇：《血朝廷》，上海：上海文藝出版社，2011年，第341–342頁。
114　轉引自[英]濮蘭德、白克好司：《慈禧外紀》，第252、249頁。

破的景象迎接她的歸來。正陽門城樓上臨時搭建起來的「彩牌樓」，掩不去王朝的荒蕪與衰敗，絲絲縷縷，都刻印在慈禧的心頭。

慈禧在黃河岸邊登上火車，車頭帶着21節車廂，一路駛向北京，這一刻，她已盼了很久。此時，從這座城市的正門，重新進入這座令人驕傲的城市，慈禧是否會憶起自己庚子年的倉皇辭廟，我們不得而知。只有那一天的場面，在文字裏、鏡頭前留了下來。英國《泰晤士報》駐京記者莫理循拍下的現場照片裏，慈禧的車輦像螞蟻般微小，但它們仍然努力維持着一個王朝的體面，像他的同事濮蘭德、白克好司在《慈禧外紀》裏所說：

> 跟隨皇駕之騾轎輿馬等，接過不斷。使人觀之，如見司各德所紀歐洲中古時代，賽會建醮，僕僕於道之情狀。每一王公，其騶從自三十人至一百人不等，皆行於北方凍裂不平之路。裝貨之車，如川流不息，呻吟軋軋於冬季短日之中。至日落，則由兵隊執炬前引。[115]

那天的城頭，擁擠許多外國人。他們的軍隊，一年半前血洗了這座城市，此刻，他們就像一群觀眾，神態漠然地注視着劇情的發展。其中，有舉着照相機的莫理循，也有同為《泰晤士報》寫稿的白克好司。

115 [英]濮蘭德、白克好司：《慈禧外紀》，第144頁。

在眾人的注目下，走出車輦，到正陽門城樓下的一座關帝廟裏燒了香，跪拜了幾下。沉寂中，不知誰喊了一句：「老佛爺，快看那個洋鬼子！」慈禧舉目一望，淡然一笑。然後，又神態淡定地上車，繼續向紫禁城行進。

慈禧就這樣回到了自己的宮殿。建造寧壽宮的乾隆爺沒有住過，它卻容納了慈禧生命中的最後六年。只不過她的生命冊，比起乾隆要遜色得多。儘管乾隆的時代裏同樣是危機四伏，但它們阻不住一個帝國的崛起，但時光流到慈禧這裏，就不同了，縱然她以歌舞昇平百般掩飾，她的國度依舊是千瘡百孔，而她所有的掙扎，看上去都像是一場淒涼的告別。寧壽宮裏，她不僅可以望見自己的來路，回望這一世的悲欣交集，也可以回望到這個王朝的來路。寧壽宮的名字 —— 安寧和長壽，是她一生的夢，此刻，她算是實現了自己的夢嗎？

她不會想到，她期望的安寧，即使在她死後仍然只是奢望。她下葬不到20年，她的屍體就被那個名叫孫殿英的東陵大盜從棺槨裏拖了出來，身上的珠寶被洗劫一空，更可悲的是，在後人的講述中，被一次又一次地鞭屍。除了革命老將小將們的憤怒聲討，那個曾經目睹她回到都城的英國人白克好司，竟然編造了一套曾與她同床共枕的彌天大謊，讓她死後蒙羞。

作家李國文說：「慈禧躺着也中槍」。

三十二

白克好司（《太后與我》港譯本譯作巴恪思），一個欠了一屁股賭債的英國小癟三，在風雲激蕩的戊戌之年來到大清帝國碰運氣時，他只有25歲，而慈禧太后已經63歲，而當他鑽進慈禧的被窩，則是在慈禧回鑾以後的光緒三十年（公元1904年），那一年，他31歲，而慈禧，已經69歲。

根據他自己的說法，慈禧回到寧壽宮以後，他就通過行賄李連英，在五月裏的一個清晨，到養性殿覲見了慈禧太后。慈禧身邊的一位美人在點茶的時候，對太后說：「前日在戰神關帝廟燒香之後和太后講話的，不就是這個年輕的『鬼子』嗎？」慈禧說：「當然記得。我見過你。當時我向西班牙公使夫人問候她的女兒，夫人與你相鄰，站在廟外牆頭，你回答我說：托太后之福，她一切安好。」[116]

這個號稱出生於顯赫的奎克（Quaker）家族的所謂從男爵，不僅是一個集賭徒、盜竊犯和色情狂於一身的綜合體——戊戌之年，他冒莫理循之名，胡編亂造了一些「獨家消息」發給《泰晤士報》，歷史學家休・特雷費・羅珀研究證實，這一時期《泰晤士報》對戊戌變

116　[英]埃蒙德・巴恪思：《太后與我》，香港：新世紀出版社，2011年，第62頁。

法、政變的報導，「絕大多數是白克好司出於維持生計需要而進行的杜撰」，庚子之年，他又趁火打劫，連偷帶搶，大發了一筆，他偷搶來的財物，包括六百多件青銅器、兩萬多卷珍版書籍、數百件名家書畫，他的罪證，許多至今仍在大英博物館裏——而且，他是一個典型的吹牛大王。他最大的吹噓，就是誇大自己的性能力，以至於大清帝國年近七旬的聖母皇太后，都成了他過剩的情慾征服的對象。為了配合他對西方種族的過度自戀和對東方文明的強烈意淫，在他留下的手稿《太后與我》中，他把慈禧描述成一個媚態十足的色情狂，以至李國文在讀後發出這樣的感歎：「如果鴉片戰爭中英軍統帥義律，巴夏里，或八國聯軍統帥瓦德西之流，從地下活轉過來，看到他們的後人，居然下三爛到如此不堪的程度，恐怕又會氣死過去。」[117]

在他的筆下，年輕守寡的慈禧不擇手段地滿足自己的性慾，沉溺於瘋狂的肉慾，與豢養男寵的武則天相比，有過之而無不及。她居然不顧禮義廉恥，前往後門大街的一間男同性戀浴室，興致勃勃地觀看男同性戀者做愛，只是為了開開眼，知道「你們這同性調情是如何做法」[118]。李連英還曾向他透露，太后曾經看上在北堂工作的一位法國青年，名叫瓦倫，把他召到長春宮，給

117　李國文：〈慈禧躺着也中槍〉，見《文學報》，2013年2月21日。
118　[英]埃蒙德·巴恪思：《太后與我》，第147頁。

他下了媚藥，與他一夜交歡五次之多，導致瓦倫當夜斃命。白克好司還說，珍妃之所以被慈禧害死，是因為她去拜見老佛爺時，看見了她不該看見的事情。

全書充滿了不着邊際的描繪，即使當成小說來讀，也是一部不入流的小說，而絕非像它的英文主編 Derek Sandhaus 所吹噓的那樣，擁有「文學方面的意義」，「是一個淵博的語言天才花了無數心血寫出的一部令人驚歎的歷史小說」[119]，甚至與《金瓶梅》相提並論。只要翻看其中的情節，諸如大學士孫家鼐與郵傳部尚書密謀將太后「捉姦在床」，御膳房廚師下砒霜暗殺太后的這位西洋「情人」，還有袁世凱在接受召見時拔出手槍，「向太后連發三槍……」，我們就會知道，如此胡言亂語，既不是歷史事實，也與文學想像力沾不上邊，假如有人拿它與《金瓶梅》放在一起，則無異於對中國文學的巨大侮辱。

當然，這所有的描寫，不過是為了凸顯作者本人的性能力。他一廂情願地把午夜的寧壽宮，描繪成他們淫蕩的樂園。那時，「貼身女婢服侍太后躺下後，就在相臨的房裏候着，直到她呼吸均勻已經睡着之後才離開：『老佛爺睡着啦，咱們走吧。』然後都退下休息。」[120]

119　[英]埃蒙德・巴恪思：《太后與我》，第21頁。
120　[英]埃蒙德・巴恪思：《太后與我》，第108頁。

三十三

　　寡婦門前是非多，慈禧這位寡婦，這一次算是招來了大麻煩。就是這樣一部驢唇不對馬嘴的「回憶錄」，2011年被人從英美圖書館的故紙堆裏翻出來以後，立即被奉為珍寶，印刷出版，一時間風靡歐美。同年，在香港就出現了中文繁體字版，不到一年，又出口轉內銷，出版了簡體字版，成為國內讀書界的熱門話題。慈禧的八卦，煽動起人們的窺視慾；慈禧的床榻，也成為人們目光的落點，讓百年之後的慈禧百口莫辯。但放下它的低俗不說，稍有歷史常識的人，就會從白克好司的敘述中發現太多的不靠譜。且不論慈禧太后深夜暗訪同性戀浴室是多麼的荒誕不經，也不論李連英是否能對一個外人議論皇太后的私生活（連皇太后飲食喜好都是最高機密），僅就他與慈禧的「忘年之交」，就純屬無稽之談。為此，我們可以對照一下慈禧太后的貼身宮女何榮兒對慈禧起居的回憶：

　　戌正（晚八點）的時候，西一長街打更的梆子聲，儲秀宮裏就能聽到了。這是個信號，沒有差事的太監該出宮了。八點鐘一過，宮門就要上鎖，再要想出入就非常難了。因為鑰匙上交到敬事房，請鑰匙必須經過總管，還要寫日記檔，說明原因，寫清請鑰匙的人，內務府還要查檔，這是

宮廷的禁例，誰犯了也不行。所以八點以前值班的老太監就把該值夜的太監帶到李蓮英[121]的住處，即皇極殿的西配房。經過李總管檢查後，分配了任務，帶班的領着進入儲秀宮。誰遲到是立時打板子的，這一點非常嚴屬。這時候體和殿的穿堂門上鎖了，南北不能通行。儲秀宮進門的南門口留兩個太監值班，體和殿北門一帶由兩個太監巡邏。儲秀宮東西偏殿和太后正宮廊子底下，各一人巡邏。

這是太監值夜的情況，關於宮女值夜，她接着回憶：

我們宮女上夜，主要是在儲秀宮內，儲秀宮以外的事我們不管。

一到九點，我們值夜的人就要按時當差了。通常是五個人，包括帶班的人在內，人數不太一定。有時姑姑帶徒弟練習值夜，有時老太后御體欠安，全憑女帶班的一句話，就可能多一兩個人。

到九點，儲秀宮正殿的門，就要掩上一扇，通常是掩東扇，因為用水、取東西走西扇門方便。儲秀宮專用的水房和御用小膳房在西面。值夜的人有預備好的氈墊子，像單人睡的氈子一樣大小，但很厚，可以半躺半坐地靠着。墊子平常在西偏殿牆角裏放着，八點以前，小太監給搭過來準備好。值夜的人，夜裏有一次點心，大半是喝粥吃雜

121　即李連英——引者注。

景陽宮：慈禧太后形象史　·333·

樣包子，從十一點起輪流替換着吃。

值夜，我們叫「上夜」，是給太后、皇上、后、妃等夜裏當差的意思。儲秀宮值夜人員是這樣分配的：

一、門口兩個人，這是老太后的兩條看門的狗，夏天在竹簾子外頭，冬天在棉簾子裏頭。只要寢宮的門一掩，不管職位多麼高的太監，不經過老太后的許可，若擅自闖宮，非剮了不可。這也不是老太后立下的規矩，這是老祖宗留下的家法，宮裏的人全知道。

二、更衣室門口外頭一個人，她負責寢宮裏明三間的一切，主要還是仔細注意老太后臥室裏的聲音動靜，給臥室裏侍寢的當副手。

三、靜室門口外一個人，她負責靜室和南面一排窗子。

四、臥室裏一個人，這是最重要的人物了。可以說天底下沒有任何人比「侍寢」跟老太后更親近的了，所以「侍寢」最得寵，連軍機處的頭兒、太監的總管，也比不上「侍寢」的份兒。她和老太后呆的時間最長，說的話最多，可以跟老太后從容不迫地談家常，宮裏頭大大小小的人都得看她的臉色。「侍寢」是我們宮女上夜的頭兒。她不僅伺候老太后屋裏的事，還要巡察外頭。她必須又精明、又利索、又穩當、又仔細，她也最厲害，對我們這些宮女，說打就打，說罰就罰。不用說她吩咐的事你沒辦到，就連她一努嘴你沒明白她的意思，愣了一會神兒，你等着吧，回到塌塌（下房）裏頭，不管你在幹什麼，劈頭

蓋腦先抽你一頓篁把子，你還得筆管條直地等着挨抽。侍寢的也最辛苦，她沒甋墊子，老太后屋裏不許放，她只能靠着西牆，坐在地上，離老太后床二尺遠近，面對着臥室門，用耳朵聽着老太后睡覺安穩不？睡得香甜不？出氣匀停不？夜裏口燥不？起幾次夜？喝幾次水？翻幾次身？夜裏醒幾次？咳嗽不？早晨幾點醒？都要記在心裏，保不定內務府的官兒們和太醫院的院尹要問。這是有關他們按時貢獻什麼和每日保平安的帖子的重要依據，當然是讓總管太監間接詢問……[122]

所幸，有宮女何榮兒的回憶，不然全世界人民都讓白克好司這廝忽悠了。夜幕之下，宮門層層緊鎖，鑰匙管理嚴格，整座宮殿成了一片禁區，這白克好司，難道有飛簷之功、隱身之術？而太后寢宮內外，一層層地睡着宮女，白克好司這淫棍又如何得逞，去成就「巫山雲雨」？顯而易見，他所極力宣稱的銷魂經歷，不過是無中生有的性幻想──一種以西方男性的強健體魄凌駕於東方女皇之上的意淫式幻想，但歸根到底，不過是一個西洋瘴三自慰式的自我滿足而已。

但是，一個流氓常常能夠起到混淆視聽的作用。該書的英文主編 Derek Sandhaus 在《出版前言》中信誓旦旦地寫道：「中國皇后縱情縱慾（就好像武則天）是非

122　金易、沈義羚：《宮女談往錄》，上冊，第60–62頁。

常可信的，老佛爺也完全有可能出於好奇嘗試一個西方男人」[123]，於是，「集醜惡淫亂於一身的慈禧形象，從此定格。」[124] 因此，在慈禧太后的形象史中，這部書，無疑是至關重要的一本。

三十四

大清王朝剛剛斷氣，居然有一位學者站出來為慈禧太后辯誣，此人就是被稱作「文化怪傑」的辜鴻銘。1915年，他在英文著作《中國人的精神》（又譯《春秋大義》、《原華》）中，大膽地寫下這樣的話：

起初我本想把約寫於四年前的那篇談到濮蘭德和白克好司先生著作[125]的文章也收進此書的，他們那本書講到了舉世聞名的已故皇太后，但很遺憾，我未能找到此文的副本，它原發表在上海的《國際評論》報上。在那篇文章裏，我試圖表明，像濮蘭德和白克好司這樣的人沒有也不可能瞭解真正的中國婦女 —— 中國文明所培育出的女性之最高典範 —— 皇太后的。因為像濮蘭德和白克好司這種不夠純樸 —— 沒有純潔的心靈，他們太聰明了，像所有現代人一樣具有一種歪曲事實的智慧。[126]

123 [英]埃蒙德‧巴恪思：《太后與我》，第17頁。
124 李國文：〈慈禧躺着也中槍〉，見《文學報》，2013年2月21日。
125 指《慈禧外記》 —— 引者注。
126 辜鴻銘：《中國人的精神》，海口：海南出版社，1996年，第4–5頁。

然而，在對慈禧的一片唾罵聲中，這樣的辯白，顯得那麼的力不從心。更何況辜鴻銘本人，都被當作落後、保守的代表，掃進歷史的垃圾堆，直到二十世紀末，國內掀起「辜鴻銘熱」，老爺子才又被人們從垃圾堆裏挖掘出來，當成文物。

在人們心目中，一個守寡的女性統治者，荒淫是多麼合理的事，守身如玉，反倒變得不可理喻。就像法國大革命中被推翻的王后安托瓦內特，面對審判時說，所有的指控都是失實的，革命家羅伯斯庇爾一針見血地指出，關鍵不在於事實是否這樣，而在於人們認為你這樣。

三十五

這樣就形成了一個悖論：一方面，人們對於慈禧的「荒淫」極為熱衷，即使沒有《太后與我》，國人自己也炮製了太多關於慈禧私生活的小說和電影，也培養了一批三級片演員；另一方面，中國文化，又對一個未亡人的「荒淫」持嚴厲的否定態度。也就是說，人們潛意識裏期待着慈禧的八卦，《太后與我》剛好暗合了人們的期待，讓人們「寧信其有，不信其無」，與此同時，人們又以道德的面目出現，對「荒淫」表現出「零容忍」的態度。形容一個女人的惡，最首要的，就是渲染她的荒淫。因為在中國人的觀念中，「萬惡淫為首」，

世界上沒有比「淫」更大的惡，而女人的荒淫，比男人的荒淫更加荒淫。人們能夠接受一個皇帝的淫樂，卻對女性另眼相看。因此，多妻制被看作中國女性地位低落的標誌，隨之而來的，則是對女性貞節日趨嚴格的要求。餓死事小，失節事大，貞節問題，已經被儒家意識形態上升為大是大非的問題，即使貴為大清帝國聖母皇太后，在這個問題上，也不能驕橫放縱，膽大妄為。

武則天不信這個邪，當上女皇以後，她不僅像皇帝一樣，充分行使自己的性特權，想方設法佔有着男人的身體，與身材高大、肌肉發達、通身散發着濃重的情慾氣息的馮小寶（後改名薛懷義）共赴雲雨，並稱讚他「非常材用，可以近侍」[127]，在臥榻四周安上鏡子，以便觀賞自己在做愛時的優美造型，更值得一提的，是她居然為自己設置了一個用於「獵豔」的專門機構——控鶴府。後來，又改為奉宸府，「選美少年為左右奉宸供奉」。武則天生活的唐代，處於儒家意識形態的低谷期，況且唐代統治者，都是鮮卑族與漢族混血的結晶，所以如魯迅所說：「唐人大有胡氣」，他們的性意識，也較開放。至宋明後，儒家意識形態才又上揚為國家意識形態，以至於清。有人從女權主義的角度評價說：「如此多的男人拜倒在她女權的腳下，屈辱地接受她的調笑和玩弄，並心甘情願地充當奴才，作為女人，她替整個壓迫的女性報了仇，她以

127　[後晉]劉昫等：《舊唐書》，北京：中華書局，2000年，第3226頁。

『一花獨放』的形式提高了女性的聲望。」[128] 但同時，一個女皇，身邊一群風流男子，供她左擁右抱，這又是一種多麼荒唐、戲謔的歷史景象。

相比之下，慈禧的私生活，卻並無可以坐實的緋聞。在清朝的宮殿規制中，有嚴格的後宮管理制度，不僅太皇太后、皇太后、皇后、妃、嬪等所居宮室有嚴格規定，各就各位，而且，各宮配備的宮女、太監，也各司其職，「接上以敬，待下以禮」[129]，眼目眾多，沒有胡亂妄為的空間。每當夜幕降臨，巨大的宮殿就像一座宵禁的城池，宮門緊鎖，「各宮小太監許於本宮內掖門出入。每夜起更時，各宮首領進本宮查看燈火畢，隨出，鎖掖門，報知敬事房。」[130]

就是在這樣的深宮中，她孤獨一生。她擁有人間的一切，卻虧欠一份普通的溫暖。鐘鳴鼎食，隨時伴隨着一份無法彌補的哀痛，那痛劇烈如火，焚心蝕骨。

三十六

現代心理學研究表明，「沉溺於瘋狂的肉慾，作為暫時擺脫內心空虛和孤獨的努力，是一種極為有效的方式。」[131] 慈禧並沒有像白克好司渲染的那樣沉迷於肉

128　趙良：《帝王的隱秘──七位中國皇帝的心理分析》，第111頁。

129　[清]鄂爾泰、張廷玉：《國朝宮史》，上冊，第138頁。

130　《國朝宮史》，上冊，第140頁。

131　趙良：《帝王的隱秘──七位中國皇帝的心理分析》，第107頁。

慾，那麼，她必然在其他方面變得驕橫放縱，那就是她對奢侈生活上的貪婪享受。

前面已經說過，慈禧強烈的造園衝動裏，暗含着她對圓明園時光的某種眷戀，因為圓明園的清風池館裏，藏着她一生中最美的時光。那樣的時光，因園而起，也因園而滅。或許，恢復一座園，就等於重建了逝去的時光。想起一句話：「韶光淺，輕賤的不是那不肯稍作停留的春光，乃是那一片大白於天下的『實景』。對天然的珍重，對時光的鄭重，莫過於園林中那一道道百折不厭，百轉千迴的幽深珍存。」[132]

但這只是一個方面，往更深處說，就是她年輕守寡，她在歲月中的苦熬，必然尋找一個發泄的出口，以最大限度地補償她失落感，消除她內心的空虛，以及處在政治懸崖上的那份恐懼感。假如說武則天是憑藉「實實在在的、伸手即觸的男人的身體」，來「激發自己身體內旺盛的情慾」[133]，慈禧則依靠生活上的講究與鋪張，來排解她身體裏的慾望。

於是，永遠有無數的華服美食圍繞着她。宮殿給了她這樣的權力，也培養了她的品位。對於服裝的用料、顏色及花紋，慈禧都精益求精，為了達到色、料、花俱美的服裝，她甚至親自審看「如意館」繪製的小樣，提

132　肖伊緋：《聽園》，北京：金城出版社，2013年，第28頁。
133　趙良：《帝王的隱秘 —— 七位中國皇帝的心理分析》，第107頁。

出意見後，讓「如意館」重新繪製，直到她滿意為止。何榮兒回憶道：「老太后是那樣愛美的人，而且年輕的時候又是色冠六宮，由頭上戴的、身上穿的、腳底下踩的，沒有一處不講究。」[134] 那些美侖美奐的服裝，先是由江南織造，後是由宮廷內的綺華館加工製成的，許多仍留存在故宮博物院的庫房內，從慈禧晚年的照片上，也可以看到她服飾之華美。

慈禧飲食之考究，同樣是令人瞠目的。宮內有御膳房，御膳房內又為皇太后、太后、貴妃準備了私廚，慈禧的私廚叫西膳房，下設五局：葷菜局、素菜局、飯局、點心局和餑餑局，能製作點心四百餘種、各類菜餚四千餘種，每至用膳，各局將做好的食品裝進膳食盒，放在廊下的幾案上。盛菜的用具是木製的淡黃色專用膳盒，外描藍色二龍戲珠圖案。盒子內，盛菜的器皿下嵌有一個錫製座，座內盛滿熱水，外包棉墊，用以保溫。

至於壽慶，更是鋪張。為迎接慈禧太后六十大壽而修建的三海（北海、中海、南海）工程，裝飾豪華，耗資巨大。奕譞只得向英國滙豐銀行借款，挪用海軍經費，又通過李鴻章舉借外債，這一點，前面已經提到。萬壽慶典的點景工程，原計劃從紫禁城到頤和園沿途扎彩亭、彩棚、戲台、經壇等，在不到20公里的道路上，分設60段點景，因受到朝野上下的一致反對，只得停辦，

134　金易、沈義羚：《宮女談往錄》，上冊，第140頁。

最後保留了西苑（中南海）經紫禁城西華門到北長街一段，供她從西苑儀鸞殿起程，到宮中參加慶典活動。

國難之際，慈禧對豪華壽慶的執拗幾乎沒有絲毫改變，以至於光緒三十年（公元1904年），慈禧太后七十壽慶的當口，章太炎撰寫一副對聯，痛罵她：

今日到南苑，明日到北海，何日再到古長安？歎黎民膏血全枯，只為一人歌慶有。
五十割琉球，六十割台灣，而今又割東三省！痛赤縣邦圻益蹙，每逢萬壽祝疆無。

但無論江山如何塗炭，她都不會捨了那份唾手可得的榮華。那是對她一生苦熬和打拼的補償，是她在人生經歷了許多缺失之後的一種報復性消費。那不是虛榮，而是她為自己守寡的一生打造的一座貞節牌坊。

那份失落與空無，在她心裏鬱積得越久，日後償還的利息就越高，到最後，需要以整個帝國的命運來償還。

第十節　「她知道自己已被歪曲地描繪了」

三十七

光緒三十年（公元1904年），卡爾精心創作的慈禧

太后油畫像，被裝上精美的畫架，準備運往美國，參加聖路易斯博覽會。畫架是慈禧親自設計的，上部雕刻着二龍戲珠，中間嵌一「壽」字，畫架的兩側刻着龍鳳及萬壽字樣。4月19日，慈禧還特別邀請了各國駐華公使館官員夫人和一等秘書夫人，入宮欣賞這幅優美的畫像。然後，在身穿朝衣、頂戴花翎的朝廷官員的一次次叩拜中，畫像被放進一個四面裹着黃緞、繪着雙龍的紫檀木箱裏，恭送到北京前門火車站，由一輛裝飾一新的花車，專程運至天津，再由專輪運至上海，在皇族溥倫的護送下，從上海運往遙遠的美利堅。

畫像取得了如期的「外宣」效果，英美報刊評論說，畫像上的慈禧，莊嚴而溫和，年輕而貌美，根本不像一個69歲的老人。

第二年，遵照慈禧的旨意，這幅畫像被運到華盛頓，贈送給美國政府。1月15日，贈送儀式在白宮舉行，時任美國總統的希歐多爾·羅斯福親自出席。

這一次，慈禧或許真的達到了自己的目的。

大概從這時開始，慈禧認識到自己形象的價值，並開始對它進行有意識的開發——它不再是描繪后妃優良品德的《宮訓圖》，或者傳統的朝服像，呆板、沉悶、千篇一律。一位垂老的統治者，在油畫的光線下，竟然煥然一新，變得「莊嚴而溫和」，「年輕而貌美」。

也就是在這個時候，慈禧喜歡上了照相。在她眼

裏，照相比畫像更加生動和快捷。美國傳教士何德蘭回憶，有一次，他去美國駐華使館時，看到兩幀慈禧太后的大幅照片，每幀大約三英尺見方。其中一幀是送給駐華公使康格的夫人的（正是她把畫家卡爾介紹給慈禧），另一幀是準備送給美國總統希歐多爾·羅斯福的。像這樣的照片，幾乎每個國家的駐京公使和該國的當政者都會得到一份。何德蘭説：「慈禧太后真精明。她知道自己已被歪曲地描繪了，她知道自己的肖像畫得遠不如相片真實，所以就想讓所有的文明政府都保存着她真正的形象。」[135]

那麼，那批後來被藏在景陽宮裏的慈禧照片，應當就是在這個時段裏被成批生產出來的。這時的慈禧，已經擺脱了她生命中的諸多困局。一方面，幾次戰爭，早已使這個自詡為「天朝」的帝國不再執着於西方人覲見時的「跪拜禮」，開始放下身段，跟世界接觸。在中國傳教十三年的丹比上校寫道：「慈禧太后是滿族統治者中第一個懂得和外部世界關係的人，也是知道如何運用這種關係來增強國力、促使物質進步的第一人。」[136]

另一方面，她合作多年的朝中大臣，如奕訢、曾國藩、曾國荃、李鴻章、劉坤一等，都已先後離世，剛剛走上權力中心的袁世凱、端方，遠不具備挑戰她的實力，而她親手撫養的「逆子」光緒，如今也成了一隻

135　[美]何德蘭：《慈禧與光緒 —— 中國宮廷中的生存遊戲》，第34頁。
136　[美]何德蘭：《慈禧與光緒 —— 中國宮廷中的生存遊戲》，第16頁。

「死老虎」。這讓她了獲得前所未有的「自由」，這樣「絕對自由」的境界，正是她經營一生的權力賦予她的。

從光緒二十八年（公元1902年）回鑾，到光緒三十四年（公元1908年）病逝，在寧壽宮，慈禧度過了她一生中最平靜的六年。這六年中，不再有步步為營的算計，不再有磐碎裂帛的爭鬥，也不再有抽筋蝕骨的撕裂與掙扎，她可以充分享用自己的權力，更可以享受嚮往已久的奢華。就在這時，她或許會突然意識到，權力也有它的限度，有些事情，並不在權力的掌控之內，比如：人心的向背。

當她竭盡一生的努力獲得了最高的權力，她才發現，萬里長征，她才走了第一步。

在她所剩不多的歲月裏，她要完成的任務更加艱巨，比如：收拾人心。

深宮裏，她開始注意到世人們投射來的目光。

美侖美奐的照片，就是為那些目光準備的。

她渴望着一種遇見。縱然穿越時空，也不會太過隔膜。她或許能夠預見，在她去世一百年多後，仍然有人會翻找出她的照片，與她對望。

就像此刻的我。

大清國當今慈禧端佑康頤昭豫莊誠壽恭欽獻崇熙聖母皇太后

三十八

　　我把九十年前在景陽宮發現的那批慈禧照片，在面前一一展開，想看看站立在生命殘陽裏的慈禧，究竟想對我們說些什麼。

　　與手繪的《慈禧太后觀音裝像》一樣，在照片中，她依舊喜歡把自己打扮成觀世音的模樣。比如有一張，她頭戴毗盧帽，外加五佛冠，每朵蓮瓣上都有一尊佛像，代表五方五佛。她左手持淨水瓶，右手執柳枝，表情雍容地，端立在起伏盛開的荷花後面，好像她的生命中，不曾有過一絲的哀痛。在她身後，是繪有叢竹山石的佈景，正中懸掛着雲頭狀牌，上面用楷書寫着「普陀山觀音大士」七個字。除了慈禧，照片上還有兩個人，一個是李連英裝扮的護法神韋馱，他雙手合十，兩臂肘上捧着金剛杵，宮廷的戲裝，此時剛好派上用場，成為他的行頭。與李連英的陰沉老臉相對稱，照片上還站立着一位俊美的少女，梳着「兩把頭」髮式，穿蓮花衣。

　　在頤和園樂壽堂，伴隨着快門的清脆聲響，盛裝的慈禧一次次在底片上定格。除了扮裝成觀世音菩薩，還有許多姿態端莊的「標準像」，一幅懷柔天下的聖母形象，照片上方大都寫着「大清國當今聖母皇太后萬歲萬歲萬萬歲」之類的字樣。這些以玻璃底片或乾片拍攝的照片，一律人工着色，放大到長75厘米、寬60厘米左

右，平整地托裱在硬紙板上，衣紋清晰，肌膚豐盈，至今保存完好。

與這種靜態的照片相比，還有一種遊湖的照片，場面則宏大許多。其中一張照片，慈禧身穿清服，右手托一葫蘆，在無篷船的中央安然端坐，在她的身旁，擺放着一隻香几，几上香爐上，插着一個縷空的「壽」字，一幅橫籤從上面飄出，上面的字，依舊是「普陀山觀音大士」。站在她身邊的，多達十五人，有隆裕皇后、瑾妃、李連英，還有前一張照片出現過的俊美女子，擁擠在一條船上，同舟共濟。很多年後，故宮博物院工作人員曾把這組照片呈遞在溥儀的弟弟溥傑先生面前，他一眼認出，那個不知姓名的少女，就是慶親王奕劻的四格格（女兒），在慈禧晚年，她經常不離左右。

除了一部分是對慈禧生活的寫實，比如散步、觀雪、乘轎，其餘皆是她的扮裝照（即使是生活寫實，擺拍的痕跡也很重）。這些照片，表明了慈禧對於觀世音的形象有着深刻的身份認同感（沒有看到過她把自己裝扮成其他角色）。她不僅把自己打扮成觀世音，在她心裏，她自己就是現世中的觀世音，儘管她從來沒有認認真真地觀察過這世界的音貌。

她以照片的方式，向世人完成了她的自我暗示。

只是，在那樣的時局裏，這樣的暗示就顯得可笑、可憐。

她的國度，江河日下，哀鴻遍野。

三十九

在照片中修飾自己或許容易，在歷史修補自己的過錯，卻是難而又難。

責任如山，怨仇如海，她還是去做了。於是，在她的晚年，這個所有夢想都幾乎泯滅的國度裏，又出現了一場轟轟烈烈的「新政」，它的主導者，正是慈禧太后。像前面已經説過的，這場變革，力度遠遠大於戊戌變法。

於是，在這個沒有康梁，也沒有了「六君子」的帝國裏，書院廢止了，大學堂、中學堂、小學堂出現了；

科舉廢止了，官辦留學生出現了；

總理各國事務衙門廢止了，外務部出現了；

野蠻的《大清律》廢止了，一連串的近代法律（包括《大清新刑律》、《民律草案》、《公司律》、《破產律》等）出現了；

渙散無力的舊軍隊廢止了，引進西方先進武器裝備、以洋人為教習、完全按照當時世界先進水平打造的「新軍」出現了……

每一項具體的變化背後，都是一連串的制度性變化。

古老而堅固的帝國結構，在一點一點地鬆動。

在羅茲曼（Gilbert Rozman）看來，這些變化，「比1911年革命更具有轉捩點的意義」，因為「1905年是新舊中國的分水嶺。它標誌着一個時代的結束和另一個時代的開始。」[137]

這應當是慈禧政治生涯中最具神采的一筆。

從這個意義上說，在傳統中國向近代化轉型的進程中，慈禧的貢獻不容抹殺。

然而，由於我們已經對非白即黑的認知模式習以為常，更對慈禧在歷史中承擔的反面角色習以為常，使得她所有的功績，都顯得匪夷所思。

至少，慈禧並不像我們想像的那樣頑固和保守，甚至在帝國內部，她還是「進步」的，因為她發動的這場改革，已經開始觸及帝國最敏感的部位——憲政。

何德蘭說：「慈禧太后有一個夢想，夢想在中國實施君主立憲制度。……這遭到了不少阻力，最強烈的反對來自她推翻光緒時自己所在的保守派。保守派把這看成有史以來最瘋狂的冒險，竭力來制止這一改革。」[138]

曾經，她所有的努力，都被歸結為一場虛偽的「騙局」。但一個顯而易見的事實是，大清的江山，是容

137　Gilbert Rozman, *The Modernization of China*, 1981, Free Press, p. 261；轉引自張海林：《端方與清末新政》，南京：南京大學出版社，2007年，第103頁。

138　[美]何德蘭：《慈禧與光緒——中國宮廷中的生存遊戲》，第34頁。

不得開玩笑的。到慈禧去世前的1908年，《欽定憲法大綱》已經公佈，誰敢拿着它去欺騙天下？

馬勇說：「他們的立憲不是真誠與不真誠的問題，而是必須成功，必須將大清帶到現代民族國家，重構國家體制，前提當然是大清國還是愛新覺羅家族的大清國，江山不能移主，但江山必須改變，必須盡快使中國與世界各國處於同一境界和地位上。」「這是中國數千年文明史上不曾有的事情，確實意味着中國有可能脫胎換骨浴火重生。」[139]

當然，「新政」的結局，是悲劇性的。失敗的原因，一言難盡，重要的一條，是因為改革有一種遞減效應，即：相同幅度的改革，進行得越晚，效果就越差。不是改革的道路不對，而是錯過了最佳的時機。在歷史上，有一些錯誤可以補償，有一些錯誤則永遠無法補償。

這一點，我在《辛亥年》裏寫過。

終於，戍卒叫，函谷舉，楚人一炬，可憐焦土。

這早已寫好的結局，她的朝代，依然沒有逃過。

亡秦必楚，燒毀她的王朝的那把烈焰，依舊來自楚地。

可惜這一切，慈禧都無緣看到了。她把這一副殘山剩水，留給了新的叔嫂組合（太后隆裕與攝政王載灃），自己則在寧壽宮中，耗盡了自己的生命。

139　馬勇：《清亡啟示錄》，北京：中信出版社，2012年，第8頁。

所有的輕吟淺笑，所有的長夜痛哭，在這一刻都定格了，無法延續，也不能修改。

只有畫像和照片留下來，彷彿時間的物質性遺留。但它們是那樣的單薄，從時間中分離出來，變成一張張任人評說的臉譜。

1908年，當攝政王載灃在岌岌可危的帝國舞台上閃亮登場的時候，他的年齡，竟然與祺祥政變後上台的奕訢不相上下。

那一年，他虛齡26歲。

他眼前的江山，卻早已不可復識。

2014年12月5日至2015年1月31日於北京

ISBN 978-0-19-941677-6

9 780199 416776

故宮的隱秘角落